청춘 비엔날레

광주비엔날레 30년 이야기

조인호 지음

심미안

영원한 청춘의 비엔날레

광주비엔날레는 광주는 물론 한국과 아시아를 대표하는 국제 문화예술행
사, 시각예술 한마당이다. 그 광주비엔날레는 내게 청춘의 현장이었다. 불혹
이 되던 1996년 6월에 재단 식구가 되어 2017년 60세로 정년퇴직을 하고,
새로 추진하던 재단 아카이브 작업과 관련해서 전문위원으로 1년 더 함께했
다. 햇수로 23년 동안 파격과 실험의 연속인 현대미술의 뜨거운 현장에서 늘
낯설고 불확실한 일과 상황들, 기획자나 작가, 작품들이 만들어내는 긴장과
혼돈, 무게감, 생동감 등등으로 심신의 끈줄들이 바짝 당겨져 있던 시기였
다. 틀 지워지지 않는 무한 기운과 내적 충만감, 하고 싶고 좋아하는 일을 하
면서 느끼는 희열은 늘 나를 청춘이게 했고, 비엔날레가 펼쳐내는 문화판 자
체가 그야말로 청춘마당이었다.

그 청춘 비엔날레가 창설된 지 30년째가 됐다. 연륜으로도 이제 한창 청
년기다. 사실 색다르고 날것의 문화에 호기심을 갖는 이들이라 해도 생소한
비엔날레 전시작품들에는 교감과 이해보다는 이질감을 먼저 느낀다. 그래
서 '비엔날레'는 늘 이해하기 어렵고 난해한 또 다른 세계라고들 여기고, 어
떤 이들은 '그들만의 리그'라고 선을 긋기도 한다. 그러나 이전의 관행을 반

복·재생산하거나 성공한 지역 문화행사쯤으로 자족할 수가 없는 게 비엔날레다. 매번 안팎의 상황과 여러 생각들과 뜻밖의 변수에 부딪히고 흔들리면서 다음 행사를 제대로 열 수나 있을지부터가 걱정인 시기도 있었다. 하지만, 점차 난제를 해결하며 일의 윤곽을 잡고 기획을 현실로 옮겨 낸 것이 한 회 한 회 쌓여 국내·외 현대미술 현장의 주요 거점 중 하나로 자리하게 됐다. 일반인과 청소년들에게도 미술에 대한 관념의 틀에서 벗어나 문화의 다양성과 상상력, 창의성을 넓혀가는 촉매제가 되고 있다.

그동안 광주비엔날레의 매회 전시와 행사는 여러 매체를 통해 자주 소개되어 왔다. 재단 운영에서 큰 화제가 될 만한 기사거리도 그때그때 보도로 잘 알려진 편이다. 그러나 광주비엔날레의 역사가 어떻게 시작되고 성장했으며 내부적으로는 무슨 일들이 있었는지는 잘 다뤄지지 않았다. 그래서 광주비엔날레와 관련한 강의나 토론 기회가 있으면 그런 부분에 초점을 두고 비엔날레에 관한 전체적인 시각과 좀 더 깊은 부분에 대한 이해를 넓혀 보려 했었다. 그런 얘기들을 전했을 때의 반응과 관점의 변화들을 여러 차례 느끼면서 이를 종합해서 책으로 묶어내고 싶다는 생각을 해왔다.

재단에 근무할 때는 당장의 일이 우선이라 그럴 여력이 없기도 했고, 내부자 입장이라 글이 자유롭지 못할 거 같았다. 이제 현역에서 물러나 객관자 입장이 된 지금, 그동안 조금씩 손을 대오던 광주비엔날레 30년의 이야기를 한 모듬으로 정리해 봤다. 구상부터 글을 마무리하기까지 몇 년을 주물럭거렸지만 무슨 일이나 그렇듯이 빈 구멍도 많고 관련된 분들을 언급한 대목에서는 제대로 정리했는지 신경이 쓰이기도 한다.

처음 구상할 때는 현장에서 경험하고 실제로 있었던 일들을 중심으로 사실감 있게 기록하되 누구나 편히 광주비엔날레 얘기를 훑어볼 수 있게 쓰자고 생각했다. 그러나 막상 얘깃거리들을 간추리고 글로 정리를 하다 보니 딱딱한 자료집 같은 부분도 없지 않다. 그러면서도 어쨌거나 내 인생의 중년기를 늘 청춘일 수 있도록 싱싱하게 채워주고, 광주와 한국미술을 세계 속에 빛내준 광주비엔날레에 관해 학술적 사료가 아닌 현장의 기억과 자료들을 잘 전해 보자는 뜻은 유지하려고 했다. 오랜만에 광주비엔날레 시절을 되돌아보며 책을 쓰다 보니 재단에 근무하던 23년여 동안 거쳐간 이런저런 일들과, 크고 작은 격랑과 부침 속에서 거친 항로를 함께 헤쳐 왔던 낯식구들이

새삼 떠오른다. 부족한 부분이 많지만 이 청춘의 비엔날레 기록이 앞으로도 길게 이어질 광주비엔날레 역사에서 한 시절을 되비춰주는 기록으로 소용됐으면 한다.

끝으로, 퇴직 무렵부터 오랫동안 만지작거리고 있던 이 작업을 얘기했을 때 아주 반가워하며 재단에서 책을 내자고 제안해 준 광주비엔날레 박양우 대표이사와 추진과정에서 귀중한 책이라고 부추키며 애써 준 담당자들, 삼복더위 혹서기에 멋진 책으로 다듬느라 정성을 다해 준 심미안 송광룡 대표와 편집진들께 감사의 마음을 전한다.

2024년 8월
조인호

차례

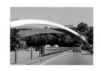

제2부_ 비엔날레로 세상을 밝히다

비엔날레로 시대를 비추다

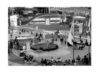

비엔날레스럽게 놀아 보자

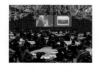

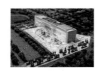

비엔날레 30년,
그 서사와 사람들

기억과
경험
떠올리기

광주비엔날레조직위원회 임시 사무실이 있었던 중외공원관리사무소(현 광주시립미술관 자리)

청춘 비엔날레

낯선 세계와의 인연

기억조차 가물가물해진 어느 추운 겨울밤이었다. 아마도 1995년 초쯤이었던거 같다. 밤 11시가 넘은 시간에 전화가 왔다. "요즘 뭐 하고 지내느냐, 지금 잠깐 볼 수 있냐"고 물어왔다. "지금 이 시간에도 일하고 계신가요?" 하니 그렇다고 했다. 갑자기 이 시간에 무슨 일일까… 긴가민가하면서도 짐작되는 바가 있어 곧 가겠다고 하고선 주섬주섬 옷을 챙겨 입고 택시로 그가 있다는 광주어린이공원(중외공원) 관리사무소로 찾아갔다.

우리 집과는 반대쪽이어서 시간이 좀 걸리는 중외공원은 입구부터 가로등도 다 꺼진 상태로 별빛조차 없이 깜깜했다. 구부러진 길을 돌아 차에서 내리니 붉은색 벽돌건물인 공원관리사무소도 칠흑 같은 어둠에 묻혀 있다. 연락받고 최대한 서둘러 도착했는데 야근들을 하고 있을 줄 알았던 그곳엔 인기척 하나 없고, 창문 등화관제를 했다 해도 그 틈새로 흘러나오는 빛 한 줄기 없다. 사람을 불러놓고 이게 무슨 경우인가. 그 사이 기다리다 들어가야 했다면 삐삐라도 쳐서 연락을 주거나 쪽지라도 남겨놓아야 할 거 아닌가. 이따금 시내나 전시회에서 마주치면 방송에 자주 나오는 미술평론하는 젊은 친구라며 인사 정도 나누던 그는 광주예총 회장이면서 긴박하게 추진되기 시작한 광주비엔날레 집행위원장이었다.

얼마 전 국내, 국제 심포지엄을 연달아 개최해서 광주비엔날레 창설을 세상에 소문내기 시작했고, 전문 인력들이 많이 필요해서 서울의 젊은 평론가나 미술판에서 일하는 이들이 계속 합류하고 있고, 광주에서도 모모 씨가 비엔날레 조직에 참여했다는 얘기를 듣고 있던 터였다. 모르긴 해도 아마 함께 일을 할 수 있는지, 밤낮없이 일하다 늦은 밤이지만 바로 얘기하려 불렀나 보다고 미루어 짐작을 했다. 비록 한참 후배이고 이 대학 저 대학 떠돌이 보따리 강사이지만 이렇게 무시해도 되나 싶은 불쾌함과 허탈감에 겨울밤 공

기가 유난히 더 차가웠다.

혹시 뒤쪽 사무실인가? 등화관제를 해서 그러나 싶어 아무것도 안 보이는 건물 옆을 돌아 조심조심 발걸음을 옮겼다. 시커먼 구조물의 건물 윤곽의 뒤편이다 싶어질 때 갑자기 한쪽 발이 허공이다 싶더니 느닷없이 정수리에 범종 울리듯 둔탁한 충격이 느껴졌다. 거꾸로 뜬 몸뚱이는 속절없이 아득한 축대 아래 콘크리트 바닥에 내리꽂혔다. 한동안의 멍한 진공 상태가 걷히자 아찔한 공포가 엄습해 왔다. 반사적으로 몸을 일으켜 위를 올려다보니 깜깜한 어둠 속 괴물 같은 건물 벽체와 성벽처럼 높은 콘크리트 옹벽이 마주서서 나를 내려다보고 있다. 흡사 깊은 구덩이 아래 관 속에서 네모난 하늘을 올려다보던 예전 어느 날 꿈의 데자뷰 같았다.

정수리를 만져 보니 무감각하니 먹먹한데 아픈 줄은 모르겠고 다행히 뭐 끈적이는 액체감 같은 건 없었다. 대충 옷을 툭툭 털다 보니 몸뚱이도 어디 삐걱거리진 않는 것 같다. 깊이를 알 수 없는 적막 속에서 거대하게 막아선 옹벽을 꽤 오래 더듬다가 겨우 올라갈 만한 높이를 찾아 그 아찔한 구덩이를 빠져나왔다. 심란한 기분으로 어두운 공원을 터덜터덜 걸어 나와 늦은 밤이라 잘 다니지도 않는 택시를 겨우 잡아타고 집으로 돌아왔다. 밤늦게 갑자기 호출로 나갔다 온 이유를 의아해하던 아내에게 사실대로 말은 못하고 대충 얼버무려 넘겼다. 불상의 육계처럼 봉곳해진 정수리와 긴장이 풀려 흐물거리는 몸뚱이를 대략 씻고 자리에 누워 자괴감과 비통함으로 속눈물을 삼키었다.

혼자서 화가 많이 나 있었지만 이튿날도, 며칠 뒤까지도, 이후 우연히 마주치게 됐을 때도 그날 저녁 부른 이유에 대해서 그는 아무 말이 없었다. 아닌 밤중에 뭔가에 홀렸던 건가… 어이없어 말하고 싶지도 않아 나도 묻지 않았다. 이것으로 광주에서 비엔날레가 추진되고 있다는 것도, 그 조직에 알고 모르는 이들이 계속 모여들고 있다는 것에 대해서도 일말의 관심과 기대는 접기로 했다. 겨울밤 어둠의 공간 높직한 건물 벽체와 옹벽 아래서 별 하나

없는 허공을 올려다보던 복잡 미묘한 감정이 꽤 긴 파문으로 내 안에 맴돌다가 이내 나와 광주비엔날레와의 인연은 아닌 것으로 마음을 정리했다.

여기는 비엔날레

봄이 되자 새벽마다 동네를 도는 청소차가 "비엔날레 세계의 축제, 평화의 땅 빛고을 거리마다…" 신형원의 비엔날레 노래를 틀고 다니고, 긴박하게 돌아가는 광주비엔날레 추진과정의 이런저런 뉴스와 얘기들이 계속 들려왔지만 나와는 상관없는 일로 관심을 두고 싶지 않았다. 맨땅에 헤딩하듯 기반도 없는 도시가 거대 행사를 바삐 서둘러 준비하다 보니 시끌사끌 말도 많고 탈도 많았지만 그런가 보다 했다. 소문이나 뉴스로 아슬아슬한 고비와 제대로 개막이나 할 수 있으려나 싶은 일들이 계속 들려왔다. 그러나 불굴의 한국인이어서일까. 시간은 흘러 긴장이 최고조에 달한 여름을 지나 마침내 가을이 되니 금남로와 도청 앞 광장에서 요란한 축하 퍼레이드와 전야제를 앞세우고 이튿날 중외공원 야외공연장 개막식으로 이름도 낯선 광주비엔날레라는 행사가 시작되어 매일같이 방송이고 신문 뉴스들을 뒤덮었다. 마음 한구석은 시큰둥한 게 있지만 그 시절 세 대학에서 맡고 있는 강의 과목 중에 현대미술론도 있었기에 나라 안팎 최첨단의 시각예술을 바로 접할 수 있는 광주비엔날레 개막은 그야말로 생생하게 팔딱이는 어장이었다.

그러던 차에 생각지도 않았던 광주비엔날레 일이 연결되었다. 미술평론 활동으로 1992년부터 거의 매주 TV와 라디오 방송 출연을 해 오던 내게 비엔날레 전시소개 생방송 프로그램에 참여해달라는 요청이었다. 사실 광주비엔날레는 88서울올림픽과 93대전과학엑스포를 잇는 대규모 국제행사인 데다 문화 부문에서는 처음 있는 국가 단위 국제행사였다. 그러다 보니 주최는 작은 지방도시지만 범국가적 차원의 행사라 정부에서 모든 매체를 총동원한 홍보로 전국적인 관람을 독려하고 있던 터였다. 이에 따라 KBS, MBC, SBS

1995년 첫 광주비엔날레를 찾은 관람객들

등 공중파 3사가 모두 중외공원에 현장 스튜디오를 차려 매일 정규 방송이
비는 낮시간을 활용해 현지 TV 생방송으로 행사를 전국에 알리고 있었다.

　나는 행사 기간 중 KBS-2TV〈여기는 비엔날레〉 매주 3회와, YTN의 같
은 성격 프로그램 3주짜리 방송에 회당 3~4점씩 전시작품을 소개하는 미술
평론가 역할로 출연했다. 아주 깊이 있고 전문적인 해설보다는 대중들 눈높
이에서 흥미를 끌 수 있도록 그런 작품을 골라 쉬운 말로 소개하도록 요청받
았다. 그러나 평면 못지않게 설치 형식이 많은 전시작품들 사이로 하루 2~3
만 명이 훑고 지나가는 아수라장에서 현장 생방송은 간단치 않았다. 관람객
들의 주 동선을 피하고 스태프가 양옆을 막아도 소용없이 카메라 앞을 지나
가 PD를 당황하게 하거나 TV 방송촬영이 신기한 구경거리인 듯 둘러서서
구경하는 이들로 방송을 한번 할 때마다 정말 곤혹스러웠다. 어찌 됐거나 방

16

송일 덕분에 행사 관계자도 아니면서 비엔날레전시관을 거의 매일 드나들고 작품들을 좀 더 찬찬히 들여다볼 수 있었던 것은 미술이론을 다루는 나로서는 값진 경험이었다.

비엔날레 일원이 되다

그렇게 시작된 나와 광주비엔날레의 인연이 재단 조직원으로 직접 이어지게 된 것은 두 번째 비엔날레 준비를 위해 새롭게 인력을 구성하던 1996년 6월이었다. 보따리장사로 이 대학 저 대학 돌며 강의하고 글 쓰고 방송 출연하며 떠돌이 생활을 하던 내게 비엔날레 조직에서 일해보겠냐는 타진이 왔다. 그동안 광주시립미술관장직은 광주시청 공무원들이 보직을 맡아왔는데 강연균 화백이 민간인으로서는 최초로 소임을 맡게 되었다. 그리고 광주비엔날레 재단 사무처를 총괄하는 사무차장을 겸하게 되어 비엔날레 인력을 새로 짜고 있었다. 그 당시 조직체계로는 이사장은 광주시장, 재단 사무총장은 행정부시장, 실질적인 사무처 일을 도맡는 사무차장은 광주시립미술관장 겸직, 그 아래에 사무국장과 각 실무부서장들로 짜인 구조였다. 또 그때는 재단 민간인력들이 1년 계약제여서 첫 비엔날레를 치른 뒤 일부 공무원만 남고 대부분 그만둔 뒤라 새로 인력을 짜야 하는 시점이었다.

내가 처음 재단에서 맡게 된 보직은 전시기획실 특별전팀장이었다. 물류창고 같은 단순 사각구조 비엔날레전시관 맨 아래층에 반지하로 깊숙이 들어간 곳의 사무실은 앞쪽 일부를 제외하고는 창문이 없어 통풍이나 채광이 안 되고 낮에도 늘 어둡고 습한 환경이었다. 여름임에도 서늘하면서 휑한 사무실에는 이제 새롭게 두 번째 행사 준비체제로 전환하는 시기라서 부서별로 두어 명씩만 드문드문 앉아 있었고, 우리 특별전팀도 처음에는 나와 파견 공무원 한 분뿐이었다. 첫 행사를 치른 인력들이 지난 연말이나 연초에 대부분 그만둔 뒤이다 보니 행정사무의 인수인계나 넘겨받은 자료도 없이 새로

시작하는 입장이었다. 처음 며칠간은 무슨 일부터 해야 할지도 몰랐고 일러주는 사람도 없어 이것저것 남아 있는 자료들을 뒤적여 보곤 했다. 그러다가 점차 인력이 충원되고 부서들의 체제가 잡히면서 다음 행사의 방향과 기본계획부터 세워나가게 되었다.

광주비엔날레는 민간 재단과 행정기관인 광주광역시가 공동주최이다 보니 파견공무원과 민간인력이 섞인 민관협력체제다. 초기부터 오랫동안 1년 단위 계약제로 민간인력을 관리했기 때문에 평생직장이라는 인식은 없었지만 대규모 국제미술행사를 치러내는 현대미술의 현장이라는 데 가슴 벅찼다. 게다가 행사 끝나면 떠날 외지인이 더 많은 직원들 속에서 지역민으로서 갖는 책임감이나 사명감이 무게를 더했다. 시에서 파견 나온 관리직 간부 공무원들은 민간인 직원들에게 수시로 정신교육을 시켰다. 지시와 다른 의견을 내면 "너만이 그 일을 할 수 있다는 생각을 버려라"고 했다가 죽을 각오로 일을 해내야 할 때는 "너만이 그 일을 해낼 수 있다는 사명감을 가져라"고 편의에 따라 말 바꾸기를 해서 거대 조직 속 개별 구성원의 존재감을 혼란스럽게 했다.

1년마다 재계약해야 하는 불안정한 환경이었지만 나름 조직에서 전문인력이라는 자존감, 난제들을 풀어갈 때의 성취감을 가지고 두 번째 비엔날레를 준비했다. 일부 개인 사이의 갈등, 앞선 의욕에 비해 경험 부족 등 이런저런 시행착오를 거치며 무사히 비엔날레를 마쳤다. 그러고는 잠시 숨을 고른 뒤 제3회 행사 준비에 들어가 점차 추진단계를 높여가는 과정에서 업무 추진 방식과 권한 범위에 따른 사무처와의 이견으로 1998년 말 최민 전시총감독이 해촉되었다. 이와 관련해 함께 반기를 들었던 동료 6인과 밖으로 밀려나 전국으로 번진 '문화기관 행사 민영화 투쟁'에 참여하다가 지방노동중재위원회의 부당해고 판정으로 6개월 만에 전원 복직할 수 있었다. 이후 안팎의 상황에 따라 재단 이사장직을 광주시장과 민간 인사가 바꿔가며 맡았는데, 그때마다 정책 방향이나 경영방침, 비엔날레의 지향가치, 재단 운영의 우선 사

항이 달라지곤 했다.

그런 와중에 첫 보직이었던 특별전팀장 이후로는 기획홍보팀장, 전시팀장, 전시부장, 특별프로젝트부장, 정책연구실장(후의 정책기획실장) 등 전시 실무와 재단의 현안 진단과 정책·전략 수립 관련한 일을 주로 맡았다. 특히 본래의 직책 외에 시기나 상황에 따라 특별과제가 대두되면 필요 요원들을 차출해서 한시 조직(T.F팀)을 운영하거나 외부 연구용역을 진행해서 실행·발전방안을 마련하고 개선 보완책을 찾기도 했다. 조직 운영에서 보면 경영 효율화가 늘 큰 숙제였는데, 숫자로 나타나는 조직편제나 파견공무원과 민간인력부터 먼저 손을 댔다. 어쩔 때는 사전에 어떤 진단이나 분석도 없이 이사장을 겸한 시장의 지시 한마디로 갑자기 인력을 절반으로, 초기 인력에 비해 1/5 수준으로 줄이라고 해서 명예퇴직이나 사직을 종용하기도 했다. 그럴 때는 날이면 날마다 위아래, 동료들 간에 심리적으로나 현실적으로 서로 불편하고 고통스러웠다. 물론 갑자기 줄인 인력으로 평소 업무를 그대로 유지하다 보니 감당할 수 있는 일의 한계가 확인되면서 다시 일부 늘리기는 했다.

내부적으로는 그런저런 일들로 부침을 거듭했지만 현대미술의 가장 첨예한 현장인 비엔날레는 늘 날것의 생생함과 인문 사회학적인 묵직함으로 나를 매료시켜주었다. 헤럴드 제만과 르네 블록 같은 미술계 거장부터 마시밀리아노 지오니 같은 30대 젊은 유망기획자까지 국제적인 큐레이터들, 존 케이지, 요셉 보이스, 백남준, 빌 비올라 같은 유명 작가부터 제3세계 20대 알렉산드로 크쵸 같은 무명 신예까지. 매회 100여 명을 넘나드는 국내외 작가들의 독자적 창작세계는 늘 기대와 설렘, 흥미와 감동, 흥분과 경외감을 불러일으켰다. 그러면서도 세상의 빛과 그림자처럼 광주비엔날레 민영화 파동, 신정아 사태, 창설 20주년 특별전 걸개그림 사태 등 '7년 주기설'이 정말 맞나 싶게 비엔날레 존폐까지 걱정되는 상황들로 요동치기도 하면서 30년의 역사를 쌓아왔다.

참
희한한 거
하대

빛고을을 밝힐 그 무엇이 필요해

광주 현대사에 획을 긋는 중대한 광주비엔날레 역사
는 1994년 9월의 의기투합으로부터 시작된다. 5·18민주화운동의 상처와 분
노, 저항의식으로 그늘져 있는 도시에 예술로서 다시 빛을 밝히고, 지역미술
계뿐 아니라 도시의 변화와 발전에도 기폭제가 되면서, 예향답게 한국 현대
미술의 성장을 북돋울 수 있는 시대적 과제를 위해 비엔날레라는 판을 벌여
보기로 한 거다. 여건이나 상황으로 보면 정말 무모할 수도 있는 의기투합의
주인공들은 바로 이제는 고인이 된 김영중 원로조각가와 강봉규 광주예총
회장, 그리고 당시 혈기 왕성한 40대 강운태 광주시장이었다. 특히 주최자이
면서 정부와 풀어야 할 게 많은 지방 행정기관의 장으로서 강운태 시장의 리
더십은 행사를 성공적으로 개막할 수 있느냐에 결정적이었다. 광주비엔날
레의 역사를 정리하려는 관심에서 나는 강 시장의 회고담을 귀담아듣고 메모
해 두거나 업무상 아카이빙을 위해 인터뷰를 진행하기도 했다. 광주비엔날
레 창설과정에 대한 강 시장의 회고 요지를 간추려 보면 야사와도 같이 흥미
로운 지점들이 많다.

청춘 비엔날레

강 시장은 인터뷰에서 "나는 마지막 임명직 시장으로 1994년 9월 광주에 발령받아 왔다. 늘 고향인 광주를 관심 갖고 지켜봐 왔지만 막상 시장으로 와서 보니 피상적으로 본 광주와 현장은 많이 달랐다. 5·18의 쓰라린 상처를 가슴에 안은 채 미래를 위해서는 한 발자국도 못 나가고 있었다. 그래서 진실을 밝히고, 책임자를 처벌하고, 명예를 회복하고, 보상을 하고, 그 정신을 계승하고, 적극적으로 대처하자는 결심과 동시에 우리 광주도 무언가 미래 부가가치와 후손들이 먹고살 것을 준비해야 한다는 생각이 들었다.

예전에 청와대 행정수석으로 재직할 때 수석비서관회의에서 당시 김정남 문화담당 수석비서관이 대통령께 보고하기를 '이탈리아 베니스비엔날레공원에 우리 한국관이 내년에 준공된다. 각 나라가 이탈리아 베니스비엔날레에 전시관을 설치하기 위해 노력을 해도 땅이 한정되어 있어 어려운 일인데 대한민국은 길을 잘 뚫어서 베니스시 승인을 받아 만들게 됐다'고 보고하던 걸 들은 적이 있었다.

때마침 강봉규 광주예총 회장이 신임 시장 인사차 방문해서 광주 예술계에 관한 얘기를 나누던 중 '예향으로서 큰 작품을 만들어야겠는데 비엔날레가 어떻겠냐?' 하길래 나도 들은 바가 있어 좋다 하고 일단 기획서를 만들어 보시라 했다. 1주일 후에 강 회장이 김영중 원로조각가와 함께 기획서를 만들어 가져왔다. 그런데 기획서 제목이 '아태비엔날레 추진계획'이어서 '아니 하려면 세계비엔날레지 무슨 아태비엔날레냐?' 했더니 강 회장이 '그건 어렵다. 동경에서 세계비엔날레 계획을 세웠다가 실패했는데 아시아에서 한 군데도 성사시킨 데가 없다. 곧바로 광주에서 하기는 쉽지 않다'고 했다. 그러나 하려면 세계비엔날레로 해야 한다며 다시 계획서를 만들어 보시라고 주문했고, 1주 후에 김영중 선생이 기획안을 만들어 와서 직감적으로 확신을 갖고 서둘러 추진하게 되었다"고 술회한 바 있다.

당시 광주비엔날레 창설의 산파 역할을 한 김영중 조각가는 1995년 필자

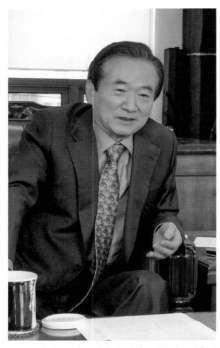
광주비엔날레 창설 과정에 대해 술회하는 강운태
전 광주광역시장(2018년 10월 인터뷰)

의 『전라남도지』, 「남도조각 50년사」 집필을 위한 인터뷰에서 "일찍부터 서울에 올라와 활동하면서도 늘 고향 광주가 안타까웠다. 정치적으로 소외되고 경제적으로 낙후되어 있는 데다, 5·18로 인한 상처와 그늘 때문에 늘 어두운 도시로 이미지가 각인되어 있기 때문이다. 이 같은 도시의 분위기를 확 바꿔볼 만한 뭐가 없을까를 늘 고민하고 있던 차에 아직 드러나지는 않았지만 서울에서 비엔날레가 추진되고 있다는 것을 알게 되었다. 전통적인 예향이면서 YS의 문민정부가 내걸고 있는 '세계화·지방화'와도 맞아떨어지고, 민주주의 정통성을 이어받은 문민정부답게 광주 5·18의 상처를 문화예술로 치유하면서 정치적으로 소외된 호남을 끌어안는다는 명분으로 보면 광주가 그 비엔날레 개최지로 제격이고, 그렇게 되면 도시 변화에도 큰 계기를 만들 수 있겠다는 확신이 생겼다. 때마침 40대 젊은 시장이 막 취임한 때이기도 해서 광주 예총회장인 강봉규 씨와 함께 강 시장을 만나 얘기했더니 '바로 이거다' 반가워하며 적극 추진해 보자고 하였다"고 말했다.

그러나 이미 '서울비엔날레'를 추진 중이었고, 삼성에서 비엔날레관 건물을 지어주기로 약속한 상태였다(이 상황에 대해 이용우 전 광주비엔날레 대표이사가 2018년 7월 나와의 인터뷰에서 술회한 바에 따르면 1993년부터

한국미술협회 박광진 이사장을 준비위원장으로 서울비엔날레가 추진되고 있었고, 유준상 서울시립미술관장 등이 참여한 추진위원회에 고려대 교수이던 본인이 간사를 맡고 있었다고 한다. 삼성에서 비엔날레관 건물을 지어주기로 한 건 아니고 후원을 약속한 상태였고, 추진위에서는 경희궁터 등 적합한 부지를 물색 중이었다고 한다).

강운태 시장은 먼저 일단 저지르고 보자는 생각으로 1994년 9월 28일 시청 내에 실무기획단을 설치하고 11월 14일 기자회견을 열어 광주비엔날레 창설을 만천하에 선언했다. 그러고는 바로 이어 11월 24일 문체부에 국제행사 승인요청서를 제출했다. 그러나 암암리에 추진 중이던 서울비엔날레 때문인지 중앙부처에서 광주비엔날레 창설에 너무나 소극적이고 오히려 반대하는 분위기였다. 첫 광주비엔날레의 계획상 부대행사 '피카소 특별전'을 개최하려면 엄청난 작품보험료를 지불하고 작품을 빌려와야 하는데, 국가보증보험을 이용하면 부담을 훨씬 줄일 수 있었다. 그러려면 정부에서 행사를 승인해줘야 하는데 문광부에서 도무지 일이 진척되지 않았다. 내무부장관과 기획예산처장관에게 전화를 걸어 협조를 요청하고, 이민섭 문화관광부장관이 해외출장 중일 때 차관을 만나 광주비엔날레를 추진하려는 의도와 기대효과 등을 설명하고 협조를 부탁했더니 그러자고 했다.

그런데도 문광부 승인은 안 나오고 일은 계속 지체되고 있어 이민섭 문광부장관을 직접 만나러 갔다. 이 장관은 비엔날레 관련 주무장관이면서 국회 문광위원을 겸하고 있었다. 광주비엔날레 추진의 당위성과 이유 등을 설명하고 창설을 승인해 달라 요청했더니 절대 안 된다고 테이블을 치며 언성을 높이고 고집을 부렸다. "이미 서울비엔날레를 만들려고 추진 중인 국가 중대사를 왜 강 시장이 망치려 하느냐"는 것이었다. 1시간 넘게 실랑이를 해도 전혀 고집을 꺾지 않았다. 그래서 "그렇다면 좋다. 광주 내려가서 내일 당장 광주시장 사표를 내겠다. 내가 광주시장을 하면서 1차적으로 하고 싶었던 사업

이 광주비엔날레인데, 이렇게 일이 안 될 바에는 차라리 광주시장을 그만두겠다. 그런데 젊은 시장이 취임 서너 달 만에 사표를 던지면 자연히 시민들이 무엇 때문인지 원인을 궁금해 할 것이고, 비밀은 없는 세상이라 결국 문광부장관이 비엔날레 행사 승인을 안 해줘서 그만뒀다고들 알게 될 것 아닌가. 그러면 장관께서도 정치인인데 여론이 그렇게 되면 좋을 것은 없을 것이다"고 최후의 카드를 던졌다.

이 장관은 얼굴이 벌게져서 벌떡 일어나 심각한 얼굴로 장관실을 서너 바퀴 돌더니 갑자기 가져간 보고서로 책상을 사정없이 내리치면서 "좋소. 내가 강 시장에게 졌소. 하시오!" 했다. 강 시장이 바로 자리에서 일어나 바닥에 엎드려 큰절을 올렸다. "감사합니다. 반드시 광주비엔날레를 성공시켜 한국의 문화 발전에 초석을 만들겠습니다" 인사를 하고 장관실을 나오려는데 "강 시장! 오늘 이 방에서 있었던 일은 없던 걸로 해야 하오. 이 얘기가 밖에 돌게 되면 강 시장이 얘기를 흘린 것으로 알겠오" 했다. "아 예. 여부가 있겠습니까" 답하고 바로 광주로 내려왔다.

광주시청에서는 이만의 부시장을 비롯한 간부들이 장관과 담판을 지으러 올라간 시장을 기다리고 있었다. 시장실에 들어가니 부시장이 "어떻게 되었습니까?"하고 물었다. 이 장관과 약속을 지켜야 한다는 생각에서 시치미를 떼고 거짓으로 "광주비엔날레 창설 이유와 기대효과들을 설명했더니 좋다고 적극 돕겠다고 흔쾌히 승낙을 하더라. 잘됐으니 서둘러 비엔날레 준비에 박차를 가하라"고 했다.

그런데, 이후로 비엔날레 일은 여전히 안 돌아가고 무슨 이유에서인지 조직위원들이 한 사람 두 사람 사의서를 내기 시작했다. 80여 명 조직위원 중 3분의 2 정도를 외지인으로 구성했으니 몇 분 빠진다 해도 큰 지장이야 있겠냐 싶어 크게 신경 쓰지는 않았지만, 전체 분위기에 영향을 줄 수 있어 사의서가 들어오면 서랍 속에 그냥 넣어두기만 했다. 그런데 어느 날 임영방 조

직위원장(당시 국립현대미술관장)이 사의서를 보내왔다. 조직위원장이 사표를 내버리면 너무 큰일이어서 전화를 걸어 무슨 일이신가? 이유가 무엇인가를 계속 물었지만 "칠십 노구를 끌고 광주까지 오르내리려니 너무 피곤해서 안 되겠다"는 것이었다. 그러나 그러시면 안 된다고 사의를 물리시도록 부탁을 드렸는데 열흘쯤 후에 또 사의서를 내려보냈다. 이번에는 "만일 사의를 수리하지 않으면 프레스센터에서 조직위원장을 그만둔다는 기자회견이라도 하겠다"고 했다. 도대체 이유를 알 수 없어 임 위원장과 아주 가까운 이용우 교수에게 사정을 알아봐 달라고 부탁했다.

알아보니 이민섭 장관이 어느 날 임 관장을 불러 "국립현대미술관은 문광부 산하기관인데 관장이 다른 일을 겸직하려면 장관의 허락을 받아야 하는 것 아닙니까? 광주비엔날레 조직위원장을 계속하려면 국립현대미술관장을 그만두어야지요. 그 광주비엔날레 얼마 못 가 사그라집니다. 안 되게 돼 있습니다. 사그라질 비엔날레 위원장을 뭣하러 하려고 하십니까?" 했다는 것이다. 그래서 임 관장이 "알겠습니다. 젊은 시장이 하도 열성적으로 추진해서 부탁을 뿌리치지 못했는데, 장관의 뜻이 그러시다면 조직위원장을 그만두겠습니다"하고 약속을 했다는 것이었다.

강 시장이 임 관장에게 전화를 걸어 "그만두시려는 이유를 알았습니다. 한 달 후면 정부조직 개편이 있고 문광부장관도 바뀔 것이니 한 달만 기다려 주십시오"하고 부탁을 드렸다. "분명히 바뀝니까? 안 바뀌면 어떻게 됩니까?" "안 바뀌면 어쩔 수가 없죠. 그리되면 위원장을 그만두실 수밖에요. 그때까지 기다려 주십시오. 그러나 반드시 바뀝니다"고 했다.

정말 12월 개각 때 문광부장관이 주돈식 장관으로 바뀌었다. 그런데, 가만히 있으면 문광부 내부에서 또 신임장관에게 광주비엔날레에 대해 안 좋은 보고를 계속할 것 같았다. 생각다 못해 광주 시내 현장방문을 하다 말고 바로 공항으로 가 서울로 올라갔다. 그러고는 신임 주 장관 집주소를 알아내

강남 개나리아파트로 찾아갔다. 언제 들어올지도 모르면서 무작정 장관을 기다렸다. 저녁 9시 30분쯤 주 장관이 귀가를 하는데 얼른 차에서 내려 인사를 하고 드릴 말씀이 있어서 올라왔다고 했더니 아파트로 올라가자 했다. 전에 청와대에 같이 수석으로 근무한 적이 있어 서로 아는 사이였다. 자리에 앉자마자 "일국의 국무위원이 그러면 안 된다"고 했더니 무슨 말이냐 했다. "전임 장관이 내 앞에서는 잘해 보라 도와주겠다고 약속을 하고서는 뒤로는 조직위원들에게 압박을 주어 곶감 빼먹듯 한 사람 한 사람 빠지게 하고 있으니 될 말이냐"면서 광주비엔날레에 대해 차근차근 설명을 했다. "내가 들어보아도 좋은 생각이고 훌륭한 행사가 될 것 같은데, 왜 반대를 했는지 모르겠다"며 적극적으로 돕겠다고 했다.

이튿날 차관에게서 전화가 왔다. 전에는 다섯 번 전화하면 겨우 한번 받는 둥 마는 둥 하더니 이번에는 자기가 먼저 전화를 걸어 온 것이다. "강 시장님! 우리 장관님께 전화했습니까?" "아니요, 나 전화 안 했는데요" 장관 취임 첫날 업무보고 때 "우리 문광부에서는 광주비엔날레에 무엇을 도와줍니까?"라고 묻는데 아무 말들을 못 했다는 것이다. "무엇을 도와주면 좋겠습니까?" 하길래 "아무것도 필요 없다. 다만 임 관장님을 좀 격려해 달라" "임 관장이 무슨 문제라도 있습니까?" "칠십 노인이 광주까지 오르내리려니 얼마나 심신이 고단하시겠나. 고생하신다고 위로 말씀이라도 드려달라" 했다.

그런 뒤 한동안 일이 잘 돌아가는가 싶었는데, 한 달쯤 지나면서 또 일이 잘 돌아가지를 않았다. 어느 날 주 장관이 전화를 걸어와 "강 시장! 아무래도 그 비엔날레 잘 되지도 않을 것 같은데, 안 하면 안 되겠오? 차라리 첫 행사는 국제현대미술대전으로 하고 한두 번 해 봐서 성공하면 그다음부터 비엔날레로 바꿔서 하면 어떻겠오?" 했다. "도와주기로 해놓고 무슨 말씀이시냐. 꼭 성공시킬 터이니 나를 믿어 달라"고 부탁했다.

그렇게 중앙부처가 소극적인 데다 부정적 여론들로 지지부진하고 있던

차에 김영삼 대통령이 초도순시차 1월 27일 광주에 내려온다고 하였다. 박관용 대통령비서실장에게 광주비엔날레 창설 등 보고서를 작성해 보내어 대통령께서 내려오시기 전에 미리 광주의 현안을 챙겨 보실 수 있도록 해달라고 부탁했다. 마음이 안 놓여 전화를 걸어 보고서를 올려 드렸냐고 했더니 그리했다고 했다. 대통령이 광주에 내려오신 날 공항에서 시청까지 이동하는 차 안에서 이 기회를 잘 활용해야 한다는 생각에 첫째 광주비엔날레 창설, 둘째 국내 처음으로 만들어지는 평동외국인산단 조성, 셋째 외부 순환도로 건설 등 광주시 현안을 적극 지원해주실 것을 요청드렸다.

광주비엔날레 보고를 했더니 대통령의 첫마디가 "응! 그 참 희한한 거 하대" 하셨다. 그 비엔날레라는 게 대체 무슨 말이냐고 물어서 아는 대로 설명을 드렸다. 그리고 시장실에 도착해서 도지사, 광주시교육감, 전남도교육감 등이 차례로 업무보고를 드리는 자리에서도 시의 현안들을 보고드리면서 슬쩍 봤더니 대통령이 메모지에 1. 광주비엔날레 지원, 2. 평동 외국인산단 조성 지원 등등 제목만 써 놓은 것을 보았다. 제목만 써 놓는 경우는 내용을 알고 있고 제목만 보고도 생각나서 말씀하실 수 있을 거라 생각하고 안심을 하고 있는데, 보고를 다 받고나서 "강 시장! 그 평동 외국인산단에 광주비엔날레 잘해 봐"라고 하셨다. 비엔날레와 산단 일을 완전 혼돈하고 계신 것이었다.

큰일 났다 싶어 시립민속박물관 전시실에 준비한 오찬장으로 이동하는 17분 정도 차 안에서 다시 광주비엔날레에 대한 얘기를 꺼냈다. 지방화, 세계화를 내건 정부정책과 관련한 의미효과 등을 다각도로 설명을 드렸다. 좋은 생각이라고 하셨다. "그런데, 각하! 아주 어렵게 어렵게 행사를 추진해 가고 있는데, 중앙정부에서는 행사지원기구도 안 만들어주고 예산 한 푼 지원 안 해줍니다. 대전엑스포보다 훨씬 어렵게 준비하는 행사인데 엑스포 때는 정부에서 지원기구를 만들어 적극적으로 도왔었습니다" 했더니 상반신을 앞으로 일으키면서 "뭐! 돈 한 푼 지원도 안 한다고?" 하셨다.

민속박물관 오찬장에 도착해 바로 옆자리에 앉아 식사를 하는데, 대통령이 음식을 드시는 둥 마는 둥 하면서 뭔가를 골똘히 생각하는 눈치였다. 그러더니 "강 시장! 아까 말한 행사가 뭐라 했지?" 물었다. "예! 비엔날레입니다" "비엔날레… 비엔날레…" 네 번을 반복해서 되뇌었다. 그러고는 테이블 보에 '비엥날레'라고 써 놓았다. "비엥날레가 아니고 비엔날레입니다. 니은 받침입니다" 했더니 앵을 엔으로 고쳤다. 이 지경이 되니 시장 입장에서 더 답답해졌다. 하루를 해도 시장이고 십 년을 해도 시장인데 이 기회를 놓치면 광주비엔날레는 정말 어려워진다는 생각 때문이었다. 안 되겠다 싶어 종이를 꺼내 큼직하게 써 내려갔다. '광주비엔날레를 적극 지원하고, 평동외국인산업단지 조성도 적극적으로 지원하겠다'는 글을 적어 대통령께 드렸더니 그분 얼굴이 금세 밝아졌다. 그리고 정말 오찬 뒤 대통령 말씀 중에 "광주비엔날레를 적극 지원하겠다"고 발표했다. 가슴이 꽉 막혀 있던 체증이 일시에 해소되는 기분이었다.

그리고 서울로 올라가는 전용기 안에서 대통령이 수행하던 장·차관들에게 호통을 치셨다고 한다. "강 시장 얘기를 들어보니 그 광주비엔날레 참 좋은 행사인데 왜 승인도 안 하고 예산 한 푼 지원 안 하고 있나!"라고 나무랐다는 것이다. 그래서 바로 문광부 차관 주관으로 정부 각 부처 차관급들이 참여하는 지원기구가 만들어지고, 20억 원 정부지원금이 내려오더니, 또 일주일쯤 후에는 홍보지원기구를 만들고 20억 원이 추가로 내려왔다. 대통령 초도순시 때의 우여곡절을 거친 뒤에야 국비 40억 원이 지원되고 정부 지원기구들이 만들어져 행사가 비로소 굴러가게 되었다.

요약해서 정리한 이 얘기는 광주비엔날레 행사 준비로 바쁜 재단 직원들을 격려하는 인근 식당 만찬 자리(2010. 8. 14.)에서 강운태 시장이 내 질문에 답한 것을 메모했던 것과, 광주비엔날레 아카이브 자료 관련 강 시장과 인터뷰(2018. 8. 17.), 강운태 다이어리(블로그, 2007. 7. 18.), 강운태 인터뷰(《광주

청춘 비엔날레

드림〉, 2014. 5. 9.) 등을 종합해서 엮은 것이다. 이 자료들은 뒤에 이어지는 비엔날레 초기 얘기들을 정리하는 데에도 많은 참조가 되었다.

전투처럼 밀어붙인 전시관 건립공사
정부의 소극적 태도와 일부 시민사회·예술단체들의

반대로 그렇찮아도 경험도 기반도 없고, 준비 기간조차 짧은 대규모 국제행사 추진은 더 힘겨울 수밖에 없었다. 그런 중에도 창설 발표(1994. 11. 14.) 한 달 뒤에 국제 심포지엄(1994. 12. 18. 광주문화예술회관 소극장)과 국내 심포지엄(1994. 12. 30.)을 연달아 열어 국내·외에 광주비엔날레 개최를 공식화했다. 또한, 1월에는 어린이공원 수영장 부지에 비엔날레전시관을 짓기로 정하고, 그동안 시청 내 추진단이 맡고 있던 준비업무를 조직위원회 사무처로 넘겨 현장실무를 시작하였다. 그러던 차에 대통령의 초도순시 때 적극지원 발표가 있었고, 비로소 정부 부처들이 움직이기 시작하면서 밀린 일들이 바삐 돌아가게 되었다.

조직위원회와 집행위원회, 사무국으로 추진체제를 갖추어 동시다발로 일들을 풀어나갔다. 모두가 처음 접하는 일인 데다 예상치 못한 난제도 많았다. 무엇보다 비엔날레를 준비하는데 참고할 만한 국내 다른 전례가 없다 보니 분야가 전혀 다른 국제행사였던 '대전엑스포'의 사업계획서나 정관, 규정, 보고서 같은 것들을 그나마 많이 참고하였다. 광주비엔날레 초기 운영체계나 규정들이 엑스포처럼 만들어진 것도 이 때문이다. 대규모 국제행사의 부담에 비엔날레라는 이름부터가 낯선 상황에서 광주시의 행정력과 민간분야 전문성을 짜 맞춰 밀고 나갔다.

행정적인 일들이야 그렇다 치고, 문제는 비엔날레를 치를 수 있는 대규모 국제전시관을 갖추는 것이 급선무였다. 예산도 마련되지 않은 상태였지만 당장 시급한 일이다 보니 민간 부문의 협조를 구하기로 했다. 시장을 필두로

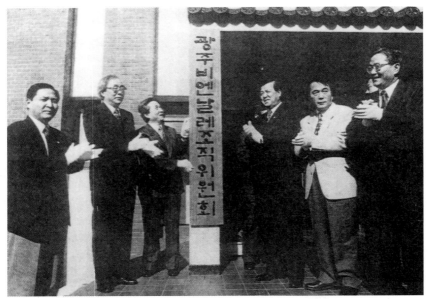

광주비엔날레조직위원회 현판식. 왼쪽 두 번째부터 김영중, 강운태, 한 사람 건너 강봉규
(『김영중 조각전 도록』 수록사진)

시청 고위 간부들이 나서서 우선 지역 연고가 있는 기업들에게 급박한 사정과 비엔날레 창설 당위성을 이해시켜 나갔다. 그런 과정에 당시 개인소득세 1위를 할 정도로 재력이 탄탄하던 나산그룹 안병균 회장과 금호그룹 박정구 회장이 각각 20억 원씩을 기금으로 도와주었다.

또한 무등건설을 자회사로 둔 덕산그룹 박성섭 회장이 비엔날레전시관을 지어주겠다고 제안해 왔다. 너무나 고마워 전시관 이름에 덕산을 붙여도 좋다고 합의하고 공사를 착수하기로 했다. 그런데 1995년 2월 10일 기공식 삽질을 하고 일을 시작하자마자 불과 보름 뒤 덕산그룹 부도사태(2. 27.)가 터졌다. 참으로 암담한 상황이었다. 예산도 없고 난감한 상황에서 강 시장은 광주건설협회 김대기 회장에게 도움을 청했다. 수의계약으로 우선 공사를 시작하고 나중에 정산하자고 부탁했다. 다소 법규를 뛰어넘더라도 방향만

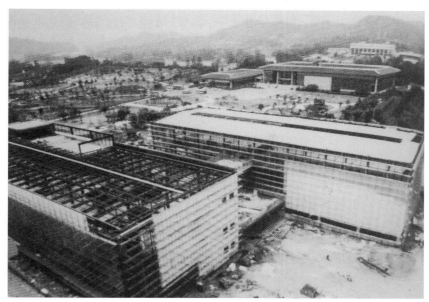

비엔날레전시관 건립공사(『95광주비엔날레 결과보고서』 수록사진)

확고하게 맞으면 먼저 일을 진행하고 사후에 처리를 잘하면 괜찮다는 것이
강 시장의 생각이었다.

그러나 법적 근거가 뒷받침되지 않은 대형 사업에 부담을 느낀 공무원들
이 수의계약을 기피하자 더 이상 지체할 수가 없다고 판단한 시장이 내가 책
임지겠다며 혼자 서명을 해서 속히 일을 추진토록 했다. 그런 상황에서 설상
가상으로 건설업계에 철근 품귀현상까지 일어나 공사 진척이 어려웠다. 할 수
없이 포항제철 회장과 광양제철 사장에게 꼭 좀 도와주십사 부탁해서 그야말
로 공수작전을 하듯이 어렵사리 철근을 조달받았다. 그렇게 해서 야간 횃불작
업까지 해가며 겨우 전시관 건립공사를 마쳤다. 결과적으로 비엔날레전시관
공사를 떠맡은 김대기 회장의 남광건설은 상당액의 적자를 보게 되었다.

광주비엔날레 창설행사의 실무책임자였던 당시 최종만 사무차장은 재단

아카이브 작업을 위한 나와의 인터뷰(2018. 4. 11.)에서 "예산도 계약도 없이 공사를 밀어붙이고 나중에 추경예산이 성립된 후에야 계약을 했다. 상황이 그러다 보니 설계변경도 제대로 안 된 상태에서 우선 공사부터 들어가고 나서 뒤에 설계도를 보완하고, 층고가 너무 낮게 설계된 공간은 철골을 이어 붙여 높이를 올리는 등 내가 직접 도면을 고쳐가며 공사를 진행시켰다. 사무처가 있던 쪽은 당초 1층만 지으려던 것을 2층으로, 나중에 3층까지 올리게 됐다. 그 시절이니까 그런 게 가능했다"고 회고한 바 있다. 원래 설계도에 있던 곡면 연결구조나 장식 요소들은 단순구조로 생략하고 최단 시간에 시공을 마칠 수 있는 H빔 철골조 구조의 상자형 두 동으로 변경시키기도 했다. 건설사 부도와 자재 품귀라는 돌발상황과 예산 미확보 등의 여러 난제들 속에서 군사작전처럼 강행된 공사 진행으로 비엔날레전시관은 개막을 불과 20일 앞둔 8월 31일에 가까스로 준공되었고, 마무리 작업은 작품설치와 함께 진행했다.

낯설기만 한 광주비엔날레 창설행사
전시관 건립공사와 함께 한편으로 전문적인 업무를

동시다발로 처리해야 하는 전시 준비도 바빴다. 조직위원장인 국립현대미술관 임영방 관장의 국내외 인적 네트워크에서 많은 도움을 받았고, 국제 미술계에 밝고 1993년 대전엑스포 때 특별전을 기획했던 이용우 전시기획실장(고려대 교수)이 전체적인 전시기획을, 카셀도큐멘타에서 몇 달간 자원봉사 활동 경험이 있던 정준모 전시부장(전 국립현대미술관 학예연구실장)이 실행을 주도해서 추진해 나갔다. 본전시는 6개 대륙별로 권역을 나누고 각각의 커미셔너를 두어 그들이 작가와 작품을 선정하도록 했다. 1995년 3월 10일에 열린 제1차 커미셔너 회의자료에 따르면 전시 방향을 첫째, 거장 위주 유명도를 탈피하여 신선하고 새로운 형식의 젊은 세대 위주로 선정하고, 둘째, 신작 제작을 원칙으로 하되 필요한 경우 구작도 지정 출품할 수 있게 하

며, 셋째, 옥외공간을 활용할 수 있으며 작가가 원하는 경우 퍼포먼스도 가능하도록 했다.

이토록 광주비엔날레가 부지런히 추진되어 가고 있던 시기에 한편에선 '비엔날레'의 원조인 베니스비엔날레가 100주년째가 되어 제46회 행사를 개막했다. 신생 비엔날레를 준비하는 입장에서 창설 100년은 까마득한 일이었다. 그런 시조새 같은 베니스비엔날레의 본무대에 한국 국가관이 개관을 했다. 매립으로 이루어진 수상도시 베니스는 카스텔로 공원(Giardini di Castello) 부지 내 시설물 용적율 제한이 엄격한 데다 이미 국가관들이 포화상태였다. 그런데 1987년부터 시작한 한국 정부의 건립추진 노력과 이를 적극 돕고 나선 백남준의 도움으로 23개 신청국들을 제치고 한국이 25번째 국가관을 개관한 것이다[이 부분은 남인기의 「베니스비엔날레 한국관 개관」, 『ARKO ZIN-Artspaper』(1995년 7월호), 조상인의 「인간 백남준을 만나다」, 〈서울경제〉(2019. 5. 25.)를 참조했다].

따라서 막상 일은 벌였지만 이름조차 생소한 '비엔날레'라는 게 도대체 뭔지, 어떻게 하는 건지, 행사를 직접 살펴보기 위해 재단 관계자들이 선진지 견학으로 95베니스비엔날레 현장을 답사했다. 개막에 맞춰 열린 한국관 개관식(1995. 6. 7.)에도 참석하고, 주제전과 여러 국가관 전시들을 둘러보았다. 최종만 당시 사무차장은 후일 나와의 인터뷰에서 베니스비엔날레를 돌아보면서 내심 부러우면서도 한편으로는 광주가 따라갈 수가 없는 것과 앞으로 해야 될 것을 판단하는 데 실질적인 도움이 되었다고 술회했다.

베니스비엔날레 한국관 개관과 더불어 국내에서도 광주비엔날레 창설 추진에 크게 도움을 준 이는 백남준이었다. 세계 현대미술에서 영향력과 넓은 인맥만큼이나 광주비엔날레와 계약과정이 쉽지는 않았지만 정작 일을 맡고부터는 전시 추진과 국제홍보에서 역시나 큰 힘을 발휘해주었다. 특별전의 하나인 '정보예술전(InfoArt)'의 디렉터를 맡아 실험적인 전위예술과 최첨

단 매체미술의 장을 펼쳐내기도 했다. 그는 '휘트니비엔날레1993 서울전'(과천 국립현대미술관) 추진과 '1993 대전엑스포' 특별전 참여, 베니스 한국관 개관 추진과정에서 광주비엔날레 조직위원장인 임영방 국립현대미술관장이나 이용우 전시본부장과 함께 일했던 인연도 있었다. 무엇보다도 휘트니비엔날레의 처음이자 마지막이 된 해외전을 서울로 성사시키기 위해 상당액의 사비 투여도 마다하지 않았듯이 국제무대에 잘 알려지지 않은 한국 현대미술과 세계무대를 직접 연결하고자 하는 의지 또한 강했다.

한편으로, 일반인들은 대중적으로 유명한 작품에나 관심을 보이기 마련이다. 대중에겐 이름조차 생소한 '비엔날레'지만 국가 차원의 대규모 국제행사인 만큼 일반 대중의 호기심을 불러일으킬 만한 유명작가가 필요했다. 그런데 전시기획의 기조가 제3세계나 유망한 신예 청년작가 발굴에 더 중점을 두고 있다 보니 대중과는 더 거리가 멀었다. 그래서 현대미술 하면 누구나 손꼽던 피카소의 유명세를 끌어들이기 위해 많은 공을 들였다. 하지만 막상 국제적인 거장의 작품을 빌려 오려 하니 일이 결코 만만치 않았고, 그 효과를 위해서는 과감한 투자도 저질러야만 했다. 결국 특별전 '증인으로서 예술전'에 광주와 연관된 피카소(Pablo Picasso)의 〈게르니카 연구 VII〉(1937) 드로잉과 〈죽은 아이를 안고 있는 어머니 IV〉(1937) 과슈그림 등 5점을 빌리기로 합의했다. 엄청난 임차료가 큰 부담이었는데, 현금이면 좀 더 저렴해질 수 있다 해서 유럽 출장길에 1인당 현금 소지 한도에 맞춰 몇 사람이 나누어 갖고 나가 일을 해결했다. 거기에 까다로운 대여조건 중 하나가 철저한 보안과 작품관리였는데, 경찰은 무슨 일이라도 생기면 책임을 뒤집어쓸까 봐 현장 투입을 꺼려서 대신 사복 입은 공수부대원들을 대여섯 명씩 교대시켜가며 그림앞을 지켰다고 최종만 사무차장은 술회했다.

매일 이어지는 야간회의와 철야 작업으로 전투처럼 밀어붙인 끝에 마침내 개막일이 다가왔다. 전남도청 앞 광장과 금남로 일대에서는 전야제가 화

려하게 열렸다. 하지만 중외공원 비엔날레전시관은 밤늦은 시간까지도 이러다 내일 개막이 되겠나 싶을 정도로 설치가 덜 끝난 작업과 전시 자재들, 작품 포장상자, 쓰레기들로 어수선하기만 했다. 걱정만 한가득인 채로 새벽에 잠시 숙소로 돌아가 씻고 옷 갈아입고 아침에 전시장에 다시 나온 참여작가나 관계자들은 놀라움을 감출 수가 없었다. 불과 몇 시간 전 새벽 상황과는 너무나 다르게 그 심란했던 전시장이 말끔히 치워져 개막식을 준비하고 있는 것이었다. 개막이 몇 시간 안 남은 상황에서 도저히 안 되겠다 싶었던 강운태 시장이 지역 향토사단에 긴급히 협조를 요청해서 새벽에 병사들에게 운동복을 입혀 전시장마다 쌓인 물건들을 치우고 물청소까지 마쳐놓은 것이었다.

1995년 9월 20일, 역사적인 제1회 광주비엔날레 개막식이 중외공원 야외공연장에서 열렸다. 광주시장을 지낸 이효계 한국토지공사 사장이 광주에서 열리는 첫 대규모 국제문화행사가 성황리에 치러질 수 있기를 바라며 지어준 3천여 석 규모의 원형계단식 노천공연장이었다. 아직 뿌리내리지 못한 조경수와 듬성듬성 잔디 뗏장이 깔린 중외공원 곳곳은 전국 각지에서 찾아온 관람객들로 장터를 이루고, 하늘에는 알록달록 대형 애드벌룬들이 떠 있었다. 공원에는 몇 달 전부터 새벽 쓰레기차가 시내 곳곳에 로고송으로 틀고 다녔던 "마음의 문을 열고 빛의 나라로 가자… 비엔날레 예술의 축제, 평화의 땅 빛고을 거리마다…"라는 김동한 시에 박문옥이 곡을 쓰고 신형원이 노래한 광주비엔날레 주제가 '마음의 문을 열고'가 야외스피커로 반복해서 울려 퍼지고, 노란색 비두리 캐릭터 한 쌍이 손님들과 기념사진을 찍으며 이곳저곳을 돌아다녔다. 거기에 KBS·MBC·SBS 공중파 방송 3사가 경쟁적으로 현장스튜디오를 차려 전국 생방송을 진행하며 분위기를 한껏 돋우었다.

듣도 보도 못한 비엔날레라는 게 대체 무슨 행사인지 궁금해하는 각계 초청인사와 관람객들이 개막식장을 가득 메우고, 대규모 국제행사 현장을 보도하려는 중앙과 지방 언론사나 외신 기자들의 취재 열기가 모두 무대로 향

하고 있었다. 마침내 송언종 광주직할시장이 단상에 올라 "광주비엔날레 개막을 선언합니다"라고 외치자 무대 축하음과 함께 때맞춰 공군전투비행단 제트기 편대가 순식간의 굉음과 함께 오색 연막을 내뿜으며 야외공연장 위를 저공 축하비행으로 스쳐 지나갔다.

11월 20일까지 62일 동안 중외공원 일대는 온통 문화난장이었다. 주차장은 전국에서 몰려든 대형 관광버스들로 넘쳐나고, 공원 입구부터 테니스장 일대에 차려진 간이음식점과 가판대들이 장터를 이룬 데다 야외공연장과 민속박물관 앞 광장에서는 날마다 두세 개씩 국내·외 공연과 이벤트들이 열렸다. 봐도 뭔지 알 수 없는 비엔날레전시관의 낯선 작품들보다는 북한관, 과학관, 민속박물관 등지에서 열리는 북한미술전이나 국제미술의상전들을 더 재미있어 했다. 해외 민속공연, 태권도 시범, 마술쇼, 에어로빅쇼 등등 '국제현대미술축제'이면서 전시장 내의 미술작품보다는 바깥에서 펼쳐지는 일반 축제들이 더 요란한 풍경이었다. 그래도 '비엔날레'라는 걸 구경 왔으니 전시장에 들어가 보지만 그동안 알던 미술과는 전혀 다른 설치·영상들이 뒤섞인 전시장은 도무지 뭔지를 알 수 없는 그저 희한한 구경꺼리일 뿐이었다.

그도 그럴 것이 '경계를 넘어'라는 대주제를 걸고 세계를 6개 권역으로 나눈 본전시의 50개국 92명 참여작가 작품은 일반적인 평면회화나 조각보다는 형식이나 공간에 구애받지 않는 설치유형이 많았다. 따라서 5개 전시실로 연결되는 비엔날레전시관은 제각기 다른 방식의 칸막이 구성과 설치작품들로 공간의 여유가 거의 없었다. 야외축제도 아닌, 한정된 실내 미술 전시장에 하루 2~3만 명의 구경꾼들이 흘러 지나갔다. 대형 물류창고 같은 전시장 인파 속에서 낯선 작품들에 호기심을 갖고 차분히 교감해 보기란 누구라도 쉽지 않은 일이었다. 작품도 수시로 상하고, 소품이 없어지는 일도 종종 발생했다. 호기심에 집어가기도 하고, 청소하다 쓰레기로 알고 쓸려나가기도 했다.

봇물 터진 듯 흘러가는 전시장 관람인파 속에서 나는 1주일에 서너 차례

청춘 비엔날레

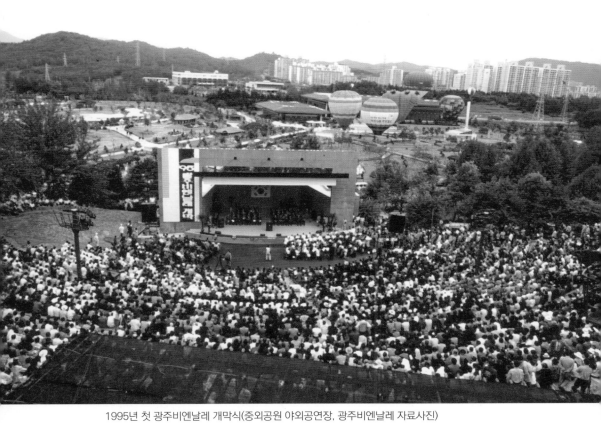

1995년 첫 광주비엔날레 개막식(중외공원 야외공연장, 광주비엔날레 자료사진)

1995년 광주비엔날레 축제이벤트 중 해외민속공연(광주비엔날레 자료사진)

씩 KBS와 YTN의 〈여기는 비엔날레〉로 회당 서너 작품씩을 소개했다. 대학에서 미술이론 강의를 하면서 평론이나 미술사 관련한 글도 쓰고, 3~4년간 TV와 라디오 문화프로그램 방송에 출연하다 보니 맡게 된 일이었다. 1993년 휘트니비엔날레 서울전 때 충격이 워낙에 컸었고, 미술이론가로 활동하고 있다지만 잘 알려지지 않은 제3세계권과 청년세대 작가 작품들은 주관적인 해석 이상의 보다 정확한 정보와 얘깃거리로 풀어 소개하기란 쉽지 않았다. 매번 부담스러운 일이었지만 전문 평론가의 해설이니 대중들의 작품감상에 도움이 될 거라며 제작진은 내게 기운을 돋워주었다.

전시작품이 실리지 않은 도록이나 책자 등 출판물에서 필요한 정보를 찾기 쉽지 않은 작가나 작품들인 데다, 컴퓨터도 인터넷도 일반화되어 있지 않던 시절이라 관련 자료를 구하는 데 한계가 있었다. 자료를 구하러 비엔날레 사무국에 들러 봐도 대부분 행사 현장에 나가 있어 담당자를 만나기도 어렵고, 어쩌다 마주치는 직원이 있어도 업무가 다르거나 정신없이 바쁜 중이라

청춘 비엔날레

1995년 광주비엔날레 관람객들(광주비엔날레 자료사진)

도움이 되질 못했다. 그러다 보니 빈약한 정보나 자료로 억지 해석도 많았다. 그럼에도 비엔날레라는 대규모 국제미술전시를 현장에서 전국에 소개하면서 우선은 나부터가 기성미술과는 전혀 다른 첨단 현대미술을 거의 매일 새롭게 접하고 해석해 보는 배움의 시간이 되었다.

국가적으로도 처음 치르는 엄청난 규모의 현대미술 전시행사는 준비부터 운영기간 하루하루가 전쟁과도 같았다. 그런 속에서 163만 명이라는 전설 같은 관람객수를 기록하며 첫 행사를 마쳤다. 대부분 계약제였던 한시 용병들은 다들 떠나가고 몇몇만이 남아 파견공무원들과 함께 행사 뒤처리를 진행했다. 분야별 실무를 맡았던 인력들 대부분이 자기가 추진했던 업무나 인수인계 자료들의 마무리가 덜 된 채로 떠나갔다. 그런 상황에서도 처음 치른 값비싼 행사의 진행 과정과 운영내용을 제1회 결과보고서로 남길 수 있었다. 이후 참고자료가 되도록 마지막 열의를 다해 만들어진 제1회 결과보고서는 그 어떤 것보다 소중하고 충실한 기록물로 남아 있다.

안티
비엔날레라는
맞불

왜 안티의 깃발을 들었나

1994년이 다 저물어가는 12월 30일 광주문화예술
회관 소극장에서 큰 학술마당이 펼쳐졌다. 광주비엔날레 창설행사의 방향을
논의하는 국제심포지엄이었다. 12월 10일에 있었던 국내 심포지엄에 이어
해를 넘기기 전에 서둘러 연 국제행사였다. '비엔날레'가 뭔지, 왜 하는지에
대한 일반 시민들의 이해도 거의 없었을뿐더러, 11월 14일 국제비엔날레를
개최한다고 발표하고 나서 불과 한 달여 만에 국제학술행사까지 내달리는
광주시의 숨 가쁜 비엔날레 추진 속도만큼이나 지역사회와 미술계의 우려와
반발심도 상대적으로 커져 있었다.

앞서 12월 6일 광주비엔날레 설립준비위원회의가 개최계획안을 발표한
직후인 12월 9일에 '민족예술인총연합 광주지회'는 광주시에 공개질의서를
보냈다. 요지는 국제적으로 퇴조 추세에 있는 '비엔날레'라는 행사의 형식,
행사추진 절차의 문제, 광주 정체성의 반영 등을 전제로 공개적이고 폭넓은
의견수렴과 그 결과에 따른 원칙 있는 조직위원회 구성, 국제심포지엄의 형
식과 성격부터 논의, 준비위의 행사 추진계획 전면 공개 등을 요구하였다

('광주비엔날레에 대한 민예총 광주지부의 견해' 보도자료, 광주민예총 비엔날레 대책위원회의 '강운태 광주시장님께 드리는 질의' 1994. 12. 9. 요약).

이와 함께 국제심포지엄을 사흘 앞둔 12월 27일에 광주비엔날레 국제심포지엄이 졸속으로 추진되고 있다며 이를 즉각 중단하라는 기자회견을 열었다. 그러나 예정대로 심포지엄은 열렸고, 이에 격분한 민예총 회원들이 심포지엄 객석에서 피켓시위를 벌였다. 초청 패널들이 무대에 올라가 앉아 있는 상태에서 민예총 회원들과 강운태 시장 사이에 설전이 오가며 잠시 심포지엄이 중단되었으나 국제사회에 갓 창설한 광주비엔날레를 처음 알리며 방향을 모색하는 이날 심포지엄은 예정대로 진행되었다.

당시 광주민예총은 내부자료로 작성한 심포지엄 참관보고서에서 관선에서 민선시장제로 바뀌게 되는 6월 지자체 선거를 앞둔 시점에서 행사의 항속 운영 책임 문제와 함께 중앙정부와 자치단체 간의 행정적 주도권 문제 등을 우려하기도 하였다. 이어 이 같은 문제의식들을 정리하여 1995년 2월 개선

1994년 12월에 열린 95광주비엔날레 국제심포지엄(광주비엔날레 자료사진)

방안에 관한 제언을 발표했다. 첫째, 광주정신·광주문화의 세계화를 위한 비엔날레, 둘째, 지역 문화예술인을 위한 비엔날레, 셋째, 분단의 경계를 넘어서는 미래지향의 비엔날레, 넷째, 광주시민의 축제·삶의 질을 높이는 비엔날레 추진 등을 과제로 제시했다('광주비엔날레에 대한 제언', (사)한국민족예술인총연합 광주시지부, 1995. 2. 4.).

이처럼 미술계나 지역사회의 우려와 반발이 계속 제기되었지만 광주비엔날레는 1995년 9월 개막을 목표로 속도를 내어 추진되었다. 반년도 안 남은 일정에 기본 조건들도 갖춰지지 않은 상태에서 대규모 국제행사를 열겠다고 밀어붙이는 과정이 걱정과 반발심을 더 키우고 있었지만, 광주시는 그런 여러 시각이나 입장들을 수렴하고 조율할 겨를도 여력도 없어 보였다. 과연 제때 문이나 열 수 있을지부터가 불확실한 상태에서 전시관 건립도, 제3세계를 비롯한 세계 곳곳의 작가와 작품을 선정해서 초대하고 운송해 오는 일들도, 관련 동반행사의 준비도 모두가 하나하나 해결해야 하는 산적한 과제들이었다.

이처럼 쫓기듯 가속도를 붙여가는 광주비엔날레에 대해 어떤 개선 보완책을 요구한들 멈춰 세우거나 속도를 늦출 수는 없겠다는 판단을 한 광주민예총 등 반대하는 측에서는 자체 대안을 마련하려 했다. 이들은 촉박한 일정이지만 서둘러 '광주통일미술제 추진위원회'를 결성하고 문제점의 진단과 대안, 자체 전시구상 등을 담은 행사계획과 실행방법을 다듬어 나갔다. 6월에 내부 정리한 기획안을 보면 "광주비엔날레가 '광주정신'을 훼손하는 철학 부재의 미술제로 귀착하고 있어 예향 전통의 현대적 계승과 광주정신의 형상화 작업의 면모를 전면적으로 제시하는 순수 민간주도 미술제"를 지향한다는 입장을 내세우고 있다. 이와 함께 "해방 50년, 5·18광주민중항쟁이라는 시대적 분기점… 더욱이 광주비엔날레와 '미술의 해'가 교차하는 올해를 한국 현대미술사의 한 정점을 이루는 시기로 간주하여… '광주정신'의 창조적

청춘 비엔날레

계승과 통일 희구의 염원을 담아내는 미술제"일 것임을 전시 성격으로 설정했다. 이에 따라 체계적인 실행을 위해 운영위원장 총괄 아래 기획, 진행, 섭외, 홍보 등 4개 본부체계로 6월 말까지 조직구성 등을 완료한다는 계획도 세웠다.

1995년 7월 6일, 추진위원회는 광주 가톨릭센터에서 광주비엔날레에 맞서는 '광주통일미술제' 설명회를 갖고 행사개최를 공식화했다. "광주비엔날레 행사 기간 중인 9월 20일부터 15일 동안 망월동 오월묘역과 상무관 등에서 전국 미술인 250여 명이 참여하는 통일미술제를 개최한다"고 밝힌 것이다. 각 지역 민족민중미술 관련 단체들과 연대하여 광주 오월의 상처와 민주정신 역사 현장인 망월동에서 걸개와 대형그림, 조각, 판화 등으로 기획전과 함께 만장행렬을 벌이겠다는 계획이었다. 이와 함께 광주비엔날레 조직위에 대하여는 "문화기획과 예산구조의 전면 재검토, 문화의 조화로운 결합과 독자성 유지를 위해 비엔날레의 온전한 정신과 내용이 채워져야 한다"고 촉구했다([광주일보], 1995. 7. 6. 참조).

'국제성'을 표방한 광주비엔날레에 대해 '지역성'과 '주체성'으로 맞서며 안티 성격을 천명한 '광주통일미술제'는 광주민족예술인총연합(광주민예총) 산하 광주전남미술인공동체(광미공) 회원들이 주축이 되어 전국에 연대와 참여, 협력을 요청하고 출품작들을 모으기 시작했다. 또한 광미공 지도위원인 강연균 작가의 금남로3가 화실에서 전국의 각계 인사들이 전해온 결기 어린 구호와 염원들을 오색 만장에 옮기는 작업과 함께 민예총 산하 전국 지역별 조직들이 보낸 만장들을 모아 망월동 오월묘역으로 이어지는 길에 설치하는 작업을 준비해 나갔다. 오뉴월 삼복더위 속에서 선후배들이 구슬땀을 흘려가며 광주정신과 목소리가 담긴 문화난장을 꾸미기 위해 온 힘을 기울인 것이다.

한편으로 광주민예총 내부적으로도 행사를 함께 이끌어 나갈 회원들의

분발을 독려했다. 회원들에게 돌린 8월 7일자 '추진상황보고서'를 통해 타 지역 미술운동단체들의 호응과 참여 의사를 공유하면서 "광주통일미술제는 광주비엔날레가 소외시킨 건강한 민족문화의 구현이고 창출이라고 보았을 때, 우리 전시회 내용이 왜소하고 질적인 도약을 이뤄내지 못한다면 우리가 제기한 안티 비엔날레의 정신은 그만큼 퇴색하고 말 것"이라며 기일 내에 자료 제출과 함께 작품 제작에 부단한 노력을 다해 줄 것을 요청하고 있다.

이와 함께 통일미술제의 당위성을 역설하며 시민들을 설득하는 홍보활동도 병행해 나갔다. "우리는 건강한 내용을 담은 참된 미술제를 개최하여 올바른 민족문화의 방향과 미술의 새로운 진로를 대중 앞에 전면적으로 제시하기로 하였습니다. 그것이 '광주통일미술제'입니다. 우리의 미술제는 또 하나의 전시형식이 아닌, 비엔날레의 파행성을 고발하면서 민족미술의 진로를 역동적으로 개척하는 새 출발의 계기로 삼고자 하는 각오이자 다짐이기도 합니다… 부디 우리의 정서를 올바로 가다듬을 건강한 시각문화의 발전을 위해 우리의 진지한 노력에 힘을 기울여주십시오"라고 호소했다(『광주비엔날레 무엇이 문제인가』 중 인용, 95광주통일미술제추진위원회, 1995. 발간일 미표기).

망월동의 '95광주통일미술제'
대한민국 역사상 유례가 없는 대규모 국제미술행사인 광주비엔날레 개막 바로 다음 날인 1995년 9월 21일 오후 2시, 광주 망월동 오월묘역 일원에서는 또 하나의 거대한 국제미술제가 문을 열었다. 바로 '95광주통일미술제'였다. 전날 중외공원에서 열린 '95광주비엔날레' 개막식과는 전혀 다른 공간과 성격과 작품들로 광주를 연거푸 국내·외에 회자시킨 양대 빅 이벤트가 되었다. 1980년 5월 이후, 특히 1987년 민주화운동 이후 타지나 국외에서 많은 이들이 이미 참배차 다녀간 망월동이었지만, 광주비

엔날레에 반기를 든 '광주통일미술제'와 망월동 오월묘역에 다시 관심 갖고 찾는 이들이 줄을 이었다.

더없이 청명한 가을날, '95광주통일미술제' 개막식 식전 행사는 민속문화 전통의 고사형식 '터 벌임' 장승굿으로 시작해서 참석자들이 모두 함께 오월·민주의 길을 따라 오월묘역까지 '5월 산을 넘어' 걷기로 이어졌다. 묘역에 당도해서는 '통일의 강으로'를 주제로 풍물패와 함께 지신밟기를 하고 관계자와 내빈의 간단한 인사말과 행사소개에 이어 오월의 노래 공연과 사물놀이, 분단조국 현실의 절망에서 희망으로 나아가는 통일춤, 참석자들이 작품들과 함께하는 깃발춤, 통일미술제 주제가인 '통일의 바다' 공연 순으로 진행되었다.

특히, 안팎의 관심이 집중된 전시회는 오월묘역 오가는 길 양쪽과 묘지 주변에 임시전시대로 설치되었다. '95광주통일미술제―오월에서 통일로'라 쓰인 호남고속도로 하부 굴다리를 지나면 굵은 통나무에 우락부락 새겨진 '천하민족통일대장군'과 '지하오월정신여장군' 한 쌍의 솟대가 방문객을 맞이했다. 행사 안내판을 시작으로 길 양쪽을 따라 줄지어 선 대나무 기둥마다 높직이 달아 올린 대형 오방색 만장 설치물들이 하늘거리는 코스모스 꽃무리와 어우러지며 끝없이 이어졌다. 온 겨레가 손에 손잡고 통일된 민주 대동 세상으로 향하듯 전국에서 참여한 만장 1,200여 개가 서로서로 흰 광목천으로 이어지며 3㎞ 축원길과 오월묘역을 휘둘러 설치되었다.

특히, 긴 만장행렬이 오월묘역 바로 앞에 이르면 그 정점으로서 화려한 꽃상여가 하늘 높이 띄워져 있다. 강연균의 〈하늘과 땅 사이 4〉인데, 1980년 5·18을 비롯하여 이후 민주주의운동에 몸 바쳐 스러져 간 수많은 민주원혼들의 천도를 축원하며 동시에 통일열망을 담아 올린 상징물이었다. 서구풍의 광주비엔날레와 달리 우리 고유의 소재와 정서, 미감을 담은 한국미술 최대 규모이자 참여자 수 또한 가장 많은 설치작품이었다. 5·18 당시의 처절한 절규를 담은 1981년 〈하늘과 땅 사이 1〉과, 그 후속작인 1984년의 〈2〉, 시

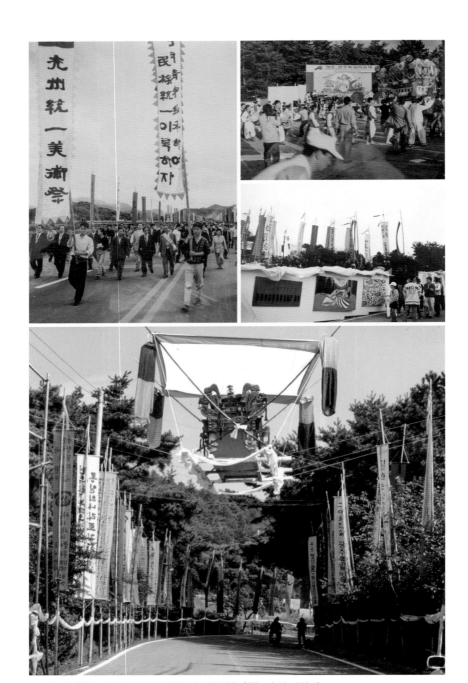

95광주통일미술제 개막행사와 강연균의 설치작품 〈하늘과 땅 사이 4〉

민공동체의 상처 극복과 승화를 발원하는 1990년의 〈3〉에 이은 연작이었다. 줄곧 수채화를 주로 다루어 온 그가 소재나 제작형식, 작품 설치공간에서 전혀 다른 파격을 시도한 것이다. 실제로 '95광주통일미술제' 행사 취지나 성격을 가장 선명하게 담아낸 작품으로서 단연 압권이었는데, 전국 각지 정치·사회계 인사와 작가, 일반 시민들이 만장으로 뜻을 함께 참여하여 그 의미를 더했다.

이 '통일미술제'의 현장 임시전시대는 주로 오월묘역 주변과 주차장에 설치되었다. 각목과 합판으로 급히 설치된 야외 전시대에는 개막 세 달여를 앞두고 결성된 광주통일미술제추진위원회의 행사 취지에 뜻을 같이하는 전국의 300여 미술인들이 다양한 소재와 형식, 발언들을 담은 작품들로 꾸며져 역사 현장에 함께했다. 대부분 현재 삶의 질곡과 실체, 여망들을 조망하는 시대 풍자와 비판적 사실주의 작품들로서 '오월에서 통일까지' 주제를 가시화시켜 내었다. 이전에 '오월전' 등을 통해 발표되었던 일부 작품이 포함되긴 했지만 짧은 기간임에도 불구하고 새로 제작한 작품들까지 한국 현실주의 참여미술의 현 단계를 총체적으로 보여주었다. 표현형식 또한 사실묘사를 기조로 하면서 조형적 구성미를 곁들이거나, 단순 간결하게 압축시킨 은유적 상징, 오브제를 활용해서 입체 설치형식을 차용한 경우 등 시대변화에 따른 민중미술의 다양한 어법들을 고루 선보였다.

조국광복과 분단 50주년, 광주민중항쟁 15주년에 민족 당면과제 실현을 위한 의지와 역량 결집의 문화 한마당이 된 '95광주통일미술제'는 단지 광주비엔날레라는 대규모 제도권 국제행사에 맞선 반대진영의 일회성 행사만은 아니었다. 관의 조직력을 앞세워 강행되는 거대 행사의 무리한 추진과정에 대한 문제 제기, 민간 영역에서 제시하는 개선 보완책 요구에 대한 광주시나 조직위의 미온적 태도, 자체 역량으로 꾸려온 몇 번의 거리미술제나 현장전으로서 '오월전' 경험을 살린 현실주의 참여미술의 의지가 결집된 민간 주도

집단저항 성격의 민중미술제였다.

물론, 뒤늦게 맞불로서 대안을 제시하려다 보니 두세 달 짧은 준비 기간, 사비 추렴과 십시일반으로 마련해야 하는 행사 재원 등이 큰 부담이었다. 게다가 장기간의 야외 전시이다 보니 개막 이후 전시 운영도 만만치 않은 일이었다. 그동안의 경험들로 혹시 모를 공안당국의 작품 탈취나 훼손에 대한 감시를 겸해 새벽이슬이나 가을비로부터 작품을 보호하기 위해 묘역 현장에서 불침번을 서가며 전시장을 지켜야만 했다. 열악한 운영본부 천막생활과 취식, 아침 저녁마다 전시대의 비닐을 걷어 올리고 내려 덮는 일들, 수시 행사장 순찰과 긴급상황 대처 등이 장기간 반복되다 보니 피로가 누적되고 지칠 수밖에 없었다. 그러는 가운데도 쉼 없이 이어지는 묘역 참배객과 관람객 맞이로 보람을 느끼면서 오로지 민주사회 민족미술을 지켜낸다는 주체의식과 사명감으로 그 모든 악재들을 이겨낸 광주비엔날레 못지않은 또 하나의 국제미술전이었다.

비엔날레와 동행하게 된 '97광주통일미술제'

'광주통일미술제'는 거칠고 날것이지만 그것이 오히려 선명성과 현장감을 한껏 더 높여주면서 국내외에 광주 5·18과 한국 민중미술의 현재를 생생하게 알리는 전초기지가 되었다. 결과적으로 맞상대한 광주비엔날레와 상생 효과를 얻은 셈인데, 1997년 두 번째 행사개최 문제가 잠시 주춤거렸다. 1995년 첫 행사 때와 같은 분기탱천한 저돌성을 다시 한번 더 발휘하기에는 행사 주역들이 너무 힘들었고, 운영 재원도 마련되지 않은 상태에서 대규모 야외행사를 장기간 다시 진행한다는 건 몇몇의 의지만으로 밀어부칠 수 없는 일이었다. 이 같은 상황에서 첫 행사 때 정신적으로나 재원 조달에서 실질적인 버팀목이 되어 준 강연균 지도위원이 때마침 광주시

97광주통일미술제 때 임옥상의 〈광주는 죽지 않는다 Ⅲ〉

97광주통일미술제 때 이사범의 〈지상에 깃대를 세워〉

립미술관장 겸 광주비엔날레 사무처를 총괄하는 재단 사무차장으로 임명되었다. 이런저런 이유로 제2회 광주비엔날레의 얼개를 짜는 과정에서 두 번째 '광주통일미술제'는 광주비엔날레 특별기념전으로 연계하여 재원의 상당액을 재단에서 후원하기로 양자관계를 정리했다.

비록 첫 행사 같은 안티를 내세울 입장은 아니었지만, 독립된 기획과 행사 운영을 전제로 이제 광주비엔날레와 동반자가 된 두 번째 '통일미술제'는 첫 회와 마찬가지로 5·18의 성지라 할 망월동 오월묘역에서 진행됐다. 물론 광주비엔날레 전시에서도 창설 배경인 오월 시민정신의 확장과 승화가 기본 바탕으로 깔려 있지만 5·18 역사 현장에서 예술의 사회참여와 민주주의운동

청춘 비엔날레

을 위해 열정을 다하고 있는 국내외 현실주의 미술작품들을 다시 한번 모아 펼쳐냄으로써 국내·외에 광주의 도시 색깔을 보다 선명하게 내보일 수 있었다. 5·18을 불과 닷새 앞두고 완공된 신묘역으로 오월영령 유골 대부분이 이장되었기 때문에 통일미술제도 신묘역 일대를 주 행사장으로 삼았다. 그러다 보니 말끔하게 조성된 대규모 추모공간의 인위성에다가, 대형 설치작업이 더 늘어났지만 넓은 공간 여러 곳에 분산 배치되다 보니 일부 강렬한 시각효과에도 불구하고 집중력이 떨어지고, 구묘역 때의 가슴 저미는 절절함과는 다른 이벤트성 야외행사 분위기가 되었다.

첫 회 때 1,200여 장의 만장길로 꾸며졌던 묘역 10리 길은 초입부 굴다리 '광주의 눈' 벽화와 목장승 한 쌍을 시작으로 신묘역에 이르기까지 아스팔트 도로에 소시민들의 삶을 주제로 한 길바닥 그림과 일부 구간 길 양옆에 다시 350여 만장들이 설치되고, 신묘역 입구 옹벽에는 광주 학생들이 참여한 만인의 얼굴 그리기 등으로 꾸며졌다. 또한 주 행사장 묘역 안팎에는 1회보다 훨씬 많아진 다양한 형식의 설치작업을 비롯, 입체·회화·사진·영상·팩스미술 등 작가 200여 명과 시민·청소년 1,200여 명이 참여한 주 전시와 특별전들이 펼쳐졌다. 당시 행사 전 과정을 주관한 '광주미술인공동체'의 김경주 회장(실행위원장)은 "작가 중심주의나 엄숙주의 탈피, 광주라는 지역성 장소성의 부각, 전 세계 인권과 문화연대를 위한 발신지로서 역할, 전시 패러다임의 변경과 다각적인 접근 등에 중점을 두었고, 완결체가 아닌 과정으로서 상정된 미술제"였다고 자평했다(김경주, 「새로운 세기를 바라보는 광주의 눈」, 『97광주통일미술제』 도록, 1997, pp. 94~95).

비엔날레에
몰아친
격랑들

전국 문화계 이슈로 번진
민영화 파동

광주비엔날레가 행사 이외의 소용돌이로 첫 전국적인 이슈 현장이 된 것은 1990년대 말 민영화파동 때였다. 재단 고위층과 전시총감독 사이의 불협화음이 점차 조직 내 갈등으로 증폭되더니 끝내 전시총감독이 전격 해촉되고, 팀장급 4인을 포함한 직원 6명이 해고되면서다. 이에 대한 저항과 '비엔날레 운영 정상화'를 요구하는 장외투쟁이 시작되고, 그 파장이 같은 문제의식을 가진 전국의 문화예술 현장으로 번져가고 동참이 확대되면서 '민영화' 이슈가 사회문화계 뜨거운 감자로 달아오른 것이었다.

'지구의 여백'을 주제로 치른 두 번째 광주비엔날레의 각종 뒤처리와 결과보고서 발간작업 등을 마친 광주비엔날레 재단은 1998년 초부터 차기 행사 준비에 착수했다. 대규모 국제행사를 치르는 데는 충분한 시간 확보가 우선되어야 한다는 두 번의 경험에 의한 것이었다. 행사 결과보고서 작성 과정에서 반성적 고찰과 함께 연초부터 주 1회씩 계속 가진 직원 연찬회에서도 문제점 및 개선사항에 관한 논의들을 단계별로 적극 실행에 옮기기로 했다. 특

히, 두 차례 행사에서 채택한 권역별 커미셔너제의 분담 협업방식이 짧은 시간 일을 추진하는 데는 효율적이기도 하나 전체 대주제에 대한 심도 있는 풀이와 전시 전체의 통합력을 약화시키는다는 점이 1차 개선 대상이었다.

따라서 2월 이사회에서 차기 행사 시기를 2년 주기에 맞춘 1999년 가을이 아닌, 새천년이면서 5·18민주화운동 20주년이 되는 2000년에 개최하기로 결정했다. 이어 3월 이사회에서는 기존 조직위원회를 전문가 집단의 전시기획위원회로 변경하면서 전시총감독이 그 위원장을 겸하도록 정했다. 전시기획 총괄권자를 명확히 한 것인데, 전시기획실에서 조사 압축하여 최종후보로 올린 최민 한국예술종합학교 영상원 교수를 첫 전시총감독으로 선임했다. 이로부터 보름 뒤인 4월 7일 최민 총감독은 광주와 서울에서 잇따라 기자간담회를 열어 차기 행사 방향과 기본구상을 발표하며 제3회 행사 준비에 착수했다.

이런 가운데 강연균 재단 사무차장 겸 광주시립미술관장이 4월 3일자로 임기만료 퇴임하고, 고재유 새 민선시장의 재단 이사장 겸직체제 속에 조선대학교 최영훈 교수가 7월부터 후임을 잇게 되었다. 이후 재단 이사회는 직원 인건비 삭감, 부서장 직급 하향 조정, 정원 축소 등을 계속 의결하였고, 전시기획위원회에서는 지난 1·2회 행사의 검토와 더불어 차기 행사 정체성과 전시·행사 운영안, 위원회의 역할 등을 논의하여 5개 항의 건의문을 이사장에게 제출했다. 전시기획위원회의 전시·홍보·행사 기획 및 집행권, 전시총감독의 인사제청권, 비엔날레재단과 시립미술관의 분리, 일부에서 거론되고 있는 시립미술관·비엔날레·문예회관·시립민속박물관 통폐합 신중 검토, 위원회의 광주비엔날레 발전방안 수립 제출 등이었다.

재단 사무처가 있는데도 전시기획위원회가 기획을 넘어 집행 권한까지 달라는 것은 지나치다 할지라도, 전시총감독의 인사제청권은 1·2회 때 전문인력들이 기간제 당회 실무진으로 참여하던 전례에 따라 일부 필요 인력을 추천 보강하여 국제행사의 실행력을 높일 수 있게 해달라는 것이었다. 또한,

시립미술관 운영체제로는 행정규정이나 회계규칙 준수가 전제되어 변수가 많은 국제예술행사의 특수 사안이나 권역별 또는 시기·상황 따라 다른 예산 운용에 탄력적 대응이 허용되지 않아 업무처리가 지연될 수밖에 없다. 게다가 해당 분야 전문인력도 한시적 용병쯤으로 대하는 파견공무원들의 관료주의 언행과 태도들이 최상의 자유로운 예술창작 교류의 무대여야 할 비엔날레 성격과는 너무 괴리되기 때문에 시립미술관과 재단이 각각의 목적사업이나 운영체제 특성에 맞게 분리해야 한다는 이유였다.

그러나 이사회는 외부 기구인 전시기획위원회의 요구가 지나치고, 재단과 미술관 분리는 시기상조라는 이유로 수용불가 입장을 고수했다. 이에 대해 위원회에서 전원 사퇴론이 대두되는 가운데, 최민 전시총감독은 행사추진을 우선하여 11월 13일 중외공원관리사무소 대강당에서 제1차 공개심포지엄을 개최했다. '광주비엔날레2000 어떻게 세울 것인가'라는 주제 아래 최민 총감독이 제3회 행사 기본계획을 발표하였는데, 본연의 국제현대미술제와 더불어 5·18 야외미술제, 국제예술영화제 등을 함께 구성하겠다고 밝혔다. 이어 초청 패널들의 문화산업 전진기지로서 광주비엔날레 역할, 효율적인 조직 운영방안에 대한 발표와 토론이 덧붙여졌다. 특히 조직운영 논제에서 전시총감독의 권한과 책임이 불분명하고 민간 전문가들이 배제되고 있다며 총감독의 기획·조정·집행권 부여와 재단과 시립미술관의 분리 및 비엔날레 민영화를 대안으로 제시하였다. 기존의 시립미술관 중심 운영체제와 재단 민간 조직 사이의 갈등과 함께 민영화 주장까지 공개행사에서 표면화된 것이다.

이 심포지엄으로 조직 내 갈등관계가 안팎으로 번지며 더 심각한 상태로 치닫게 되었다. 여기에 지역 한 일간지 보도가 더 불을 붙였다. 심포지엄 닷새 후인 11월 18일자 [호남신문] 기사에서 "재단 직원 중 능력과 경력을 검증받은 전문가가 거의 전무한 상태고, 턱없이 높은 대우를 받는다는 비판도 없지 않다"고 어떤 근거 제시도 없이 모독성 폄하 기사를 낸 것이다. 이에 이튿

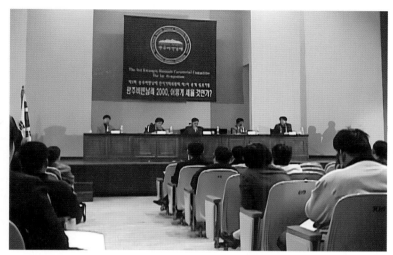

2000년 광주비엔날레 준비 심포지엄(1998. 11. 18. 중외공원관리사무소 강당)

날 즉각 재단 직원 17명이 이 언론사와 해당 기자를 명예훼손으로 경찰에 고소했다.

그러자 언론 눈치 보기에 급급한 재단의 파견공무원 간부들이 돌아가며 고소에 참여한 직원들을 한 명씩 불러 고소를 취하하라고 종용했다. 모 간부는 전 직원을 모아놓고 "어려울 때일수록 서로 복송씨(복숭아뼈)를 맞대고 모두가 힘을 합해야 한다"면서 "나만이 그 일을 잘할 수 있다는 오만을 버려라"고 했다가, 어느 때는 또 "내가 맡은 일은 반드시 내가 책임지고 수행한다"는 각오로 임해야 한다는 둥 도무지 어쩌라는 건지 종잡을 수 없는 말을 핏대를 올리며 웅변하기도 했다. 또 모 간부는 요주의자로 본 직원들을 불러 "조직에는 조직의 논리가 있다. 조직에서 문제되는 자는 핀셋으로 뽑아내겠다"고 으름장을 놓기도 했다. 그 와중에 또 다른 간부는 다른 사람한테 말고 꼭 자기에게 소 취하 의사를 말해달라는 촌극을 보이기도 했다. 마치 자신이 해결한 것처럼 윗분들한테 한 건 올리려는 속셈이 빤히 보여 공무원들에게

더 정나미가 떨어질 수밖에 없었다. 계속되는 회유와 압박에 대부분 연말 재계약을 앞둔 시점이라 신분이 불안한 재단 직원들이 하나둘씩 고소에서 빠져나갔고, 끝까지 응하지 않은 6인은 결국 연말 재계약에서 배제됐다.

일은 계속 더 깊은 갈등의 골로 치달아 재단은 작심한 듯 물타기라는 우려와 반대에도 불구하고 이사회에서 전시기획위원 5인을 추가 선임했다. 문제는 정작 그 위원회를 이끌어갈 총감독이 추천한 인사는 2인만 수용하고 나머지 3인은 비엔날레 전시기획위원 역할과는 너무나 엉뚱한 지역 예술계 인사들로 바꾸어 의결한 것이었다. 또한 총감독과 전시기획위원회를 보좌하여 전시종합계획을 수립할 T.F 성격의 추진단을 본전시팀장, 특별전팀장, 정보자료팀장, 전문위원 등 재단 직원 5인과 외부인사 4인으로 인적 구성안을 제출한 총감독의 의사와 상관없이 재단은 시립미술관 학예실장과 전시지원팀장을 임의로 추가하고 재단 민간인력 참여자는 개별 성명을 삭제한 채 직명만 표기해서 통보했다. 재단 참여자는 해당 업무 담당 부서장들이 대부분인데도 이들을 재계약에서 배제시키고 있던 상태에서 이름을 명시하지 않아 그 직무수행자가 다른 사람으로 바뀔 수 있음을 문서에서 빤히 드러낸 것이었다.

이에 대해 최민 총감독은 당신이 당초 제출한 행사계획과 다르고 사전 협의도 없는 일방적인 서류변조 위조라며 분노했고, 전시종합계획 수립에 원래 명시한 재단 직원 5인의 전원 참여가 보장되지 않으면 총감독직 사퇴도 불사하겠다는 뜻을 모 언론 인터뷰에서 표명했다. 게다가 비엔날레 전시기획의 실무를 총괄하는 핵심 참모로서 총감독의 기획 의도와 철학을 적극 실행해야 할 역할로 너무나 중요한 재단 전시기획실장 겸 시립미술관 학예실장을 총감독이 반대하던 인사로 끝내 임용을 결정하자 갈등이 최고조에 달하게 되었다.

상황이 이 정도에 이르자 전시기획실 부서장들이 주축이 된 재단 직원 6

청춘 비엔날레

인은 비엔날레 전시기획실장 겸 시립미술관 학예실장 임용 당일 '최근 광주 비엔날레 상황에 대한 우리의 입장'을 언론 보도자료로 발표했다. 비엔날레 조직운영의 파행 원인인 관료주의 전횡의 개선, 시립미술관과 비엔날레 재단의 명확한 역할 분담, 재단 이사회의 각계 대표성과 역량 갖춘 인사들로 대폭 개편, 비엔날레를 제대로 이끌지 못한 재단 이사장과 사무총장과 사무차장 겸 시립미술관장의 책임 있는 자세, 최근 상황과 관련한 공개토론회 등을 요구하는 내용이었다. 추구하는 가치나 업무 속성, 조직의 생리부터가 전혀 다른 공기관과 민간재단 두 체제가 불완전체로 결합되어 대형 국제행사를 준비하다 보니 실무에서 불협화음이 잦고, 이에 따른 조직 내부 갈등이 끊이지 않는 상황에서 갖가지 당면 현안들을 현실성 있게 풀어가면서 행사 준비가 원활하게 진행되기를 바라는 실무진들의 간곡한 현장 목소리였다.

그러나 재단은 12월 21일 이사회를 열어 최민 전시총감독 해촉을 전격 의결하고 말았다. 그동안의 업무 추진실적이 미흡하고, 이사회에서 수용 불가로 결정한 조직운영 관련 사항을 심포지엄에서 공개 거론했으며, 전시종합계획수립추진단 인적 구성과 관련한 불만으로 언론에 사퇴의사를 표명했다는 게 해촉 이유였다. 이와 함께 재단 직원들의 언론사 집단고소와 조직운영 관련 비판자료 외부 배포 또한 전적으로 총감독으로부터 파생되었다고 봤다.

조직 내 갈등에 대한 근본적인 원인조사 규명이나 어떠한 해결 노력도 없는 재단 이사회의 단순 도려내기식 결정에 절망한 직원 6인은 이사회 직후 두 번째 입장문을 발표했다. '광주비엔날레를 살리는 우리의 입장'이라는 제목으로 공무원 조직과 기득권층의 입장만을 고수하는 이사장과 일부 이사들의 행태를 비판하며, 비엔날레 재단과 시립미술관의 명확한 역할 분담, 예산운용의 합리성과 투명성 보장, 이사진 전면 개편 촉구 및 총감독 해임결정 취소, 비엔날레 파행운영에 대한 재단 사무차장 겸 시립미술관장의 책임 있는 태도, 광주비엔날레 근본적 개혁을 위한 토론회 및 공청회 개최 등을 요

구했다.

그러나 예견되었듯이 이미 재계약 배제 대상들로 정리되어 곧 조직에서 사라질 6인의 이런 요구는 일고의 가치도 없다는 듯 공허한 외침이 되었다. 근본적인 사태 수습책이나 개선 요구도 관료집단의 관행적 조직 논리에는 번잡스러운 걸림돌들일 뿐이었다. 따라서 한 해가 저물기 하루 전날인 12월 30일 서둘러 다시 열린 이사회는 최민 총감독 해임의 후속 작업으로 그가 제청한 인사들이 대부분인 전시기획위원 19인을 전원 해촉했다. 대신 오광수 전 국립현대미술관장을 신임 전시총감독으로 선임하고, 총감독 내정단계 때 미리 제청을 받아 둔 17인의 인사들로 새 전시기획위원회 재구성을 의결했다. 기존 위원 중 사무처가 추천했던 위원들은 그대로 재선임됐다.

하루하루가 숨 가쁜 긴장과 갈등의 연말 소용돌이 속에서 1999년으로 해는 바뀌고 상황은 새로운 국면으로 접어들었다. 새해 1월 초부터 광주비엔날레 파행에 대한 규탄 집회와 정상화를 요구하는 시민사회, 문화예술계 집단행동들이 광주와 서울에서 파문을 일으키며 전국으로 번져 나갔다. 그 첫 번째로 1월 11일 서울과 광주에서 동시에 공청회가 열렸다. 서울에서는 광주비엔날레 전시기획위원회에서 해촉된 인사들을 주축으로 1998년 연말 발족식을 가진 '광주비엔날레 정상화를 위한 범미술인대책위원회'(약칭 범미위)가 주관하여 '광주비엔날레 정상화와 관료적 문화행정 철폐를 위한 공청회'를 열었다. 여기에서 도정일 경희대 교수가 '새로운 문화행정의 방향', 이기우 인하대 교수가 '지방행정 관점에서 본 광주비엔날레 조직의 문제점과 개선 방향', 강홍구 『포럼A』 편집위원이 '광주비엔날레와 공공미술관의 조직 및 운영상의 문제점과 개선 방향', 재계약에서 배제된 김수기 광주비엔날레 전 전문위원이 '광주비엔날레 무엇이 문제인가'를 논제로 발제하고 참석자들의 열띤 토론이 이어졌다.

또한 같은 날 광주에서는 광주시민단체협의회 주관으로 광주YMCA 강

당에서 각 시민단체 관계자와 문화예술인, 미술인 등 300여 명이 참석한 가운데 '광주비엔날레 정상화를 위한 시민공청회'가 열렸다. 이영욱 전주대 교수의 '광주비엔날레와 문화행정', 박선정 광주시의회 의원의 '광주시의회에서 바라본 광주비엔날레', 최종만 광주시 문화관광국장의 '광주비엔날레 관련 최근 상황', 윤장현 시민단체협의회장의 '시민단체가 바라보는 광주비엔날레', 한만섭 광주예총 회장의 '광주비엔날레의 바람직한 방향', 재계약에서 배제된 엄혁 광주비엔날레 전 본전시팀장의 '광주비엔날레의 절망과 희망'에 대한 발표와 참석자들의 토론이 펼쳐졌다.

서울과 광주에서 동시에 열린 두 공청회는 광주비엔날레 파행사태가 시민사회 문화계의 현안 이슈로 번져가는 민간 주도의 첫 공론화 자리였다. 그러면서 서울에서는 광주비엔날레 사태를 통해 한국의 문화예술 현장의 현단계 행정과 조직과 운영 등의 문제를 폭넓게 진단했고, 광주에서는 서로 다른 참석자의 입장에 따라 각계의 관점에서 광주비엔날레를 들여다보면서 광주시와 광주비엔날레 재단, 시립미술관의 행정체제와 조직 운영상의 문제들을 짚어 보는 장이 되었다.

이처럼 광주비엔날레 파행은 순식간에 차원을 달리하여 우리나라 문화예술계 현장의 묵은 문제들을 들추어내듯 곳곳에서 자기진단과 저항, 외부 평가와 비판들을 불러일으키며 전국으로 확산되어 갔다. 문민정부를 거치면서 점점 수면 위로 떠오르고 있던 문화예술계 관료주의, 권위주의와 기득권에 대한 반발과 탈피 욕구들이 지역과 분야를 넘어 폭넓은 공감대를 이루며 이른바 '민영화 파동'으로 번지게 된 것이다. 이는 광주비엔날레가 갖는 국제 문화예술행사로서의 위상과 파급력, 광주시와 공립미술관과 민간재단 사이에서 야기되는 민·관 갈등, 파행 과정에서 나타난 기득권 인사들의 시대착오적 발상과 처신, 진보적 혁신주의자들과 보수적 관행 유지 태도들이 사실상 광주와 비엔날레만의 문제가 아닌 전국 문화예술계에서 공통된 지점들과 맞

닿아 있었기 때문이다.

한편, 광주시민단체협의회 공청회 며칠 후인 1월 15일 광주 지역 인사 238명 공동명의의 성명서가 발표되었다. "최근 비엔날레 파행 과정에 새로 위촉된 전시총감독과 전시기획위원들은 광주정신의 미학적 구현을 원만히 처리하기에는 다소 부적절하고 성급한 선택이었으며, 재단 이사회의 밀어붙이기 구태 답습은 광주시가 비엔날레를 치를 마인드를 갖고 있는지 의심스러우므로 광주비엔날레 민영화를 조속 실천하고 관료주의와 영합해 비엔날레를 빈사 상태에 빠트린 일부 문화예술인들은 책임을 질 것"을 요구하는 내용이었다.

이에 대해 광주시의회가 진상 파악을 위해 1월 18일 간담회를 마련한 자리에서 광주시는 비엔날레 재단과 협의한 내용이라며 광주비엔날레 사태와 관련한 의견서를 제출했다. '전시총감독 해촉은 본인의 역량 부족 문제이며, 시민단체 공청회나 KBS광주방송총국의 〈광주전남 패트롤〉 보도는 불공정하고, 민영화를 위해서는 재정과 인력의 준비가 선행되어야 하며, 각계 원로 9인과 정상화 방안을 협의하겠다'는 내용이었다.

이에 대해 광주시의회는 '5·18민주화운동 20주년 기념행사와 함께 열리게 될 제3회 광주비엔날레가 개최 1년을 앞둔 시점에서 정상적인 추진마저 불투명한 상황으로 표류되고 있다'고 심히 우려를 표하면서, '민관합동비상대책기구 가동 등 향후 추진계획을 조속히 공개하고, 재단 분리와 이사진 구성과 재단기금 운영문제 등의 과제를 검토할 것, 5·18 20주년 행사와 연계된 만큼 광주광역시장의 소신 있는 결단과 대책을 촉구한다'는 시의회 의원 일동 명의의 의견서를 전달했다.

이에 대해 고재유 광주광역시장은 1월 19일 기자간담회를 열어 '지금의 광주비엔날레는 관 주도라고 보기 어려우며, 민영화는 공동이사장제 채택과 이사·전시기획위원 보강 등 점진적으로 시행하겠다'는 입장을 밝혔다. 그러

자 바로 다음 날인 1월 20일, 광주 시민사회 문화예술계 주요 인사 50여 명이 강신석 목사와 이명한 민예총광주지회장 등 각계 15인을 공동대표로 광주 가톨릭센터 회의실에서 '광주비엔날레 정상화를 위한 대책위원회'를 결성하고 6개 항의 요구사항을 내놓았다. 광주시 당국은 무리하게 강행하고 있는 광주비엔날레 모든 일정을 즉각 중단할 것, 현 광주비엔날레 사태를 야기한 재단 이사들은 즉각 사퇴하고 전문성을 갖춘 인사들로 재구성할 것, 광주비엔날레 파행과 비리에 책임이 있는 광주시립미술관장은 즉각 사퇴하고 시장은 관련 공무원들을 문책 조치할 것, '블랙리스트' 관련 전력 시비에 휩싸인 오광수 전시총감독은 자신의 입장을 밝힐 것, 재단 이사회의 파행운영에 의해 부당하게 해임된 최민 전 총감독과 불법해고된 재단직원들을 즉각 원직 복직시킬 것, 광주비엔날레 운영과 관련한 검찰의 철저한 수사 촉구와 감사원의 (재)광주비엔날레에 대한 특별감사 요구 등이었다.

이어 1월 22일에는 광주시장 초대로 각계 원로 9인과의 간담회가 있었다. 이 자리에서는 재단과 시립미술관 분리문제, 재단 이사장의 시장 겸임 현행 유지와 민간 인사 추대 또는 공동이사장제 등의 의견, 재단직원 6인의 재심사 재계약, 해촉된 최민 총감독의 적절한 명예회복, 전국적으로 촉망받는 인사로 재단 결원이사 충원, 광주시 부시장과 시립미술관장의 재단 사무총장 사무차장 겸임의 적절성에 관한 의견들이 오갔다.

광주비엔날레 파행사태와 관련하여 한편에서는 광주시 또는 재단을 옹호 지지하는 서로 다른 입장 발표도 없지 않았다. 1월 26일에 한국예총 광주지회 회의실에서 전남지회와 공동명의로 발표한 성명서도 그런 예이고, 1월 28일 하철경 한국예총전남지회장, 임동락 부산국제아트페스티벌운영위원장 등 전국 15개 지역 1,800여 명 이름의 '광주비엔날레를 아끼는 범미술인 전국연합'이 광주 금수장호텔 연회장에서 기자회견을 열어 성명서를 발표한 것도 그런 쪽이었다. 즉, '제3회 광주비엔날레의 원만한 진행을 위한 우리

의 제언'으로 광주시 당국과 재단 이사회의 합법적 절차에 의한 결정, 시립미술관장의 투철한 사명감과 업무추진력 신뢰, 오광수 총감독의 경륜과 기획력 신뢰, 1월 26일 있었던 광주예총과 전남예총의 입장표명 적극 지지, 광주시장의 비엔날레 현 집행부 적극 지원, 언론의 공정한 보도, 광주비엔날레가 어떤 불순한 의도나 정치적 목적에 의해 좌우될 수 없음 등의 내용이었다.

이런 가운데 재단으로부터 사실상 해고된 6인은 전문 노무사의 도움을 받아 지방노동중재위원회에 재단의 부당해고를 제소하고, 금남로2가 뒷골목에 임시 사무소를 후원받아 개설했다. 그리고 사태의 흐름을 예의 주시하며 각 대책위나 토론회에 필요로 하는 자료를 만들어 보내거나 관련 자료를 모아 대처하고, 시민단체 지지자들과 광주시청 앞에서 항의 집회를 열기도 하며 재단의 부당한 운영과 조치들을 비판했다. 문화예술계 관료주의 척결과 비엔날레 민영화를 지지하는 청년미술인들은 광주 가톨릭갤러리에서 '광주비엔날레 귀하'라는 전시회(1. 12. ~21.)를 열었다. 개별의사에 따른 자유로운 참여로 광주비엔날레 파행을 바라보는 시각의 풍자와 비판, 정상화 촉구 메시지를 담아 비엔날레에 보내는 형식의 엽서전이었다. 또한 비엔날레 정상화 촉구 관련 활동비 충당을 위한 기증작품전 '광주비엔날레 정상화 기금마련전'(1. 23. ~2. 8.)이 광주 예술의거리 궁전화랑에서 열리고, 1월 29일에는 광주비엔날레 정상화를 위한 예술의 거리 설치조형물 작업과 함께 임승렬 주도로 한겨울 추운 날씨에도 맨몸에 바디페인팅과 정상화 촉구 문구를 적어 거리를 행진하는 퍼포먼스가 열리기도 했다.

광주비엔날레 파행사태는 그 원인진단과 타개 방안들이 논의되는 가운데 문화예술계 관료주의 철폐와 민영화 요구라는 전국 공동이슈로 번져갔다. 이런 흐름 속에서 2월 2일에는 광주권발전연구소 주관으로 연구소 회의실에서 '광주비엔날레 어떻게 갈 것인가' 토론회를, 2월 24일에는 광주시민단체협의회가 광주YMCA 강당에서 사태 수습과 해법을 찾기 위한 시민 공론의

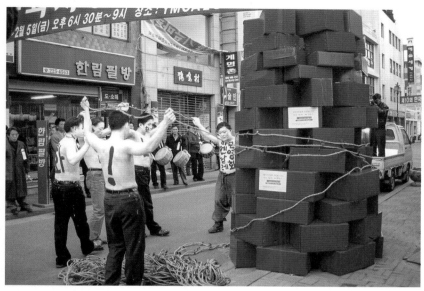

광주비엔날레 정상화 촉구 퍼포먼스(광주 예술의거리, 1999. 1. 29.)

장으로 '광주비엔날레 제2창설을 위한 정책토론회'를 열었다.

한편, 단지 재단 내부갈등 차원을 넘어 이미 전국 시민사회와 문화예술계의 공동 관심사가 된 파행의 원인진단과 개선책 요구들이 줄을 잇고 그 후속조치에 관심들이 쏠리고 있는 만큼 재단 이사회도 드러난 문제들에 대해 납득할 만한 대책들을 강구할 수밖에 없었다. 따라서 2월 1일 이사회에서 광주시장 겸임으로 돼 있는 재단 이사장을 당연직이 아닌 이사회에서 선출하고 명예이사장을 둘 수 있다는 정관 개정안과 함께, 광주시 행정부시장과 광주시립미술관장, 광주시 파견공무원이 겸임하도록 되어 있는 재단 사무총장·사무차장·사무국장을 관련 분야 능력자를 채용하거나 광주시 공무원이 파견 또는 겸임할 수 있도록 개정한 직제규칙안을 의결했다.

이에 따라 4월 1일 이사회에서 한국문화예술위원회 위원장인 차범석 극

작가를 첫 민간 이사장으로 선출하고, 광주시장은 명예이사장으로 일선에서 물러나는 결정을 내렸다. 또한 5월 13일 이사회에서는 드디어 재단과 광주시립미술관을 분리하는 조직개편안을 의결하기에 이르렀다. 그동안 해묵은 갈등과 파행의 원인이었던 광주시립미술관 직제에 의한 공무원 조직의 비엔날레 주도나 과도한 관여에 선을 긋게 된 것이다. 아울러 이 무렵 광주지방노동중재위원회에서도 직원 6인의 재계약 배제가 부당해고에 해당한다는 심의결과 통보가 있었고, 비로소 5개월여 만에 전원 복직이 이루어졌다. 이로써 복직을 포기한 서울의 2인 외에 나머지 4인은 6월 1일부터 복직하여 9개월여 앞으로 다가온 제3회 광주비엔날레 실무에 합류하게 됐다.

1998년 말부터 이듬해 전반까지 이어진 광주비엔날레 파행은 '민영화 파동'이라고들 하지만 사실은 '민간 주도 요구'였다. 말하자면 비엔날레 특수성에 따른 민간조직의 전문성과 자율성, 탄력적 운영이 개선 요구의 핵심이었다. 이는 한국 문화예술계가 안고 있는 공통된 현안이기도 했기 때문에 전국적 이슈로 공감대를 넓히며 빠르게 번졌던 것이다. 사실 민영화는 독자적 재원 조달력이 1차 과제이고, 그에 따른 회계와 시설 운영 등이 해당 분야의 전문성과 결합되어야 하는 현실적인 문제다. 그렇더라도 과거 일제 강점기나 군부정권 시절부터 관행화되어 온 관 주도와 수직적 조직문화, 행정규칙 우선은 유연성이 기본인 문화예술의 창의성을 저해할 수밖에 없다. 더욱이 비엔날레처럼 본래가 실험적 창작마당이면서 추진과정에 외부 변수가 많기도 한 국제 예술행사는 본연의 활기를 억제하는 규제의 틀로 작용하게 되는 것이다. 광주시립미술관과의 분리로 비로소 공동주최자인 광주비엔날레 재단과 광주시가 상호 대등한 관계 속에서 비엔날레를 추진 운영하는 체제를 갖추었지만, 실제 비엔날레 실무현장에서 재단을 중심으로 민간 주도가 이루어진 것은 이로부터 10여 년 뒤의 일이었다.

학력검증 파문을 몰고 온
신정아 사태

'민영화 파동' 이후 조직진단과 개편, 중장기 발전방
안연구 등 꾸준한 자구노력으로 어느 정도 체제안정이 이루어져 가던 2007
년, 광주비엔날레 재단은 또다시 발칵 뒤집어지는 격랑에 휩싸이게 됐다. 차
기 광주비엔날레 준비과정에서 공동예술감독 후보를 내정하자마자 학력 위
조 사실이 밝혀지면서 이를 의결한 재단 이사회와 사무처가 걷잡을 수 없이
소용돌이에 빠져들고, 그 여파로 각계 유명인들의 학력 위조나 허위학력 진
위파문이 전국으로 번지게 된 사건이다.

2007년 들어 광주비엔날레 재단은 연초에 제7회 광주비엔날레 준비의
첫 작업으로 전시기획을 총괄할 예술총감독 선정부터 우선 추진했다. 재단
이사회와 선정소위원회, 전시부를 중심으로 차기 총감독 선정을 위한 자료
조사와 후보 선정 작업을 진행했다. 그동안 줄곧 내국인들이 총감독을 맡아
왔는데, 그럴 만한 무게 있는 전문기획자들은 거의 다 참여했고, 다음 세대
는 국제미술계 활동이나 경험에서 대규모 국가단위 행사를 총괄하기에는 아
직 이르다는 의견들이 많았다. 따라서 그동안 쌓아 올린 국제적 위상과 세계
미술 현장과의 보다 적극적인 소통 교류를 위해서라도 이제는 외국인 총감
독을 선임할 때도 됐다고 보았다.

그러나 막상 이사회 선정소위원회에서 첫 외국인 총감독 후보를 선정하
려다 보니 재단의 현 조직체계나 실무진 구성이 언어나 문화가 전혀 다른 외
국인 총감독체제를 효과적으로 수행해낼 수 있겠냐는 우려가 대두됐다. 따
라서 논의 끝에 그렇다면 이번에는 과도기로서 국내·외 공동감독제를 운영
해서 재단도 변화에 대비하고 국내 중견 큐레이터들도 직간접적인 경험을
더 쌓을 수 있도록 하자고 가닥을 잡았다.

이에 따라 이사회 예술감독선정소위원회가 재구성되어 2기 활동에 들어

갔고, 후보의 범위와 대상자 선정 기준, 방법 등에 관한 재검토를 거쳐 11인의 소위원들이 각각 1인 이상씩 후보를 추천한 결과 내국인 9인, 외국인 4인이 모아졌다. 물론 추천하지 않은 위원도 있고, 1인이나 2인을 추천한 결과다. 이들을 대상으로 5월 22일 소위원회에서 후보 개개인에 관한 밀도 있는 논의 끝에 외국인은 1기 소위원회 때 본인 참여의사 확인까지 마친 1인 외에 1인을 추가하고, 내국인도 2인으로 압축하여 이사회에 상정할 공동감독 복수후보를 정했다. 이에 따라 다음 회의 전까지 재단 사무국에서 후보 본인의 참여의사를 타진하도록 했다.

추가 선정된 외국인 후보는 곧 있을 재단 이사장의 베니스비엔날레 개막에 맞춘 유럽 출장 때 현지에서 직접 면담하기로 약속이 잡혔다. 그런데 내국인 후보 쪽에서 변수가 생겼다. 주무 부서장인 내가 두 후보에게 연락하여 진행 상황을 설명하고 개별의사를 물었더니 유럽을 기반으로 활동하는 후보가 본인과 늘 함께 일해 온 외국인 파트너를 함께 선정해주고 외국인 공동감독 지명권을 달라며 이 조건이 받아들여지지 않는다면 참여하기 어렵다고 했다. 다른 후보는 참여 가능하다고 했다. 이 타진 결과를 다음 소위원회의에 보고했는데, 파트너와 함께 선정해 달라는 요구는 외국인 공동감독과 중복되기 때문에 수용하기 어렵고, 그렇다고 나머지 1인만 이사회에 내국인 단독후보로 올리는 건 적절치 않으니 다른 후보를 더 찾기로 했다. 다만, 다시 추천과 압축 과정을 반복하기보다는 이사장이 앞서 추천된 9인 후보를 대상으로 소위원회 논의내용과 개별 장단점을 참고하여 개별 면담 등을 통해 후보를 정하시라고 위임했다.

이사장 주재 몇 차례 내부회의에서 각 후보들을 다시 신중히 재검토한 뒤 전화로 먼저 참여 의사를 확인하고 이사장 개별 면담을 진행했다. 이 과정에서 유럽 쪽 후보는 끝까지 파트너와 공동참여가 조건이었고, 다른 후보는 아직 본인의 경험이 부족해서 감독을 맡기에는 시기상조인 데다, 서로 호흡이

맞아야 하는 공동기획에서 모르는 사람과 생각을 맞춰 나가기가 쉽지 않겠다고 고사했고, 또 다른 후보는 곧 새로 맡게 될 다른 직무와 겹친다며 참여가 어렵다고 했다. 또한 이전 활동으로 비춰 볼 때 감독으로서 조직 통솔력이나 추진력이 우려된다거나, 그동안의 활동 이력이 너무 국내 위주였거나 지역 중심이어서 대규모 국제전시를 맡기에는 우려가 크다고 선정위원회에서 배제했거나, 선정위원이 본인의 추천을 취소하기도 해서 후보들이 하나둘씩 명단에서 제외되어 갔다.

이사장의 후보별 면담에는 주무 부서장 배석으로 나도 여러 번 자리를 같이했다. 외국인 후보 오쿠이 엔위저(당시 샌프란시스코 인스티튜트 학장)는 이사장의 베니스비엔날레 참관 출장 때 현지에서 만났다. 비유럽인으로는 처음으로 '카셀도큐멘타11'(2002)의 총감독을 맡아 국제적으로 주목을 받았던 그는 몸집이 큰 외모, 시원시원한 어투와 매너로 우리 일행을 대했다. 광주비엔날레를 익히 잘 알고 있다며 공동감독 후보를 반가워하며 참여할 수 있다고 했다. 또한 내국인 후보 중 신정아(당시 동국대 조교수)는 서울 모처 카페에서 만났는데, 들어설 때 여리다 싶을 정도로 날씬하면서도 무표정하고 창백한 얼굴빛에 앳되어 보이는 인상이었다. 그래서 속으로는 만일 이 사람이 공동감독이 된다면 30대 젊은 공동감독 선정이라는 신선한 돌풍도 좋지만 과연 거물급 외국인 공동감독과 대등하게 역할을 잘 해낼 수 있을까 하는 걱정도 살짝 들었다. 물론 그건 내 개인적인 기우였지만, 아무튼 이사장의 질문에 조용하고 차분하게 대답하며 광주비엔날레 기획일을 맡게 된다면 열심히 해 보겠다고 의욕을 나타냈다.

바쁘게 진행된 면담 확인 과정을 거쳐 최종후보가 정해지고, 마침내 7월 4일 이사회에서 제7회 광주비엔날레 공동예술감독으로 오쿠이 엔위저와 신정아를 선정했다. 광주비엔날레 역사상 초기 1·2회 커미셔너제를 거쳐 3회부터 총감독제로 전환된 뒤 처음으로 국내·외 공동예술감독제를 채택한 것

2008년 광주비엔날레 공동감독 내정 이사회에서 인사하는 신정아

이다. 이는 향후 외국인 총감독제로 갈 수도 있는 여지를 열어두는 과도기 정책결정이었다. 이사회의 의결 후 재단 사무처는 서둘러 두 공동감독 내정자들과 직무협약 체결을 추진했다. 관련 자료들이 오가고, 법무공증 등 필요한 절차를 거치다 보면 대개 한 달 정도 후에나 협약이 체결되고 그래야 비로소 이사장의 임명으로 공동감독 공식 직무가 시작되기 때문이다.

　그런데, 이게 무슨 일인가. 제7회 광주비엔날레 공동예술감독을 발표하고 두 사람이 기자간담회까지 열고 난 이튿날, [광주일보] 기자가 신정아 내정자의 예일대 박사학위 학력에 관한 제보가 있어 진위 여부를 파악코자 한다며 관련 자료를 요구했다. 바로 신정아 당사자와 통화가 이루어졌고, 동국대가 재단에 보내온 학위증명서 사본을 기자가 확인하고 사진으로 담아갔다. 학교 측으로부터 받은 명백한 증서가 있으니 무슨 의심할 필요가 있을까 싶었지만, 전혀 생각지도 못한 취재에 당황한 재단도 혹시 모를 상황에 대비해 예일대 대학원장 앞으로 학위수여 사실확인을 요청하고, 예일대 출신 몇

청춘 비엔날레

몇 미술계 인사들에게 관련 사실을 확인했다.

　그러나 7월 8일, [노컷뉴스], [연합뉴스], [광주일보]를 비롯한 중앙과 지역의 방송 언론 매체들이 일제히 '신정아 허위학력 가짜학위' 보도를 봇물 터지듯 앞다투어 내보냈다. 재단 사무처에는 온·오프 언론사들뿐만 아니라 정부 주무부처인 문화체육관광부와 국회 문화관광위원회, 광주시청 등 관련 기관들의 사실확인과 자료요구들이 폭주하면서 업무마비 상태가 됐다. 예술감독 선정 과정에서 확보한 미술계 자료들과 현직인 동국대로부터 받은 증명서를 그대로 믿었던 재단이 날벼락을 맞은 꼴이었다. 시간을 다투어 속속 밝혀지는 추적 보도들에 따르면 신정아의 미국 캔자스대학 졸업이나 예일대 박사학위 그 모든 것이 허위라는 것인데, 재단 임직원들도, 주무 부서장이었던 나도 참으로 어이없는 멘붕 상태였다.

　계속되는 보도와 문화예술계의 비판성명서 등 일파만파 일이 커져만 갔다. 이미 아는 사람은 알고도 자칫 명예훼손 시비에 휘말릴까 쉬쉬하고 있었다는데, 잠복되어 있던 문제가 광주비엔날레 공동감독 내정을 계기로 밖으로 터뜨려지게 된 것이다. 결국 재단은 이사회 선정 의결 1주일 만인 7월 12일 이사장이 기자회견을 열어 신정아의 공동예술감독 내정을 취소했다. 이사장은 그동안의 이사회 소위원회의 선정 절차와 학위의혹 관련 확인 과정들을 설명하고, "마음이 무겁다. 소위원회에서 공동감독으로 무방하다는 게 대체적인 의견이었다. 다른 후보들과 마찬가지로 고사자 외에는 직접 개별 면담도 했는데, 어제까지 동국대와 예일대에 확인한 결과 내국인 공동감독의 학위가 허위였음이 판명됐다. 적절한 책임은 이사장이 지겠다"고 밝혔다.

　그러나 아직 신예라 할 30대 신정아가 공동감독으로 내정되기까지의 과정에서 재단 이사장과 선정소위원회 참여이사들에게 모종의 외부 커넥션이나 뒤가 있지 않았냐는 의혹까지 꼬리를 물었다. 이러한 상황에서 기자회견 때 예고한 대로 7월 18일 긴급이사회가 소집됐고, 사태의 심각성을 공유하며 비

엔날레 추진에 파장이 미치면 안 된다는 데 의견을 같이했다. 따라서 그 수습책으로 오쿠이 엔위저를 단독 예술총감독으로 선정을 의결하고, 그 자리에서 이사장과 선출직 이사 전원이 총사퇴했다. 이 같은 초유의 상황에 이르자 재단은 그날 바로 신정아를 '위계에 의한 공무방해죄'로 광주지검에 고소했다.

이 같은 소용돌이 속에서도 신정아는 언론이 제기하는 각종 의혹들을 부인하며 온라인으로 박사학위 과정을 마쳤다거나, 본인도 브로커에게 피해를 입었다는 등의 변명을 계속했다. 그러나 예일대에는 그런 온라인 학위과정이 없으며, 브로커라 주장한 중간다리 인물은 학교에 재직한 적이 없다거나, 서울대에 재학하다 미국 유학을 떠났다지만 아예 입학시험조차 본 적이 없다는 사실들이 해당 학교나 동문들로부터 밝혀지며 모두 거짓으로 드러나기도 했다.

파장은 계속 커져만 갔다. 신정아 사태는 광주비엔날레 재단뿐 아니라 동국대학교, 예일대학교, 금호미술관과 얽히고, 게다가 청와대 변양균 정책실장과의 치정 문제까지 일파만파로 번져갔다. 몇 분 남은 당연직 이사들이 비상 상황을 헤쳐가야 하는 재단도 그 후폭풍에서 벗어날 수 없었다. 현직 동국대 교수라 해도 가짜 박사학위를 걸러내지 못하고 공동감독으로 내정한 재단의 검증시스템이 부실했다는 지적과, 현직 청와대 실장이 연루되다 보니 내정 과정에 정치적 압력이 작용하지 않았냐는 의혹이 가장 힘든 타격이었다. 신정아가 재단에 제출한 박사학위 증명서에 버젓이 예일대 부총장 서명이 있었고, 동국대에서도 재단에 확인자료로 보내준 것이었다. 물론 예일대 서명 증서는 학교 측에서 착오에 의한 실수였음을 인정하여 후에 동국대가 예일대에 손해배상을 청구했다.

또한, 신정아와 내연관계로 밝혀져 파문을 일으킨 변양균 실장이 얼마든지 감독선정 과정에 입김을 넣을 수 있는 현직 청와대 고위 간부인 데다, 전직 장관 출신인 재단 이사장과 예전 공직에서 인연이 있었다는 이유로 이사장에게 쏠린 정치적 외압 의혹이 있었지만 이에 대해서는 검찰에서 1년여 긴

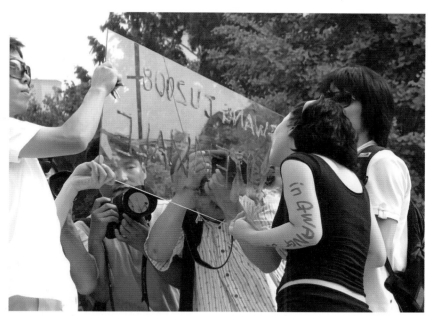

신정아사태대책위원회의 항의퍼포먼스(2007. 7. 비엔날레전시관 옆)

수사 끝에 '혐의 없음'으로 결론이 났다. 참으로 웃픈 얘기지만 검찰수사 과정에 주무 부서장인 나도 서울 서부지검에 참고인 신분으로 소환되어 조사받고 배달시켜준 식은 설렁탕이 무슨 맛인지도 모르게 심란한 채 대기하고 있다가 밤늦게야 광주로 돌아오기도 했다. 그 조사과정에서 내가 매일 주요 업무 내용과 이사회의 논의 요지 등을 메모해 둔 업무일지가 증거자료로 압수됐는데, 혹시 해당 부분의 메모를 이 일이 터진 후에 수정했을지도 모른다며 국과수에 필적 의뢰를 하겠다고 압류됐다가 1주일 후에 되돌려 받기도 했다.

　신정아 학력 위조 및 가짜학위 사태는 광주비엔날레만의 흑역사로 끝나지 않았다. 그동안 추측성 풍문이나 가십으로 떠돌던 유명 연예인과 주요 명망가들의 학력 의혹들이 노골적으로 불거지고 각종 매체를 통해 확산되면서

일파만파로 번져 나갔다. 특히 문화예술계와 연예인들이 주로 많았는데, 당대 정상급 예술인이나 대중적인 스타가 본인 학력이 본의 아니게 잘못 알려져 왔다고 밝히는가 하면, 한때의 어리석은 생각으로 사실과 다른 프로필을 사용해 왔음을 사죄하는 고백들이 릴레이처럼 이어졌다. 가짜 학위나 논문 대필 의혹도 언론매체들의 경쟁적인 추적 보도들로 사실관계가 밝혀지자 당사자가 공개사과하고, 팬들의 실망과 외면으로 인기가 급락하는 등 마치 문화계 연예계 정화운동처럼 끝을 알 수 없는 상황이 계속됐다. 반면에 저학력임에도 자기 분야에서 성공한 이들이 상대적으로 재조명 부각되기도 했다. 아울러 이미 선진국 반열에 바짝 다가설 정도로 성장한 이 나라에서 고질적인 학력·학벌·학연 위주 구태에서 벗어나야 한다고 각성을 촉구하는 자정론이 일기도 했다.

예술창작 검열 시비로 확산된 '세월오월' 사건

2014년은 광주비엔날레가 창설된 지 20년째이면서 제10회 행사를 개최하는 해였다. 그런 만큼 비엔날레 재단은 이를 기념하는 특별행사로 그 의미를 더 부각시킬 필요가 있었다. 따라서 제10회 광주비엔날레 대주제로 '터전을 불태우라'를 내걸어 그동안 쌓아 온 기반이나 틀과 관행을 과감히 불사르고 새롭게 도전 혁신하자는 강렬한 메시지를 외쳤다. 이와 함께 예술총감독이 총괄 기획하는 정례 비엔날레와는 별도로 재단이 직접 기획하는 '창설 20주년 기념 특별프로젝트'를 추진했다. 재단과 광주시립미술관의 공동주최로 특별전시·학술회의·거리퍼포먼스 등 3개 부문 행사를 구성해서 그 의미만큼 규모와 무게를 높이고자 했다.

2013년 연말부터 시작된 20주년 특별프로젝트는 전시기획자 워크숍, 학술세미나 '원탁토론회' 등이 먼저 2014년 연초부터 본격 실행되었다. 전남대

학교 5·18연구소가 주관을 맡아 '광주정신'의 본질을 학술적으로 정립하기 위한 월례 원탁토론회가 학계, 시민사회, 문화예술계 등 큰 묶음으로 1월부터 시작되어 봄부터는 학술세미나와 초청강연 시리즈로 이어졌다. 또한 윤범모 가천대 교수가 기획을 맡은 특별전은 광주비엔날레 개막보다 한 달 앞서 시작한다는 일정으로 광주시립미술관 전시를 준비해 나갔다. 그런 가운데 자문위원회의에서 본행사인 광주비엔날레와 별도의 특별행사로 20억 원 예산투입이 적절한지, 전시·학술·이벤트의 부문별 예산 배분은 적정한지에 대한 비판적이고 회의적인 의견도 제기됐다.

연초부터 학술행사와 강연프로그램, 오월길 거리퍼포먼스 등이 이어지는 가운데 20주년 특별전시도 8월 8일 그 문을 열었다. 전시주제 '달콤한 이슬'은 현세 삶에서 생로병사의 고통과 두려움, 권선징악의 이치를 담아 민중들의 현실과 사후세계 상상을 비춰내던 감로도를 현시대에 맞게 재해석해 저항과 풍자, 치유와 화해의 의미를 담아내고자 한 것이다. 따라서 이를 대주제 삼아 14개국 47명의 작가가 각자의 개성과 시대정신이 담긴 회화, 사진, 입체, 영상, 설치 대형작품들을 출품했다.

그러나 전시개막에 앞서 뜻밖의 거센 폭풍이 불어 닥쳤다. 미술관 외벽 걸개그림과 실내 작품으로 안팎에 전시 예정이던 홍성담의 〈세월오월〉 그림의 정치풍자 도상에 시비가 붙은 것이다. 이 작품은 그해 봄 4월 16일 진도 앞바다에서 여객선 세월호가 침몰하면서 승선자 476명 가운데 제주도 수학여행 길의 안산 단원고 학생과 교사들이 대부분이던 299명이 사망하고 5명이 실종된 참사를 소재로 한 것이다. 긴 화폭의 중앙부에는 5·18민주화운동 당시 총을 든 시민군과 주먹밥 아주머니가 세월호를 들어 올려 수궁 황금잉어의 도움으로 승객들이 안전하게 탈출하는 모습이고, 그 양쪽으로 세월호 사건과 관련한 내용과 현 정치 현실을 풍자하는 시사적 이미지들이 파노라마처럼 펼쳐져 있다. 특별전 '달콤한 이슬' 전시에 초대된 홍성담을 주축으로

백은일·전정호·천현노 등 옛 '광주시각매체연구회' 동료 등 20여 명의 작가와 시민 200여 명이 참여해 시내 메이홀 임시작업장에서 한 달 동안 7폭을 붙여 공동제작한 대작이었다. 이 작품을 특별전 때 시립미술관 로비에 전시하고, 9배로 확대한 이미지를 현수막으로 프린트해서 미술관 외벽에 걸개그림처럼 내걸 계획이었다.

문제는 이 작품에서 침몰사고 당일 골든타임부터 7시간 동안 행적도 밝히지 않고 긴박한 비상상황을 방치하다시피 해 그 많은 희생을 일으킨 국민안전의 최고 책임자 박근혜 대통령을 부친인 고 박정희 전 대통령 혼령과 청와대 김기춘 대통령비서실장의 조종을 받는 허수아비로 풍자 묘사한 부분에 서로 다른 시각들이 첨예하게 맞부딪힌 것이다.

너무나 적나라한 풍자가 국가원수 모독으로 문제가 커질 것 같고, 한창 진행 중인 정부의 내년도 예산안 편성에서 광주시가 불이익을 받을 것이 우려되는 데다, 광주시장이 사전 선거운동 혐의로 검찰조사를 받고 있는 상황이라 장경화 협력큐레이터(광주시립미술관 학예실장)와 광주시 고위 간부의 걱정에 윤범모 책임큐레이터가 동의하여 문제될 것 같은 부분을 수정해주길 요구했다. 그리고 여러 차례 공적 사적 부탁과 회유, 재단 이사장인 시장과 대표이사와 책임큐레이터의 엇갈리는 발언과 태도, 특별전 보조금 예산을 볼모로 한 광주시의 비엔날레 재단에 대한 압력행사 등이 이어졌다.

나도 〈세월오월〉 제작과정을 본 적이 있는데, 7월 19일 메이홀 작업장에 들렀을 때는 7월 4일 축원고사를 올린 뒤 진행한 밑그림을 마치고 막 채색을 시작하려는 시점이었다. 나야 비엔날레에서 소관부서도 다르고 내 업무와 상관도 없지만 미술사가 입장에서 대규모 공동작업의 제작 현장을 직접 보고 싶어서였다. 점심시간 직후의 메이홀에서는 때마침 홍성담·전정호·백은일·주홍 등 몇몇 안면 있는 작가들이 첫 채색 부분의 적절한 색채 톤을 상의하며 오후 작업을 시작하고 있었다.

캔버스 높이가 천장에 닿아 살짝 기울여 세워 세 벽면을 거의 두를 만큼 큰 화폭인 데다 연필 스케치 상태라 전체 작품구성이 한눈에 다 들어오지는 않았다. 주제는 '세월호 참사'지만 사고 직후 국가원수와 구조 당국의 도무지 납득이 되지 않는 사고대응 의구심을 전제로 대한민국의 정치 현실과 현대사를 파노라마처럼 엮어 풍자해 놓은 구성이었다. 뒤에 문제가 되는 대통령 풍자 부분도 이미지는 강렬했지만 특별히 문제 있어 보이지는 않았다. 1980년대 민중미술 초창기부터 워낙 거칠고 쎈 여러 정치풍자화를 봐왔기 때문이다. 개인적인 자료사진으로 몇 컷을 담고, 작가들과 기념사진도 남겼다. 이후 다시 현장에 가 보지는 못했고, 재단 간부회의 때면 소관부서에서 보고하는 내용들로 대략적인 진행 상황을 알 수 있었다.

그런데, 홍성담 작가가 정리한 작업일지에 따르면 필자가 방문하기 이틀 전인 7월 17일에 윤범모 책임큐레이터와 장경화 협력큐레이터가 대통령 풍자 부분을 수정해 달라고 요청했었다고 한다. 정부가 내년도 국비 예산을 편성하는 과정인데, 그림 때문에 광주시가 어려워질 수 있으니 협조해 달라는 취지였다. 이에 대해 참여작가들끼리 논의했으나 결론을 내지 못하다가 7월 28일 재요구에 여러 대안들을 찾다가 대통령 얼굴을 닭대가리로 바꾸기로 하고 별도로 그려서 해당 부분을 덮었다.

이 상태를 사진으로 담아갔던 장경화 협력큐레이터가 광주시 고위 관료의 요구라며 재수정을 요구했고, 윤범모 큐레이터도 전시의 목표에 부합하지 않으니 수정해 달라고 했다. 광주시장도 자신이 사전 선거운동 혐의로 검찰조사 중이라 어려운 상황이니 그림을 출품하지 말아 달라는 뜻을 전해 왔다. 이어 광주시는 8월 6일 공문으로 당초 전시의 사업계획이나 취지에 부적합하니 〈세월오월〉의 전시를 일체 불허한다고 통보하고, 이튿날 재단에도 사업 관련 일체의 교부금을 지원하지 않을 수 있다고 공문을 보내 압박했다.

당시 재단에서는 홍성담 작품 관련 상황이 간부회의를 통해 수시로 공유

〈세월오월〉 제작 중인 홍성담, 백은일, 전정호(메이홀, 2014. 7. 19.)

되면서 모두 긴장과 걱정이 한가득이었다. 무엇보다 재단이 '터전을 불태우라'며 심혈을 기울여 준비 중인 제10회 광주비엔날레 본 행사가 개막 한 달을 앞둔 시점에서 부정적 여론에 휘말리지 않을까, 그것이 개막 전후로 바짝 성과를 올려야 하는 입장권 판매나 초기 관람특수를 반감시키지는 않을까, 문체부와 예술경영지원센터가 진행하는 비엔날레 운영 비교평가에 부정적 요소가 되고 그 결과에 따른 차기 국비지원 예산확보에 어려움을 겪지 않을까, 업무강도나 스트레스가 최고조에 달하는 시기의 재단 직원들에게 혼돈과 심적

청춘 비엔날레

부담을 가중시켜 막판 업무 집중도나 사기를 떨어뜨리지 않을까 등등이었다.

그러면서도 일촉즉발의 상황대처에서는 두 갈래 상반된 기류가 있었다. 하나는 애초에 문제의 발단이 광주시립미술관 쪽에서 광주시와 작품 내용을 문제 삼아 수정을 요구하면서 야기된 일인 데다, 책임큐레이터가 판단해서 결정해야 할 일이니 재단이 함부로 나설 일이 아니고, 이런 상황이 마치 재단에서 사전 검열한 것처럼 오해가 퍼지고 있는 상황도 부당하다는 입장이다. 다른 하나는 어찌 됐거나 20주년 행사는 광주비엔날레를 주최하는 재단의 일이고, 광주시립미술관이야 공적 기관으로 안정된 조직이지만 재단은 자칫 공멸의 위기에 빠질 수도 있으니 입장과 태도를 분명히 해서 재단의 존폐가 걸린 시점에서 미래를 도모해야 한다는 입장이었다. 이런 윗선의 서로 다른 대응 태도는 재단 내부에 감도는 묘한 갈등이었고, 그래서 직원들은 더 심란하고 조심스러울 수밖에 없었다.

이 같은 상황 속에서 8월 8일 전시개막 당일 메이홀 작업장에서 홍성담 등 참여작가들은 기자회견을 열고 문제된 부분을 닭대가리로 바꾸는 퍼포먼스를 진행한 뒤 그날 오후 전시공간을 비워놓고 기다리고 있는 광주시립미술관에 작품을 실어 보냈다. 그러나 전시장으로 바로 옮겨져야 할 작품은 도착 즉시 미술관 지하 수장고에 들어갔고, 뒤이어 이 캔버스 작품을 확대 출력해서 제작한 외벽 걸개그림용 대형 현수막 보따리가 미술관 문 앞에 도착했다.

예고된 전시 개막식 시간이 얼마 남지 않은 상황에서 미술관 현관문을 걸어 잠근채 재단과 시립미술관 관계자, 큐레이터들이 미술관장실에서 긴급회의를 열었다. 초긴장된 상황에서 누구도 먼저 자기 의견을 꺼내놓기 어려워하는 무거운 분위기가 한참 동안 이어졌다. 흐르는 시간의 압박으로 겨우겨우 홍성담 작품의 전시 여부를 논의하였으나 상반된 의견들만 분분하여 결론이 모아지지 않았다. 그러다가 촉박한 개막식 시간 때문에 최종 결단을 요구받게 된 윤범모 책임큐레이터가 전시를 하겠다고 밝혔다. 그러자 입회해 있

던 재단 사무처장이 그 파장을 누가 책임질 거냐며 극구 반대했고, 윤범모 책임큐레이터는 내 고유권한도 행사할 수 없냐며 사퇴하겠다고 회의실에서 나가버렸다. 개막식 시간은 이미 지난 상태에서 바로 수습될 수 있는 상황이 아닌지라 미술관 앞에서 기다리고 있는 취재진과 방문객들에게 전시를 유보한다고 긴급히 알렸다. 그러자 대기하고 있던 무리 중 연희패와 일부 작가들이 대형 걸개그림 현수막 보따리를 풀어 미술관 앞 언덕 아래에다 길게 펼치는 즉흥 퍼포먼스를 벌였고, 이 장면은 온라인 등을 통해 생중계됐다. 이날 보수단체들은 홍성담을 '국가원수 모독죄'로 서울 중앙지검에 고발했다.

창작의 자유 침해, 예술작품 사전 검열 등으로 일파만파 여론이 들끓고 사태가 수습될 기미가 보이는 않는 가운데, 8월 10일 윤범모 책임큐레이터가 공식적인 사퇴발표 기자회견을 열었다. 같은 날 광주미협과 광주민미협 등 4개 단체는 '광주정신 특별전에 관한 광주미술인들의 입장' 성명서를 발표하고, 몇몇 작가는 전시장에서 작품을 철수하는가 하면, 8월 12일에는 광주시민단체협의회가 〈세월오월〉 작품을 원형대로 전시하라는 성명서를, 오키나와 참여작가들도 전시유보에 항의하며 걸개그림 전시를 요구하는 항의서한을 보내왔다. 그들 중 오우라 노부유키는 항의의 뜻으로 자신의 작품을 거꾸로 걸어놓으라고 요구하기도 했다.

8월 13일에는 광주 시민단체와 광주민예총이 '광주정신 훼손하는 작품검열을 중단하라'는 성명서를 냈고, 공동주최자의 한쪽 수장인 황영성 광주시립미술관장은 관장직 사퇴의사를 밝혔다. 같은 날 재단에서 열린 20주년 행사기획자 전체 회의에서는 특별전과 학술행사 등 모든 20주년 기념행사가 온통 〈세월오월〉 작품의 소용돌이에 휘말리게 된 상황을 걱정하며, 이 같은 사태악화 원인은 홍성담의 자기중심적 언론플레이 때문이라고들 했다. 그러나 어찌 됐든 상황은 타개해야 하니 난관을 뚫고 나갈 대책을 논의했고, 바로 기자회견을 열어 당사자인 홍성담과 관계자, 전문가와 시민들이 참여하

는 대토론회를 9월 16일에 열어 그 의견들을 토대로 큐레이터들이 전시 여부를 최종결정하겠다고 발표했다. 그러나 사태가 이토록 심각한 상황에서 예고한 대토론회까지는 너무 기간이 멀다는 반응들이 많았고, 그보다 앞당긴 8월 21일에 20주년 특별프로젝트 자문위원회를 열어 의견을 모아 결정하기로 했다. 그런데 이를 전해 들은 강연균 자문위원장은 이런 중대한 문제를 자문위원회가 떠맡을 일이 아니라며 회의 소집을 하지 않겠다고 거부했다.

이런 가운데 여름비가 추적추적 내리는 8월 18일, 광주미협과 광주민미협 등 미술단체 회원들이 비엔날레전시관 앞 광장에서 조속한 사태수습과 책임자 사퇴를 요구하는 대형 현수막 제작 퍼포먼스를 펼쳤고, 빗물에 물감이 번져 엉망이 된 이 현수막을 전시관 벽면에 내걸었다. 혼란스런 상황이 좀처럼 해결될 기미를 보이지 않자 이날 오후 재단 이용우 대표이사는 기자회견을 열어 특별프로젝트 전시유보에 책임을 지고 물러나겠다고 사퇴 발표를 했다. 이어 그로부터 며칠 뒤인 8월 24일에는 윤장현 광주시장이 지원은 하되 간섭하지 않겠다는 원론적 수준의 성명을 발표했고, 같은 날 홍성담도 재단에서 기자회견을 열어 자신의 〈세월오월〉 작품 전시를 자진 철회한다고 밝혔다. 이로써 한 달여 소용돌이치던 어수선한 상황이 일단락됐고, 그동안 유보된 전시를 정상 운영하기로 하고 홍성담의 작품이 빠진 상태에서 일부 철수했던 작가들 작품을 재설치하여 뒤늦게나마 전시를 열었다.

광주비엔날레 20주년 특별프로젝트 전시개막을 전후하여 일어난 돌풍은 해당 작가의 출품 철회로 가라앉았지만 이 사태는 미술계뿐 아니라 사회적으로도 적잖은 파장을 남겼다. 무엇보다 예술작품에 대한 사전 검열과 창작의 자유 문제가 가장 뜨거운 논란거리로 전국적인 이슈였다. 특히 국가원수를 소재로 한 직설적 풍자가 어느 선까지 용납될 수 있는가에 대해 예술적 상상력과 발언으로 봐야 한다는 견해와 정치적 이념이 과도하게 반영된 국가원수 모독이라는 보수진영의 집단반발로 크게 대립됐다.

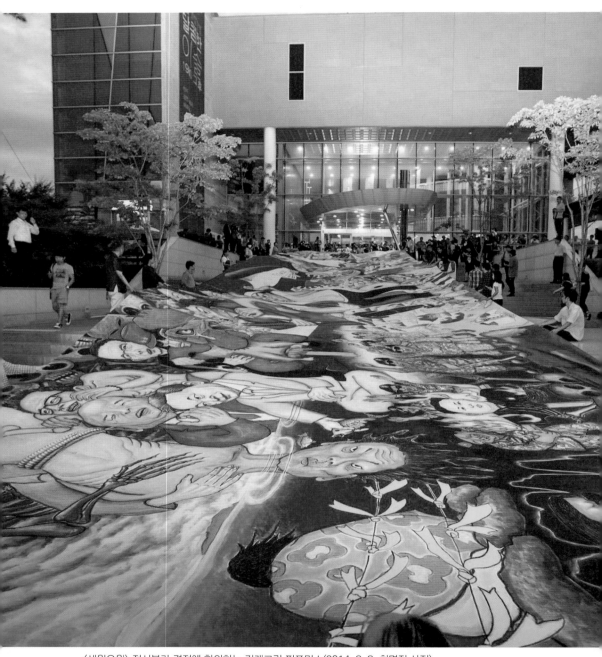

〈세월오월〉 전시불가 결정에 항의하는 걸개그림 퍼포먼스(2014. 8. 8. 최명진 사진)

청춘 비엔날레

홍성담 등 공동제작한 〈세월오월〉 걸개그림은 3년 뒤 원래 의도대로 광주시립미술관 외벽에 걸렸다 (2017. 3. 30.)

또 한 가지 생각해 볼 점은 이 문제가 시끄러워지게 된 발단이 정작 공안 당국이 아닌 담당 협력큐레이터의 자기검열로 시작됐고, 그의 불안과 우려 가 공조직의 보고라인을 타고 시청 고위 간부와 시장에게 연결되고, 그러면 서도 책임소재와 최종결정을 떠넘기기 하면서 혼란이 더 가중됐다는 것이 다. 광주시장은 재단 이사장을 겸하고 있는 데다 공동주최자인 광주시립미 술관을 산하기관으로 두고 있기 때문에 이 사안의 결정과 책임에서 자유로 울 수는 없다. 하지만 지자체 행정조직의 장인 이사장에게 최종결정을 미루 기보다 이 행사의 기획자이자 실질적 총괄자이면서 미술전문가인 재단 대표 이사가 공동주최자인 광주시립미술관장과 협의해서 현명한 판단과 결정을 초기에 내렸어야 했다는 의견들이 적지 않았다. 전시의 책임큐레이터가 있 지만 전시 외적 정치적 이념논쟁까지 확산되는 이 상황을 주최자 측에서 종 합된 판단과 결정, 조기수습을 해줬어야 한다는 얘기다.

기억해야 할
비엔날레
사람들

광주비엔날레 창설의 주역 삼인방

세상에 내놓을 만한 행사를 키워내는 데는 드러나지 않은 많은 이들의 열정과 노력이 그 토대를 이루고 있다. 광주비엔날레 30년 역사가 계속되고 있지만 처음 그 싹을 틔우고 불안정한 상황 속에서 어린나무를 키워낸 창설의 주역과 초창기 인물들의 노고는 참으로 기념비적이다. 앞서 비엔날레 창설 비화 부분에서 언급했던 인사들을 비롯해 당시 상황에서 앞뒤 재지 않고 자기 역할에 최선을 다했던 여러 인물들의 흔적은 오래도록 공유되고 기억되어야 마땅할 것이다.

광주비엔날레 창설 주역의 삼총사는 김영중 원로조각가와 강봉규 광주예총 회장과 강운태 광주시장 세 분이다. 이 가운데 김영중(1926~2005) 작가는 처음 행사의 아이디어를 내고 이것이 개막으로 실현되기까지 힘을 다한 분이다. 전남 장성 출신으로 광주농고를 졸업한 해방 후 서울로 올라가 조각가의 길로 들어선 뒤 역동적이고 실험적인 조형작업들로 한국 현대조각과 공공 기념조각상에서 독자적 세계를 다져놓았다. 그가 애초에 안을 낸 것은 '아시아태평양비엔날레'로 먼저 어느 정도 경험을 쌓은 뒤 국제비엔날레로

1995년 인터뷰 당시 김영중(연희조형관, 1995. 5. 8.)

키우자는 생각이었다. 그러나 하려면 처음부터 제대로 해야 한다는 강운태 시장의 강한 의지로 세계 전 권역을 망라하는 국제비엔날레로 틀을 잡게 되었다.

김영중 작가는 1994년 당시 칠순을 앞둔 원로조각가로 미술계에 확고하게 입지를 다져놓은 상태에서 정부나 미술계 각종 위원회 등에 참여하며 폭넓은 민·관 관련 활동을 통해 주요 정보들을 두루 파악하고 있었다. 따라서 1994년에 추진되고 있던 베니스비엔날레 현지 한국관 건립이나 문화공보부 주도로 은밀하게 추진 중이던 한국 비엔날레 창설 준비 소식도 앞서 알 수 있는 여건이었다. 나는 1995년 봄 『전라남도 도지』에 실을 남도조각사 논문 때문에 그의 연희동 작업실을 찾아가 하루 종일 얘기를 나누던 중 비엔날레 창설 관련 뒷얘기도 들을 수 있었다. 그는 5·18민주화운동 이후 15년여가 지났지만 여전히 광주는 빨간 머리띠 두른 폭도들의 도시로 왜곡되어 있고, 긴 어둠의 터널 속에 있는 게 너무나 안타까워 이를 획기적으로 전환시킬 만한 거리가 뭘지 궁리하고 있었다. 그런데 때마침 정부에서 한국에도 국제비엔

연희조형관

2Bd

姜鳳奎 先生님

◎ 參考로 "우스띠 오이아 아시아 彫刻展 作品公募" 等 綱을 보내드립니다.

• 이 公募展은 每年 開催한 것이지만 隔年制 公募展과 무늘파 없이 參考로 보냅니다.

◎ 計劃中인 "비엔나래" 또는 "우리의나래"도 하여 처음부터 規模를 "世界를 對象"으로 하기보다 國內 "비엔나래"를 國際規模의 名稱으로 때四를 經驗하여 施行結果도 보아서 規模를 東細亞地域 그리고 世界로 擴大해가는 것이 좋을것 같습니다.

◎ 社会主義國家인 "쿠바" 에서도 "비엔나래"를 하고 있는데 國家的인 힘을 그려 開催하려 美術展覽会만 하는것이 아니고 여러 文化藝術分野의 國内行事와 兼해 하고 있다 합니다. 이는 經濟難으로 観光客을 誘致하기 爲한 方法으로 開催한다 합니다. 따라서 우리도 開催時期에 맞추어 文化行事들도 開發해야 할 時間도 必要하고 行政의 長이나 市道民

연희조형관

(言論)의 共感帶를 形成하여 開催豫算도 增額시켜 나가는 것이 가장 좋은 方法인것 같습니다.

"國內 비엔나래" 開催効果

既 公募展은 新人登龍이라면 "비엔나래"는 既成作家中에서 優秀한 作家를 選定하는것이라 하겠습니다.

따라서 "國內 비엔나래"는 既成作家들의 角逐場이 됨과 同時에 國內有望作家들의 作品을 한자리에 모아 鑑賞하니 光州全南 作家水準이 急激히 向上될것이고 作家志望生들의 制作方向도 매우 意慾的으로 意欲하리라고 判斷됩니다.

光州全南地域의 愛藝家를 旣成 公募展 作品水準에 익숙해서 이 水準에 머물고 있다가 눈이 떠지는 契期가 되리라 確信합니다.

1994年 8月 1日

金泳仲 드

김영중이 강봉규에게 보낸 팩스서신
(1994. 8. 1. 김영중의 광주시립미술
관 2016년 초대전 도록 자료사진)

청춘 비엔날레

날레를 창설하려 한다는 걸 알게 됐고, 순간 바로 이거다 싶었다고 한다. 그래서 광주에서 함께 힘을 합해줄 사람으로 강봉규 광주예총 회장에게 서신을 보내 동의를 구했다.

1994년 8월 1일자로 보낸 팩스 서신에서 김영중 작가는 "비엔날레 또는 트리엔날레로 하여 처음부터 규모를 세계를 대상으로 하기보다 국내 비엔날레를 국제 규모의 요령으로 몇 회를 경험하여 시행착오도 없애고 규모를 아세아 지역 그리고 세계로 확대해 나가는 것이 좋을 것 같습니다"라고 의견을 보냈다. 여기에 사회주의 국가인 쿠바의 하바나비엔날레 예를 들며 "우리도 개최 시기에 맞추어 문화행사들을 개발할 시간도 필요하고 행정의 장이나 시도민, 언론의 공감대를 형성해 개최예산도 증액시켜 나가는 것이 가장 좋은 방법인 것 같습니다"라고 덧붙였다.

다만 이 서신에서 비엔날레 개최 효과를 언급하면서 "기 공모전이 신인작가 발굴이라면 비엔날레는 기성 작가 중에서 우수한 작가를 선정하는 것이라 하겠습니다. 따라서 국내 비엔날레는 기성 작가들의 각축장이 됨과 동시에 국내 유망작가들의 작품을 한자리에 모아 감상하니 광주 전남 작가 수준이 급격히 향상될 것이고, 작가 지망생들의 제작 방향도 매우 발전적으로 급변하리라고 판단됩니다"고 적고 있다. 실제 광주비엔날레가 지향하는 혁신적이고 실험적인 세계 현대미술의 현장으로서 성격과는 달리 다소 지협적이고 소박한 기대를 갖고 있었다는 생각도 든다.

어찌 됐든 김영중 작가의 광주비엔날레 창설 제안은 강봉규 회장과 의기투합을 이루었고, 함께 찾아가 의견을 얘기하자 강운태 시장은 흥분을 감추지 못하면서 하려면 처음부터 국제비엔날레로 가야 한다고 더 의욕적으로 나섰다. 이후 삼총사는 서로 긴밀하게 의견을 주고받으며 40대 젊은 시장의 패기를 앞세워 광주의 현 여건에서는 말도 안 된다는 반응의 주무장관을 설득하고 읍소하여 마침내 비엔날레를 광주로 유치하는 데 성공한다. 1994년

1995년 광주비엔날레 창설을 기념해 제작한 김영중의 〈경계를 넘어〉(무지개다리, 서광주 I.C)

11월 14일 기자회견을 통해 광주비엔날레 창설을 공식 발표하고 한 달 뒤 꾸려진 광주비엔날레조직위원회 첫 회의에서 각계 인사로 구성된 53인의 위원 가운데 김영중 작가는 임영방 위원장(국립현대미술관장)을 보필하는 부위원장으로, 강봉규 회장은 집행위원장으로 선출됐다. 삼총사가 앞으로 가꿔내야 할 광주비엔날레 준비에서 정책과 실행의 실질적인 책임자들로 전면에 서게 된 것이다. 그리고 1995년 4월 1일자로 광주비엔날레가 재단법인으로 등기 등록할 때 강운태 시장이 이사장을 겸직하고, 김영중·강봉규 두 분도 이사로 전환하여 초기 비엔날레 추진과정에 주축들이 되었다.

　뿐만 아니라 김영중 작가는 행사 창설을 기념할 공공조형물이 필요하다고 보고 광주비엔날레 주 행사장인 중외공원 옆 호남고속도로 서광주 I.C의 진출입로를 가로지르는 무지개다리를 기획했다. 아시아권 최대이자 한국의

　　　　　　　　　　　　　　　　　　　　　　　　　청춘 비엔날레

첫 제도권 비엔날레의 창설을 기념하는 이 공공조형물의 실현을 위해 포스코가 8억여 원(6억 원이라고도 한다)의 제작비를 후원했고, 행사 개막에 맞춰 아치형의 철제 육교조형물을 설치 완료했다. 김영중 작가의 이 작품은 인체를 소재로 한 그의 예전 공공조형물들과는 전혀 다른 단순 간결 기하학적 구조물인데, 제1회 광주비엔날레 주제를 따른 '경계를 넘어'라는 정식 이름보다는 '무지개다리'로 더 알려지며 광주 관문의 랜드마크 역할을 하고 있다. 이로써 바로 옆 중외공원 입구에 자리한 그의 또 다른 공공조형물 어린이헌장탑 '희망'과 더불어 광주의 미래를 향한 너른 세상과의 교류를 상징화시켜 내고 있다.

광주비엔날레 창설과정에서 중요한 역할을 한 또 다른 이는 강봉규(1935~2021) 광주예총 회장이다. 전남 화순 출신으로 [전남일보](현 [광주일보]의 전신) 사진기자였다가 출판국장을 역임했고, 『월간 호남화보』와 『사람 사는 이야기』의 발행인이었다. 기자 시절이나 퇴직 후에도 꾸준히 사진작가로 활동하며 사진 아카데미를 운영하고 한국의 민속 전통 풍물과 더불어 자연색의 오묘한 조화와 조형적 구성을 뽑아내는 독자적인 사진예술의 세계를 구축했다.

그런데, 광주비엔날레 창설과 관련해 얘기들이 일치되지 않고 더 정확히 확인할 수도 없는 부분이 있다. 누가 행사개최 아이디어를 맨 처음 냈는가인데, 서로 본인이 맨 먼저라고 하기 때문이다. 앞서 말한 대로 김영중 작가는 고향 광주의 변화를 바라는 자신의 아이디어였다고 하는데, 강봉규 회장도 자신이 먼저 생각한 거라고 했다. 강봉규 회장은 2018년 광주비엔날레 아카이브 작업과 관련한 나와의 인터뷰에서 "내가 베니스를 갔다 와서 그런 비엔날레를 광주에서도 열어 국제도시를 만들면 좋겠다고 강운태 시장에게 말했더니 무릎을 치며 좋아했고, 곧바로 일주일 뒤 시청 공보실에서 기자회견을 열어 개최계획을 발표하면서 일이 시작됐다"고 했다. 행사 추진과정의 상

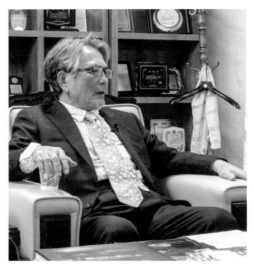

광주비엔날레 창설 관련 인터뷰 때 강봉규(2018. 3. 15.)

의도 김영중 작가보다는 임영방 조직위원장과 주로 많이 했다고도 했다. 진실게임 같은 거지만 두 분 모두 타계한 상태이고 아직은 이를 입증할 자료를 찾지 못했기 때문에 확신할 수가 없는 문제다. 다만, 강봉규 회장은 연세 때문인지 인터뷰 당시 정신이 맑지 못하여 얘기에 두서가 없고 기억하지 못하거나 사실과 다르게 말하는 부분들이 있었고, 김영중 작가는 그보다 20여 년 전인 1995년 봄 첫 광주비엔날레가 한창 추진 중이던 시기의 인터뷰라 얘기들이 명확했기 때문에 좀 더 신빙성이 있다고 본다.

　아무튼 강봉규 회장은 광주 현지인이고 광주예총 회장으로서 지역의 예술계는 물론 사회적 관계망들로 행사추진과 관련한 많은 일들을 처리하는 데 제격이라 여겨져 광주비엔날레조직위원회에서 집행위원장으로 선임했다. 조직위원회 내의 실무위원회 같은 성격인데, 재단법인이 공식 등록되고 이사회가 구성된 이후에도 행사 개막 전까지 여러 중요한 일들을 집행위원

회에서 처리한 기록들이 보인다. 집행위원회에서 논의 결정한 후 조직위에서 추인하는 형식이었을 텐데, 예를 들면, 광주비엔날레 직제와 운영규칙 제정, '광주비엔날레'라는 대회 명칭과 행사 주제의 확정, 광주비엔날레 선언문과 심볼 로고의 결정, 권역별 커미셔너 및 특별전 큐레이터 선정, 참여작가 확정 등 중요한 일들을 집행위원회가 대부분 다루었던 것으로 결과보고서에 기록되어 있다.

강봉규 회장은 이후로도 창설의 주역으로서 광주비엔날레 조직위원회가 폐지되고 이사회 중심으로 전환되던 1998년까지 조직위원으로 참여했다. 또한 2000년에는 본인이 회장을 맡고 있던 광주 지역 주요 인사들의 모임인 '고향사랑회' 주관으로 '광주비엔날레의 국제적 정착과 발전을 위한 대토론회'를 개최하여 새천년을 맞이한 광주비엔날레의 진로를 모색하기도 했다. 당시 비엔날레 재단은 전문가들에게 의뢰해서 광주비엔날레의 새로운 도약을 위한 발전방안 연구를 진행 중이었는데, 민간차원의 발전방안 대토론회에서 성과평가든 비판적 견해든 외부 의견들을 모아주니 연구에 좋은 참고가 되었으리라고 본다. 사실 창설과정에 워낙 이런저런 일들을 겪고 숱한 난관을 헤쳐나와서이겠지만 타계할 때까지 강봉규 회장은 어느 자리에서 비엔날레 얘기가 나오면 늘 "내가 광주비엔날레를 만든 사람이다"고 말하곤 했다.

그런데, 아이디어나 의욕들은 좋더라도 실제 일로써 이를 성사시켜내는 게 관건이다. 특히 1994년~1995년 그 당시는 아직 우리나라의 대부분 일들이 관 주도로 진행되던 시절이었기 때문에 공적인 일은 공기관에서 추켜들고 밀어붙여야 결실을 볼 수 있었던 시기였다. 그런 면에서 강운태 시장의 적극적인 공감과 성공 의지는 광주비엔날레 창설과정에서 중요한 추진력이 되었다.

강운태(1948~) 시장은 전남 화순 출생으로 행정고시로 공직에 들어선 뒤 순천시장과 청와대 행정수석을 거쳐 한창 혈기 왕성할 45세에 관선 마지

막인 제6대 광주직할시장(1995년 1월부터 광역시장)으로 임명된 입지전적 인물이다. 더욱이 1994년 9월 24일에 갓 취임한 직후라 굵직굵직한 시정 방향과 정책들을 내놓아야 할 시점에 문화예술계 인사의 축하 인사차 내방을 받은 자리에서 대규모 국제 문화행사인 광주비엔날레 창설을 제안받았으니 그 솔깃함과 반가움은 충분히 미루어 짐작할 만하다. 앞서 얘기했듯이 광주시장으로 내려오기 전 청와대 참모일 때 문화수석이 대통령께 베니스비엔날레 한국관 건립추진에 대해 보고하는 것을 들은 바 있어 비엔날레의 비중을 감잡고 있던 터라 듣는 순간 바로 이거다 싶었던 것이다.

그래서 김영중·강봉규 두 분이 경험 삼아 국내 비엔날레나 아시아태평양 비엔날레 수준으로 시작하는 게 좋겠다고 조심스럽게 말했지만 "그건 아니죠. 할 거면 처음부터 국제행사로 가야죠"라고 반색을 하며 더 의욕적으로 고무되었다. 그러고는 아예 광주에서 먼저 선점해버려야 한다고 판단하고 바로 그다음 주에 공보실에서 광주비엔날레를 창설한다고 발표해버렸다.

이런 상황이고 보니 앞에서 돌아봤듯이 은밀히 물밑 작업을 하고 있던 정부에서는 극비프로젝트가 한순간에 날치기당한 듯 당황할 수밖에 없었을 것이다. 그래서 강운태 시장이 몇 번이고 찾아와 광주가 개최하도록 해달라고 간곡히 요청해도 "광주가 국제행사를 할 만한 여건이 되느냐"고 거부했지만 그 이면에는 괘씸죄도 상당 부분 깔려 있었음을 쉽게 짐작할 수 있다. 사실 사전 협의도 없이 막무가내로 언론발표부터 해놓고서 아예 정치생명까지 걸겠노라고 읍소와 압박으로 밀어붙이는 것이 어이없었을 수도 있겠다는 생각이 든다. 그럼에도 젊은 시장의 집요하고 지독한 끈기에 결국은 마지못해 "광주에서 개최해도 좋소" 대답은 했지만 적극적으로 도와줄 리가 없었다. 그만큼 국책사업의 키를 쥐고 있는 정부 주무부처가 비협조적인 태도로 나오는 건 예견된 일이었다. 하지만 막상 광주 개최로 답은 받아낸 광주에서는 준비기간은 턱없이 부족한 데다, 국제행사를 치를 기반시설도, 여건도, 경험

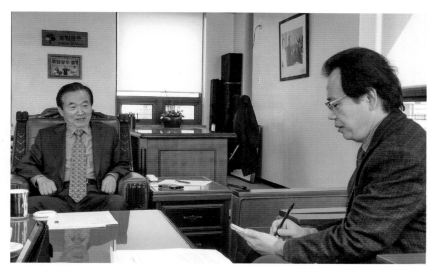

광주비엔날레 창설에 관한 강운태 전 광주시장과의 인터뷰(2018. 10. 29.)

도 없는 상태에서 정말 보란 듯이 해내야 하는 상황을 어찌 풀어내야 할 것인지 난감한 현실이었다.

늦게나마 1995년 초 초도순시 때 직접 사업계획을 보고받은 대통령의 지시를 계기로 중앙부처들이 움직이기 시작하고 지원기구를 꾸리게 되었지만, 광주는 당장 반년여 남은 기간 동안 대규모 국제전시관을 짓는 것부터, 국내외 방문객들을 맞이할 교통 숙박시설 정비와, 중외공원 주변 인프라를 다듬는 일 등등 하드웨어에서 기본을 갖추는 일이 산적해 있었다. 또한 국제미술계의 영향력 있는 전시기획자와 비엔날레 성격에 부합하는 작가와 작품들을 찾아내 광주로 모아야 하는 전시 관련 일들과, 복합문화행사를 표방하고 있기 때문에 일반 대중 시민들이 즐길 만한 축제 프로그램과 이벤트들을 만드는 일들까지 행사 준비는 예상하는 것보다 훨씬 광범위한 것이었다.

게다가 반년도 안 남은 촉박한 공사기간에서 전시관을 지어주겠다던 건

설사가 공사 초기에 부도가 나버리고, 뜻밖의 변수로 일은 다급해졌지만 예산도 준비 안 된 상태에서 우선 건물부터 지어주면 나중에 갚겠다고 간청하여 대체 건설사를 찾고, 거기에 '급조 강행 비엔날레 추진을 중지하라'고 계속되는 반대와 시위까지 설득해야 하는 상황은 일을 벌린 시장 입장에서는 그야말로 첩첩산중이었을 것이다.

그러나 정작 저돌적으로 온갖 궂은 일들 헤쳐가며 비엔날레 개최를 준비하던 강운태 시장은 행사 개막 2개월여를 남겨두고 지휘봉을 다른 이에게 넘겨주게 되었다. 문민정부의 지방자치제 도입에 따른 마지막 임명직 시장으로서 직무 10개월여 만에 선거를 통해 당선된 선출직 시장에게 자리를 물려주게 된 것이다. 그렇게 해서 광주비엔날레 막판 준비와 개막은 송언종 신임 시장의 몫으로 넘어갔다. 강 시장으로서야 공들여 쌓아 온 행사를 직접 마무리 못한 아쉬움이 컸겠지만 후임 시장이 이어받아 광주비엔날레가 성공리에 개막하는 것을 보고 참으로 뿌듯하고 가슴 벅찼을 것이다.

이처럼 비엔날레 추진은 사업에 대한 여건도 지지도 뒷받침되지 않은 불확실하고 불안정한 상태에서 오직 책임자의 확고한 신념과 투지만으로 난관을 헤쳐 나가야 하는 상황이었다. 그래서 이 모든 난제를 극복하고 비엔날레 개최의 토대를 다져낸 강운태 시장의 뚝심과 추진력이 더 빛을 발하게 되는 것이다. 사실 이 어려운 난제들을 다 뚫고 나가도 대망의 행사 개막 무대에 오르는 건 다른 이의 몫이라는 것은 이미 예정된 일이었다. 하지만 직무 마지막까지 최선을 다해 행사 기틀을 잡아준 강 시장의 노고는 이후 광주비엔날레가 안착하고 도시에 여러 파급효과를 남기며 광주와 한국과 아시아를 대표하는 국제 문화예술행사로 성장한 만큼 비엔날레 역사에서 꼭 잊지 말아야 할 공적이다. 시장 퇴임 후 이분의 정치 여정은 별개로 하고 적어도 당시 안팎의 온갖 악조건 속에서 비엔날레를 실현시켜낸 의지와 이후에도 지속된 변함없는 애정만큼은 어느 누구 못지 않기 때문이다.

청춘 비엔날레

첫 광주비엔날레
절대적 조력자 백남준

광주비엔날레 창설은 위 세 분의 앞선 생각과 의지와 추진력이 근간이었다. 그러면서 이분들 말고도 일을 성사시키고 도왔던 알려지고 가려진 많은 이들의 노고도 결코 소홀히 여길 수는 없다. 주도자 몇몇 또는 머리와 생각만으로 모든 일이 이루어질 수는 없기 때문이다. 비중이 크건 적건 일에 관련된 수많은 사람들이 있었고, 더구나 전쟁 같은 긴박감과 혼돈의 연속이라면 오직 맞닥뜨린 일에 대한 해결 의지와 합심만이 실질적인 현장 동력이 된다.

그 가운데 맨 먼저 손꼽을 이는 백남준이다. 그는 1960년대부터 30여 년 동안 전위예술과 비디오아트, 미디어아트, 복합매체설치 등의 실험적 예술활동을 통해 20세기 후반 세계 현대미술을 이끈 대표작가군의 한 사람이다. 특히 1993년 베니스비엔날레 독일관 작가로 초대되어 황금사자상을 수상하면서 그 명성이 한층 더 높아진 상태였는데, 그의 영향력으로 결코 간단치 않았던 베니스비엔날레 주 행사장 카스텔로 공원 안의 마지막 국가관인 한국관 건립을 성사시킬 수 있었다.

그런 백남준에게 행사 치를 여건도 갖춰지지 않은 상태의 지방도시 광주에서 국가단위 대형 국제 현대미술제를 벌이는 일에 도움을 청했다. 1995년 당시 광주비엔날레 조직위원장을 맡고 있던 임영방 국립현대미술관장의 간곡한 요청으로 이루어진 일이었다. 예술유랑자처럼 줄곧 타국을 떠돌던 그의 고국에 대한 깊은 애정과, 한국에서도 국제 비엔날레를 만드는 일에 대한 반가움과 협조로 신생 비엔날레를 창설하고 세계무대에 알리는 데 큰 힘을 낼 수 있었다. 그가 관련되어 있다는 것만으로도 세계적인 전시기획자와 작가들을 섭외하고 초대하는 일뿐만 아니라 국제홍보에도 자연스레 후광효과가 발휘되었다.

1995년 광주비엔날레 특별전 '인포아트전'에 출품한 백남준의 〈정보수송−마차〉와 〈고인돌〉

더하여 그는 광주비엔날레가 첨단 실험예술 현장 성격을 돋보이는 데 결정적으로 뒷받침한 미디어아트 특별전에도 직접 참여하여 디렉터를 맡아주었다. '정보예술전(Infor Art)'이라 이름한 이 특별전에 세계적인 매체예술가, 미디어아티스트들을 대거 초대하였고, 그 자신도 옛 춘향전을 실험적 전자기기 복합설치물로 풀이한 〈마차〉와 호남 지역에 대거 밀집된 선사시대 고인돌의 부장문화를 인류 역사의 타임캡슐로 해석해서 미디어아트 설치조형물로 제작한 〈고인돌〉을 출품하여 전시에 대한 흥미를 돋우어주었다.

이 '정보예술전' 도록의 글에서 백남준은 "이제 기술의 발전은 우리를 지금 '인터렉티브 아트'의 세계로 인도한다. 순간적이고 비싸지도 않은 그 대화형 미디어가 지금 광주로 집결하고 있다. 얼마나 기막힌 일인가. 혼합매체는 조화를 이루어야 하기 때문이다. (중략) 1995~2015년 사이의 비디오 예술은 '비디오 예술/비디오 삶'의 쌍방향 소통을 이룩함으로써 스스로를 능가할 것이다"라고 했다. 그가 1995년 첫 광주비엔날레를 통해 광주에 길을 열어준 미디어아트는 이후 도시 문화정책에서 첨단 전자산업과 예술을 접목하는 주력사업이 되었고, 2012년 이후 매년 광주미디어아트페스티벌이 개최되고 있으며, 2014년에는 유네스코미디어아트 창의도시로 지정되기에 이르렀다. 또한, 국책사업으로 추진 중인 아시아문화중심도시 조성사업에서 5대 문화권 중 하나로 비엔날레가 열리는 중외공원 일원을 시각미디어지구로 설정하고 있으며, 2022년에는 광주미디어아트플랫폼(G. MAP)이 개관하는 등 빛고을이라는 도시 이미지를 확실하게 빛내주고 있다.

첫 비엔날레 전시기획실장 이용우

비엔날레는 전시가 핵심이기 때문에 행사의 질적 수준이나 성패는 전시로 결정된다. 따라서 전시를 기획하고 실행해낸 이들의 전문성과 노력은 그 어떤 행사업무들보다 중요할 수밖에 없다. 광주비엔날

레는 세 번째 행사까지 총감독이 없는 커미셔너제였다. 세계 전역을 권역별 또는 주제별로 분담하는 공동기획체제였던 것이다. 따라서 서로 다른 개인적 성향과 담당하는 전시 여건이 각기 다른 상황에서 이들을 정해진 일정에 맞춰 효율적으로 보좌하고 지원하며 통합된 전시를 만들어내는 일은 재단의 몫이었다. 물론 서울대학교 미술대학 교수로 국립현대미술관장을 맡았던 미학자 임영방 조직위원장이 있었지만 대표성과 상징적 역할에 무게를 두었고, 실질적인 일은 집행부인 사무처에서 처리하게 되어 있었다.

그런 면에서 광주비엔날레 창설행사의 전시를 일구어낸 이용우 전시기획실장과 정준모 전시부장, 그리고 한시 용병 역할을 마다하지 않고 광주로 집결한 전시 스태프들의 노고는 기억되어야 한다. 대학 강의나 전시기획, 미술비평 등 각자 미술전문가로 활동하던 이들이 이런저런 연줄로 광주로 불려와 한 팀을 이루게 되었지만 대부분 이런 낯선 형식의 대규모 국제전을 치러본 경험들은 없었기 때문에 험난한 야산을 다듬어 새 길을 내가는 그 고생들이 오죽했을까 싶다.

이용우 전시기획실장은 [동아일보] 문화부 기자로 세상과 미술판을 두루두루 꿰고 있던 오지랖과 고려대학교 교수로 재직하며 미술비평가로 활동하던 경험을 활용해서 비엔날레 전시를 추진해 나갔고, 담론 확장과 미학적 바탕을 다지는 데 비중을 두었다. 특히 1993년에 백남준을 도와 뉴욕 휘트니 비엔날레의 서울전을 성사시켰던 경험도 국제 비엔날레를 처음 만들어 가는 데 큰 도움이 되었을 것이다.

광주비엔날레 재단의 아카이브 구축과 관련한 일로 2018년 7월에 가졌던 인터뷰에서 오래전 일이라 기억이 정확하지 않을 수 있음을 전제로 창설행사 준비과정의 얘기들을 들을 수 있었다. 그는 1994년 봄에 처음, 그다음 여름에 김영중으로부터 비엔날레를 광주에서 개최하는 것에 관한 얘기를 들었고, 함께 힘을 보태어 달라는 요청을 받았다. "생각 좀 해 보겠다"고 했는데,

이용우 (재)광주비엔날레 전 대표이사 인터뷰
(2018. 7. 12.)

그 뒤로 시간이 좀 지나다가 다시 연락이 와서 함께 광주에 내려가 강운태 시
장을 만났다. 그 자리에서 "서울에서 성사가 되는 것도 의미가 있겠지만 비
엔날레가 생긴다면 예향 광주에서 먼저 생겨야 되지 않겠느냐. 또 아픈 역사
를 가진 광주가 비엔날레를 한다고 그러면 아마도 서울보다는 광주가 적지
일 것이고, 또 비엔날레라고 하는 것이 지역적인 목소리를 많이 내기 때문에
수도 서울에서 개최하는 것보다는 광주가 훨씬 적임지라고 생각한다"고 말
했다. 그러면서 비엔날레에 대한 이해도나 재원 조달 문제, 민간 부문 연계
의 필요성 등을 얘기 나눴고, 광주에 그런 대규모 국제 전시를 개최할 만한
장소가 있느냐고 묻자 시장은 "천막 치고라도 하자"고 했다.

　그 후 관계자 몇 분이 사전 논의차 모인 자리에 갔더니 "서울에서 비엔날
레가 준비 중인데 서울에서 생긴다면 광주는 영원히 끝이다. 그러니 광주에
먼저 가져와야 한다"고들 했다. 그래서 그렇게 급박하게 추진하는 것은 문제
가 많다며 "첫 회는 준비하는 회로 해서 세미비엔날레로 하고, 그다음에 본
격적인 비엔날레를 하는 것이 좋겠다. 너무 서둘러서 하는 것은 모양새가 안

좋다. 여러 의견들이 있을 테니까 이를 모아 추진력을 얻기 위해서도 완전한 토론의 장을 만들어 보자"고 했더니 다들 그건 아니라는 분위기였다. 이미 광주 행사 개최는 기정사실로 여긴 것 같았는데, 행사 예산이 대략 어느 정도 들지를 포함해서 전시의 기본적인 얼개를 짜달라는 부탁을 받았다. 그러나 전시의 가능성이 없으면 결국 뜬구름 잡는 얘기가 될 것이니 시간이 필요하다고 하였으나, 그로부터 얼마 되지 않아 돌연 광주시에서 광주비엔날레를 창설한다는 언론 발표를 해버렸다.

어쨌거나 이후 김영중과 강운태 시장의 요청으로 준비위원회에 참여했다가 조직위원회로 변경됐고, 실제 비엔날레 창설행사를 위한 전시 일을 맡게 됐다. 그리고 임영방 조직위원장의 지휘로 행사의 지향점을 함축한 '경계를 넘어(Beyond the Boders)' 대주제 설정과, 짧은 준비 일정을 감안한 전시기획 분담방식의 대륙별 커미셔너제 채택, 참여작가와 전시작품의 선정 등 첫 비엔날레 전시업무를 추진해 나갔다. 짧은 일정에 돌발상황도 많고 행정적으로 순발력 있게 뒷받침되지 않는 일들도 있고 해서 힘겹게 일을 풀어가다가 광주시에서 고위 공무원을 전시본부장으로 붙여 행정적인 일을 돕도록 했지만, 마지막까지 전시기획 일을 총괄해서 우여곡절 끝에 첫 비엔날레를 개막시켰다.

첫 광주비엔날레의 주역 중 한 사람으로 역할을 마친 이용우 전시기획실장은 그 이후에도 광주비엔날레와의 인연을 계속 잇는 일들이 이어졌다. 2004년 제5회 때는 예술총감독이 되어 '먼지 한 톨 물 한 방울'을 주제로 참여관객제를 도입한 전시를 기획했고, 2008년부터 상임부이사장을 거쳐 2009년부터 2014년까지는 재단의 대표이사로 정책사업의 기획과 경영의 지휘봉을 잡음으로써 광주비엔날레 역사에서 매우 비중 있는 인물이 되었다.

이용우 전시기획실장과 함께 광주비엔날레 전시업무의 실행을 책임진 이는 정준모 전시부장이었다. 베니스비엔날레와 쌍벽을 이루는 독일 카셀도큐

멘타에서 잠시 자원봉사를 한 적도 있는 그는 토탈미술관 큐레이터로 미술 전문지와 방송 신문 등 대중매체를 통해 미술평론가로 활동하고 있었고, 그래서 처음에는 홍보부장으로 참여했다가 역할을 바꾸어 전시부장 일을 맡게 됐다. 전시부장은 전시 현장 실무를 총괄하는 야전군 지휘자로 온갖 크고 작은 일들을 챙기며 일정들에 맞춰 전시를 실현시켜야 하는 책임과 부담이 누구보다 큰 자리다. 그러다 보니 스태프들을 독려하며 휴일 없이 업무에 매진해야 했고, 아직 전자장비가 일반화 되어 있지 못한 시절이라 전시 기자재 부품이 맞지 않거나 제때 조달되지 못해 설치작업이 지체되는 경우도 많았는데, 다급할 때는 본인이 직접 서울에 올라가 청계천 전자상가를 돌며 어렵게 구해 내려오기도 했다. 그는 행사가 끝나고 대부분 한시 계약직이던 민간 직원들이 떠난 뒤에도 남아 제1회 광주비엔날레 결과보고서 작업까지 마무리했다. 그러고는 이듬해에 임영방 조직위원장이 관장으로 있던 국립현대미술관의 학예연구실장으로 발탁되었다.

비엔날레 준비 현장의 야전 지휘관 최종만

한편, 행사의 분야별 전문 영역 못지않게 이를 행정적으로 뒷받침하면서 전시 이외 동반사업과 행사 운영과 관련한 일들을 총괄 지원하는 일도 너무나 중요하다. 그런 행정지원의 가장 최일선에 섰던 이가 최종만 사무차장이었다. 상황이 빤히 드러나 보이는 여러 악조건 속에서도 비엔날레를 성공적으로 개최해야 했던 광주시는 긴급 비상 총력체제가 불가피하던 때라서 행정부시장이 비엔날레 사무총장을 겸하고 현장 책임자로 사무차장을 두어 사무처 일을 총괄하게 했다. 당시 최종만 차장은 광주 동구 부청장직을 마치고 본청으로 막 복귀해 있던 참이었다. 그런데 난데없이 듣도 보도 못한 비엔날레 추진 현장 중책을 맡으라고 하는데 도저히 감당

할 엄두가 안 나 일본 유학을 핑계 대며 피하려 했으나 강 시장의 강권으로 어쩔 수 없이 전혀 경험도 없는 일을 떠맡게 됐다.

그는 2018년 4월 광주비엔날레 아카이브 관련 인터뷰에서 그때가 인생에서 가장 힘들었던 시기이면서 반면에 그만한 보람도 느낀다고 말했다. 그가 비엔날레 일을 처음 맡은 1995년 3월 당시에는 행사 개막을 불과 6개월여 남겨둔 상태였다. 재단의 법인등록 추진과 함께 일부 핵심 보직만 임명됐을 뿐 조직체계조차 제대로 갖춰지기 전이고, 사업계획도 구체적으로 수립되어 있지 않은 상태였다. 서둘러 다급한 일부터 풀어나가긴 했지만, "그러나 결론이 없는 일들이 많고, 더군다나 일반행정만으로 해결되는 것이 아니기 때문에 어쩔 수 없이 그냥 감으로 밀고 나가는 것도 많았다"고 한다.

일반 행정업무와는 달리 전문적인 식견이 필요한 전시 분야는 "유럽미술계에 상당한 권위가 있고 인적 네트워크가 좋은 임영방 조직위원장이 초기 방향을 잡고, 전시의 구체적인 내용은 이용우 전시기획실장이 진행했고, 전시의 실행이나 설치는 정준모 전시부장이 거의 다 했다고 본다"며 "어쨌든 전시는 이용우 전시기획실장의 기여도가 가장 높았다고 본다"고 회고했다.

숨 가쁘게 비엔날레 일을 헤쳐나가던 중 참으로 난

1995년 광주비엔날레 당시 최종만 사무차장 인터뷰 (2018. 4. 11.)

청춘 비엔날레

감한 일이 터졌다. 비엔날레 전시관을 지어주기로 했던 덕산건설이 공사착수 직후에 갑자기 부도가 난 것이다. 덕산만 믿고 있던 터라 달리 예산을 확보할 길이 없었던 강운태 시장이 남광토건에 우선 공사를 맡아주면 사후 결제하겠다고 어렵게 협조를 구해 다행히 공사는 이어지게 됐다. 촉박한 일정과 재정 형편의 압박에도 일은 어떻게든 진척시켜야 하는 상황이라 서울대학교 공대 출신인 자신이 설계 도면에서 두 건물 사이 아치형 파사드를 없애 단순 창고형 구조로 바꾸고 사무동 쪽은 1층만 짓도록 변경했다. 그런데 강 시장이 기왕 짓는 거 한 층 더 올리고, 다시 또 한 층 더 올리자고 해서 급히 도면을 바꾸는 식으로 임기응변이다 보니 원래대로 진행되는 일은 거의 없었다. 전시관 층고가 너무 낮다고 전시기획실에서 이의를 제기해서 철골 구조를 이어 붙여 천장 높이를 올리는 일도 직접 수정 도면을 그려주어 즉각 조치했다.

이 같은 긴박한 상황에서 행사 개막 2개월여를 남겨놓고 관선시장 체제가 끝나면서 강운태 시장이 물러나고 선출직 민선시장이 취임했다. 첫 선출직인 송언종 시장은 전임 강 시장에 비해 일처리가 꼼꼼한 편이어서 일의 진행 방식에서 차이가 있었다. 그럼에도 문민정부의 지방자치제 실시 이후 전국 처음으로 지방도시가 벌리는 국가단위 행사인 데다, 개막이 얼마 남지 않은 상황에 일들은 산적해 있어서 현장 판단을 대부분 인정해주고 필요한 지원을 붙여줘서 시장 교체에 따른 특별한 변수 없이 막바지 준비를 마칠 수 있었다.

억지 상황에 무리하게 강행해야 하는 일이 많다 보니 불만이나 비난도 많았고 가까스로 행사를 개막한 후에는 심신이 많이 지쳐 있었다. 첫 광주비엔날레 개최 이후 최종만 차장은 일본 유학을 떠났고, 몇 년 후에는 행정부시장이 되어 광주시와 공동주최 관계인 광주비엔날레 재단 일에 일정 부분 다시 관여하는 입장이 되었다. 그만큼 창설행사 준비과정에서 깊이 각인된 현장의 희비도 회한도 깊을 수밖에 없었고, 역경을 딛고 키워낸 자식 같은 애

툿함이 컸다. 그런 비엔날레에 대해 인터뷰 말미에서 그는 "광주비엔날레만큼은 자유롭게 날 수 있도록 해줘야 하고, 그야말로 세계미술을 선도해나갈 수 있도록 해야 한다"며 비엔날레에 대한 애정과 함께 행정과 전문 분야의 다름을 환기시켰다.

광주비엔날레 순직자들

광주비엔날레 창설과정은 무엇 하나 정상적으로 진행되지 않는 상황의 연속이었다. 수없이 터지는 돌발상황과 난관들을 헤쳐나가는 순발력과 맡은 일에 대한 책임감, 앞뒤 분간할 여유조차 없는 몰입과 열정들로 막고 품는 식의 전쟁 같은 상황들이었다. 최종만 사무차장은 그때는 지금과 같은 이벤트 행사도 거의 없던 시절이었고, 관련 업체라고는 하지만 경험들이 없다 보니 일을 믿고 맡길 만한 데도 마땅찮고, 해서 공무원들의 조직력으로 처리하는 일들이 많았다고 한다. 전시장의 작품 설치를 돕거나 전시 기자재와 부품을 신속하게 구해오는 일, 전국 각지 홍보와 입장권 예매 등을 사무처에서 분담해서 처리하곤 했다는 것이다.

그러다 보니 과로가 쌓이고 건강 이상의 한도를 넘어 목숨을 잃는 이도 나왔다. 재단에 파견 나온 공무원으로 작가들 연락과 체류비 지원을 담당했던 김춘배도 그런 경우다. 그는 원래 지병이 있어 힘들었지만 다른 누군가가 대신해줄 수 없는 상황이라 계속 무리를 하고 있었다. 당시는 컴퓨터나 인터넷이 일반화되지 못한 시절이라 전대를 허리에 두르고 다니며 작가들에게 직접 각각 책정된 지원금을 지급하고 밤늦게까지 그날의 계산을 확인해서 회계장부를 작성해야 했다. 그러다가 결국 과로로 쓰러져 입원해야 했는데, 다음 날 아직 안색이 안 좋은데도 괜찮다며 다시 출근해서 일하더니 2주쯤 뒤에 또 쓰러져 다시는 일어나지 못했다.

당시 일선 현장을 총괄했던 최종만은 "낮에는 다들 너무나도 바빠 매일

밤 10시에 일일점검 회의를 했다. 사안별로 한 줄씩을 적어도 매일 체크사항이 몇 장씩이었는데, 그렇게 밤 12시가 지나서까지 점검을 하고 집에 가 잠시 눈을 붙이고 또 다음 날 일찍 출근해 일을 시작하곤 했었다. 그렇게 휴일 없이 제대로 잠도 못 자면서 강행을 하다 보니 어디든 앉기만 하면 눈이 감기고 머릿속이 텅 빈 것 같은 상태에 빠졌다. 아무리 정신력으로 전투하듯이 일을 강행하려 해도 개막이 점점 임박해 오니 모두가 너무나 지쳐서 거의 탈진 상태였다. 그래서 어느 날 전 직원을 모아놓고 비장하게 당부의 말을 했다. '지금까지 여러분이 얼마나 노력을 해왔는지 잘 알고 있기 때문에 더 이상 최선을 다해 달라는 말은 않겠다. 이제는 여러분의 희생이 필요한 때다'라고 마지막까지 힘을 내줄 것을 당부했다. 그러고 난 뒤 얼마 안 돼 김춘배가 쓰러졌고 그렇게 세상을 떠났다. 우연이었을 수도 있지만 그 일을 생각하면 지금도 가슴이 너무나 아프다"고 당시를 회고했다.

또 한 사람 기억할 이는 인터넷 포털사이트 '다음'을 공동창업한 박건희다. 그는 국제 예술행사를 표방한 광주비엔날레가 세계와 실시간으로 연결하는 정보통신망에서 당시로서는 획기적인 통로를 열고 국제홍보에 큰 도움을 준 공로자다. 인터넷이 초기 단계였던 당시에 그는 전자문명시대 새로운 비전을 열어줄 인터넷 전문회사를 갓 창업해 초기 사업을 20대 젊은 열정으로 개척하기 시작하던 시점이었다. 때마침 첫 대규모 국제행사를 준비하던 광주비엔날레에 온라인 홈페이지 운영을 제안했고, 합의가 되자 그 자신이 직접 비엔날레 현장을 함께 뛰며 인터넷으로 전 세계에 연결했었다. 그는 이미 고교 시절에 사진 개인전을 열었던 적이 있고, 중앙대학교 사진학과를 졸업한 뒤 파리 에콜드 보자르 특별과정을 유학한 사진작가였다. 특히 일반적인 사진 작업만이 아닌 연주회와 협업으로 발표전을 갖거나, 해외 촬영으로 앨범 자켓을 만드는 등 문화와 예술의 폭을 넓히는 데 의욕적인 활동을 펼쳤었다.

그러던 그가 파리 유학 중 멀티미디어 인지과학을 전공한 고교 동창 이재

포털사이트 다음을 창업한 박건희 공동대표(박건희문화재단 홈페이지 자료사진)

웅을 만나게 됐고, 새로운 전자매체시대를 개척하는 데 의기투합한 두 사람이 후배 이택경과 함께 인터넷과 예술의 융합을 추구하는 ㈜다음커뮤니케이션을 창업(1995. 2. 16.)했다. 이들은 아시아 최초의 온라인 가상갤러리(Virtual Gallery)를 운영하면서 감각적이고 직관력이 뛰어나다는 박건희 자신의 작품은 물론 구본창 등 다른 사진작가들의 작품을 기획전시 형태로 올려 소개하였다. 사실 창업 초기만 해도 포털사이트라기보다는 사진전문 온라인 갤러리 성격이었고, 이용자도 아직 인터넷 환경이 열악한 국내보다는 외국인들이 주로 많았다. 당시 온라인 기반의 하이텔이나 천리안, 나우누리 등의 종합 PC 통신업체와는 전문 영역을 달리하는 문화예술 전문 사이트였던 셈이다. 그러다가 영화 웹진 제작 등 외주사업도 늘면서 점차 패션이나 여행, 영화 정보 등으로 서비스 범위를 넓혀 나갔다.

그러던 차에 광주에서 대규모 국제 비엔날레를 추진한다는 소식에 문화예술 정보망을 혁신적으로 키워 볼 호재다 싶어 적극적인 협업을 진행하게

된 것이다. 이에 따라 개막을 전후한 시기의 온라인 홍보 기능은 물론 본전시만 해도 50개국 92명에 이르는 참여작가와 작품들을 비롯, 광주 지역의 음식과 숙소 등에 관한 정보들을 실시간으로 홈페이지에 올리는 일들을 도맡게 되었다.

그 시절에는 컴퓨터나 인터넷이 일반화되어 있지 않았기 때문에 홈페이지를 업데이트하려면 길면 1~2주, 짧아도 며칠씩 걸리곤 했다. 그러나 광주비엔날레처럼 빠르게 움직이는 현장 정보를 생생하게 공유시키려면 진행 상황이 바로바로 업데이트되어야만 그 신선도를 높일 수 있었다. 참여하는 작가나 작품의 정보와 이미지가 새로 확보되는 대로 수시로 업데이트하는 것과 함께 광주 지역 숙박업소 정보도 비엔날레 직원들이 매일 호텔마다 일일이 전화로 확인해서 자료를 모아주면 곧바로 객실 현황을 수정해 놓아야 했다. 그런 업데이트를 박건희 사장이 거의 매일 비엔날레에서 같이 살다시피 하면서 밤늦게까지 최대한 신속하게 처리를 해줬다.

이처럼 시간을 다투는 현장 정보 공유는 광주비엔날레가 마침내 개막 (1995. 9. 20.)을 한 뒤로도 끝난 게 아니었다. 아시아권 최대의 비엔날레에 나라 안팎의 관심이 집중됐고, 관람객이 163만 명에 이를 정도로 방문객도 많았기 때문에 홈페이지 정보도 실시간 업데이트가 생명이었다. 그러다 보니 계속해서 스트레스와 피로가 쌓이게 되고, 결국 과로가 몸에 무리를 일으켜 행사는 아직 초반이던 10월 10일 갑자기 자택에서 심장마비로 쓰러져 다시 일어나지 못하고 말았다. 기대받던 사진작품 세계도, 창업한 지 1년도 안된 회사일도, 신 개척분야에 의욕이 넘쳤던 청년사업가의 꿈도 그렇게 29세 한창인 나이로 마감을 하게 됐고, 공동창업자인 친구 이재웅이 대표를 맡아 일을 이어 나갔다.

창설행사 당시 과로로 타계한 두 사람과는 다른 경우지만, 이후 광주비엔날레 일과 관련한 과로로 사고가 생겨 긴 시간 몸고생 마음고생하다 세상을

떠난 이가 윤정현이다. 윤정현은 고교 시절 겪은 5·18민중항쟁의 기억과 트라우마, 시대 직시와 풍자의 글을 발표하던 시인으로 월간『사람 사는 이야기』편집장과 '도서출판 광주' 대표로 활동하다 1996년 가을부터 광주비엔날레 재단에 입사해서 일하게 됐다. 1999년 '광주비엔날레 민영화 파동' 때는 해직자 6인 중 한 사람으로 밖으로 밀려나 투쟁에 참여하다 반년 만에 다시 복직되었던 터였다.

그의 불행한 사고는 2002년 광주비엔날레 때의 일이었다. 제4회 개막 직전이었는데, 그때 주제는 '멈_춤'이었다. 과도한 경쟁과 개발, 속도 위주의 현대인들에게 잠시나마 멈춰 숨을 고르고 재충전할 휴식이 필요하다는 메시지였다. 우선은 문화 행사를 만드는 재단 내부부터 일의 여유와 차분함을 가져야겠지만, 그와는 다른 이유로 비엔날레 행사 준비는 너무나 답답하고 더디게 진행됐다. 정해진 일정에 맞춰 바삐 움직여도 동시다발 처리해야 할 일들이 첩첩인 대규모 국제행사 준비과정에서 모든 일을 당신이 직접 확인하고 관리 감독하고자 하는 전시총감독의 소문난 스타일이 늘 일의 진행을 더디게 했다. 긴 시간 숙고에 숙고를 거듭해가며 몇 번을 수정 변경하다 밤늦게야 겨우 결정을 내렸다가도 이튿날 아침이면 다시 중지시키거나 번복하기 일쑤였다. 그러다 보니 전시 일은 물론 다른 관련 일들까지 연쇄적으로 뒤로 밀리고, 그렇게 줄어드는 시간만큼 남은 일정에 압박감이 더 커져만 갔다.

그런 상황에서 일은 전시도록 쪽에서 터졌다. 그때만 해도 전시도록은 반드시 행사 개막 전에 발간해야 하는 게 불문율처럼 되어 있었기 때문에 관련 원고나 도판 자료들이 제때 모아지고, 편집디자인과 인쇄까지 모든 일정이 계획대로 진행되어야 했다. 대개 책 만드는 일이란 게 그렇듯이 원고들을 모으는 것부터가 시간이 잘 지켜지지 않았고, 그 원고 하나하나 확인이나 편집디자인 과정에도 총감독이 워낙 꼼꼼하게 들여다보는지라 데드라인을 훨씬 지나서야 겨우 인쇄소로 넘어가게 됐다. 그러다 보니 도록 업무를 담당했

던 윤정현이 막바지 촉박한 일정 때문에 아예 서울 인쇄소에 올라가 현장에 붙어 진행 과정을 체크하고 교정 교열을 보느라 근 일주일 동안 잠깐씩 쪽잠으로 때우며 강행군을 해야만 했다. 그렇게 겨우 최종 인쇄를 넘기고 나서야 오랜만에 몸도 씻고 피로도 풀 겸 사우나에 들렀다. 그런데 쌓인 피로가 한꺼번에 노곤하게 녹아내리면서 그대로 잠들고 말았고, 한참이 지난 뒤 청소하려던 사우나 직원이 발견했을 때는 이미 의식이 없는 상태여서 급히 병원으로 옮겨졌다. 진단 결과 너무 오랜 시간 찜질방 열기 속에서 방치되어 있다 보니 뇌 손상이 일어난 상태였다.

다행히 생명에는 지장이 없었지만 1주일을 의식불명 상태로 지냈고, 깨어난 후에도 긴 입원 치료 끝에 사고가 난 지 반년여가 지나서야 퇴원해서 광주로 돌아올 수 있었다. 그러나 이미 말투는 많이 어눌해져 있었고 몸도 정상적으로 회복되지 못한 상태였지만, 휴직할 형편이 아니어서 바로 다시 재단에 출근했다. 그러다 보니 빠른 판단과 실행력이 필요한 업무보다는 비교적 시간에 덜 쫓기는 한직이나 잡일 위주로 업무가 주어졌고, 조직에서 존재감도 낮아질 수밖에 없었다. 일반적인 업무처리에는 한계가 있는 그에게 차라리 사직하고 건강부터 회복하는 게 좋지 않겠냐는 주위의 권유나 눈치들이 따랐다.

그러다가 조직진단도 없이 재단 직원을 감축하라는 명예이사장(광주광역시장)의 지시 한마디에 갑자기 50% 인력 감축(27명에서 14명으로)이 강행되었다. 윤정현은 명퇴 대상자 1순위로 여겨져 인사관리 부서로부터 여러 회유와 압박으로 사직이 종용됐다. 그렇게 조직에서 아웃사이더가 된 상황에서도 꿋꿋이 잘 버티더니 2009년에 고향 강진으로 집을 옮기고는 한동안 광주와 강진 먼 길을 매일 출퇴근했다. 그러다가 한계에 이르렀던지 15여 년 몸담았던 광주비엔날레 재단을 사직하고 시골에 칩거하다 강진아트홀 큐레이터 등 이런저런 문화 관련 일들을 하다가 2021년 2월 58세로 쓸쓸히 세상을 떠났다.

광주비엔날레를
경영한
수장들

관제 이벤트의 틀을 벗겨낸
차범석 이사장

광주비엔날레는 재단법인이기 때문에 최고 수장은 이사장이다. 지난 30여 년 동안 재단과 공동주최인 광주광역시의 시장이 이사장을 겸직하는 시기도 있었지만, 민간인 이사장도 차범석, 김포천, 한갑수, 전윤철 등 네 분이 맡았었다. 민간인 이사장을 모실 때는 주로 광주광역시장의 의중이 중요했고, 무엇보다 지역 연고가 있는 사회 지도층 인사를 우선했다. 그러나 시장에서 민간인으로, 민간인에서 시장으로 이사장을 바꿀 때는 대부분 그 시기에 어떤 파동이 일어나 그 수습책이나 혁신방안으로 이사장을 변경하곤 했다. 이사장은 재단을 대표하는 수장으로서 재단 운영이나 주요 정책, 중대 사안의 최종 결정권자다. 2007년 신정아 사태로 이사진이 총사퇴한 뒤 새로 이사회를 구성할 때 시장이 맡은 이사장의 책임과 권한을 새로 만든 대표이사직에 일부 분산시키긴 했지만, 그래도 시장은 이사장으로든 명예이사장으로든 늘 재단 운영에서 중요한 정책결정권자이자 발언권을 갖고 있었다.

창설 준비과정부터 초기에는 민간인 조직위원장과 재단법인 대표로서 이사장인 광주시장이 양립하는 조직 구도이면서 주요 사안에 대해서는 서로 협의 처리하는 관계였다. 그러다가 1999년 초 전국으로 파장이 번진 '광주비엔날레 민영화 파동'의 수습책으로 광주시장이 겸직해 오던 재단 이사장에 첫 민간 전문인으로 극작가인 차범석(1922~2006) 한국문화예술위원회 위원장을 모셨다. 목포 출신으로 지역 연고를 가진 유명 원로예술인이면서 한국 문화예술계의 권위 있는 기관의 수장이어서 민영화 전환의 가시적 상징성도 있고 혼란스런 재단 상황을 타개할 분으로 적임이라고 여겼다. 그러나 활동 분야가 시각예술과는 워낙에 거리가 멀어서인지 비상근직으로 1주에 한두 번 다녀가면서 결재나 요청 드리는 거 외에는 재단 일에 그다지 적극적이지는 않아 보였다.

평소 자기관리나 대외활동에 워낙 깔끔했던 차범석 이사장 덕분에 당연

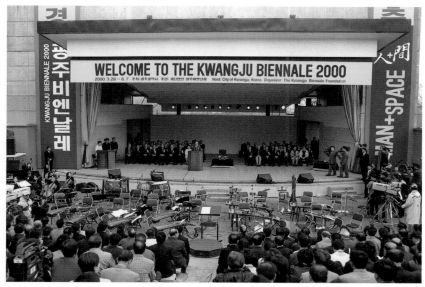

2000년 제3회 광주비엔날레 개막식(2000. 3. 29. 국가기록원 사진)

시되던 관행이 뒤집어진 일이 있었다. 부임 1년여 뒤에 맞은 2000년 3월 29일 제3회 광주비엔날레 개막식 때의 일이다. 광주비엔날레 개막식은 첫 회부터 중외공원 야외공연장에서 치러졌다. 초청장을 받고 온 1,500여 명의 참석자들이 반원형 계단식 객석을 빼곡히 채운 가운데 개막식 시간이 가까워지고 차범석 이사장도 식장에 도착했다. 그러나 입구에 들어서다가 그 자리에 멈춰서서 기가 막히다는 표정을 지었다. 객석에는 수많은 관객이 식이 시작되기를 기다리며 무대를 주시하고 있는데, 그 무대에는 70~80명의 정·관계 인사들이 내빈으로 가슴에 리본꽃을 달고 줄지어 앉아 있었다. "이게 뭐하는 짓들이냐"며 역정을 낸 차 이사장은 식이 곧 시작되니 어서 무대에 자리하시라는 행사 관계자들을 한사코 뿌리치고 객석 앞줄 한쪽에 앉아 그냥 행사를 진행토록 했다. 현장에는 개막식을 생중계하는 방송사 카메라들과 언론사 기자들이 취재하고 있었지만 개의치 않았다.

한참 동안 이어진 내빈 소개와 경과보고에 이어 식순에 따라 단상에 올라 개막선언은 했지만, 다시 객석으로 내려와서 박태준 국무총리를 비롯해 줄줄이 이어지는 주요 내빈 축사 등 전형적인 관제 의식행사가 진행되는 동안 불편한 기색을 감추지 못했다. 그렇게 두 번째 행사는 막이 올랐고, 행사 기간 중 이따금 서울에서 내려와 방문 인사들을 맞이하기도 했다. 그러다가 제3회를 준비하는 과정에 전시총감독과 재단 사무처 관리직과의 갈등이 터져 민영화 파동이 일었고, 새로 대체 선임된 오광수 전시총감독의 전력 시비로 어수선하다가 '인+간' 주제의 본전시와 특별전, 매일같이 공원 여기저기서 펼쳐진 공연 이벤트 등 부대행사들로 분주했던 세 번째 비엔날레를 치렀다. 그러나 이런저런 심란한 일들도 있었고, 활동 분야도 다른 미술 행사에 별로 정이 가지 않았던지 2000년 그해 말 이사장직을 중도 사임하고 말았다. 그러나 제2회 행사 개막식 때 벌어진 짧은 해프닝은 더 이상 다른 문제로 퍼지지는 않았지만, 이 일은 이후 개막식 준비 때 다시 새겨보는 선례가 되면서

이후 무대에 내빈석을 올리는 일은 없어지게 됐다.

비엔날레의 문화적 품격을 강조한 김포천 이사장

중도 사임한 차범석 이사장의 잔여임기를 이어받은 뒤 이후 5년여 꽤 긴 시간 동안 재단 운영을 맡은 분은 김포천(1934~) 이사장이었다. 나주가 고향인 이분도 원래 극작가로 MBC문화방송의 유명 라디오프로그램 방송작가였다가 후에 편성제작국장을 거쳐 광주문화방송 사장을 지낸 분이다. 문인이면서 방송인이었던 이분은 광주비엔날레 운영을 문화적으로 변모시키는 데 중점을 뒀다. 무보수 명예직이기 때문에 굳이 상근할 필요는 없었지만 매일 출근해서 재단 일들을 챙기며 정성을 기울였다.

김포천 이사장 때부터 새롭게 변화된 것은 행사 시작을 국내외에 알리는 메인 이벤트로서 개막식을 특별하게 연출하는 것이었다. 예전의 일반화된 의식행사에서 벗어나 그 자체로 하나의 작품일 수 있게 문화행사 특색을 불어넣고자 했다. 당연히 무대에서 주요 인사들 내빈석을 없애 객석과의 괴리감을 줄이고, 내빈 소개나 축사 등 의례적인 순서를 최대한 줄이는 대신, 전시총감독의 전시와 작가 소개, 주제를 공연 이벤트로 풀어내는 데 더 무게를 두었다. 개막식을 의뢰받은 대행사의 연출자가 있지만 이사장이 총연출자처럼 큰 방향을 지도 감독하며 당신이 생각하는 문화행사가 되도록 이끌었다.

개막식에서도 무엇보다 비중을 둔 것은 그해의 비엔날레 주제를 특색 있게 대중적인 무대 연출로 풀어내면서 전 세계의 이목을 단박에 끌어모을 수 있는 주제 퍼포먼스였다. 무대구성도 독특하게 하면서 짧게 줄인 의식행사 부분에서도 단상에 오르는 인물들을 공연의 출연자들처럼 의상을 맞추고, 행사 주제 퍼포먼스에서 강렬한 극적 효과로 최절정을 이루도록 연출했다. 그러다 보니 개막식에 참석한 이들도 다른 행사들의 개막식이나 일반 공연

2002년 광주비엔날레 때 김포천 이사장

과는 다른 매우 실험적이고 특별한 개
막 퍼포먼스를 접하게 되고, 방송이나
언론매체에서도 흔치 않은 무대들로
보도효과가 높은 취재거리를 반기며
그만큼 더 비중 있게 다뤄주곤 했다.

또 하나, 김포천 이사장은 공중파
방송국 편성제작국장과 사장을 지낸
이력을 활용해서 여러 사회 지도층 인
사나 연예인들의 인맥을 최대한 동원
했다. 그분들이 행사 기간에 잠깐이라
도 다녀가면 그 자체로 홍보거리가 되
었다. 예를 들면 강원룡 목사나 이어령 새천년준비위원회 회장, 박성용 금호
그룹 회장, 구삼열 유니세프 한국위원회 회장, 이대순 한국대학총장협의회
회장, 임권택 영화감독, 로버트 할리 국제변호사 등 주요 인사들이 고문단으
로, 최불암 부부, 고두심, 유인촌, 김영애, 김연자 등등의 연기자나 가수들
은 명예홍보대사 역할로 비엔날레 현장을 찾도록 모셨다. 특히 유명 연예인
이 비엔날레 전시를 둘러보다 보면 관람객들이 함께 사진 찍고 반가워하며
자연스럽게 팬서비스가 되고 언론에 보도거리가 되어 대중홍보에 도움이 됐
다. 더러는 명예홍보대사 위촉식을 별도 이벤트로 갖거나 비엔날레 현장에
서 팬 사인회를 열기도 했다.

나는 2002년 제4회 때는 기획홍보팀장을 맡고 있어서 명예홍보대사 위
촉식이나 팬 사인회를 진행하고, 공항에 영접 나가거나 배웅하기도 하고, 이
사장의 식사대접 자리에 함께 배석하기도 했다. 김영애 탤런트는 비엔날레
관람과 팬 사인회를 마친 뒤 당시 정읍에서 운영하던 황토팩 화장품회사까
지 나 홀로 운전해서 모셔다드리기도 했다. 그때 한 시간여 운전하는 동안

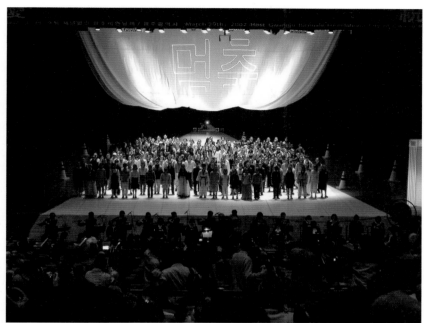

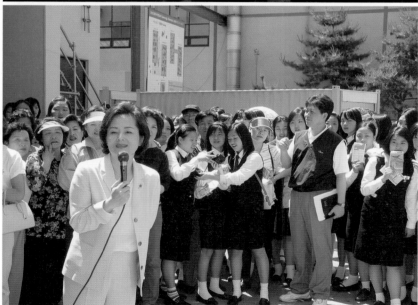

2002년 제4회 광주비엔날레 개막식 퍼포먼스(광주문화예술회관 대극장, 2002. 3. 29.)와 2002년 광주비엔날레 명예홍보대사 김영애 탤런트의 방문행사

피곤한 듯 뒷좌석에서 눈을 붙이고 있는 그분을 배려한다고 대화를 나누지 못했던 게 좀 아쉽기도 했다. 김연자 가수는 광주문화예술회관 대극장에서 광주비엔날레 개막 전야제 축하공연을 흥겹게 열어줬고, 예매권을 다량 구매해서 모교인 수피아여중 후배들에게 전달하기도 했다.

방송매체를 다룬 경험이 있던 김포천 이사장은 다양한 홍보방식에 늘 열심이었다. 전문 분야라고 할 수 있는 방송광고물 제작에서 영상효과를 높이는 것도 그렇고, E.I.P(당회 주제 특화 디자인) 개발 때 독창적인 '데자인'(그분 특유의 디자인 발음)이 나오도록 적극적으로 관여했다. 또한 서울과 전국 주요 도시 요지에 홍보 사인물을 설치하거나, 부산·대구·대전 등지의 현지 방문 홍보설명회 등등 국내 홍보는 물론, 뉴욕이나 도쿄 한인회의 협조를 구하는 일, 도쿄에서 홍보설명회와 여행사 관계자 초청간담회를 비롯, 직접 못 가더라도 재단 임원과 직원들의 출장 때도 최대한 현지 홍보효과를 높이도록 독려하기도 했다.

아울러 김포천 이사장은 취임 직후 일반인 대상의 '비엔날레 미술영상대학'을 개설해서 2001년부터 2003년까지 높은 관심 속에 각 기별로 100여 명씩 총 4기를 배출시켰다. 재단 이사였던 윤명로 서울대 교수가 학장을 맡고, 미술, 영화, 문화운동 등 각 분야 교수와 비평가 등 전문가들을 강사진으로 구성해서 매주 2회씩 3개월 단위로 문화예술에 대한 이해와 안목을 높이는 데 주안점을 두고 진행했다. 수강자들은 일반 시민들이면서 문화 현장에 관심이 많은 활동가나 평소 자원봉사자들이 많았고, 수료 후에는 비엔날레 자원봉사자나 전시 도슨트가 되기도 하고, 문화해설사나 숲해설사 등의 활동을 잇는 분들이 많았다. 다양한 분야 전문가들의 폭넓은 강의를 통해 특수한 성격의 광주비엔날레를 이해하는 데 필요한 문화예술과 현대미술의 기초를 다지도록 한 건데, 달리 보면 지역의 문화적 역량과 문화인력을 키우는 일이기도 했다.

행정과 경영의 기틀을 다진
한갑수 이사장

김포천 이사장의 뒤를 이어 2005년 4월부터 재단 이사장을 맡은 분은 한갑수 한국산업경제연구원 회장(1934~, 전 농림부장관)이었다. 차범석, 김포천 두 전임 민간인 이사장이 문화계 인사였던 것과 달리 한갑수 이사장은 행정관료 출신의 경제분야 원로였다. 당시는 재단 재정의 효율적 운영 등 경영 쪽 과제가 우선인 상황이었다. 광주시장이 이사장일 때는 지자체장이라는 운신의 한계 때문에, 또 전임 두 분이 이사장일 때는 문화계 인사들이라 사실상 재단의 재정 운영을 효율화하고 기금을 늘리는 데는 별다른 성과를 내지 못했다. 이 같은 초빙 배경과 기대를 알고, 또 당신의 주력 분야가 있기 때문에 재임기간 동안 재정적인 면에서 경영에 도움이 되는 쪽에 중점을 두었다.

자기관리에 엄격한 분이라 비상근 명예직이지만 매주 2일씩 어김없이 광주에 내려와 재단 일을 챙겼다. 사무처를 총괄하는 사무총장이 있기 때문에 당신은 주로 큰일들을 챙기면서 외부 기관이나 기업 등 대외 접촉과 재원을 끌어모으는 데 힘썼다. 사실 전임 이사장도 기금 확충과 행사 재원 확보가 현안인지라 민간기업들을 찾아다니긴 했었다. 그러나 활동 분야가 산업현장이나 경제 쪽과는 거리가 있는 분이어서인지 회장을 만나기도 쉽지 않고 관련 간부를 만나더라도 형식적인 응대일 뿐 실제 돌아오는 소득은 거의 없어 많이 허탈해 하기도 했었다. 그런데 한갑수 이사장은 정부 각료 출신인 데다 현재도 산업경제연구원을 운영하면서 재계나 기업들을 상대하고 있고, 대기업 고문을 비롯한 9개 기업의 직함을 갖고 있었기 때문에 확실히 다르긴 달랐다. 당신의 주요 책무라고 여기고 여러모로 노력한 결과 재임 중 모두 16억여 원의 재원을 모을 수 있었다. 또한 재정 운영의 효율성을 높이기 위해 금융·재계 인사들로 재정운영자문위원회를 꾸려 조언에 따라 운영자금의 상

2006년 광주비엔날레 때 전시관람 온 김종필 전 국무총리를 안내하는 한갑
수 이사장과 김홍희 예술총감독

당액을 기금으로 돌려 공금의 안정성도 높이고 고정 이자수익을 늘릴 수 있
도록 했다.

　그러면서 한편으로는 재단 현황에 대한 정확한 진단과 향후 발전적 운영
을 위해 중장기 발전계획 수립을 진행시켰다. 이사장의 주요 관심사였던 만
큼 취임 직후부터 전시부장이던 내가 팀장이 되고 각 부서별 관련 실무자들
로 내부 T.F팀을 구성해서 기초작업부터 착수했다. 이사장이 직접 과제별
기본 현황조사와 분석 등 진행 과정을 챙기고, 이를 토대로 2006년 여섯 번
째 광주비엔날레 행사를 마치고 난 뒤 바로 외부 연구용역을 의뢰해서 2007
년 6월까지 작업을 진행했다. 경희대학교 문화예술경영연구소 소장인 박신
의 교수를 책임연구위원으로 한 이 발전방안 연구는 '국제 경쟁력 강화를 위
한 기획·조직·재정 운영방안'을 부제로 국내외 사례 분석과 역대 행사의 주
요 성과와 한계, 향후 목표 설정, 정체성과 차별화 전략, 조직과 인력 운영,
재원 조성과 합리적 운영방안, 파급효과 전망 등을 다뤘다. 이를 토대로 조
직 재정비 및 혁신과 재정 운영의 안정성과 효율화를 추진하였으나 갑작스

116　　　　　　　　　　　　　　　　　　　　　　　　청춘 비엔날레

런 신정아 사태 돌풍으로 중도 사임하면서 의지를 거둘 수밖에 없었다.

발전방안 연구가 진행되는 동안 이사장은 해외 유수의 비엔날레들은 재정 형편이 어떤지, 어떻게 운영하는지 그쪽 관계자들을 만나 직접 얘길 듣고 싶어 현지를 찾아 나서기도 했다. 물론 전시총감독과 전시스태프, 재단 임직원들이 해외 출장을 다녀오곤 하지만 대부분 전시 참관이나 홍보 관련 목적이지 경영 쪽에 주안점을 둔 리서치는 없었다. 2005년에는 베니스비엔날레와 리용비엔날레를, 2007년에는 베니스비엔날레와 카셀도큐멘타, 뮌스터프로젝트를 다녀왔다. 당연히 행사마다 개막 무렵에는 손님도 많고 경황들이 없어 그쪽 수장과 약속 잡기가 여간한 일이 아니었지만, 행사장에서라도 잠깐 시간을 얻거나 실무부서장이라도 만나 궁금한 부분을 듣곤 했다. 이사장을 수행하는 나는 비엔날레 전시를 빠르게 훑어보고 필요한 자료사진도 담아야 하는데 금세 저만치 가고 있는 이사장을 얼른 쫓아가야 해서 여유가 별로 없었다. .

2007년 유럽 출장길에는 비엔날레 외에 세계 아트페어를 선도하는 스페인 아르코와 스위스 아트바젤 리서치도 함께 진행했다. 사실 광주는 예향이자 국제 비엔날레를 개최한다고는 하지만 워낙 미술시장이 열악해서 작가들의 창작활동에 유통체계가 받쳐주지 못하고 있다. 따라서 광주에도 전문 아트페어가 필요하다는 요구들이 있어 광주시장이 재단 이사장에게 검토요청을 해 왔고, 중요한 사안이다 보니 광주광역시의회 의장도 함께 동행했다. 미션을 갖고 방문한 선두그룹의 아트페어들은 역시 엄청난 규모의 세계 최고 미술시장인 데다 같은 기간 주변에서 열리는 위성 아트페어들도 몇 개씩이어서 국내 미술시장들과는 격이 달랐다. 그냥 미술시장만 여는 게 아니고 별도 공간에서 국제 미술계의 주목할 만한 신진 블루칩 작가들을 대형작품들로 소개하는 특별전까지 곁들여 그야말로 뜨거운 현대미술의 현장 그 자체였다. 한국 아트페어들과는 너무나 다른 규모와 분위기, 개성 강한 작품들

의 연속에 기가 죽을 수밖에 없었다.

행사 현장을 둘러보고 난 뒤 그쪽 조직위원장이나 홍보 사업 담당 간부를 약속된 시간에 만나 사업 운영과 관련한 얘기를 나눴다. 요지는 철저한 시장 논리와 국제적인 마케팅 전략, 특화된 전문 운영체제, 소수정예 전문인력을 갖추어야 하고, 그러기 위해서는 최소 7년 정도는 지속적으로 투자하면서 자생력을 키워가는 준비단계를 거쳐야 한다는 거였다. 현지 관계자들의 조언을 듣고 보니 광주는 국제 아트페어를 열기에는 너무나 기반이 부실하고 전제조건을 갖추는 것도 여간한 일이 아니어서 아직은 시기상조라는 데 두 분이 의견을 같이했다. 이 현지 리서치 결과를 출장 후 광주시장에게 전했고, 광주 아트페어 창설은 유보됐다.

아무튼 한갑수 이사장은 매주 2일씩 어김없이 내려와 재단 업무를 챙겼고, 만일 못 내려오는 날이 생기면 다른 날에라도 보충해서 수장으로서 책임감을 다하고자 했다. 무엇보다도 당신에게 주어진 가장 큰 기대가 재원 조성과 경영 효율화라는 것을 잘 알고 있었기에 이에 답하려 노력했다. 거의 웃지 않고 일을 챙기는 데 철저하고 자기관리에 엄격해서 늘 어렵고 강직하게 느껴지는 분이었다. 하지만 반면에 출장길에는 어떤 경우라도 당신 캐리어는 직접 끌고 부하직원을 결코 가방모찌시키지 않는 매너, 승합차에 자리가 부족할 때 당신이 통로에 놓은 캐리어에 앉고 자리를 직원들에게 양보하는 자상함, 귀국 비행기 시간이 빠듯하고 거리가 꽤 멀지만 전시담당 출장자들이 보고 싶어 하는 미술행사에 잠깐이라도 들를 수 있게 가이드에게 얘기해서 기회를 만들어주는 배려심 등 본받을 점도 많았다.

그렇게 자기관리에 엄격한 분에게 예기치 않은 신정아 사태는 그동안의 당신 삶에 오물을 뒤집어쓰는 것과 같은 돌발사건이었다. 그분이 그동안 광주비엔날레를 위해 기울여 온 많은 노력과 활동들이 한순간에 물거품이 되고, 오히려 부당한 영향력을 행사한 것으로 비춰졌기 때문이다. 강직한 분인

2008년 광주비엔날레 공동감독 선정을 위한 후보 오쿠이 엔위저 면담(베니스, 2007. 6. 11.)

만큼 더 허망함이 컸겠지만, 세간의 이런저런 억측과 오해들 속에 총책임자로서 머리 숙이는 기자회견을 끝으로 임기 도중 재단을 떠나게 된 마지막 모습이 너무나 안타까웠다.

기획자 관점의 글로벌경영인
이용우 대표이사

광주비엔날레 재단에서 최고 수장인 이사장 외의 경영자가 대표이사 자리다. 재단 직제에서 대표이사 체제가 시작된 것은 2007년의 '신정아 사태' 이후다. 일파만파로 번진 이 사태에 책임을 지고 선출직 이사 전원이 일괄 사퇴한 뒤 새로 이사진을 구성하면서 이사장은 다시 광주광역시장에게 넘겨졌다. 그러나 광주시장은 시정 일들로 바쁘고 그렇다고 재단

일을 소홀히 할 수 없는 상황이라 처음에 상임이사를 두었다가 상임부이사장으로, 이를 다시 대표이사로 변경해서 이사장의 역할을 일부 분담토록 했다.

이 같은 과정에 따라 2008년 6월에 상임부이사장으로, 2011년 7월부터는 재단 대표이사로 중책을 맡은 이가 이용우 전 고려대 교수였다. 이용우 대표이사는 1995년 첫 행사 때는 전시기획실장으로, 2004년 제5회 때는 예술총감독으로, 2006년부터는 재단 이사로 광주비엔날레와 오랫동안 깊숙이 관계를 맺어온 인사였다. 그동안 광주시장 아니면 사회 문화계 인사가 재단 수장을 맡다 보니 설령 미술전문가 몇몇이 이사로 참여했다 해도 사실상 재단 경영에서 역할에는 한계가 있었다. 그러던 차에 미술비평과 전시기획 전문가가 재단 경영을 총괄하게 된 것이니 이는 광주비엔날레 역사에서 의미 있는 변화였다.

이용우 대표이사는 아무래도 주 활동 분야와 관련된 문화예술경영 쪽에 더 많이 관심을 기울였다. 이를테면 광주비엔날레 정론지 『NOON』 발행, 국내외 청년기획자 양성과정이자 교류의 장으로서 '국제큐레이터코스' 운영, 총감독이 기획하는 비엔날레 전시와는 별도로 '5·18민주화운동 20주년 기념전'이나 '광주비엔날레 20주년 특별프로젝트', 광주시로부터 위탁받은 '아트광주'(광주국제아트페어) 기획 등이 그런 예다(각 사업내용에 대한 좀 더 자세한 얘기는 뒤쪽에서 다루고자 한다).

정론지 『NOON』 발행은 2009년도부터 시작되어 이용우 대표이사가 사직한 이후로도 이어져 2018년까지 모두 7호가 발간됐다. 광주비엔날레는 단지 이벤트 요소가 강한 국제 현대미술 전시회만이 아닌 시각예술과 인문사회를 연결하는 지속적 담론 창출과 확산의 매개처로서 그 철학적, 미학적, 사회학적 논의와 제안, 비전들을 담아내는 전문매체가 필요하다는 데 뜻을 둔 것이다. 이에 따라 매호 주제를 설정하여 특별대담과 5편 안팎의 국내외 석학과 철학자, 미학자, 비평가들의 글, 국내외 비엔날레 리뷰와 소식 등이 실렸다. 세계 도처에서 수많은 비엔날레들이 열리고 있지만 공동의 이슈에

2004년 광주비엔날레 때 이용우 예술총감독과 조인호 전시팀장

관한 깊이 있는 담론의 교류나 소식을 담는 매체가 없는 상태에서 광주비엔날레『NOON』은 중요한 매개물이자 여러 대학원에서 강의자료로 활용될 만큼 무게 있는 인문 예술지였다.

그가 기획했던 '광주비엔날레 국제큐레이터코스'는 광주비엔날레의 전시 준비 현장을 전문 교육과정 플랫폼으로 적극 활용하는 청년 큐레이터들의 네트워킹 장이었다. 그 모태는 2008년 제7회 행사 때 오쿠이 엔위저 총감독이 국내외 대학생들을 대상으로 진행했던 '글로벌인스티튜트'에서 비롯됐다. 이를 이용우 대표이사는 국내외 신예 청년기획자들의 양성교육, 교류의 장으로 변경해서 2009년부터 시작했다. 광주디자인비엔날레와 광주비엔날레 전시 준비 중 현장의 열기가 가장 달아오르는 개막 직전 한 달 동안을 교육 기간으로 삼아 매년 각 기별로 국내외 25명 정도의 참여자를 선발했다. 이들은 광주비엔날레 예술총감독과 큐레이터 또는 외부 미술비평가나 전시기획자의 초청강의, 워크숍, 그룹스터디, 광주와 서울 등지의 미술 문화공간 탐방 등의 현장학습을 진행하고, 광주비엔날레 개막식과 국제학술회의까지 참석한 뒤 수료식을 가졌다.

『NOON』 편집위원회의(2012. 8. 3.)와 2009년 제1기 국제큐레이터코스 참여자 워크숍(2009. 8. 24.)

또한 이용우 대표이사는 2010년 5·18민주화운동 20주년을 기념하는 '오월의 꽃' 특별프로젝트를 기획했다. 오월 주간에 맞춰 광주시립미술관과 아시아문화전당 홍보플랫폼인 아시아문화마루(Kunsthale Gwangju), 도심 건물의 지하 빈 공간 등에 13개국 25명이 참여한 국제전이었다. 이와 함께 동반행사로는 전남대학교 용지관에서 '예술의 두 얼굴, 대중과 예술 그리고 시장'을 주제로 한 국제학술회의를, 대강당에서는 미국의 실험 음악가인 아르토 린제이(Arto Lindsay)의 퍼포먼스 공연을 펼치는 등 입체적인 기념행사를 연출했다. 같은 시기에 5·18 연례 기념행사가 20주년을 맞아 광주 민주광장 등에서 성대하게 열렸는데, 광주비엔날레 재단은 이를 보다 거시적 관점으로 풀어 국제사회로 확장시키고자 한 것이었다.

같은 해인 2010년에 이용우 대표이사는 광주국제아트페어 '아트광주' 창설행사도 주관했다. 앞서 언급했듯이 2007년도에 광주시장이 재단 이사장에게 광주 아트페어 창설 타당성 검토를 부탁했다가 여러 여건상 시기상조라는 결론에 동의하고 그동안 수면 아래로 내려가 있었다. 그러나 광주미술

청춘 비엔날레

의 발전을 위해 아트페어가 반드시 있어야 한다는 의견들이 여전히 사그라들지 않자 광주시가 이를 받아들여 개최를 결정하게 된 것이다. 그러나 막상 개최하기로는 했는데 국제 미술시장 행사를 치를 만한 주관처가 마땅찮았다. 그래서 국제 미술행사를 다년간 운영해 온 광주비엔날레 재단이 첫 행사를 맡아 인큐베이팅해달라고 위탁을 맡겼다. 이미 재단은 그해 가을에 있을 제8회 광주비엔날레로 한창 바쁜 시기였고, 그에 앞서 개최 예정인 5·18 20주년 행사가 코앞이라 여력이 없는 상태였다. 거기에 갑자기 국제아트페어까지 떠맡게 되었으니 재단 직원들은 그야말로 멘붕 상태가 아닐 수 없었다.

이용우 대표이사는 이를 헤쳐 나가기 위해 긴급히 특별프로젝트부를 신설했다. 그 부서장은 전시부장이던 나를 겸직시키고 전시 경험이 많은 직원 한 사람과 외부 기간제 인력 한 사람으로 팀을 꾸려 오월전과 아트페어 일을 추진토록 했다. 당장 오월행사부터가 발등에 떨어진 불인 데다, 처음 치르게 되는 아트페어의 준비도 시일을 다투는 일들이 산더미였다. 어쩔 도리가 없어 전시를 몇 차례 같이 치러 본 전시팀장에게 비엔날레 전시는 거의 맡기다시피 하고 나는 새로 부과된 두 국제행사를 헤쳐 나가는 데 더 힘을 쏟았다. 시장이란 냉철한 사업이고 일정은 촉박한 상태에서 재단에서 모든 일을 다 싸안고 있거나 풀어갈 수 없는 현실이라 서울의 모 아트페어 대행사를 선정해 실무적인 일들을 맡기고, 이용우 대표이사가 총괄해 가면서 재단 특별프로젝트부가 관리 감독과 지원을 하는 식으로 일을 처리해 나갔다.

전시부와 특별프로젝트부 일들이 무더기로 밀려드는 상황에서 먼저 5·18 20주년 행사를 겨우 마쳤고, 곧바로 아트페어에 올인해서 광주비엔날레 개막에 맞춰 장을 열고 어찌어찌 치러냈다. 이용우 대표이사 입장에서는 비엔날레 행사 못지않게 당신 얼굴을 걸고 하는 행사라 총감독이 기획하는 비엔날레 못지않게 첫 아트페어를 차질 없이 오픈시키는 데 더 힘을 기울였다. 김대중컨벤션센터 3개 전시실 전체에 펼쳐놓은 아트페어에는 국내외 54개

화랑 301명의 작가가 참여하여 150여 점 42억여 원의 매출실적을 올렸다. 이용우 대표이사의 명예를 걸고 국내외 인맥을 총동원했다고도 할 수 있는데, 짧은 준비기간을 거쳐 일궈낸 이 판매실적은 이후 '아트광주'에서 더 이상 넘어서지 못한 기록이 됐다.

아트페어 행사는 끝나자마자 곧바로 다음 해 행사 준비에 돌입해야 했다. 하지만, 재단 입장에서는 첫 행사야 갑자기 인큐베이팅 역할을 부탁받아 최선을 다해 치러내긴 했지만 계속 맡기에는 마땅치 않았다. 비엔날레와 아트페어는 추구하는 가치부터가 전혀 다르고, 재단 본연의 사업과 역할에 집중하기 위해 더 이상 아트페어 위탁 수임을 받지 않기로 했다. 하는 수 없이 광주시는 이후 아트페어를 광주문화재단에 맡겼다가 문화재단도 맞지 않다고 내놓으려 하자 한국미술협회나 광주미술협회, 기획사 등으로 매년 주관사를 바꿔가며 행사를 이어갔다. 그러다 보니 연속성도 없고 중장기적인 마케팅 전략도 없이 치열한 상업 현장인 전문 국제 미술시장이기보다는 지역의 미술이벤트 수준으로 한 회씩을 겨우 이어가는 형편이다.

이용우 대표이사가 치러낸 일 중에 또 눈여겨볼 것이 2012년에 개최한 '세계비엔날레대회'다. 1895년 베니스에서 비엔날레가 시작된 이래 120여 년 만에 최초로 전 세계 비엔날레 관계자들이 광주에 모여 5일 동안 비엔날레의 현재와 미래를 논하는 자리를 만들었다. 제9회 광주비엔날레 기간 중에 세계 비엔날레 관계자들이 광주로 모이도록 기획한 이 행사는 김대중컨벤션센터 국제회의실과 세미나실들에서 각기 다른 성격의 비엔날레들 운영현황 사례발표와 토론, 비엔날레 대표자 연석회의, 광주와 서울, 부산 등 비엔날레 탐방투어 등을 함께하며 서로 간의 이해와 우의를 높이도록 했다. 우리보다 훨씬 오랜 역사와 영향력을 가진 비엔날레들이 여럿이지만 아시아의 후발주자인 광주비엔날레가 세계 비엔날레 역사에 의미 있는 첫 장을 마련한 행사였다.

광주에서 함께한 뜻깊은 교류의 시간에 고무된 참석자들은 대표자회의

2010년 첫 광주국제아트페어 '아트광주' 전시장(김대중컨벤션센터, 2010. 9. 1.)

에서 이번 행사를 계기로 비엔날레 협회를 창립하자고 결의했다. 그리고 실제로 이듬해 봄에 아랍에미리트 샤르자에서 준비위원회의를 갖고 협회를 공식 출범시켰다. 이 자리에서 첫 세계대회를 성황리에 치러낸 광주비엔날레 이용우 대표이사를 협회 초대회장으로 추대하고 부회장 2인도 함께 선출했다. 사무국은 회장의 활동을 원활히 보좌할 수 있도록 광주에 두기로 합의했다. 120여 년 비엔날레 역사에서 처음 창립된 세계비엔날레협회(IBA, International Biennale Association)의 초대회장을 광주비엔날레 대표이사가 맡게 되고, 그 국제기구 본부 겸 사무국을 광주에 두게 된 것이다.

광주에서 국제 본부로서 일을 맡은 이상 초창기 안착을 위해서라도 활동

2012년 광주비엔날레 재단이 주관한 세계비엔날레대회(김대중컨벤션센터 국제회의실, 2012. 10. 29.)

청춘 비엔날레

을 적극적으로 펼쳐가야 할 상황이었다. 그러나 세계 비엔날레들의 회원 등록이 활발치 않고 회비 납부도 미미해서 협회 사무국의 인건비와 운영비는 광주시에 요청한 연간 1억여 원씩의 지원비로 충당했다. 하지만, 세계비엔날레 협회라는 국제기구 본부가 광주에 있다는 것에 대한 인식이 부족했던 광주시나 시의회의 지원은 소극적이었다. 게다가 이것이 광주비엔날레를 위한 것이기보다는 이용우 대표이사 개인 활동을 지원하는 것 아니냐는 곱지 않은 시선들도 있었다. 그러다 보니 이후 총회에서 제2대 회장단 선출을 하게 됐을 때 재정적인 뒷받침에서 더 적극적으로 나선 아랍에미리트의 샤르자비엔날레 대표가 IBA 회장이 되고, 협회 본부와 사무국도 샤르자로 옮겨가고 말았다.

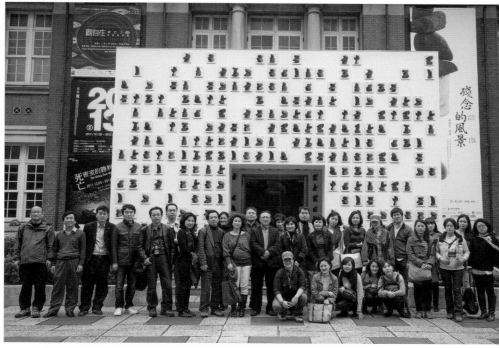

광주비엔날레 직원 해외연수(타이페이현대미술관 앞, 2012. 1. 11.)

한편, 2014년에는 광주비엔날레 창설 20주년 특별프로젝트를 개최하였다. 이해는 연초부터 20주년에 10회째인 광주비엔날레가 '터전을 불태우라'를 주제로 한창 준비 중이었는데, 이 정례 비엔날레에 앞서 별도의 재단 자체기획 프로젝트를 진행한 것이다. 특히 1월부터 10월까지 매월 개최된 국제학술회의는 광주비엔날레의 창설 배경이자 5·18민주화운동의 핵심으로서 '광주정신'을 보다 명확히 밝혀 보자는 데 초점을 맞췄다. 이에 따라 학계, 문화예술계, 시민사회계 등 분야별 라운드테이블과 심포지엄, 월례 세미나를 활발하게 열었다. 그동안 5·18 관련 기관이나 단체, 연구소들이 여러 사업들을 펼쳐왔지만, 사실 그 근간인 '광주정신'을 대주제 삼아 학술적으로나 문화예술로 구체화해 보는 자리는 없었던 것 같다. 물론 광주비엔날레는 학술연구기관도, 5·18 유관기관도 아니다. 하지만, 광주비엔날레의 기본바탕인 '광주정신'을 규명해 가는 과정과 그 종합된 결론을 도출해 낸다면 그 국제적인 확산력은 엄청날 것이라는 기대가 컸었다.

또한 이를 시각예술로 펼쳐내는 전시회도 '달콤한 이슬'을 주제로 14개국 47명의 작가가 참여하는 대단위 국제미술전으로 진행했다. 그러나 앞서 얘기했듯이 전시작품 중 홍성담의 〈세월오월〉에서 대통령 풍자 도상에 대한 자체 검열과 비난 시비가 몰아치면서 애써 진행하던 전체 프로젝트가 광풍 같은 소용돌이에 휘말리게 됐다. 결국 파국에 몰린 이 사태의 수습 과정 중 재단 이용우 대표이사가 사태 발생 보름여 만에 자진사퇴 하게 됐고, 창설행사부터 이어 온 그의 광주비엔날레 20년 역할도 축하 박수 없이 끝나고 말았다.

'세월오월' 파동을 수습한 정동채 대표이사

그렇게 '세월오월' 사태의 책임을 지고 이용우 대표이사가 사임하고 광주비엔날레 재단이 공황상태에 빠진 한 달 뒤인 9월, 이

광주비엔날레 혁신을 위한 주요 인사 간담회(금수장, 2014. 10. 1.)

사장인 광주시장은 어수선한 재단을 서둘러 수습하기 위해 정동채 전 문화
체육관광부 장관을 대표이사 겸 비상대책위원장으로 모셔 정상화를 위해 힘
써주기를 부탁했다. 정 대표이사는 취임 직후 곧바로 문화예술, 시민사회,
경영, 언론 등 각계 15인으로 비상대책위원회(얼마 후 혁신위원회로 명칭 변
경)를 꾸려 격주로 회의를 가지며 파행사태 원인과 재단 운영 실태, 현실 여
건과 상황 등을 면밀하게 진단하고 비엔날레의 혁신방안을 모색했다.

　위원회 활동 초기에는 존폐위기 파행에까지 이른 광주비엔날레 재단에
대해 삐딱한 시선이나 불신을 가진 위원들이 많았다. 그러나 하나하나 관련
자료들을 검토하고, 의혹이 있던 부분에 대해 실무진으로부터 실상을 보고
받고, 비엔날레 현실 상황과 재단 운영의 속살을 들여다보면서 밖에서 피상
적으로 보던 것과는 다른 실제 내부의 현실 여건과 고충들에 대한 실상 파악
으로 이해도가 높아져 갔다. 정 대표이사 자신도 초기에 비엔날레 직원들을
대하던 냉정한 시선에서 점차 혁신위원회 운영과정의 사안별 실무자료 보고
와 수시로 갖는 간부회의 등을 통해 재단의 현실 여건과 상황들을 파악해 가

면서 점차 공감하는 쪽으로 변해 갔다. 이와 함께 한편으로는 업무 외에 자주 번개팅 자리를 마련해 간부진을 다독이고 격려하며 거리감을 좁히기도 했다.

혁신위는 비상대책위 성격으로 활동을 시작했기 때문에 최대한 짧은 시간에 속도감 있게 집중력을 우선해서 혁신방안을 궁리해야 했다. 대표이사 직무 개시 직후인 10월 초부터 격주마다 회의를 가지며 모색한 혁신방안으로 11월 초에 광주 동구청 대회의실에서 시민 대상 혁신위 활동 중간보고회 겸 '광주비엔날레 창조적 혁신을 위한 공청회'를 열어 시민과 관련 활동가들의 의견을 모았다. 이때 나온 의견과 제안들에 대해 재단 전 직원이 참여하는 국립나주박물관에서의 워크숍을 통해 부서별 현안과 혁신안 검토 결과 발표, 실무진 개개인의 의견들을 취합하며 혁신방안의 실효성을 높이고자 했다. 또한 12월에 두 차례 혁신위원회 간담회를 갖고 광주비엔날레 정체성, 총감독 선임 등 전시 추진 절차, 홍보 마케팅, 재정 운영, 대외 협력관계 등 혁신안의 가닥을 구체화해 나갔다.

2015년 1월 들어 혁신위원회 1박 2일 집중워크숍과 2월의 미술인공청회와 혁신위원회 집중워크숍을 연달아 열었고, 이러한 과정을 통해 마련한 혁신방안으로 2월 24일 '광주비엔날레 혁신위원회 공청회'를 열어 7대 혁신방안을 발표하며 5개월에 걸친 활동을 마무리했다. 이때 발표한 '광주비엔날레 혁신의 배경과 7대 혁신안'은 '광주정신'과 당대 예술 실천이 결합한 플랫폼으로서 글로벌&로컬 기반 국제현대미술제 지향, 조직 고유역량 강화와 정체성 실현, 당연직 이사 축소 등 최고의결기구 역할 강화, 민간 사무처장제 도입, 광주디자인비엔날레 위수탁사업 중지 및 객관적 경영지표 마련, 임원의 재원확보 책임성 강화 및 기금 수익증대방안 마련, 지역사회와 상호 협력 발전을 위한 시스템 마련 등이 주요 내용이었다. 이 7대 혁신방안 발표를 끝으로 갑작스럽게 맡게 된 비엔날레 파행사태 수습의 공적 소임을 마친 정동채 대표이사는 후임으로 전 문화체육관광부 차관인 중앙대학교 박양우 교수를

천거하고 6개월간의 활동을 마무리했다.

문화예술경영인으로서 구원투수
박양우 대표이사

'세월오월' 사태로 풍비박산이 난 광주비엔날레를 객관화시켜 진단하고 수습책을 강구한 이는 정동채 대표이사고, 이를 이어받아 재단을 다시 정상궤도에 올려놓은 이는 박양우 대표이사다. 사태 직후 꾸려진 혁신위의 반년여에 걸친 활동 끝에 마련된 혁신방안을 넘겨받아 재단 운영을 정상화시키는 것이 최우선 과제였다. 박 대표이사는 뉴욕 한국문화원장과 문화체육관광부 차관을 역임하고 중앙대학교에 재직 중이던 관료 출신이면서 문화행정과 예술경영 분야의 전문가였다. 정동채 혁신위원장이 중차대한 시점의 비엔날레 재단 일을 맡아줄 적임자로 광주 출신이자 문체부 후배인 박양우 교수를 추천한 것은 그만큼 신뢰했기 때문이다.

박 대표이사는 재단 운영 전반에 관한 촘촘한 진단과 효과적인 개선 개혁 방안을 마련하는 일부터 착수했다. 대표이사 직무를 시작한 직후인 2015년 3월부터 곧바로 재단 정책기획실 주관으로 '광주비엔날레 비전·전략 수립을 위한 T.F'를 꾸려 매주 1~2회씩 회의를 가지며 광주비엔날레 자체 진단과 발전방안 수립 작업을 진행했다. 이전의 2000년, 2007년, 2013년 발전방안이 외부 전문 연구기관에 맡겨 외부자 관점의 진단과 발전방안 제시였다면 재단 운영의 최일선에서 모든 상황과 사안들을 직접 추진하고 경험한 직원들이 직접 재단의 정체성과 향후 미래 비전, 정책전략과 과제, 실행사항들을 정리해 보도록 했다. 특히 바로 직전에 만들어진 2013년의 발전방안과 혁신위원회가 넘겨준 7개 혁신방안에 대한 내부적인 수용과 발전적 실행과제들로 구체화하는 데 중점을 두었다.

그리고 이를 4월 20일 이사회에 보고하고 그날 오후 바로 기자회견을 열

어 광주비엔날레 4대 정책목표와 20개 실천 과제를 담은 '광주비엔날레 재도약을 위한 발전방안'을 발표했다. 그야말로 속전속결이었다. 여기에는 비엔날레의 혁신성, 진보적 광주정신, 현대미술 문화의 다원성을 결합한 '혁신과 공존의 시각문화 선도처'로서 광주비엔날레의 이념적 정체성과 함께 '창의적 혁신과 공존의 글로컬 시각문화 매개처'라는 비전 등이 담겨 있었다. 20개 실천 과제도 광주비엔날레 차별성, 경영기반, 대외 협력망, 문화진흥 발신지 역할 등에 관한 4~7개씩의 중점 추진사항들이 포함됐다. 이때의 발전방안은 T.F 진행 과정을 대표이사가 이따금 챙기긴 했지만 윗선의 하달이나 지시보다는 직원들 스스로 과제와 실행사항을 찾도록 하고 그 결과물을 인정해 대외 발표로까지 이어졌다는 점에서 고무적이었다.

이날 기자회견 때는 광주비엔날레 심볼마크(CI, Corporate Identity)도 20년 만에 새롭게 개발해서 발표됐다. 1995년 창설 당시 만들어 이후로도 계속 사용해 오던 무등산에서 빛을 발하는 이미지의 심볼 대신 사각의 틀을 깨는 기호적 이미지의 새 C.I였다. 예술을 통해 세상을 바라보는 창으로

광주비엔날레 발전방안 및 C.I 발표 기자회견(광주비엔날레 제문헌, 2015. 4. 20.)

청춘 비엔날레

서 비엔날레가 구획된 틀을 깨는 열린 시각을 강조하면서 혁신과 창조의 광주비엔날레 정체성을 반영한 것이다. 이를 집약시키기 위해 디자인은 광주의 'ㄱ'을 조형요소로 삼아 유연하게 변화하는 이미지를 시각화했다. 무등산의 형태 등 아날로그 시대 감성적 심볼에서 첨단 전자문명시대의 기호적 이미지로 변화인 셈이다.

이와 더불어 한편으로는 광주비엔날레 20년을 정리하는 백서를 출판했다. 발전방안과 새 C.I 발표 직후인 5월에 착수해서 연말까지 정책기획실 주관으로 재단 내부 T.F를 주축으로 전 부서가 해당 분야 역사와 현황자료들을 정리해서 종합하는 방식으로 진행했다. 지난 아홉 번의 행사마다 각각의 결과보고서는 있지만 20년 전체 역사와 주요 현황을 한 권으로 묶어내기는 처음이었다. 여기에는 광주비엔날레 창설배경과 역사, 재단의 미션과 비전, 조직구성과 인력 운영, 전시와 이벤트 행사·홍보·마케팅·교육프로그램·출판 등 부서별 사업, 행사 재원과 기금·후원 등 재정, 언론매체 주요 보도와 설문조사, 전문가 평가, 해외 매체보도 등 평가, 광주디자인비엔날레와 아트광주 2010, 광주폴리 등 광주시로부터 수탁사업, 5·18 30주년 기념전과 제1회 세계비엔날레대회, 창설 20주년 특별프로젝트 등 특별기획행사 등을 망라하고, 부록으로 광주비엔날레 20년 연표를 덧붙였다.

20년 백서 출판과 더불어 한편으로는 광주비엔날레 역사와 현황 자료들을 체계 있게 정리해서 대외 서비스가 가능토록 하는 디지털아카이브 구축사업도 진행했다. 2015년에 시작해서 2017년까지는 기본 운영체계를 갖춘다는 계획으로 전문 아키비스트를 채용하고 기초자료 정리부터 착수했다. 국립현대미술관 아카이브실 등 관련 선진 사례와 효과적인 시스템을 리서치하면서 재단 자료실에 모아진 자료들을 일일이 점검하고 자료화해 나가는 일은 진척 사항이나 성과가 바로바로 드러나지 않는 장기사업이지만 향후 이를 효율적으로 운용하기 위해 광주시에 아카이브관 건립을 요청하기도 했다.

박양우 대표이사는 재단의 이전 사업들에서 의미 있는 것들은 계속해서 유지 발전시켰다. 국제큐레이터코스 운영, 정론지 『NOON』 발행, 세계비엔날레협회의 지원 등 비엔날레의 국제적 위상과 역할을 구체화하는 사업들은 꾸준하게 이어갔다. 이 가운데 국제큐레이터코스의 경우는 정례 사업 외에 별도로 2009년 개설 이래 지난 6기 동안 이 코스를 거쳐간 130여 명을 대상으로 첫 수료자 워크숍을 개최했다. 광주와 서울 등지에서 초청강의와 워크숍, 현장탐방 등 5일 동안 진행한 이 프로그램에 15개국 20명이 참석했다. 신진 청년 기획자들이 이 코스를 인연으로 서로 네트워킹을 넓히도록 하면서 이 교육사업의 성과와 과제도 확인하고 광주비엔날레의 국제 현대미술 현장 활동가들과 인적 연계망을 다시 한번 다지는 기회가 됐다.

또한 박 대표이사는 문화행정과 예술경영 분야 경험의 연장선에서 대외 유관기관 단체들과 협력관계를 넓히는 데에도 힘썼다. 도쿄에서 열린 국제근현대미술관위원회(CIMAM) 정기총회 참석과 광주문화기관협의회 참여를 비롯, 예술경영지원센터·광주전남문화발전협의회·전남대 문화전문대학원·중앙대학교·조선대학교·광주국제교류센터·국립아시아문화전당 등과 협력 양해각서(MOU)를 체결하기도 했다. 그러나 광주시가 추진한 비엔날레 국제타운 조성사업이 무산되면서 거기에 포함시키려던 광주비엔날레 종합관 건립의 기대도 사라지고, 정부의 예산지원 방침 변화에 따른 광주비엔날레의 국비지원 일몰제 적용 대상 포함의 걱정 등을 안고 원래 소속이던 중앙대학교와의 관계로 2017년 1월 임기 도중에 재단 대표이사직을 사임하게 됐다.

박 대표이사는 직원들 문화탐방이나 간담회 자리를 자주 만든 것도 그렇지만 이따금 직원들 사무실에 V자로 양손을 돌리며 "야~야야~ 내 나이가 어때서~"유행가를 부르며 다가와 농담을 건네며 허물없고 유연한 조직문화를 만들기 위해 노력했다. 그만큼 예전에 비해 대표이사와 직원들 사이 격

청춘 비엔날레

『NOON』 6호 편집위원회의(서울 달개비하우스, 2015. 11. 12.)

식이나 거리감도 많이 없어졌고 일하는 분위기도 밝아졌다. 그렇다고 조직의 기강을 마냥 풀어놓는 것은 아니고 업무에서는 항상 자기 역할의 분명한 수행과 합리적인 판단을 중시해서 적당한 긴장과 이완으로 재단의 분위기를 쫄깃쫄깃하게 관리했다.

그랬던 박양우 대표이사가 광주비엔날레 재단에 다시 돌아오게 된 것은 재단이 갑질 논란과 관련한 내부 갈등으로 극심히 혼돈에 빠져 있던 2021년 8월이었다. 신속한 사태 수습과 재단 정상화가 시급한 상황에서 재단 이사장이었던 광주시장이 문화체육관광부 장관직을 막 퇴임한 박 대표이사에게 중책을 부탁하며 다시 초빙한 것이었다. 5년여 만에 유례없이 두 번째 대표이사직을 맡게 된 건데, 두 번 다 재단의 심각한 혼돈 상황을 수습하는 일부터 해결해야 하다 보니 스스로 '비엔날레 구원투수'라고 자임했다. 물론 기꺼이 "광주시민들의 자부심이자 광주와 대한민국의 문화예술을 견인하는 광주비엔날레의 '불쏘시개'가 되겠다"는 각오였다. 따라서 내부적으로는 조직체계 정비와 안정화, 노사관계 화합, 임직원 간의 소통 확대 등에 중점을 두고,

밖으로는 시민사회·문화예술·언론·학계·경제 분야 전문가 21명으로 미래혁신위원회를 꾸려 지속 가능한 발전방안과 정책과제 발굴, 조직역량 강화 등에 관한 자문을 구하면서 광주비엔날레 정상화와 국제적 역할의 복원을 위해 힘을 쏟았다.

지역과 세계 연결망을 확장한 김선정 대표이사

광주비엔날레 재단은 실험적이고 창의적인 시각예술을 선도적으로 펼쳐내면서 이를 일반 시민과 국내외 관련 분야 전문가들에게 공유 확장시키는 특별한 문화예술기관이다. 따라서 어느 조직보다도 더 이러한 문화예술 경영과 진취적 창의정신을 필요로 하면서 누가 어떻게 이끄는가 하는 리더십이 우선 중요하다. 김선정 대표이사는 박양우 대표이사가 대학으로 돌아간 지 반년여 뒤인 2017년 7월부터 재단 경영의 책임을 맡았다. 예전에 2008년 제7회 광주비엔날레의 공동감독 후보였으나 아직 때가 아니라며 고사했었고, 2012년 제9회 때 6인의 공동감독 중 한 사람으로 재단과 연을 맺었던 적이 있다. 재단에 대표이사제가 생긴 이후 미술평론가이자 전시기획자였던 이용우 대표이사, 정부 고위 관료 출신이면서 대학 문화예술경영학과 교수였던 박양우 대표이사에 이어 민간 미술기관의 운영자이자 전시기획자인 김선정 대표이사의 취임은 또 다른 차이가 있었다.

김선정 대표이사는 국제적인 전시기획자답게 국내외 작가나 미술 관련 활동가들과 인적 네트워킹이 넓었다. 그러면서 실험적 전시기획을 주로 하는 아트선재를 오랫동안 운영해 오던 터라 조직 운영에서도 자유로운 활동이 몸에 배어 있었다. 광주비엔날레 조직은 광주시와 민간 재단이 공동주최자인 까닭에 운영체계나 재원 조달에서 정부와 행정기관의 규정 규율을 기본으로 하는 데다 위로는 광주시장이 이사장이다 보니 사립 미술공간을 운

영할 때와는 많이 달랐을 것이다.

　김 대표이사 시기에 가장 눈에 띈 변화는 광주비엔날레와 지역과의 관계였다. 광주를 국제사회에 연결하고 재조명하는 기획들과 함께 지역미술인들과 스스럼없이 소통하려는 프로그램들을 만들었다. 먼저, 작가 스튜디오 탐방을 한 예로 들 수 있는데, 김 대표이사 취임 직후인 2017년 8월에 강운 작업실을 시작으로 그다음 정선휘, 다오라, 박상화, 이이남 등 매월 지역 청년작가 작업실을 한 군데씩 찾아가 대표이사나 비엔날레 관계자, 동료 작가들과 작품세계에 대해 얘기 나누는 자리를 만들었다. 창작세계나 미술계 활동에 대해 한창 고민도 많고 의욕을 키워가야 할 청년작가들이 가까이에서 진행되는 비엔날레에 참여할 기회는커녕 총감독이나 큐레이터 등 국제적 미술전문가들을 만나기도 쉽지 않은 것에 불만이 많던 터였다. 그런데 국제적인 전시기획자이기도 한 비엔날레 대표이사가 많은 사람들과 함께 비좁고 누추한 곳이든 어디든 가리지 않고 직접 찾아와 작품도 봐주고 얘기 듣고 한마디씩 해주는 데다가 그가 관리하는 작가군 자료에 포함될 수 있는 기회여서 너무나 반갑고 고마워했다.

　이 작가 스튜디오 탐방은 꼭 청년작가만을 대상으로 한 건 아니었고, 강연균, 황영성, 송필용 등 원로나 중견들도 포함됐는데, 이 프로그램을 더 특별히 값지게 받아들인 건 청년작가들이었다. 주변의 추천으로 이루어진 경우도 있지만 대개는 작가들이 직접 오픈된 온라인방에 참여 신청을 올리면 순서에 따라 찾아가기 때문에 심사를 통과해야 하는 것은 아니어서 자율성과 주체의식을 더 높일 수 있는 프로그램이다. 중간에 잠시 건너뛰는 달도 있었지만 대부분 매월 한 작가씩 진행되다가 코로나19 팬데믹이 확산되던 시기에는 인터뷰 영상 온라인 공유로 대체했었다. 김 대표이사가 떠난 현재도 계속 새로운 작가들을 이어가며 작품세계와 창작활동을 계속 소개하고 있다.

지역 청년작가들에게 광주비엔날레와 연결고리를 잇는 또 다른 게 '포트폴리오 리뷰프로그램'이었다. 원래 2012년 김 대표이사가 6인 공동감독이었을 때 지역작가 발굴 프로그램으로 처음 시작했던 것인데, 취임 직후 다시 추진한 것이다. 참여기회를 고루 주기 위해 공모로 참여 신청을 받은 뒤 10명 안팎을 선발해 작품 성격에 따라 소그룹으로 나눠 미술평론가나 전시기획자 등 짝지어진 미술전문가가 작업실도 방문하고 멘토링 과정을 거쳐 광주비엔날레 전시에 참여토록 했다. 이 프로그램을 통해 강동호, 문선희, 박상화, 박세희, 박화연, 오용석, 윤세영, 이정록, 정유승, 최기창 등 10명이 선정됐고, 이들은 2018년 제12회 광주비엔날레 주제전에서 김만석, 김성우, 백종옥 세 큐레이터가 기획한 국립아시아문화전당에서의 전시에 참여했다. 역대 광주비엔날레 주 전시 중 지역작가들이 가장 많이 참여한 행사였다.

　　김 대표이사의 본업은 전시기획자다. 그러나 대표이사 직분이고 비엔날레 전시는 예술총감독이 총괄하게 돼 있으니 역할이 달랐다. 그래서 비엔날레 전시와는 별개로 재단의 경영자 입장에서 대외 교류 협력관계를 넓히는

작가스튜디오탐방 때 강운 작가 작업실(2017. 8. 8.)

청춘 비엔날레

기획을 추진했다. '파빌리온 프로젝트'가 그 한 예다. 세계 유수 미술기관들과의 협력프로젝트인데, 광주비엔날레와 연계해서 세계미술 현장을 광주로 집결시킨다는 취지이면서 이를 통해 5·18 관련 사적지나 광주의 근대 유적지 등 특별한 장소를 대외적으로 재조명하고자 했다.

그렇게 해서 예전부터 광주비엔날레와 협력사업을 원하던 프랑스 팔레 드 도쿄(프랑스)는 옛 광주시민회관 폐공간에서, 필리핀 현대미술 네트워크는 양림동 이강하미술관과 용봉동 대안공간 핫하우스에서, 핀란드 헬싱키 국제아티스트프로그램(HIAP)은 무각사 문화관에서 각각 독특한 현대미술의 장을 펼쳐 보였다. 이어 코로나19로 연기돼 2021년 봄에 열린 제13회 광주비엔날레 때는 스위스 파빌리온이 은암미술관에서, 타이페이 파빌리온은 국립아시아문화전당에서 진행됐다. 이들 파빌리온 프로젝트는 광주비엔날레 재단에서 후보지 공간을 추천해줄 뿐 장소 선정과 전시주제, 작품연출 등은 그들이 알아서 하는 것이지만 재단의 협력을 바탕으로 이루어지기 때문에 광주비엔날레가 국제적 교류 연결망을 넓히는 데 직접적인 교두보 역할이 됐다.

김선정 대표이사는 광주5·18민주화운동의 현재로의 연결과 확장을 위해 'GB커미션'과 'MaytoDay'도 기획했다. 'GB커미션'은 예술총감독이 기획하는 광주비엔날레와는 별도로 '광주정신'의 시각화를 통해 지속 가능한 역사화와 담론화를 실행한다는 목적으로 그 역사 현장에 부합한 작품을 제작 전시하는 프로젝트였다. 특히 1980년 5·18민주화운동의 상처를 문화예술로 승화하고자 한 창설 배경의 광주비엔날레와 광주라는 개최지의 역사적 관계를 국내·외에 재천명하면서 세계 시민사회에 민주와 인권, 평화의 메시지를 발신한다는 취지였다.

이를 위해 장소 특정적 프로젝트로서 5·18의 역사적 현장들인 옛 전남도청이나 옛 국군광주병원을 우선적인 대상지로 삼았다. 2018년 제12회 광

2018년 GB커미션 아피찻퐁 위라세타쿤의 작품설치 현장 점검(옛 국군광주병원 강당, 2018. 9. 8.)

주비엔날레 기간에 맞춰 첫 사업으로 아르헨티나의 아드리안 비샤르 로하스(Adrián Villar Rojas)의 영상작품을 옛 도청 자리인 국립아시아문화전당에서, 영국 마이크 넬슨(Mike Nelson)과 프랑스 카데르 아티아(Kader Attia), 태국 아피찻퐁 위라세타쿤(Apichatpong Weerasethakul)은 오랜 방치로 완전히 적막 속 폐허처럼 변해버린 화정동 옛 국군광주병원에서 설치 영상작품을 선보였다. 이들 국군병원의 GB커미션 작품은 2021년 제13회 때도 다시 볼 수 있었다.

'MaytoDay'는 프로젝트 명칭 그대로 5·18 광주정신의 동시대성을 모색하며 국내는 물론 다른 나라 여러 도시들을 순회하는 국제전이었다. 2020

5·18민주화운동 40주년 기념 'MaytoDay' 전시실(옛 전남도청 자리 국립아시아문화전당 문화창조원, 2020년 10월)

년 5·18 40주년에 맞춘 특별전으로 1년 동안 5개국 6개 도시를 잇는 일정이었다. 맨 먼저 4월에 독일 쾰른에서 시작하려 했으나 코로나19로 일정을 조정하다 보니 대만 타이페이 관두미술관 '오월 공–감: 민주중적중류' 전시(5. 1.~7. 5.)가 처음이 됐다. 이어 6월에는 서울 아트선재에서 '민주주의의 봄'과 나무아트갤러리 목판화전(6. 3.~7. 5.), 독일 쾰른에서 '광주 레슨'(7. 3.~9. 27.) 전시가 순차적으로 진행됐고, 광주 전시(10. 14.~11. 9.)는 다른 도시들에서의 전시를 종합하는 성격으로 5·18 역사 현장인 옛 전남도청 자리의 국립아시아문화전당과 옛 국국광주병원, 무각사 문화관에서 열려 그 의미를 더했다.

또한 코로나19 팬데믹 때문에 원래 계획대로 실행하지 못한 베니스 전시는 코로나가 다소 누그러진 2년 뒤로 미뤄지다 보니 김 대표이사가 퇴임한 이후인 2022년에야 '5·18민주화운동 특별전−꽃 핀 쪽으로'(2022. 4. 20.~11. 27.)라는 축소된 다른 버전으로 개최했다. 아르헨티나 부에노스아이레스의 경우 또한 '가까운 미래의 신화'라는 제목으로 2022년 12월 2일부터 이듬해 3월 5일까지 순회전의 마무리를 마쳤다. 5·18 기념 특별전 'MaytoDay'에 대해서는 뒤에서 다시 다룰 것이다.

그러나 아쉽게도 김 대표이사의 임기 말인 2021년 상반기에 광주비엔날레 재단은 파행에 휩싸이게 됐다. 제13회 광주비엔날레가 진행되는 가운데 조직 내부적으로 쌓여 오던 갈등이 밖으로 터져 나오면서 혼돈 상황을 맞은 것이다. 당시 사회 전반적으로 민감한 사안이던 이른바 '직장 내 갑질 논란'으로 김 대표이사의 그동안 조직운영과 인력 운용방식에 대해 재단 노조가 문제를 제기하며 성명서를 발표하고 국가인권위원회와 광주시에 진정서를 제출한 것이었다. 재단 노조가 제기하는 내부 문제점들이 4월에 집중적으로 언론을 통해 보도되고 우려의 시선들이 모아지는 가운데 여러 직원들이 줄지어 퇴사하는 등 파행이 계속됐다.

이에 대해 김 대표이사는 퇴임에 앞서 6월 9일 지난 4년의 임기를 마무리하며 급속히 악화된 일련의 사태와 관련한 입장문을 내고 "광주비엔날레 재단의 오래된 관행과 문제점을 조율하고 개선하고자 노력했고, 불가피하게 진통을 겪어야 할 때도 있었다"며 "최근 발생된 노조에서 표출된 주장들은 조직이 한계를 극복하고 성장하는 과정의 일부"라고 주장했다. 그러나 비엔날레 행사가 겨우 종료되고 김 대표이사가 떠난 이후에도 내부 갈등과 소용돌이는 쉬이 가라앉지 않았고, 사태 수습과 후유증을 해소하고 조직을 정상으로 되돌려 놓는 책무는 후임으로 다시 재단 경영을 맡게 된 박양우 대표이사의 과제로 넘겨지게 됐다.

비엔날레로
세상을 밝히다

비엔날레로
시대를
비추다

　　무엇을 처음 접할 때 우리는 보통 내용을 들여다보
기 전 제목부터 보고 판단한다. 2년마다 열리는 광주비엔날레는 주제전시인
데, 수많은 비엔날레들이 모두 주제를 우선하지는 않는다. 광주비엔날레는
전시의 구성이나 행사내용 이전에 전면에 내세우는 대 사회적 메시지의 함
축과 그 전달력을 중시한다. 물론 본래의 '비엔날레 정신'을 살려 기획자도,
초대된 참여작가 누구라도 창작의 자유와 적극적인 실험정신을 기본 전제로
한다. 그러면서도 시의성 있게 설정된 당회 비엔날레의 대주제를 각자 독자
적으로 해석한 신작을 준비하거나, 연관성 있는 작품을 선별하여 전시작품
을 구성한다. 국내외에 300여 비엔날레가 있지만 그야말로 '비엔날레'답게
자유롭고 과감한 표현형식으로 시각예술의 최첨단을 보여주거나, 도시 특성
과 사회현상을 결합한 주제의식이나 전시 성격의 차별성을 부각시키기보다
는 지역의 홍보성 문화이벤트로 오용되고 있는 경우들이 적지 않다.
　　광주비엔날레 대주제는 대부분 당대 상황이나 사회문화 현상과 직결된
인문·사회학적 통찰의 명제들이다. 따라서 성찰과 교감이 필요한 대주제를
작가마다 각기 다른 조형언어로 함축된 발언들을 담아내기 때문에 이를 짧

144

청춘 비엔날레

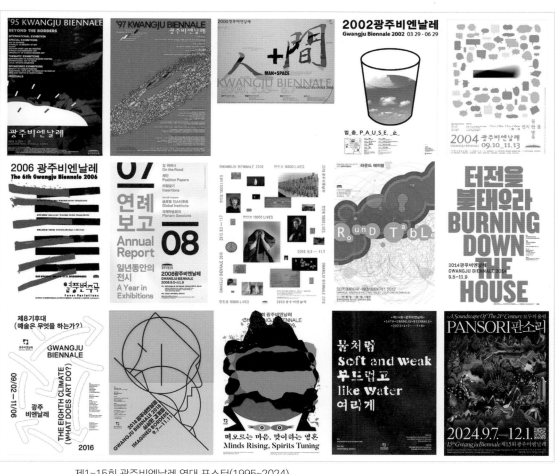

제1~15회 광주비엔날레 역대 포스터(1995~2024)

은 시간 스치듯 훑어보면서 알아차리기란 결코 쉽지 않다. 이 때문에 광주비엔날레 전시는 난해하고 무겁다고들 한다. 사실 전시의 깊이와 울림을 연출해내는 것 못지않게 관람객의 관심과 이해를 높이는 것도 기획과 연출의 주요 과제이긴 하다. 총감독에 따라 주된 관심사와 목적하는 바가 다르지만, 광주비엔날레의 회차별 주제에는 그 시기 세상의 주된 이슈와 인류사회 공동의 화두가 담겨 있다. 간결 명확하게, 또는 은유적으로 함축된 비엔날레 주제는 비엔날레 형식을 빌어 세상에 전하고자 하는 기획자로서 총감독의 대 사회적 메시지가 키워드로 제시된 것이라 하겠다.

광주비엔날레 총감독으로 선임되면 가장 먼저 전시의 전체적인 얼개와 함께 무엇을 핵심 명제로 삼을지 주제 연구에 집중한다. 물론 총감독의 세계관이나 인문학적 사고, 자기만의 전시 색깔이 기본으로 드러나게 되어 있다. 하지만, 그 초기 연구 과정에서 관점을 넓히고 깊은 통찰을 담기 위해 관련 학자나 전문가들로부터 도움을 받기도 한다. 사실 매회 비엔날레 때마다 누가 총감독을 맡는지가 우선적인 관심이라면, 다음 단계로 그가 내놓는 주제와 전시기획 방향에 주목하고, 어떤 이들이 참여작가로 선정되는지, 전시는 어떻게 구성 연출되는지 등등 시기별 주된 관심사들이 있다. 그만큼 총감독 선임 후 무엇보다 우선되고 비중을 두는 게 대주제 설정인 것이다. 따라서 몇 달 동안의 리서치와 숙고를 거쳐 전시 기본구상과 함께 대주제를 발표하게 되는데, 이때부터 본격적으로 전시 준비가 시작하는 셈이다.

그동안 역대 광주비엔날레 총감독들 기획에서 가장 기본바탕이 된 것은 늘 '광주'라는 개최지 도시 배경이었다. 광주가 국제사회의 주목을 받게 된 결정적 계기는 1980년 '5·18민주화운동'이고, 이를 배경으로 탄생된 비엔날레라는 점을 기획의 밑바탕이자 차별화의 전제로 삼는 것이다. 인류사회의 지속적 보편가치로 이어가야 할 그 '광주정신'을 기획자 입장에서 보다 깊이 있고 선명하게, 보다 확장된 시각으로 새롭게 풀어내야 하는 것이다. 대주제

와 주제전만으로 기획 의도를 충분히 풀어내지 못한다고 여기는 경우는 특별전이나 학술행사, 동반 프로그램들로 이를 보완하기도 한다.

그동안 광주비엔날레의 대주제는 첫 회 '경계를 넘어'(1995)를 시작으로 이후 '지구의 여백'(1997), '人+間'(2000), 'PAUSE 멈_춤'(2002), '먼지 한 톨 물 한 방울'(2004), '열풍변주곡'(2006), '연례보고'(2008), '만인보'(2010), '라운드 테이블'(2012), '터전을 불태우라'(2014), '제8기후대─예술은 무엇을 하는가'(2016), '상상된 경계들'(2018), '떠오르는 마음, 맞이하는 영혼'(2021), '물처럼 부드럽고 여리게'(2023), '판소리─모두의 울림'(2024)으로 이어져 왔다. 이념이라는 벽, 세상의 틈, 근원의 성찰, 재충전, 생태환경, 아시아 열기, 재정립, 삶의 초상, 민주, 혁신, 현상 너머, 정신과 영적 세계, 공간과 관계성 등의 키워드로 연결된다. 당대 인류사회 현실 상황에 대한 성찰과 현상 너머 미래가치에 관한 탐구와 더불어 대중계몽 성격을 띠기도 한다.

이념적 반목과 갈등의 '경계를 넘어'(1995)

무엇이거나 첫 회, 처음이 중요하다. 아직 세상에 존재가 없는 상태에서 처음으로 자신을 드러내어 뭘 하려고 하는지를 분명하게 알려야 하기 때문이다. 1995년 첫 광주비엔날레(9. 20. ~11. 20.)의 주제 '경계를 넘어(Beyond of the Bord)'에는 광주비엔날레의 이념적 지향점과 함께 당시의 정치 사회적 이슈가 담겨 있다. 당시 보스니아 사라예보 집단학살과 쿠바 해상난민 상황 같은 참담한 국제정세가 담겨 있다. 이런 비극적 갈등과 반목과 무참한 살상을 일으킨 인종, 민족, 종교, 이념적 차별과 국가주의 등을 초월하고 벽을 허물어 인류공동체로 나아가자는 평화 염원의 메시지였다.

유고연방의 해체과정에서 1992년 보스니아 헤르체고비나 공화국 독립으

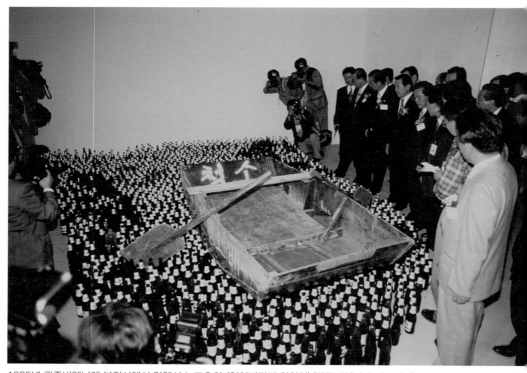

1995년 광주비엔날레 본전시에서 알렉시스 크쵸의 〈잊어버리기 위하여〉(광주비엔날레 자료사진)

청춘 비엔날레

로부터 시작된 내부 보스니아계, 세르비아계, 크로아티아계(이슬람, 세르비아 정교, 가톨릭계)의 종교·민족주의 갈등은 극심한 내전으로 치닫고, 인구 400만도 안 되는 작은 나라에서 '인종청소'라 불릴 만큼 20여만 명의 희생과 230여만 명의 난민을 만들어냈다. 유엔의 개입도 별 힘을 발휘하지 못한 채 국제사회에 엄청난 충격과 상처를 남긴 이 분쟁은 첫 회 광주비엔날레를 준비하는 1995년 시점까지 3년여를 끌며 여진이 이어지고 있는 상황이었다.

또한 쿠바의 경우는 아메리칸 드림을 꿈꾸며 사회 경제적으로 불안정한 자국을 떠났다가 해상 떠돌이가 되는 난민들 문제였다. 피델 카스트로의 사회주의 정권 집권 후 시작된 정치적 난민들이 1961년부터 미국과의 국교 단절과 반미 관계 속에서 계속된 미국으로의 밀입국이 1982년 절정을 이루며 보트피플 문제가 심각한 정치사회 문제로 대두되었다. 미국 플로리다와 145km 정도로 아주 가까운 거리여서인지 허술하게 엮은 뗏목으로라도 바다로 나섰다가 도중에 목숨을 잃는 이들도 허다했다. 1995년 클린턴 행정부는 미처 미국 땅을 밟지 못한 채 떠돌다가 미국 해안경비대에 의해 발견된 해상난민들은 쿠바로 되돌려 보내거나 제3국으로 보냈다.

사실 1991년 소련 붕괴 직후인 1990년대 전반 쿠바는 심각한 경제불황으로 생활고와 사회적 긴장이 고조되고 정치적 불만들이 쌓이면서 탈출 욕구가 점점 더 커져갔고, 쿠바 정부는 1994년 8월 섬을 떠나는 것에 대해 자유를 허용했다. 그 8월에만 미국 해안에서 31,000여 명의 입국이 저지당할 정도였다고 한다. 1995년에도 이른바 '포스트 소비에트 엑소더스'라고 불리는 쿠바 탈출이 계속되었고 이들 보트피플 문제는 국제적으로도 심각한 정치사회 인권의 문제로 비쳐졌다.

이 같은 상황에 대해 광주비엔날레는 창설 배경인 5·18정신의 관점에서 이 모든 인위적 경계들을 뛰어넘어 민주와 인권 평화의 세계로 나아가자고 천명한 것이다. 그런 면에서 쿠바 출신의 20대 무명 청년작가인 알렉시스 크

쵸(Alexis Leyva Machado Kcho)가 빈 맥주병들 위에 낡은 거룻배를 올려놓는 설치로 보트피플을 상징화한 〈잊어버리기 위하여〉가 대상을 수상한 것도 이상한 일은 아니었다. 또한 지도가 인쇄된 메트리스를 줄지어 설치한 아르헨티나의 길레르모 쿠이트카(Guillermo Kuitca)의 〈무제〉, 발바닥에 일련번호가 붙은 채 흰 천으로 덮어진 시신들 사진을 줄지어 놓은 체코슬로바키아 밀렌다 도피토바(Milenda Dopitova)의 〈소원의 벽〉, 몸통에서 분리된 손 발들의 군집을 설치한 이집트 조지 라파스(George Lappas)의 〈사지의 규정〉, 뜨겁게 달궈진 철판 위에 떨어진 물 한 방울이 금세 수증기로 증발해 버리는 김명혜의 〈담금질하는 땅〉 등 많은 작품들이 주제와 관련한 각자의 발언들을 펼쳐놓았었다.

제1회 때는 전시총감독제가 아닌 권역별 커미셔너제로 조직위원장은 임영방 국립현대미술관장이, 전시기획실장은 이용우 고려대 교수가 맡아 전시를 기획했다.

음양오행으로 현대문명의 틈을 찾은 '지구의 여백'(1997)

우리의 삶에는 얼만큼씩 여백을 두어야 한다. 옛 문인화나 선화에서 비워둔 여백은 드러나지 않은 것들을 음미할 수 있는 여지이기도 하다. 빼곡히 채워진 세상에서 여유를 갖는다는 건 현재나 전체를 통찰할 수 있는 틈새다. 1997년 두 번째 광주비엔날레(9. 1.~11. 27.) 주제는 '지구의 여백(Unmapping the Earth)'이었다. 창설행사 때 세상과 국제사회를 향한 강렬한 메시지로 첫 포문을 열었다면, 이제 서구 중심의 시각으로부터 탈피하여 동양정신의 관점으로 현시대를 진단하고 또 다른 지향점을 제시하자는 의도였다. 극심한 혼돈과 갈등, 구별, 경쟁, 긴장 상태의 지구촌에 인류공생을 실현하기 위해 문명 이전의 근원적 기운과 생명이 흐르는 틈

으로서 여백을 만들어 보자는 것이다. 말하자면 인류 삶의 터전인 지구에 새 생명의 호흡을 불어넣어 그 모든 혼돈과 불안을 걷어내고 새로운 세기를 향한 신선한 변화를 일으켜 보자는 것이다. 이를 위한 접근으로 동양 고유의 음양오행 원리를 대입시켜 현대문명을 진단하고 대안을 찾아보고자 했다. 즉, 물[水]은 '속도(Speed)', 불[火]은 '공간(Space)' 나무[木]는 '혼성(Hybrid)', 쇠[金]는 '권력(Power)', 흙[土]은 '생성(Becoming)'으로 풀어 다섯 가지 소주제를 삼았다.

이 가운데 '속도[水]'는 현대사회의 특징인 속도에 대한 해석을 자연과 정신, 문명 등 여러 관점으로 풀이했다. 특히 에너지와 생명의 근원인 속도와 물의 속성을 연관 지으면서 시각, 청각, 촉각 등을 통해 실제와 상상을 오갈 수 있는 작품들이 배치되었다. "교육이 예술이

1997년 제2회 광주비엔날레 본전시 '속도' 섹션의 빌 비올라의 〈교차〉, 영상, 사운드 설치

다" 또는 "행복은 느림이다(happy is slow)" 등 자신의 예술개념을 적은 흑판들을 이젤에 올려 전시한 요셉 보이스(Joseph Beuys, 1921~1986)의 〈칠판〉, 대형 스크린 양쪽에 각각 물과 불의 기운을 담은 영상과 사운드 효과가 압도적 몰입감을 준 빌 비올라(Bill Viola, 1951~)의 〈교차〉, 민들레 씨앗을 채취해서 말리고 걸러내어 노란 사각 구획을 이루며 뿌려 놓은 볼프강 라이프(Wolfgang Laib, 1950~)의 자연의 호흡대로 느림의 미학을 담은 〈민들레 꽃가루〉 등의 작품이 그 예이다.

'공간[火]'은 현대 도시의 속성에 관한 탐색이다. 경쟁적으로 팽창해가거나 그와 정반대로 소외지대로 남아 있는 열악한 삶의 공간들의 현대사회 풍경을 동서양 여러 도시들이 갖는 건축과 경관의 특징들로 펼쳐 놓았다. 두 권역으로 나눈 전시실 가운데에 거대한 타원형 프로젝션 룸을 세우고 빛과 움직이는 영상, 사진, 건축구조의 설치물, 설계도들로 가득 채웠다. 일반적인 전시 모습과는 다른 건축 아카이브 공간 같은 구성이었다. 각각 자기 색깔이 뚜렷한 베이루트, 디트로이트, 라스베가스, 광동, 홍콩, 서울, 광주, 평양, 하바나, 베이루트, 멕시코시티, 사라예보, 가자지구, 르완다 난민촌, 호치민, 모스크바 등 16개 도시 또는 지역이 이 소주제를 풀어내는 주역들이 되었다.

'혼성[木]'은 태초에 근원을 두고 현대문명에 이르러 더욱 활발해진 혼종 이종교배, 달리 말하면 융복합 주류현상에 관한 접근이었다. 전문 과학기술 분야는 물론 카오스이론에 의한 새로운 모델의 전자제품 출시들처럼 일상에까지 폭넓게 확산된 혼성개념의 문화양상을 각종 혼합매체와 설치미술들로 펼쳐냈다. 전시관도 각각 특성을 달리하는 여러 방들을 만들어 서로 뒤섞이고 관통하는 스팩타클한 공간을 연출하였다. 중국 고대 악기 편종(編鐘)을 현대 생활용품인 목제요강으로 대체한 첸젠(Chen Zhen)의 설치작품 〈일상의 주문〉, 기름 냄새가 검게 밴 침목더미들을 아주 느린 동작들로 넘어가는 퍼포먼스를 펼친 아트캠프(Art Camp)의 〈생명의 메아리〉, 태국의 잡다한

일상 소품들과 광주 초등학교 어린이들의 그림과 공작물들로 골판지 오두막을 꾸민 르완 차이쿨(Navia Rawan Chaikul)의 〈코짓 준타라집—그리고 광주 어린이들〉, 아무것도 없는 빈방에 오직 스피커의 작은 숨소리만이 반복되는 존 케이지(John Cage)의 〈무제〉, 미국 생활 초기의 영어연습 메모지들을 빼곡히 깐 방에 초콜릿 입힌 맥아더장군상을 세워 놓은 강익중의 〈849일의 기억〉 등이 이 섹션의 기억나는 작품들이었다.

'권력[金]'은 인류가 사회집단을 형성하여 역사를 이어온 연장선에서 현대사회에도 여전히 위세가 대단한 정치, 자본, 이념적 힘, 다문화의 확산 속 유럽중심주의 등에 관한 성찰의 장이었다. 전통적 권력의 개념과 최근 포스트모던 사회의 권력 사이에서 폭력적이거나 미묘한 형태로 그물망처럼 얽힌 다양한 권력의 양상들을 비춰내는 작품들로 구성했다. 잔디초원 위로 갑자기 저공비행 전투기 굉음이 훑고 지나가는 린달 죤스(Lyndal Jones)의 〈97 광주 파라다이스〉, 훑고 지나가는 서치라이트 조명에 의해 겹겹의 철조망 벽 그림자가 스쳐 가는 모나 하툼(Mona Hatoum)의 〈옥죄이는 빛의 그림자〉, 천장에 올려붙인 거대한 나무뿌리를 올려다보도록 설치한 네드코 슬라코프(Nedko Solakov)의 〈어디선가〉, 줄지어 놓인 책상에 앉아 중국 한자 교본을 따라 글자를 쓰도록 꾸민 쉬빙(Xu Bing)의 〈한자교실〉, 방향을 알 수 없는 수많은 외발자전거들이 페달을 돌리고 있는 손봉채의 〈볼 수 없는 구역〉, 시끌벅적했던 위락시설의 폐장 이후 적막을 촬영한 박홍천의 〈엘리스에게〉 등이었다.

마지막으로 '생성[土]'은 탈현대 이후를 전망하고 기대하는 희망의 메시지에 중점을 두었다. 이를테면 네 개의 축(여자·아이·동물·사물)과 세 사이클(상상력·상징·신체 사이클)이 서로 열려 통하는 개념으로 구성의 초점을 맞추었다. 따라서 전시장도 될 수 있으면 파티션을 막지 않고, 천장의 자연광을 살려 개방적인 전시공간을 연출하고자 했다. 허공에 높이 띄운 황금가마에 황제(용 대신 살아 있는 구렁이로 대체)를 모신 황용핑(Hwang

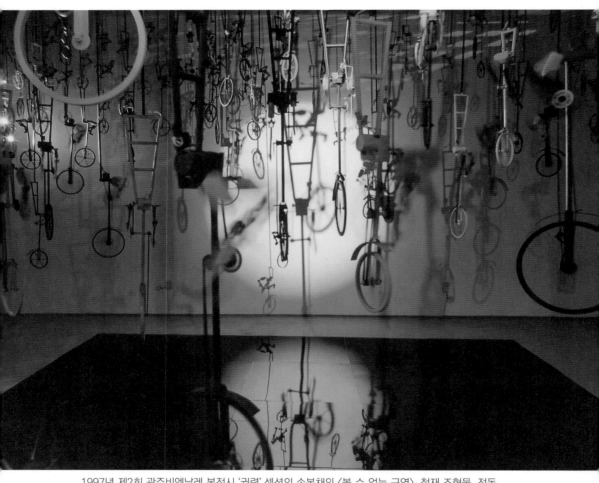

1997년 제2회 광주비엔날레 본전시 '권력' 섹션의 손봉채의 〈볼 수 없는 구역〉, 철재 조형물, 전동
모터, 거울 설치

청춘 비엔날레

Yongping)의 〈출발〉, 철망 공간 안에 마주 잡은 손이 새겨진 돌덩이와 거울 등을 설치한 루이즈 부르주아(Louise Bourgeois)의 〈작은방(어른이 되거라)〉, 신비로운 원형공간 안 작은 모니터들로 SF영화의 우주인 같은 복장의 환상적 영상을 선보인 마리코 모리(Mariko Mori)의 〈은청색〉, 원색으로 도색한 벽면들을 세워 관람객들이 자유롭게 낙서를 하도록 한 파스칼 타유(Pascale Marthine Tayou)의 〈미로〉, 부스에 가득 깔아놓은 나프탈렌들이 휘발되어가는 과정을 보여준 구정아의 〈평범한 것은 없다〉 등이었다.

이 두 번째 광주비엔날레도 소주제별 커미셔너제였고, 조직위원장은 유준상 전 서울시립관장, 전시기획실장은 이영철 계원예술대 교수가 맡아 기획했다.

새천년 출발선에서 '인+간' 재설정하기(2000)

1990년대 말이 가까워질수록 세상은 점점 더 세기 말의 우수와 불안, 혼돈들도 커지고, 우리나라만 해도 국제금융 환란사태(IMF사태)의 어두운 터널을 막 빠져나온 뒤의 뒤숭숭함이 채 가시지 않은 상태였다. 세계 도처에서 뉴-밀레니엄 프로젝트들을 경쟁적으로 터트리는 가운데 2000년을 맞이했다. 사실 천년이라는 단위는 엄청 큰 역사의 편년이다. 따라서 그런 혼돈과 희망이 혼재된 지구촌의 중요 역사적 시점에서 세 번째 광주비엔날레(3. 29.~6. 7.)도 보다 근본적이면서 새롭게 출발하자는 새 천년맞이 메시지를 발신할 필요가 있었다.

그래서 오광수 전시총감독(당시 국립현대미술관장)이 내건 주제가 '인+간(人+間)'이었다. 인류사회 인간 본연의 모습과 가치, 인간 삶을 둘러싼 물리적 또는 비가시적 공간과 환경을 통찰해 보자는 메시지였다. 그러면서도 특히 역사적 시간성보다는 인간 삶의 환경과 공간의 탐구에 더 비중을 두었

2000년 광주비엔날레 본전시 북미권역 수엔 웡의 〈소녀〉 연작

다. 왜냐하면 '인(人)'이 삶의 주체, 문화적 존재로서 인간이라면 '간(間)'은 그 틈이자 거리, 사이이면서 개별 인자들이 엮여 만드는 사회적 관계이고, 이는 인간 삶의 질을 가늠하는 현실적 요소이기 때문이다. 주체와 환경은 밀접히 연결되어 있기 때문에 그 상징기호처럼 사이에 '+'를 넣어 결합시킨 것이다.

　사실 '인간'에서 각 글자를 해체하면 개별 의미가 새삼스러워지는데, 일반적인 인간일 때와는 또 다른 훨씬 풍부한 의미를 생각하게 된다. 실제로 현대사회에서 인간이 처한 상황과 조건은 예전과는 전혀 다른 방향으로 진행되고 있고, 이에 따라 예술작품들도 훨씬 다양한 관점과 내용들로 이 주제를 다루고 있다. 한 세기가 저물고 또 새로운 한 세기를 시작하는 전환 시점인 2000년이자, 모든 생명이 새롭게 돋아오르는 새천년의 봄에 인간사와 세상을 되짚어 보면서 보다 나은 앞날을 가다듬어 가자는 명제로서 '인+간(人+間)'을 들여다보는 것이다. 이때는 제2회와 달리 첫 회처럼 대륙별 권역으로 본전시를 구성했기 때문에 소주제들로 분화시킬 때만큼의 파생 담론은 상대

2000년 광주비엔날레 본전시에서 강운의 〈순수형태-여명〉 연작

적으로 크지 않았다. 그러나 워낙 인간 세상의 본질적 화두이기 때문에 각양
각색으로 해석된 작품들을 만나볼 수 있었다.

특히 주제가 주제인지라 인물, 인간초상들이 많았다. 여러 인종과 민족의
머리카락을 모아 만국기를 만든 구웬다(Gu Wenda)의 〈M&S(연합국가)〉,
하이퍼 리얼리즘과 흑백사진으로 대형 인간초상과 자화상을 전시한 척 클
로스(Chuck Close)와 글렌 리곤(Glenn Ligon), 주름지고 노쇠한 신체 일
부를 밀착 촬영해서 담아낸 존 코플란스(John Coplans)의 〈자화상〉 연작,
알몸으로 줄에 힘겹게 매달려 있거나 권투글러브를 낀 긴장된 시선의 수엔
웡(Su-en Wong)의 〈소녀〉 연작, 일상의 사진들을 바닥과 벽에 미로처럼
붙인 공간에 자전거나 인력거를 들여놓은 준 구엔 하츠시바(Jun Nguyen
Hatsushiba)의 〈꿈과 현실 사이〉, 사막 모래더미 위로 낡은 마구들을 매
달아 놓은 세르테르 다우크도르즈(Sereter Dagvadorj)의 〈애원-길〉, 취
사도구 식기와 권총들을 바닥에 깔고 연꽃 한 송이 피워놓은 수보드 굽타

(Subodh Gupta)의 〈The Way Home〉, 공을 쏘아대는 기계의 연속음만이 가득한 공간의 하비에 테레즈(Javier Tellex)의 〈슈뢰딩거 철학자의 고양이〉, 갖가지 모양의 족쇄로 얽매인 모습들을 온기 없이 담아낸 마르타 브라보(Marta Maria Perez Bravo)의 〈그녀는 운명의 열쇠를 가지고 있다〉, 히잡을 두른 채 자유를 외치는 여성들과 집단의 규율에 따라 움직이는 남성들 영상을 마주 보게 투사시킨 쉬린 네샤트(Shirin Neshat)의 〈환희〉, 푸른 구슬들의 바다 위를 떠가는 분홍색 쪽배를 설치한 윤석남의 〈The Boat〉, 120여 점의 5·18 영령들 얼굴 위로 날아가는 흰나비들을 중첩시킨 홍성담의 〈나비가 나이고 내가 나비인가〉, 끝없이 변화하는 허공의 구름을 대형 화폭에 묘사한 강운의 〈순수형태-여명〉 연작 등이 전시되었다.

지금 이 지점에서
잠시 '멈_춤'을(2002)

바삐 내달리는 삶에서, 성과 위주 경쟁력과 실적이 평가지표가 된 현시대에서 가끔은 숨 고르기가 필요하다. 그동안을 되돌아보기도 하지만 그보다는 앞으로 가야 할 길을 다시금 가늠해 보고 재충전으로 힘을 내기 위해서다. 새천년의 기대와 의욕들이 아직은 여전히 이어지고 있던 2022년 봄 제4회 광주비엔날레(3. 29.~6. 29.)는 주제를 '멈_춤'(P_A_U_S_E)으로 내걸었다. 성완경 전시총감독(당시 인하대학교 교수)은 "지난 20세기 우리가 숨 가쁘게 달려온 속도에 대한 잠시의 제어일 수 있다. 그것은 시공간이 교차하며 여러 시간대가 공존하는 공시적인 것이어서, 그 자체로 엄청나게 증폭될 수 있는 시공간의 의미를 갖는다"고 하였다. '멈춤(Pause)'은 이런 점에서 잠시 '정지[止]'이자 새로운 활동을 예비하는 것이다. 물론 자족하거나 무목적인 순수 정지상태의 놀이와 휴식일 수도 있다. 물리적이거나 육체적인 중지이면서 다른 차원의 움직임을 준비하는 개념이

2002년 광주비엔날레 전시실 전경과 2002년 광주비엔날레 수라시 쿠솔웡의 〈휴식기계〉

2002년 광주비엔날레, 박문종의 〈비닐하우스〉

다. 그러면서도 다른 한편으로는 움직임의 방향과 다음을 의식하지 않는 지금 이 상태의 자유일 수 있다. 시간 공간 개념에서 벗어난 무념무상의 상태, 영원성에 대한 무의식의 상태일 수도 있는 것이다. 이럴 경우 잠시가 아닌 그냥 멈춘 상태 그 자체가 된다.

또한 '멈춤(Pause)'은 순수 자유의 시간이면서 정치 사회적 목적의식을 갖는 행위의 일시적 중단이기도 하다. 자신이나 집단의 발전과 진보, 성취를 위한 휴식이자 브레이크 타임이면서, 상호관계에서 목적성을 띤 파업과 거부, 저항의 경우도 있다. 환경 문제에서 '멈춤'은 생태환경의 복원과 공존, 회복, 치유, 자양분의 충전을 위한 시간대일 것이다.

속도·경쟁·개발·성과 위주의 인류 근·현대사에 대한 반성과 성찰, 재출발을 촉구하는 의미의 '멈_춤'을 전시로 드러내기 위해 세계 곳곳에서 활동 중

이거나 갓 태동한 대안공간들을 전면에 내세웠다. 본전시 또는 주제전과 특별전이라는 위계 구도를 없애고 각각의 프로젝트 단위로 구성한 전시에서 프로젝트1(P1)은 이들 대안공간들을 파빌리온(Pavillion)이나 정자(亭子) 개념으로 대거 초대하였다. 따라서 관람객들은 일반적인 전시장 풍경처럼 평면이나 설치작품들을 동선 따라 감상하기보다 마치 여러 지역들을 여행하다 우연찮게 낯선 천막이나 게르, 부스, 사무공간, 또는 아직 공사 중인 공간을 들여다보고 그 안에서 잠시 휴식을 취할 수 있었다.

전시작품도 고정관념을 벗어난 일상 소품이나 오브제, 자기 대안그룹을 소개하는 아카이브 자료들이 영상 모니터와 함께 구성된 경우가 많았다. 전시장 입구 물품보관소를 작품으로 변환시켜 관람객들의 참여 행위와 보관품이 예술 소품이 되게 한 그룹 루프(LOOP)의 〈분실물센터〉, 작품 설치 때 먹다 남은 음식물 쓰레기들을 전시기간 내내 테이블 위에 벌여놓고 마르고 상해가는 그 자체가 감상거리라고 제시해 관람객들이 불쾌해하거나 헛웃음 짓게 한 예술가집단 루앙루파(ruangrupa)의 〈아무것도 아니에요(Nothing is Wrong)〉, 폭스바겐 자동차를 부품들을 들어내고 뒤집어 매달아 비디오를 감상하는 그네로 만든 수라시 쿠솔웡(Surasi Kusolwang)의 〈감성기계〉, 길거리 포장마차에 앉아 비디오 영상을 메뉴로 즐기도록 한 세메티 그룹(Group Cemeti)의 〈보이지 않는 장면(Art House An Unseen scene)〉, 나지막한 테이블에 둘러앉은 관람객들에게 사주를 봐주는 프로젝트304 그룹의 〈모기장〉, 아담한 공간에서 만화를 즐길 수 있게 한 아뜰리에 바우와우(Atelier Bow Wow)의 〈만화방〉, 춤추는 남녀 사진들이 무늬처럼 박힌 벽지들과 흥을 돋우는 음악으로 관람객들이 춤추며 놀 수 있게 꾸민 정연두의 〈보라매 댄스홀〉, 비스듬히 기울어진 넓은 평상에 앉아 음악을 들으며 쉴 공간을 만든 김홍석&김소라의 〈풍경〉, 비닐을 둘러친 부스 안팎에 짚다발들로 쉼의 공간을 만든 박문종의 〈비닐하우스〉 등이 관람객들에게 잠시 멈춤의 시간을 갖도록 했다.

생태환경 메시지를 담은
'먼지 한 톨 물 한 방울'(2004)

가속도가 붙은 현대문명의 발달 속도만큼이나, 아니 오히려 그보다는 몇 곱절로 지구촌의 생태환경은 급속히 망가지고 있다. 날로 심각해지는 삶의 환경 속에서도 경쟁적으로 벌어지는 난개발의 폐해와 환경영향 소식들이 미래세대 이전에 지금 당장의 문명사회를 걱정하게 하고 모두를 긴장하게 만든다. 특히 2004년 당시에는 부안 새만금 간척사업과 경주 천성산 KTX 고속열차 선로 터널공사로 인한 자연생태계 파괴 문제가 큰 이슈로 떠올랐고, 이를 저지하려는 시민운동이 쉼 없이 일어나고 있었다.

이 같은 상황에서 2004년 제5회 광주비엔날레(9. 10.~11. 13.) 주제를 이용우 예술총감독(당시 뉴욕 매체예술센터 관장)은 '먼지 한 톨 물 한 방울(A Grain of Dust a Drop of Water)'로 내걸어 지구촌 생태 환경 문제에 관한 발언들을 모아내고자 했다. '먼지 한 톨 물 한 방울'은 2004년 광주비엔날레가 지향하는 동양적 사유의 담론과 함께 자연 생명현상과 질서의 생태학적 은유를 담은 것이었다. 한 톨이나 한 방울은 아주 작은 기초단위지만 생성과 소멸을 상징하는 물리적 정신적 담론으로서 미시적이면서 또한 거시적인 메시지였다.

먼지를 어떻게 한 톨이라고 하냐고 따져 묻는 열성 국어학자도 있었지만, 그 먼지는 우주의 태초 상태이자 소멸의 속성을 지닌 무생물 상태로서 물 한 방울과 만남으로써 생명을 틔우는 유기체로 거듭날 수 있음을 곡식의 낱알 단위로 은유한 것이었다. '물 한 방울'은 적시고 스미어 무생물을 생물로 변화시킨다. 이용우 예술총감독은 "물 한 방울은 생명의 시발이며, 문화나 문명의 근간을 상호작용하게 하는 능동적 정보가치이다. 물 한 방울은 생명의 상징이므로 '기(起)'요, 먼지 한 톨은 사라져 가는 것들의 매체이므로 '멸(滅)'이다. 하나의 교차현상으로서의 기와 멸은 모두 과정에 불과하다. 물은 생명

2004년 광주비엔날레 주제전 '물' 전시공간과 2004년 광주비엔날레 주제전에서 아사 엘젠의 〈과정〉,
이경호의 〈달빛소나타〉, 그룹 S.A.A의 〈정은미용실〉

2004년 광주비엔날레 주제전에서 환경을 생각하는 미술인 모임의 〈광주천의 숨소리〉

체의 배태를 위한 시작이며, 먼지는 끝을 알리는 관계기호로 설정되었다"고
했다. 따라서 이러한 시작과 끝[始終] 사이의 현상계에는 무수히 다른 환경
의 스펙트럼이 존재하며 환경에 종속되거나 이탈하려는 투쟁, 그리고 전복
과 화해, 이동, 결말, 복원, 선언 등의 담론이 존재한다는 것이다.

생명의 생성과 소멸, 생태환경에 관한 메시지이자 현대 문명사회를 비춰
내는 키워드로 설정된 이 '먼지 한 톨 물 한 방울'과 관련하여 선정된 작가들
과 세계 각지 여러 직업군에서 초대된 60여 명의 참여관객이 각기 짝을 이루
거나 개별작가로 다양한 어법의 작품들을 준비하고 출품했다. 전시장 또한
먼지와 물의 특성을 살린 공간디자인으로 색다른 분위기를 연출했다.

'먼지'의 방에서는 석탄과 연탄, 고사목을 원형으로 깔고 벽에 고은의 '만

인보' 시들을 붙인 박불똥의 〈불후(不朽)-진폐증에서 삼림욕까지〉, 나주 황토 흙벽과 농기구 고철 부품들, 일상의 모습을 세트로 구성한 전수천의 〈풍경화〉, 유영하는 정자 모양의 무쇠덩이 아래 녹슨 쇳가루를 깔아놓은 레오니드 소코프(Leonid Sokov)의 〈정자〉, 사람의 화장된 뼛가루를 뭉쳐 굵은 봉을 만든 쑨 위엔 & 펑 위(Sun Yuan & Peng Yu)의 〈하나 또는 전부〉, 실없는 웃음들의 인간군상을 회화와 조각상으로 둘러세운 위에 민쥔(Yue Min Jun)의 〈사람들을 이끄는 자유〉 등이 전시됐다.

'물'의 방에서는 다리 아래 붉은 디지털 숫자들이 끊임없이 명멸하는 미야지마 타츠오(Tatsuo Miyajima)의 〈시간의 강-광주를 위하여〉, 수분이 증발하면서 물에 잠긴 드레스에 소금꽃이 점점 더 크게 피어나는 아사 엘젠(Asa Elzen)의 〈과정〉, 격자 창살 안 둥근 연못에 물 한 방울씩이 떨어져 파문을 일으키는 김승영의 〈기억의 방〉, 자연채광 천창 아래 흙더미들에서 잡풀들이 무성히 자라나게 한 일카 마이어(Ilka Meyer)의 〈공중정원〉, 호타 카스트로의 〈1미터의 문제들(물)〉 등이 구성됐다.

'먼지+물'의 방은 광주천 하수 슬러지 더미 위에 배 속에 생활 쓰레기가 잔뜩 찬 녹슨 물고기를 설치한 환경을 생각하는 미술인의 모임의 〈광주천의 숨소리〉, 그물과 어구와 환경운동 시위 사진들과 함께 어민들의 신발이 전시장 밖 솔숲으로 이어지는 부안 사람들의 〈기원〉, 한 무더기 뻥튀기와 폭발하는 듯한 주기적 기계음, 밀착영상과 장중한 사운드를 설치한 이경호의 〈..행렬 달빛소나타〉, 관람객들에게 간단한 메이크업과 머리손질 서비스를 제공하는 그룹S. A. A의 〈정은미용실〉, 한반도 모양으로 흙더미를 쌓아놓고 거기에 북한 여권과 생필품, 지폐 등을 꽂아둔 안니 라티(Anni Ratti)의 〈회복-한국에 오신 것을 환영합니다〉, 피에르 위그(Pierre Huyghe)의 〈모든 것은 사라진다〉, 애니시 카푸어(Anish Kapoor)의 〈용〉 등등이었다.

아시아로부터 세계로 부는
'열풍변주곡'(2006)

2006년도 여섯 번째 광주비엔날레(9. 8.~11. 11.) 의 주제는 '열풍변주곡'이었다. 2000년대 들어 세계적인 문화·경제·금융·에 너지의 움직임에서 아시아가 급부상하게 되는데, 이 같은 현상은 '열풍'이라 일컬을 정도로 이전의 서구 중심적 움직임과는 크게 달라진 양상이었다. 특히 중국과 인도의 급성장과 함께 한류의 확산도 눈에 띄게 가속화되어 가고 있었다.

이 같은 상황에서 김홍희 예술총감독(당시 쌈지스페이스 관장)은 "광주 가 한국의 문화도시에서 세계 문화도시로 성장해 나가는 발전 도상에 아시 아 도시, 아시아 문화라는 지리학적, 기능적 좌표를 설정할 수 있다. 아시아 담론이 시의성을 확립하고 동북아의 지리정치학적 위상과 역내 정치 경제적 관계의 변화가 그에 상응하는 혁신과 개혁을 요구하는 이 시점에서, 또한 광 주비엔날레가 1990년대 등장한 대표적인 비서구권 비엔날레로서 동북아 문 화지형을 변화시킬 주체로 기대를 모으고 있는 만큼, 이번에 광주비엔날레 의 대주제로서 아시아를 설정, 아시아의 눈으로 세계현대미술을 재조명, 재 해석하려는 시도는 유효한 일이라고 본다. 아시아에서 출발하여 전 세계로 퍼져나가는 아시아 열풍의 문화적 풍요와 그 다층적 함의를 일궈내는 한편, 아시아의 실체와 아시아의 환상 사이의 스펙트럼으로부터 아시아 정체성을 규명해보고자 한다"고 밝혔다.

사실 아시아는 단순 지리적 범주가 아닌 다종다양한 인종과 민속과 문화 들의 집합체다. 하나로 규정되지 않고 끊임없이 변화하며 움직이고 확장되 는 유동적이고 역동적인 아시아의 실체와 확장 움직임을 조망해 보려 했다. 이제까지의 서구 중심적 사고나 문명사의 관점을 바꿔 아시아의 눈으로 세 계를, 현대미술을 재조명하고, 보다 다층적인 문화의 함의를 들여다보자는

것이었다. 점차 증폭되고 있는 아시아 미술문화에 대한 관심, 아시아 신흥도시들의 성장과 문화 현장의 여러 '열풍' 현상들에 대해 내적 에너지와 비전을 전시로 담아내고자 했다.

제6회 행사 주제전시는 두 개의 큰 축을 교차시키며 마치 여러 장으로 구성된 책과 같이 기획되었다. 첫 장은 '뿌리를 찾아서 : 아시아 이야기 펼치다'로, 중간 장들을 생략한 채 마지막 장은 '길을 찾아서 : 세계도시 다시 그리다'로 엮었다. 말하자면 광주에서 아시아와 세계로 뻗어나가는 축과, 아시아와 전 세계가 광주로 집결되는 다른 축이었다. 광주와 아시아의 원심적이고 구심적인 탄력 관계를 유지하면서 각각 이를 가시화하는 대단위 2개 전시로써 첫 장과 마지막 장을 둔 것이다. '첫 장'이 세계미술의 흐름을 수평적 통시적 관점으로 조망하는 미술관 미술의 성격이라면, '마지막 장'은 현대미술의 수직적 공시적 축으로서 세계적 동시성과 병발성을 연결하는 탈-미술관 전시를 만들고자 했다.

첫 장, '뿌리를 찾아서 : 아시아 이야기 펼치다'는 아시아의 정체성을 중심축으로 두고 세계 현대미술을 정신사의 맥락에서 조망하는 역사적 관점의 전시회였다. 여기에 '신화와 환상'(근원, 진화·종교·샤머니즘 등의 재해석), '자연과 몸'(동양 우주론과 자연철학, 예술적 물질성과 몸 등), '정신의 흔적'(심상, 선 사상, 서예적 가치 등), '역사와 기억'(지역적 물질문화, 기억을 통한 지역과 개인적 서사 등), '현재 속의 과거'(일상에서 역사, 다층적 시간성, 지역적 시공간 등) 등의 5개 소주제를 설정했다.

여기에는 불두 조각상과 몸체뿐인 불상 영상을 마주 보게 배치한 딘 큐 레(Dinh Q. Lê)의 〈머리 없는 불상〉, 미륵반가사유상을 수많은 CC-TV 카메라의 밀착영상들로 둘러싼 마이클 주(Michael Joo)의 〈Bodhi Obfuscatus〉, 깨뜨린 파편들을 금색 띠로 이어 붙여 또 다른 도자기 형체로 재생시킨 이수경의 〈번역된 도자기〉, 적막의 공간 속 미세한 바람결로 흔들리는 향의 연기

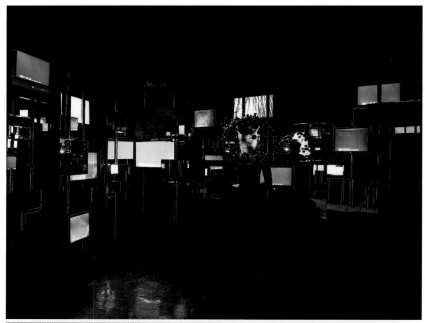

2006년 광주비엔날레의 마이클 주의 〈Bodhi Obfuscatus〉와 이수경의 〈번역된 도자기〉

2006년 광주비엔날레의 김상연 〈공존-샘〉

만이 고요를 채우는 장 마크 펠레티에(Jean-Marc Pelletier)의 〈연무〉, 이랑을 이룬 자잘한 쌀들의 단색조 음영 위에 붉은 네온이 띠처럼 묻어진 봉 파오파니트(Vong Phaophanit)의 〈네온 라이스필드〉, 타다 남은 피아노와 의자가 있는 공간을 검은 실들로 빼곡하게 엮은 시하루 시오타(Chiharu Shiota)의 〈침묵 속에서〉, 밀림의 넝쿨들처럼 원숭이들이 줄지어 매달린 공간을 설치한 김상연의 〈공존-샘〉, 솔가지와 볏짚 등의 음영으로 거대 수묵산수화를 연출한 쉬빙의 〈백그라운드 스토리〉 등이 전시됐다.

　　마지막 장, '길을 찾아서 : 세계도시 다시 그리다'는 아시아 도시를 주제로 삼아 과정 중이고 이동 중이면서 현재진행형인 아시아, 최근 세계 속 아시아의 역동성을 가시화하는 현장 특정형 전시회였다. 전시의 구성상 아시아·중동·북미, 남미, 유럽 등 3개 권역으로 묶었다. 말하자면 '아시아·중동·

북미'에서는 동북아 삼국의 가상역사박물관, 어부의 구술사, 이주와 재개발 아카이브, 중동의 재현, 돌림노래, 광주프로젝트 등을 다뤘는데, 상해-오키나와, 방글라데시-네팔-인도네시아, 오사카-제주도, 서울-LA-뉴욕, 마닐라-싱가포르, 베이루트-팔레스타인-시리아-이집트, 류비아나-보스이나-광주 등이 연결됐다. 또한 '남미'에서는 도시 거주 노동집단의 반 헤게모니, 네트워크 모색에 따른 세계화의 재고 등에 초점을 맞춰 부에노스아이레스, 카라카스, 엘알토와 라파즈 등이, '유럽'에서는 아시아 식민지를 경영했던 경험이 있는 국가의 도시나 무역 교류의 중심도시 등에서 아시아성의 흔적을 찾아 베를린, 암스테르담, 코펜하겐, 파리, 비니우스 등이 소환됐다.

이 섹션에는 폭격으로 파괴된 폐허의 신전 잔해들에 흰색 페인트 칠을 하는 영상작품 리다 압둘(Lida Abdul)의 〈화이트하우스 돔〉, 서구 침탈자들과 원주민들의 마주침을 인형극으로 연출한 와산 시티켓(Vasan Sitthiket)의 〈혼돈으로부터〉, 세계 여러 도시 성소수자들의 일상을 사진 아카이브로 엮은 마이클 엘렘그린 & 잉가 드라그셋(Michael Elmgreen & Ingar Dragset)의 〈그늘진 삶의 빛〉, 다문화주의와 소수자 등 사회정치적 이슈들을 소극장 구조의 공간에 영상으로 상영한 에릭 반 리스하우트(Erik van Lieshout)의 〈로테르담-로스톡〉, 대형 스피커들로 선동성 사운드를 연출한 코펜하겐 프리유니버시티(Copenhagen Free University)의 〈권력쟁취, 정권화에 대한 거부. 공장탈출〉, 은밀한 밀실에서 여성들이 자신의 속옷 부분을 복사하도록 한 임민욱의 〈오리지널 라이브클럽〉, 굵은 소나무 등걸들을 그려진 겹겹의 대형 유리벽들 사이사이로 관람객들이 거니는 솔숲 공간을 꾸민 손봉채의 〈경계〉, 폐간판들로 작은 공간을 에워싸고 옥상에서 도시 영상을 감상하게 한 정기현 & 진시영의 〈광주-일상의 단편들〉, 제국주의 민중전쟁, 테러리즘 등에 관한 영상과 책자, 거울 반사효과 등의 아카이브 공간으로 꾸며진 남미 섹션 등이 전시됐다.

세계 도처의 연간활동 리포트
'연례보고'(2008)

2008년 제7회 광주비엔날레(9. 5.~11. 9.) 때 예술
총감독은 오쿠이 엔위저(Okwui Enwezor, 당시 샌프란시스코 아트인스티
튜트 학장)였다. 남아프리카공화국 출신인 그는 유럽중심주의로 배타적 틀
이 굳건하던 독일 카셀도큐멘타에서 처음으로 비유럽권 출신 총감독으로 임
명되어 세간의 이목을 끌었었다. 그가 신정아와 공동감독 최종후보로 올랐
다가 신정아가 가짜학위 파문으로 내정이 취소되자 홀로 기획을 맡게 됨으
로써 광주비엔날레 첫 외국인 총감독이 됐다.

그는 일곱 번째 광주비엔날레 전시를 특정 이슈나 인문 사회학적 제언을
담는 주제전보다는 지난 1년 동안 세계 곳곳에서 개최된 전시들 가운데 일부
를 선별해서 재구성하는 '연례보고'로 기획했다. 그동안 광주비엔날레가 지
속해 온 이슈 파이팅 주제 중심의 전시와는 전혀 다른 새로운 방식을 택한 것
이었고, 그에 대해 적잖은 의구심과 논란을 사기도 했다. 매회 당대 이슈이
자 미래 비전을 담는 주제를 내걸어 온 광주비엔날레인데 이미 열렸던 전시
나 작품을 다시 모아놓는 게 무슨 차별성과 실험성을 가질 수 있냐는 거였
다. 그러나 총감독은 비엔날레는 주기적으로 당대의 현상과 이슈들을 아우
르고 발언을 모아내는 장이며, 이를 연출하기 위해 미학적 인문 사회학적 개
념이나 작가와 작품 대신 전시를 대상으로 삼는 것이 다를 뿐이라고 했다.
대신, 각각 독립된 전시 그대로가 아닌 유기적 관계로 통합된 전시를 꾸리
며, 본래의 다양성들을 살리는 것에 중점을 두었다.

따라서 전시연출도 소주제들의 연결이 아닌 다양한 인자의 전시를 모아
내는 구성으로 '길 위에서' '제안' '끼워넣기'라고 이름했다. 비엔날레전시관
과 그 밖의 전시장소 전체를 하나의 공간으로 보고 세 섹션의 작품과 프로젝
트들을 서로 섞어 구성하는 거였다. 시대와 현실문화에 대한 다양한 접근과

표현들을 하나의 문화적 매개공간이자 교류의 장으로 교차시켜 구성해내는 통합 연출방식이었다.

세 묶음의 전시 중 먼저 '길 위에서(On the Road)'는 최근 1년 동안 열린 전시들을 매개 삼아 사회적 경험을 연결하면서 문화적·제도적 네트워크를 새로운 시각으로 조명하고자 했다. 단지 전시를 재구성한다기보다 변화하는 세계 흐름에서 부침을 보이는 국가라는 조직과 이를 뛰어넘는 더 큰 공동체와 유동적인 연합체들의 관계를 무엇으로 정의해야 할지, 미술 또는 미술기관이나 작가들이 국제 시민사회의 장에서 어떤 역할을 할 수 있는지, 국가별 상황에 따라 성공과 실패를 보이는 시민사회의 형성은 어떤 다양성을 보이는지를 여러 전시들을 통해 현재진행형의 세계를 되짚어 보고자 했다.

여기에는 정치 경제적 상황에 몰려 북아프리카로부터 남부유럽 시실리 섬으로 밀입국을 시도하는 해상난민들의 실재와 비현실을 섞어 담은 아이작 줄리언(Isac Julien)의 5채널 영상 〈웨스턴 유니온 : 작은 배〉, 바퀴 달

2008년 광주비엔날레, 아이작 줄리언의 〈웨스턴 유니온 : 작은 배〉와 한스 하케의 〈넓고 하얀 흐름〉

청춘 비엔날레

2008년 광주비엔날레, 요하임 숀펠트의 〈네 음악가들〉

린 차단망들을 둘러 세워 불안정하거나 비규정적인 경계를 설정한 정서영의 〈East West South North〉, 하얀 물결처럼 일렁이는 천으로 넓은 전시장을 가득 채운 한스 하케(Hans Haacke)의 〈넓고 하얀 흐름〉, 콩고 콜탄 광산의 작업과정 노동을 다룬 스티브 맥퀸(Steve McQueen)의 다큐멘터리 영상 〈Gravesend〉 등이 전시됐다.

이어 '제안(Position Papers)' 섹션에서는 젊은 기획자들의 관점과 제안을 통해 현대 미술문화의 현황에 대한 최근의 의견들을 전시로 구성했다. 이들의 시각과 제안을 통해 소규모 소론으로부터 넓은 지평의 비평까지 연결할 수 있는 담론을 형성시키려는 의도였다. 여기에는 다섯 젊은 기획자들이 각자의 주제로 제안을 넣게 되었는데 패트릭 D. 플로레스(Patrick D. Flores)의 '발원지에서의 방향 전환', 김장언의 '돌아갈 곳 없는 자들의 향락에 관하여', 박성현의 '복덕방 프로젝트', 압델라 카룸(Abdellah Karroum)의 '탐험7(상대적 조국)', 클레어 탄콘스의 '봄' 등이다.

이들 가운데 원도심의 쇠락으로 활기가 떨어진 대인시장에 비엔날레 현장을 펼친 박성현 기획의 '복덕방 프로젝트'는 삶의 공간에서 시각예술의 역할을 새삼 확인시킨 작업이었다. 생기 없는 시장 골목과 빈 가게, 굳게 닫힌 셔터문에 그라피티와 설치미술 등을 꾸미며 색다른 분위기를 연출했다. 이 프로젝트는 원도심과 전통시장 활성화에 좋은 선례가 되어 이후 매년 대인예술시장 프로젝트를 진행하게 됐고, 전국 곳곳의 전통시장들도 유사한 사업들을 따라 하기도 했다. 또한, 클레어 탄콘스가 기획한 '봄' 가운데 5·18민주광장과 금남로 일원에서 진행한 대규모 거리행진 집단 퍼포먼스 〈Spring〉은 남미의 페스티벌과 한국의 민주화운동 시위행진을 융합시킨 뜨거운 현장을 만들었다. 이 페스티벌에는 주로 광주의 고교생과 대학생, 자원봉사자 등 300여 명이 참여했고, 사전 워크숍과 분장 소품 제작 등 준비과정에 대학 실기실을 이용하는 등 새롭게 접해 보는 거리축제가 됐다.

　　마지막으로 '끼워 넣기(Insertions)'는 광주비엔날레를 위해 제안된 새로운 매체와 방법의 프로젝트들로서 전시구조 속에 부분부분 삽입되는 전시나 워크숍, 퍼포먼스 등 자유롭고 다양한 활동들로 구성됐다. 이를 통해서 작가는 자신만의 함축적 미술 언어로 현대미술에 대한 새로운 개념을 제시하거나, 독자적 소통 형식의 실험적인 작업들로 미술의 매개형식에 대한 새로운 모색을 보여주었다. 동화 『브레멘 음악대』를 차용하여 동물 박제들로 인간세상을 풍자한 요하임 숀펠트(Joachim Schonfeldt)의 〈네 음악가들〉, 무언의 현대무용극 형태 영상작품인 남화연의 〈망상해수욕장〉, 전시장 하얀 벽면에 흙덩이를 던지며 무작위적 표현 행위를 연출한 조은지의 〈진흙시〉, 무등산 숲속 의재미술관 문향정에 건축설계도와 사진과 입체조감도로 공동체 삶의 공간을 꾸민 필리페 둘자이드 & 로베르토 고타르디(Felipe Dulzaides & Roberto Gottardi)의 〈실현 가능한 유토피아〉 등이 이 섹션의 작품이었다.

세상만사 인간 삶의 초상
'만인보'(2010)

2010년 제8회 광주비엔날레(9. 3.~11. 7.)의 주제
는 '만인보(10,000 Lives)'였다. '만인보'는 노벨문학상 후보로 거론되던 고
은 시인의 인간 세상 갖가지 삶의 모습과 인간초상들을 묘사한 연작 시집 제
목이기도 하다. 예술총감독 마시밀리아노 지오니(Massimiliano Gioni, 당
시 뉴욕 뉴뮤지엄 특별전 디렉터)가 이 시집의 영문판을 읽고 그가 연출하려
는 전시 방향과 잘 맞다고 생각하여 안양의 고은 시인 댁을 찾아가서 주제로
차용해도 좋다는 허락을 받고 붙인 주제다. 그때 고은 시인은 서구의 30대
젊은 기획자가 당신의 『만인보』 시집을 읽은 것도 고마운데 그걸 비엔날레
주제로까지 걸겠다고 하니 뜻밖이라며 흔쾌히 받아들였었다.

사람들의 삶은 수많은 이미지를 남기고, 일상화된 사진 찍기는 매일같이
엄청나게 많은 이미지들을 만들어낸다. 여덟 번째 광주비엔날레는 이미지
의 홍수 시대를 살아가는, 이미지의 생산자이자 소비자이기도 한 현대인들
의 삶을 다양한 이미지들의 탐구로 엮어내었다. 말하자면 사람과 이미지들
의 관계, 영향력이 점점 더 커져 갈 뿐만 아니라 그 이미지에 대해 애착과 집
착 현상까지 보이는 시대 문화를 이미지의 백과사전 같은 전시로 구성해내
고 담론화하고자 하였다.

그것은 신화를 창조하는 종교적 우상이나 신앙과 상상의 도상 또는 기호
적 상징물이 되기도 하는 기물이나 행위의 사진들을 비롯, 이미지가 어떻게
만들어지는지, 이미지는 무엇을 기록하고 대변하는지, 이미지 변신을 위해
자기 모습을 어떻게 제시하는지, 눈의 시각 작용과 이미지의 인식에 관한 일
루전의 세계, 초상화에 투사된 자아로서의 이미지 등으로 아주 폭넓게 펼쳐
졌다. 이미지란 끝이 없이 확장되는 것이지만 파노라마처럼 펼쳐지는 이 같
은 대규모 전시 전체를 다른 큐레이터 없이 단독으로 기획하고, 전시 공간도

2010년 광주비엔날레, 산자 이베코비치의 〈바리케이트 위에서〉, 구스타브 메츠거의 〈역사적 사진- 바르샤바 게토의 폐쇄, 1943년 4월 19일~28일〉, 프랑코 바카리의 〈이 벽에 당신의 흔적을 사진으로 남기시오〉

청춘 비엔날레

2010년 광주비엔날레, 오버 플러스(OVER PLUS)의 〈잉여인간 프로젝트〉

외부 장소로 분산 없이 비엔날레전시관, 광주시립미술관, 광주시립민속박물관 등 중외공원 안으로만 모으면서 집중도를 높이고자 하였다.

관람객들이 포토 부스에서 자신의 모습을 사진 찍어 전시관 벽면을 메워가도록 한 프랑코 바카리(Franco Vaccari)의 〈이 벽에 당신의 흔적을 사진으로 남기세요〉, 마을 주민들에게 카메라를 나눠주어 나날의 일상을 영상으로 기록하도록 한 우 원광(Wu Wenguang)의 〈중국 마을 다큐멘터리〉, 박성완, 정다운 등 광주 20대 신예작가 5인이 매일 전시장에서 관람객들의 초상을 그려주는 〈잉여인간 프로젝트〉, 대형 포장박스에 상품처럼 고정된 인간 모습을 설치한 마우리지오 카텔란(Maurizio Cattelan)의 〈무제〉, 천사와 풍만한 돼지의 채색장식 조각상을 출품한 'Uncanny Section' 제프 쿤스(Jeff Koons)의 〈진부함의 도래〉, 옛 시절의 향수를 불러일으키는 박태규의 영화 간판 그림들 〈기억〉 등이 대중적 어법의 이미지로 선보여졌다.

또한 저승길의 동반자로 갖가지 인물상들을 깎아 채색한 수백 꼭두각시 모음과 꽃상여를 설치한 〈꼭두 콜렉션〉, 수많은 모습들로 애착인형처럼 일

상과 함께한 테디 베어들의 크고 작은 3천여 점 사진들을 전시실 가득 모아놓은 이데사 헨델레스(Ydessa Hendeles)의 〈파트너스-테디 베어 프로젝트〉, 중국 봉건시대 지주와 소작농들의 사회적 관계와 힘겨운 소시민의 삶을 사실주의 조각상들로 연출한 〈임대료 징수 안마당(Rent Collection Courtyard)〉도 그 각인된 이미지와 함께 물량과 규모에서부터 관람객을 압도할 만했다.

그런가 하면 5·18민주화운동 희생자들의 흑백 영정사진들의 눈을 감겨주고 그 공간에서 검은 조복을 입고 주기적으로 '임을 위한 행진곡' 콧노래 퍼포먼스를 진행토록 한 산자 이베코비치(Sanja Ivekovic)의 〈바리케이트 위에서〉, 5·18 때 희생된 영혼들의 천도를 감로탱 형식으로 기원하는 임남진의 〈떠도는 넋들을 위해〉 등, 천안문 사태에 대한 지금 사람들의 기억과 태도들을 영상으로 담은 류 웨이(Liu Wei)의 〈지울 수 없는 기억〉, 캄보디아 크메르 루즈의 킬링필드 시기에 무수히 수감된 남녀노소 사형수들의 최후사진을 모아놓은 넴 아인(Nhem Ein)의 〈투얼 슬랭 교도소 초상사진〉, 게토로부터 강제이주 당하는 폴란드계 유대인들의 사진을 허물어진 벽돌더미와 함께 연출한 구스타프 메츠거(Gustav Metzger)의 〈역사적 사진-바르샤바 게토의 폐쇄〉 등의 역사나 정치 사회적 기록으로서 이미지들을 보여주었다.

한편으로 2010년은 광주비엔날레 창설배경이기도 한 5·18민주화운동 30주년이 되는 해였다. 따라서 광주비엔날레 재단은 비엔날레 정기 행사와는 별개로 '오월의 꽃'이라는 기념행사를 벌였다. 광주시립미술관과 원도심의 아시아문화전당 홍보관(쿤스트할레 광주)과 상가건물 지하 폐공간 등에 작품을 분산 배치하여 전시를 기획하였다. 이와 더불어 전남대학교 대강당에서 퍼포먼스를 결합한 공연을, 용봉홀에서는 국제학술행사를 곁들여 5·18의 기억과 현재적 의미를 인문사회학적으로 파고들기도 하였다.

함께 둘러앉아 소통하기
'라운드 테이블'(2012)

민주주의의 기본은 다양한 인자들 간의 동등한 관계일 것이다. 현안을 들여다보고 의견을 모아가며 어떤 길을 찾아 나갈 때도 구성원들 간의 상호존중과 배려와 합의가 기본이다. 아홉 번째 광주비엔날레(9. 9.~11. 11.)가 내건 주제 '라운드 테이블'은 '광주정신'의 근간이기도 한 위계적이지 않은 대등한 관계의 집단적 실천에 초점을 두었다. 단일한 정체성과 공통점을 우선하기보다 서로 다른 견해들이 만들어내는 유동적이고 유기적인 관계, 무조건적 협업방식이 아닌 전 지구적 문화생산을 위한 수평적 교류의 장을 지향했다.

어떤 면에서 '라운드 테이블'은 이념이라기보다 체제나 형식이라 할 수 있다. 아시아권에서 흔히 볼 수 있는 범신론적 다신교나 만유상생의 정신세계, 또는 5·18 당시 보여준 대동세상 공동체 정신과도 연결 지을 수 있다. 여럿이 함께 둘러앉는 정치적 원탁회의, 한국 민속전통의 둥근 밥상인 두리반, 중국식 원형 식탁을 떠올리게도 한다. 따라서 주제 '라운드 테이블'은 담론생산을 위한 평등한 대안적 형태의 집단적 실천방식이었다. 열린 구조의 분담과 협업 형태로서 일치된 의견도출에 연연하기보다 서로의 다양한 생각들을 나누는 장을 만들고자 했다.

이 같은 기획체제는 이전의 총감독제가 아닌 아시아를 기반으로 활동하는 여섯 명의 여성 기획자들을 공동감독으로 선정하면서부터 예고되었다고도 할 수 있다. 총괄자나 최종 결정권자를 두지 않는 대등한 관계의 이들 여섯 명의 공동감독제는 민주적 추진방식이라는 대의명분의 '라운드 테이블'을 실행코자 했으나 그만큼 절차에서나 추진과정마다 합의점을 도출하기가 수월치 않았다. 결국, 광주비엔날레 역사상 첫 실험적 기획구조인 다수 공동감독제는 실제로 합일된 핵심 개념이나 이슈를 뽑아내기보다는 각자의 소주제

2012년 광주비엔날레 때 전시관 앞 광장에 관객참여형으로 설치된 리크리트 티라바니자(Rirkrit Tiravanija)의 〈무제(미래는 크롬)〉

들로 여섯 섹션을 꾸미며 서로 연립하는 구조의 전시를 만들었다. 기획자가 여럿이고 각자의 전시를 꾸미다 보니 전시장소도 비엔날레전시관 안팎뿐 아니라 광주시립미술관, 대인시장, 무각사, 광주극장 등 여러 곳으로 분산됐다.

사공이 많으면 배가 산으로 간다는 말이 있다. 하지만 이들 공동감독들은 애당초 어디로 향한다는 공통된 목표지점을 두지 않았던 것 같다. 의제가 뚜렷한 이슈나 지향가치로서 대주제가 아닌 논의의 체제나 방식으로서 '라운드 테이블'인 것이다. 그래서인지 난상토론이 많으면서 전시 전체를 관통하는 통합된 맥락을 드러내야 한다는 목적의식은 크지 않았던 듯하다. 여섯 감독

청춘 비엔날레

2012년 광주비엔날레, 문경원 & 전준호의 영상작품 〈미지에서 온 소식-세상의 저편〉 스틸 컷, 광주극장에 전시된 조현택의 사진작품 〈소년이여 야망을 가져라〉 등

의 각자 설정한 소주제들도 개념적 범주가 서로 겹치기도 하고, 개인이나 집단의 역할에 대해 상반된 입장을 보이기도 했다. 작품의 구성도 각자 공간별로 분리하기보다 섞어 연출해서 개별 전시로 구분할 수가 없었다. 그러면서도 세계 근·현대사를 다층적 국면들에 대한 시간성과 공간성과 유동성을 중심으로 개인과 공동체와의 관계 등을 탐구하는 경향을 보였다.

인도 출신 낸시 아다자냐(Nancy Adajania)는 '집단성의 로그인, 로그아웃'이라는 소주제로 세계의 정치 사회적 삶의 기록과 예술과의 관계를 역사적 사실에 기반한 개인과 집단 사이의 상호작용이나 연대성에 관한 다양한 관점들로 펼쳐놓고자 했다. 사람의 창자를 연상시키는 붉은 소프트 조형물들 사이로 각기 다양한 포즈로 상황을 연출하고 있는 취토 델라트(Chto Delat)의 영상작품 〈타워 송스피엘(Tower Songspiel)〉, 만화 같은 벽화 드로잉 형식으로 유고슬라비아 전쟁 기간의 평화스러운 공간과 대학살의 장소들을 환기시키며 익명의 인간 존재들에 대해 의문을 제기하는 다린카 포프미틱(Darinka Pop-Mitić)의 〈결속 중〉 등이었다.

일본의 마미 카타오카(Mami Kataoka)는 소주제 '일시적 만남들'로 변화하는 세계 속 수많은 만남과 인연들에서 상호 연결성을 생각하고 자신과 주변의 관계로부터 더 큰 가능성을 여는 담론에 이르고자 했다. 스콧 이디(Scott Eady)의 〈100대의 자전거 프로젝트 : 광주〉는 버려지거나 고장 난 100대의 자전거를 수집해서 어린이들이 전시장 안팎에서 타고 놀 수 있도록 제공했고, 관람객들이 하얀 소금 무더기에 맨발을 올려놓고 앉아 자아성찰과 치유의 시간을 갖도록 한 김주연의 〈기억 지우기〉, 1970년대 새마을운동으로 개조된 시골 개량주택들의 사진 연작을 출품한 이정록의 〈글로컬 사이트〉 등이 있었다.

한국의 김선정은 '친밀성·자율성·익명성'이라는 소주제로 개최지 광주에 관한 기념비적 서사와 함께 한국 민주주의를 이끈 5·18민주화운동의 역할

등 정치사회적 대서사의 이면과 아울러 역사와 개개인의 삶의 흔적, 광주 이야기의 장소성과 연관된 작업을 주로 보여주었다. 여기에는 시위진압용 방패 100여 개를 일상 기물들 모양의 테라코타 위로 매달아 개인과 집단, 익명성을 생각하게 한 마이클 주의 〈무제〉, 대인시장 빈 가게와 광주극장 사택, 광주가톨릭대학 평생교육원 옛 기숙사 등에서 사라진 삶의 체취들을 벽면 탁본들로 떠내 전시장에 가옥구조로 설치한 서도호의 〈탁본 프로젝트〉, 무등산의 인문학적 풍경을 한글 소재의 시각과 공학, 문학의 융합으로 꾸미며 사유하는 쉼의 야외공간을 설치한 그룹 비빔밥의 〈숲, 숨, 쉼 그리고 집〉, 영화배우 이정재와 임수정이 출연해서 SF영화처럼 시공간을 뛰어넘어 미래 세계에 깨어난 상황을 보여준 문경원 전준호의 영상작품 〈미지에서 온 소식-세상의 저편〉 등이었다.

중국의 캐롤 잉화 루(Carol Yinghua Lu)는 '개인적 경험으로의 복귀'를 소주제로 이데올로기와 민족주의 논리의 틀이 깨지는 시점에서 개개인의 자기변혁과 일상의 디지털화, 세계무역, 정치적 움직임으로 인한 국제·국가·사회·문화·역사적 경계의 와해와 신자유주의적 정치·경제 담론을 탐구하고자 했다. 글로벌 맥락의 예술 잡지이면서 현대예술에 풍부한 스펙트럼을 열어준 『Third Text』 책들을 아카이브 자료들처럼 테이블 위에 펼쳐놓은 라시드 아라인(Rasheed Araeen)의 〈더 리딩 룸〉, 작가가 스리랑카와 중국, 인도, 이란, 일본, 네팔, 러시아, 유럽 서부를 여행하며 촬영하고 모은 사진과 엽서들로 방대한 리서치 이미지 컬렉션을 꾸민 보리스 그로이스(Boris Groys)의 〈역사의 종언, 그 이후〉 등이 이 섹션의 작품이었다.

인도네시아 알리아 스와스티카(Alia Swastika)는 '시공간에 미치는 유동성의 영향력'을 소주제로 전통적 틀로부터 확장되어가는 경계의 개념, 전 지구화에 따른 문물과 인구, 정보가 지속적으로 증가하는 현상과 함께 경계와 지정학적 관념이 동시적으로 해체되거나 고착되면서 더욱 복잡해져 가

는 지역적 경계의 개념을 유동성, 공간성, 시간성으로 탐구하고자 했다. 거울이 부착된 헬멧을 쓰고 우주 행성처럼 주변과의 분리 또는 연결을 경험하도록 한 사라 나이테만스(Sara Nuytemans)의 〈나 관측소 2.2〉, 헌 옷가지며 인형, 고무장갑 등 일상 소품들로 오두막이나 스크린을 만들어 영상을 투사하며 개인과 환경과의 관계를 느끼도록 한 크레이그 월시 & 히로미 탱고(Craig Walsh & Hiromi Tango)의 〈Home〉 등의 작품이었다.

또한 아랍에미리트의 와싼 알 쿠다이리(Wassan Al-Khudhairi)는 소주제를 '역사의 재고찰'로 설정하고 역사의 재논의와 기억의 방법, 일상과 그 안의 사건들, 그 특정사건들을 기억하는 이유, 극적인 사건들이 발생하는 오늘날의 세계에서 우리 자신을 정의하는 방법 등의 명제를 탐구했다. 공간의 형태나 구조에서 나타나는 도시공학과 사회 문화적 이데올로기를 탐구하는 프로젝트로 광주의 일상공간이나 태권도 격투기 도장을 촬영한 영상을 선보인 엑셔번 콜렉티브(xurban_collective)의 〈대피〉, 배우도 언어도 다른 두 개 버전의 한 영화로 관계나 소속이 규정하는 언어와 행동과 사람들 사이의 의미론적 불일치를 보여준 파이샬 바그리쉬(Fayçal Baghriche)의 〈메시지 프로젝트〉 등이 설치되었다.

변혁과 대전환을 위해 '터전을 불태우라'(2014)

2014년은 광주비엔날레(9. 5. ~11. 9.)가 열 번째 되는 해였다. 창설 20년, 행사 10회째이다 보니 지난날을 되짚어 보면서 새로운 대전환을 위한 재도약이 필요한 시점이었던 것이다. 따라서 초기 준비단계부터 그 어느 때보다 분위기나 의지들을 달리하면서 확실한 전환점을 만들어야 한다는 과제들을 갖게 됐다. 재단의 이런 기대를 안고 선정된 예술총감독 제시카 모건(Jessica Morgan, 당시 뉴욕 Dia Art Foundation 디렉

청춘 비엔날레

터)은 '터전을 불태우라'는 완전 파격적이고 급진적인 주문을 주제로 내걸었다. 터전을 불태우라고? 누구라도 제정신이면 그럴 수 있나? 그동안 애써 일군 기반을 일시에 불살라 버리고 맨땅에서 새로 시작하라는 것인데, 그야말로 일대 혁신의 각오로 모든 걸 벗어던지고 처음부터 다시 시작하라는 선동성 구호나 마찬가지였다.

이것은 자기혁신이라는 개별적 차원뿐만 아니라 박제화된 기성 관습과 규범, 체제에 집단적으로 저항하라는 사회운동이자 실천적 문화운동 성격이 강한 것이었다. 영문으로 '버닝 다운 더 하우스(Burning Down the House)'는 1980년대 초반 유행했던 뉴욕 출신 진보그룹 '토킹 헤즈(Talking Heads)'의 노래 제목으로 제10회 광주비엔날레의 지향점과 목적에 부합해 차용됐다. 주제는 무엇보다 '불'이 지닌 역사적 맥락과 속성, '불태움'이라는 행위에 중점을 뒀다. 물질을 변형시키는 힘, 생성과 소멸의 이중성, 인류학적 맥락에서 변화와 가치 등 '불'의 속성과 상징성을 전시로 풀어내려 한 것이다. 실제로 주제전시에서는 변혁과 개혁을 향한 움직임, 체제와 관습에 대한 비판, 정치적 발언, 창조적 행위 등의 역동성을 강하게 드러내는 작품과 퍼포먼스가 많았다. 또한 절반 이상으로 대폭 늘린 아시아권 작가들을 비롯, 유럽 중심에서 탈피해 현대미술 주류에서 소외되거나 변방으로 취급된 남미나 제3세계 등지의 미술 활동을 적극적으로 조명하는 '유쾌한 반란'을 감행하고자 했다.

비엔날레관 광장을 들어서면 맨 먼저 정면으로 마주치는 전시관 외벽에는 벽을 깨트리며 불길로부터 뛰쳐나오는 제레미 델러(Jeremy Deller)의 거대한 초록 문어그림과 맞닥뜨리게 하고, 광장 한쪽에는 스털링 루비(Sterling Ruby)의 높은 굴뚝에 육중한 무쇠 스토브 설치물(그의 거대한 무쇠 스토브는 전시실에도 설치되어 있었다), 경북 경산과 경남 진주의 발굴 현장에 방치되어 있던 것을 이동 퍼포먼스 형식으로 이곳 5·18민주화운동 희생과 상처의 도시 광주의 국제행사장 광장까지 이송해 와 현재라는 시점 전면에 내놓은

임민욱의 한국전쟁 양민학살 유해 컨테이너들이 사뭇 비장함을 들게 했다.

이 같은 분위기는 전시장 안쪽으로도 이어져 주제를 시각적으로 확실하게 드러내기 위해 도입부부터 불과 연기 이미지, 불에 탄 집이나 흔적, 숯덩이 설치를 비롯, 저항, 탈피의 메시지의 작품들이 많았다. 전시장 안이 온통 연기로 가득 찬 것처럼 1관부터 5관까지 연결통로와 전시실 벽 전체를 연기 이미지 벽지로 뒤덮은 듀오 엘 우티모 그리토(El Ultimo Grito) 팀, 불타고 난 폐허처럼 연기 가득한 방에 생활 기물이나 뼈 형체 숯덩이들만 남은 까미유 앙로(Camille Henrot)의 〈증강오브제〉, 검은 숯들을 허공 가득 매달아 놓은 코넬리아 파커(Cornelia Parker)의 〈어둠의 심장〉, 불에 탄 폐허의 어두운 공간을 체험하도록 꾸며놓은 에두아르도 바수알도(Eduardo Basualdo)의 〈섬〉, 불에 그을린 동물의 사체처럼 어둠 속에 사람 형체가 뻗어 있는 후마 물지(Huma Mulji)의 〈분실물취급소〉, 푸른 녹지가 순식간에 불길에 휩싸여

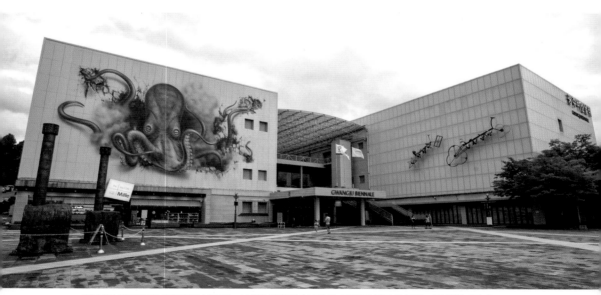

2014년 광주비엔날레 때 전시관 앞. 스털링 루비의 〈스토브〉, 제레미 델러의 문어그림 벽화 〈무제〉

청춘 비엔날레

2014년 광주비엔날레 전시관 모습, 이불의 〈갈망〉, 제인 알렉산더의 〈보병대와 야수〉

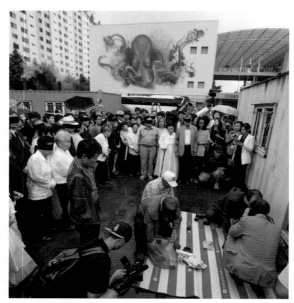

임민욱의 〈네비게이션 아이디〉 퍼포먼스

잿빛 폐허로 변하는 박세희의 〈상실의 풍경〉 영상 등등은 모든 것이 한순간 재가 될 수 있음을 주지시키는 듯 참혹하고 공포스러운 광경들이었다.

그런가 하면 개의 머리에 사람 몸을 한 반인반수들이 오와 열을 맞춰 행진하는 모습으로 규칙과 제도에 강제된 삶을 풍자한 제인 알렉산더(Jane Alexander)의 〈보병대와 야수〉, 알몸으로 묶인 온갖 고문 사진을 흑백 연작으로 담은 김영수의 〈사람-고문〉, 한국전쟁기 집단학살 현장에서 가까스로 살아남은 자의 깊은 생채기를 옹이진 지팡이들로 다듬어낸 임민욱의 〈채의 진과 천 개의 지팡이〉, 내장과 적출물이 연상되는 기괴한 붉은 핏빛덩이 오 브제들을 허공에 매달고 알몸으로 거꾸로 매달린 고통스런 영상을 함께 연출한 이불의 〈갈망〉, 거대하게 확대된 인체 장기 모양 아래로 관람객들이 지나가도록 전시실 출입부에 설치한 피오트로 우클란스키(Piotr Uklanski)의

〈무제〉, 조각조각 분절되어 폐기된 창백한 인체 무더기인 최수앙의 〈흔적〉, 전시관 벽을 뚫고 창을 내어 자연광을 들이고 안팎 소통의 통로를 연 리나테 루카스(Renate Lucas)의 〈불편한 이방인이 될 때까지〉, 인생사 희노애락을 온갖 표정들로 연기한 배우들의 사진들로 공간을 꾸민 임인자의 〈비영웅극장〉 등등 전반적으로 힘이 많이 들어가고 무거운 분위기이면서 인간 세상사의 어느 순간들과 현재의 지점들, 새롭게 일어서야 할 이유 등 생각 많아지게 하는 전시였다.

한편, 2014년은 광주비엔날레 창설 20주년이 되는 해였다. 그래서 비엔날레 재단에서는 이를 기념하기 위해 별도의 특별프로젝트를 기획했다. 그해 연초부터 가을까지 긴 시간에 걸친 '광주정신' 탐구 학술행사와 함께 특별전 '달콤한 이슬'을 진행했다. 이 전시의 개막 직전에 앞서 얘기했던 〈세월오월〉 걸개그림의 전시 불허 파동으로 소용돌이가 일었고, 광주시와 광주비엔날레가 예술표현의 자유나 정치적 입장과 관련한 전국적 뜨거운 이슈의 중심에 서게 되었다. 그 소용돌이가 한 달 뒤에 있게 된 제10회 광주비엔날레 개막에도 적잖은 영향을 미쳐 세간의 관심과 집중력을 떨어뜨리는 요인이 되기도 했다.

실재와 현상 너머의 징후로서 '제8기후대'(2016)

창설 20주년을 넘어 새롭게 출발해야 하는 2016년도 제11회 광주비엔날레(9. 2.~11. 6.)의 주제는 '제8기후대 : 예술은 무엇을 하는가?'였다. 예술총감독 마리아 린드(Maria Lind, 당시 스웨덴 스톡홀름 Tensta Konsthall 디렉터)는 "이 주제는 미술의 행위 주체성(agency)에 관한 발언이다. 미술의 수행성에 관한 가장 핵심점인 지점은 바로 그것이 지닌 상상적이고 투사적인 가치, 즉 미술이 미래와 맺는 능동적인 관계다"고 말했다. 고대 그리스 지리학자들이 찾아낸 지구상의 일곱 개 물리적 기후대에서

한 단계 더 나아가 오직 인간의 상상력에 의해서만 도달 가능한 기후대라는 것이다. 이분법적 세계관이나 합리주의 관점과는 다른, 존재론적으로는 실재하나 물리적이고 피상적인 사물 인식에서 벗어난 개념이라는 것이다.

이러한 맥락에서 '제8기후대 : 예술은 무엇을 하는가?'는 지진계가 기후의 변화를 예측하듯, 사회의 변화를 예측 진단하는 예술가와 그들의 예술활동을 통해 미래를 관통하는 예술의 능력과 역할을 살피는 데에 중점을 두었다. 도달하지 않은 시간대에 대한 예상, 진단, 예후, 관점을 포괄하며 앞으로의 예술이 나아가야 할 방향과 비전을 제시하려는 것이었다.

전시는 7개의 키워드를 두고 기획됐다. 땅과 천연자원으로 대변되는 지구 생태계와 이에 대한 문화인류학·사회정치학적 고찰로서 '땅 위와 땅 밑', 변화하는 작업조건이 일상의 삶과 기술에 미치는 영향을 작가적 관점에서 풀어 보는 '노동의 관점에서', 거대우주를 움직이는 분자의 역할과 기능에 주목하는 '분자와 우주 사이', 사회 속 주류문화에 도전하는 타자들의 존재와 주체성에 대한 근본적 조명을 담는 '새로운 주체성들', 사회의 수직적 구조에

2016년 광주비엔날레. 박인선 〈표류〉(2013, 캔버스에 혼합, 140x340cm)

청춘 비엔날레

2016년 광주비엔날레 작품 중 도라 가르시아의 〈녹두서점〉, 구닐라 클링버그의 〈태음주기〉(래핑), 〈무아지경-커튼〉(대나무발), 〈썬 프린트〉(청사진 인화), 히토 슈타이얼의 〈태양의 공장〉, 김설아의 〈들리다〉(부분, 215x75㎝, 종이에 아크릴릭). 나타샤 사드르 하기기안 + 아쉬칸 세파반드(Natascha Sadr Haghighian with Ashkan Sepahvand)의 〈pssst 레오파드 2A7+탄소연극〉(2013~, 레고, MP3플레이어, 헤드셋)

도전하는 예술가들의 자유로운 유영방식으로서 '반항에 대해', 동시대 미술에서 보여지는 형식적, 경제·사회적 역량들이 추상화되는 경향에 대한 예술적 전략으로서 '불투명할 권리', 이미지들이 범람하는 시대에 새로운 권력의 도구가 된 이미지의 의미화 과정에 대한 새로운 시각으로서 '이미지의 사람들' 등이다.

이는 대체로 생태, 노동, 주체성, 저항, 우주, 비가시성 같은 실재와 인식에 관한 것들이었다. 어떤 면에서 주제는 매우 추상적이지만 전시된 작품들은 현실 발언이나 풍자와 비유, 저항, 역사의 환기, 유목적인 삶, 생태, 상상 또는 가상세계 등 몇 가지 유형들로 묶을 수 있었다. 전시형식도 공간연출에서 열린 개념을 지향했는데, 대부분 칸막이를 두지 않고 전시실을 넓게 터놓은 상태에서 작품들마다 독자적인 영역을 부여하면서 서로 유기적인 관계를 갖도록 배치했다. 특히 각 전시실들이 서로 다른 기후대인 것처럼 작품 배치에서 차이를 뒀는데, 이 시대 세상풍경을 만화경처럼 펼쳐놓거나, 암막과 검은 카펫으로 온통 어둡게 만든 공간에 영상과 사운드만으로 구성하기도 하고, 큰 전시실에 몇 개의 구역들로 작품군집을 배치하거나, 불확실성으로서 가상과 상상의 이미지 작품들로 넓고 밝게 트인 공간을 연출하는 등의 구성이었다.

몇몇 전시작품을 살펴보자면, 5·18민주화운동 이전 정치 사회현실 공동학습의 아지트를 재현한 도라 가르시아(Dora Garcia)의 〈녹두서점–죽은 자와 산 자를 위하여〉, 도시재개발로 밀려난 소시민들의 삶의 잔해들을 가득 실은 폐기물 운반선 모습인 박인선의 〈표류〉, 눈에 띄지 않는 은밀한 곳에나 서식할 듯한 미시생명체 모양을 정교하게 그려낸 김설아의 〈숨에서 숨으로〉, 〈침묵의 소리〉 등, 가상 첨단공장과 모션캡쳐로 춤추는 사이보그 군상들과 전자데이터 가짜뉴스 장면 등이 SF영화 같은 히토 슈타이얼(Hito Steyerl)의 〈태양의 공장〉, 태양 흑점주기와 방출되는 에너지에 의해 전쟁이나 전염

병 등 인류의 삶이 영향을 받는다는 러시아 우주론 바탕의 카자흐스탄 현지와 공상적 요소가 뒤섞인 안톤 비도클(Anton Vidokle)의 〈공산주의 혁명은 태양이 일으켰다〉 등이 전시됐다.

이와 함께 비엔날레전시관 이외 도시 곳곳에 작품들이 배치됐다. 광주 현지에서 수집한 생활소품이나 폐기물들과 나뭇가지, 풀 등 자연소재들로 생태환경 메시지를 펼쳐놓은 베른 크라우스(Bernd Krauss)의 〈T. U. N, Tradgard Utan Namn〉, 달이 차고 이지러지는 모양들을 패턴처럼 만들어 의재미술관 통유리창을 덮고 그 사이로 투과된 빛과 그림자가 바닥 가득 또 다른 문양으로 드리워지게 한 구닐라 클링버그(Gunila Klingberg)의 〈태음주기〉, 지역협업예술 프로젝트로 일곡동 도시농부들인 한새봉두레와 주택지구 인접한 다랑이 논둑길에서 집단현장극을 펼친 페르난도 가르시아(Fernando Garcia)의 〈도롱뇽의 비탄〉 등 흥미로운 현장작품이 많았다.

유무형 경계의 다차원성
'상상된 경계들'(2018)

2018년 제12회 광주비엔날레(9. 7.~11. 11.)는 '상상된 경계들(Imagined Borders)'이 주제였다. 제1회 때의 '경계를 넘어'를 재해석해서 그동안의 시차를 찾아보자는 이 주제 아래 김선정 재단 대표이사가 겸직한 총괄 큐레이터 외에 클라라 킴(Clara Kim), 크리스틴 Y. 킴(Christine Y. Kim), 리타 곤잘레스(Rita Gonzalez), 그리티아 가위웡(Gridthiya Gaweewong), 정연심, 이완 쿤(Yeewan Koon), 데이비드 테(David The), 김만석, 김성우, 백종옥, 문범강 등 11인이 큐레이터로 참여하여 팀별 또는 개별로 각자의 소주제와 전시공간들을 연출했다. 2012년의 6인 공동감독제보다 두 배 늘어난 기획진인데, 총괄 큐레이터가 있다는 점이 그때와는 달랐다.

주제 '상상된 경계들'은 베네딕트 앤더슨의 민족주의에 관한 저서 『상상의 공동체(imagined communities)』에서 차용했다. 세계화 이후 민족이나 지정학적인 경계가 재편되면서 훨씬 복잡해지고 있는 동시대 현상, 말하자면 과거와 현재에 대한 성찰과 함께 인류가 직면한 새로운 변화와 흐름을 진단하고, 유무형의 경계를 둘러싼 비평적 담론의 장을 마련코자 한 것이다. 정치, 경제, 세대 간 경계의 있고 없음, 경계의 안과 사이 등 드러난 것뿐만 아니라 보이지 않는 지점에서도 더욱 굳건해지고 복잡해지고 있는 경계들에 대한 재사유의 시도였다. 전쟁과 분단, 냉전, 독재 등 근대의 잔상과 더불어 이 시대에도 여전히 오히려 더욱 심화되고 있는 양극화와 소외 등 사회적 이슈들을 살피면서 탈장르와 융복합, 학제 간 연구 추세에서 이를 극복할 수 있는 미래가치의 상상력을 펼쳐 보고자 했다.

주제전은 중외공원 비엔날레전시관과 국립아시아문화전당 문화창조원 복합전시공간에서 열렸다. 비엔날레관의 클라라 킴은 '상상된 국가들/모던 유토피아'를 소주제로 정치 사회적 격변기였던 1950~1970년대 독립운동, 혁명, 식민지 이후 국가 정체성이 형성된 과정을 주로 모더니즘 공공건축들로 되비춰냈다. 정부 정책에 따라 건립된 브라질과 인도의 모더니즘 건축을 비교영상과 설치물로 보여준 루이지 벨트람(Louidgi Beltrame)의 〈브라질리아/찬디르〉, 사막도시 두바이의 독특한 외관 건축물들을 특급호텔 샹들리에 무늬 벽지 배경의 작은 금빛 향수병으로 축소시킨 피오 아바드(Pio Abad)의 〈오!오!오!(부당함의 보편역사)〉 등이 전시됐다.

그리티아 가위웡은 '경계라는 환영을 마주하며'를 소주제로 불안정한 국가주의, 탈영토화 등에 관하여 아카이브를 구성했다. 그동안 서구사회가 구축해 온 국경, 이주, 영토 등에 대한 대서사와는 다른 관점의 보다 다층적인 맥락을 들여다보도록 한 것이다. 제1세계 주요 나라들의 상징적 건축물 사진들과 함께 벌려진 여행가방 속 여권과 옷가지 등으로 국가 간 경제적 불

2018년 광주비엔날레관 전시관 내부, 2018년 광주비엔날레관 작품 중 카데르 아티아의 〈이동하는 경계들〉, 하릴 알틴데레(Halil Altindere)의 〈우주난민〉 영상작품

평등에 따른 국경 통과와 이동의 실상 등을 함축시킨 디뎀 외츠베크(Didem Özbek)의 〈꿈의 여행〉, 아시아·아프리카·남미 등지 민속 전통에서 사후세계 관에 관한 인터뷰 영상과 함께 외상과 영적으로 상처 입은 실향자의 육신을 의족들로 대신해 설치한 카데르 아티아의 〈이동하는 경계들〉 등이 전시됐다.

크리스틴 Y. 김과 리타 곤잘레스가 공동기획한 '종말들: 포스트 인터넷 시대의 참여정치'는 점차 가속화되는 세계화와 초고속 기술혁신이 앞당기는 탈영토화 문제에 초점을 맞췄다. 인터넷 정보전달의 통제나 검열, 정보격차, 가상화폐, 대안적 디지털플랫폼 등 온라인상의 경계와 생태환경 등에 관한 탐구였다. 쿠바의 인터넷 보급과 접속 상황을 바탕으로 유명 광고물과 출판물, 인터뷰 영상들을 연출한 줄리아 웨이스트와 네스터 시레(Julia Weist & Nestor Siré)의 공동작품 〈판촉 매뉴얼〉, 〈해설광고〉, 인간과 기계의 충돌, 일상과 자연의 컴퓨터화, 디지털식민주의 등에 관해 자연암반 같은 설치물과 영상들로 구성한 김아영의 〈다공성 계곡〉 등이 이에 해당된다.

또한 데이비드 테는 '귀환'이라는 소주제로 광주비엔날레의 지난 역사를

2018년 광주비엔날레 주제전 중 국립아시아문화전당 문화창조원 전시관에 배치된 '생존의 기술: 집결하기, 지속하기, 변화하기' 섹션

청춘 비엔날레

회고·요약하는 아카이브 라운지를 만들었다. 그동안의 참여작가나 큐레이터들의 현재 작업과 연관된 과거 비엔날레의 작품 또는 이벤트나 프로젝트를 선별하여 재현과 재연의 방식으로 현재로 귀환하게 했다. 비엔날레전시관 관람 동선 끝부분에 마련된 공간에서 제1회부터 광주비엔날레 전시 도록과 출판물 등 자료들과 주요 작가들의 작품을 다시 불러내거나 수시로 워크숍을 펼치기도 했다. 첫 행사 때 대상작이었던 크쵸(Alexis Kcho)의 〈잊어버리기 위하여〉나 같은 기간 '95광주통일미술제' 때 망월동 묘역에 설치되었던 강연균의 만장 설치작품 〈하늘과 땅 사이-4〉 등 일부는 작품의 규모 때문에도 아시아문화전당 전시공간에 배치됐다.

아시아문화전당 창조원과 민주평화교류원에 전시를 구성한 정연심과 이완 쿤의 '지진: 충돌하는 경계들'은 단층이라는 지질학적 개념을 빌려 정치·사회·심리적 분열을 일으키는 현시대의 문제들을 다층적으로 들여다보고자 했다. 정치적 박해와 사회적 편견에 저항하고 은둔하는 사람들의 이야기를 절반씩 잘려나간 일상의 단편 사진들로 구성해 긴 띠를 만들어 위아래

로 배치한 실파 굽타(Shilpa Gupta)의 〈변경된 유산(100가지 이야기)〉, 무장경찰의 테러 진압작전 영상들로 도시의 불안을 보여주는 아르나우트 믹(Aernout Mik)의 〈이중 구속〉 등이 이 섹션의 작품들이었다.

김만석·김성우·백종옥은 '생존의 기술: 집결하기, 지속하기, 변화하기'라는 공동 소주제로 팀을 이뤘지만 기획은 각자의 관점으로 본 한국사회의 미시성과 거시성, 지역성과 초지역성, 조형성과 개념성 등을 다뤘다. 광주 성매매업소 흔적들을 찾아 지도를 만들고 그 여성들이 자주 이용하던 약품 포장지들로 도시의 그늘진 삶을 드러낸 정유승의 〈랜드마켓, 랜드마크〉, 국가폭력으로 희생된 사람들의 기록이나 증언을 신문지를 으깨어 만든 비석들로 기억하고자 한 여상희의 〈검은 대지〉, 일상의 부산물이나 파편들을 결속하고 캐스팅해서 사회 속 개인과 집단의 관계를 하얀 덩어리들의 풍경으로 보여준 권용주의 〈캐스팅〉, 〈포장천막〉, 유영하듯 흘러가는 영상들로 5·18민주화운동과 관련한 사적 대화들을 통해 역사에서 소멸된 개인의 목소리를 주체로 삼은 안영주의 〈스모크〉, 세상 무대 같은 회전목마에 새의 부리들과 일상물품들을 구성하여 생명 존재들의 생존을 은유한 민성홍의 〈중첩된 감성: 작은 전투〉, 생성과 소멸이 공존하는 꿈틀거리는 응축된 에너지를 어둠 속에서 흘러 번지는 빛의 흐름으로 표현한 윤세영의 〈시간, 심연〉, 〈낯설고 푸른 생성지점〉 등이 전시됐다.

한편으로, 미국 조지타운대학 교수이면서 북한을 여러 차례 다녀오고 북한미술 해외전을 기획하기도 했던 문범강의 '북한미술: 사회주의 사실주의의 패러독스'는 폭 4~5m 대형 집체화 등 40여 점의 조선화로 교조적이고 인민교화 위주인 북한 그림들을 소개했다. 상점 처마 밑에 모여 서서 비를 피하고 있는 인물군상을 사실적으로 그린 김인석의 〈소나기〉, 강건해 보이는 노동자의 초상을 사실적이면서도 힘있게 그려낸 최창호의 〈로동자〉 등이었다.

인간 본성 회복으로서 '떠오르는 마음, 맞이하는 영혼'(2021)

　2020년에 열려야 할 제13회 광주비엔날레는 연초부터 세계 전역으로 급속하게 번진 코로나19 팬데믹을 피해 이듬해 봄(2021. 2. 26.~5. 9.)으로 반년 연기해서 치렀다. 그러나 해를 넘기고도 상황은 훨씬 더 심각해져 어렵게 전시는 만들어놓고도 정작 전시장에 관람객을 받지 못하고 온라인으로만 진행해야만 했다. 국제적인 감염병 확산으로 물질적인 것들의 취급이나 대면이 어려워지고 비가시적이고 비대면 위주로 세상일들이 진행되는 상황이었는데, 우연의 일치였을까? 코로나19 발생 이전에 발표했던 열세 번째 광주비엔날레 주제가 '떠오르는 마음, 맞이하는 영혼(Minds Rising, Spirits Tuning)'이었다.

　공동예술감독인 데프네 아야스(Defne Ayas)와 나타샤 진발라(Natasha Ginwala)가 내건 이 주제는 주로 비서구권에서 유지해 온 전 지구적인 삶의 방식이나 인류공생의 세계관에 바탕을 둔 것이었다. 이를테면 '떠오르는 마음'은 공동체 정신으로서 지성의 확장과 정치적 공동체를 탐구하는 개념이었다. 고유 토착문화와 애니미즘, 제도로 규정할 수 없는 공동체의 연대 의식, 모계 중심 생활체계, 이성적 판단 이전 직관력 우선 등의 문화 특성에 주안점을 뒀다. 영어의 '지성(intelligence)'보다는 한국식 표현인 '마음(Mind)'이 본래 의도하는 의미에 훨씬 더 가까운 것으로 봤다.

　또한 '맞이하는 영혼'은 이성적 지식의 대안, 치유 행위, 샤머니즘적 유산, 집단적 트라우마가 드리워진 공동체 역사에 대한 인식을 예술적 실천으로 풀어내려는 시도였다. 영혼과 정신을 맞이하는 무형의 세계를 과거와 미래 시간의 경계를 가로지르는 본질에 대한 접근으로써 다원적인 서사로 탐구하려는 것이었다.

　'떠오르는 마음, 맞이하는 영혼'에는 인터넷 생태계를 구성하는 컴퓨터 신

경회로망을 비롯해 새로운 기술과 정신적 구성요소가 구축한 또 다른 세계, '전자지성(electronic intelligence)'과 알고리즘 체제가 서로 얽혀 어떻게 진화하고 있는지도 포함됐다. 이와 함께 한편으로는 5·18민주화운동 40주년에 맞춰 세계 도처에서 계속되고 있는 저항운동과 민주화운동 사이의 연결점을 찾아보고자 했다. 이를테면 무력의 행사와 검열 통제, 식민화, 우익세력에 맞선 역사적이고 동시대적 실천행위와 활동 등을 비춰 내려 했다.

전시관에는 개성 강하면서도 고유 전통문화 요소들이 결합된 현대작품들 사이사이로 민속신앙물이나 민예품 등이 함께 섞여 구성되었다. 처음 만나게 되는 '함께 떠오르기' 섹션에서는 가상의 지형들과 영적 보호자로서 신성한 표상들부터 데이터 추출과 딥러닝과 전 지구적 네트워크에 이르는 시공간을 넘나드는 작품들을 볼 수 있었다. 고지도와 민화적 요소를 결합한 산수풍경화들로 특정 장소가 지닌 샤머니즘 기운과 역사의 재현을 담은 민정기의 〈무등산 천제단도〉, 〈벽계구곡도〉 등을, 스칸디나비아 핀란드 지역의 전통 민속공예이면서 공동체 연대감과 사회적 관계를 담아 손으로 짠 매듭직물 설치물 오우티 피에스키(Outi Pieski)의 〈보빗(Veavvit) – 함께 떠오르기 II〉 등이 강한 인상을 주었다.

이어지는 두 번째 '산, 들, 강과의 동류의식' 섹션에서는 인간계를 초월한 자연생태와 민속신앙과 전래구술, 전원의 우주론과 삶의 노동 등 '공동체의 마음'이 펼쳐졌다. 이 가운데 소니아 고메즈(Sonia Gomes)의 〈무제(꼬기, 새끼, 뿌리 연작)〉은 직물과 폐가구 조각, 그물, 밧줄 등의 조합으로 인체 근육이나 신경망을 연상시키는 설치물들을 만들어 인간 영육 간의 접속과 삶의 실체 뒤 가려진 고통과 인내, 기원 등을 생각하게 했다. 김상돈의 〈행렬〉 또한 한국의 다신론 샤머니즘 전통에 깊은 뿌리를 두었다. 그는 쇼핑카트 위 애기상여나 무속굿의 무구, 민속제례 장례용품들을 무리 지어 구성해서 과잉소비시대를 사는 현재와 그 이면에 희미해진 토속문화를 접속시킴으로써

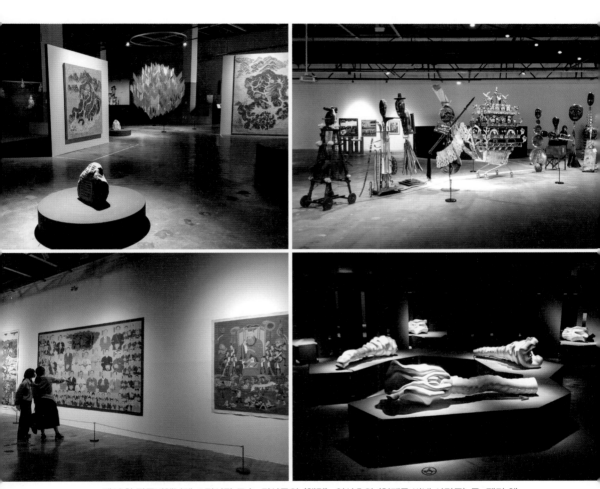

제13회 광주비엔날레. 1전시관 모습, 김상돈의 〈행렬〉, 이상호의 〈일제를 빛낸 사람들〉 등, 펨커 헤러흐라번의 〈그녀 가슴속에 있는 새 스무 마리〉

풍요 속 불안정한 현대인의 내면을 비춰냈다.

세 번째 소주제는 '욕망, 어린 신체, 분과적 경계 너머'였다. 지금의 세계화된 시대를 지배하는 주류지성의 실체와 더불어 마음과 육신의 관계들을 분절시키는 논리 너머의 다양한 존재들의 존립조건과 욕망의 혼종성, 사회적 상상력과 공동체의 자유를 탐구했다. 베트남 전쟁의 실상을 증언하는 미라이 학살사건의 사진들을 어루만지듯 바람결을 타고 흐르는 붉은 천이 시대를 넘어 칠레 산티아고 혁명의 광장 페미니스트 집회까지 이어지는 세실리아 비쿠냐(Cecilia Vicuna)의 〈나의 베트남 이야기〉 영상, 신화적 억압체계와 위계적 카스트제도에 저항하는 메시지를 코딩과 게임기술로 만들어낸 붉은 문어 형태의 기이한 생명체 영상으로 보여준 사헤지 라할(Sahej Rahal)의 〈바신다〉, 한라에서 백두까지, 그 사이 무등산이 들어서서 남북한이 탯줄로 연결되어 하나가 되는 장대한 대서사의 한반도 역사를 다룬 이상호의 〈통일염원도〉 등이 이 섹션의 전시작품이었다.

4전시관은 '돌연변이에 관하여'가 소주제였다. 현대사회는 자기 모순적 구조 속에서 자본주의 가속화에 따른 개별 인자들 사이, 또는 각 신체들 내부에서 고통스러운 파열음들이 더해지고 있다. 여러 미시적 거시적 유형의 혼종과 돌연변이들이 끝없이 증식 확산하면서 예전의 가치관이나 관념적 인식들을 대체시키고 있는데, 이에 관한 다양한 관점들을 모아놓았다. 망자의 시신 위로 몰려드는 까마귀 떼와 여러 형태의 제의용 백색등 설치를 통해 권력과 체제에 의한 트라우마를 은유한 티모테우스 앙가완 쿠스노(Timoteus Anggawan Kusno)의 〈보이지 않는 것의 그림자〉, 지극히 무속적이거나 명상적인 공간이면서 전통과 첨단 전자매체가 혼재된 누비만다라 설치가 독특했던 안젤로 플레사스(Angelo Plessas)의 〈케크노샤머니즘 예술선언 읽기〉 등이었다.

마지막 5전시관은 '행동하는 모계문화'로, 여성적 지혜가 축적해 온 모계

사회의 문화와 지식을 재해석한 작품들을 볼 수 있었다. 인체의 후두부를 여러 모양으로 확대시켜 부드럽고 사실적이면서 신비로운 하얀 조각상들에 제주 해녀들의 숨비소리를 채워놓은 펨케 헤레그라벤(Femke Herregraven)의 〈그녀의 가슴속에 있는 새 스무 마리〉, 사라진 호주 원주민의 범우주적 문화와 파괴된 공동체 생태계 등을 식민적 토지 소유권에 맞선 비판적 영상과 목소리로 들려주는 안젤라 멜리토풀로스(Angela Melitopoulos)의 '모계 B' 연작 중 파트 2에 해당하는 〈지구를 드러내다〉 등이었다.

이 밖에도 국립광주박물관의 '사방천지, 온전히 죽지 못한 존재들', 광주극장의 '자주적 이미지의 세계들', 양림동 호랑가시나무아트폴리곤의 '깊은 기억, 다종의 시대' 등도 대주제 '떠오르는 마음, 맞이하는 영혼'을 알차게 채워주는 독특하면서도 사유적인 작품들이었다.

치유와 회복을 위해
'물처럼 부드럽고 여리게'(2023)

2023년 봄으로 옮겨 개최된 제14회 광주비엔날레 (4. 7.~7. 9.) 주제는 '물처럼 부드럽고 여리게'였다. 이숙경 테이트모던 국제미술 수석큐레이터가 예술총감독을 맡아 비엔날레전시관 외에도 국립광주박물관, 무각사 로터스갤러리, 호랑가시나무아트폴리곤, 예술공간 집 등 모두 5곳을 연결하여 국내외 작가 79명의 300여 점이 전시됐다. 이숙경 총감독은 이번 기획을 통해 전환과 회복, 저항과 포용 등 다양한 가능성과 은유를 지닌 물을 화두 삼아 기후변화와 생태환경, 차별과 혐오, 인종 갈등, 민주화 투쟁 등 이 시대 주요 이슈들에 관한 발언을 다양한 작품들로 연출하며 인류 삶의 터전인 지구를 저항과 공존, 연대와 돌봄의 장소로 상상해 볼 것을 제안했다. 물은 거대하고 엄청난 힘을 발휘하기도 하지만 어디든 무엇에나 번지고 스며들며 변화와 전환과 소생과 회복, 치유를 이루어내기도 하는

속성을 지닌 만큼 이를 이 시대 인류 삶과 현대사회에 적용하여 미래 희망과 예술적 가치를 탐구하는 화두로 삼고자 한 것이다.

　주 전시장인 비엔날레전시관은 예전의 일반적인 관람 동선과는 반대로 입·출구와 소주제별 전시관 순서를 바꿔 배치했다. 1관은 도입부로서 대주제와 전체 전시를 아우르고 예견케 하는 공간이었다. 첫 작품인 어둠 속 굵은 끈들이 내려뜨려진 초원 사이 희미한 길을 더듬어나가는 블레베즈웨 시와니(Buhlebezwe Siwani)의 〈바침〉은 전시가 내밀한 탐구적 관점으로 펼쳐질 것임을 예고하는 것 같았다.

　이어 2관은 '은은한 광륜'을 소주제로 5·18민주화운동을 비롯한 세계 곳곳의 정치적 억압과 인종, 성, 경제, 사회적 차별 등에 관한 저항과 연대의 모델로서 광주정신의 의미를 투영시켰다. 광주를 기반으로 한 커뮤니티와의

제14회 광주비엔날레. 블레베즈웨 시와니(Buhlebezwe Siwani)의 〈영혼강림〉, 수조에 물, 3채널 영상, 10분 5초

교류와 협업, 자신이 속한 사회를 비평적으로 또는 다양한 관점으로 조명하며 공존과 연대를 모색하고자 했다. 여기에는 도시개발 뒷그늘의 폐공간과 삶의 흔적을 현장수집 영상과 조형적 재구성으로 추적해 온 유지원의 폐가 벽체 일부 설치작업 〈한시적 운명〉과, 시대의 기록으로서 예술적 발언을 사실적 수채화로 담아 오던 것과는 전혀 다른 추상적 은유를 담은 강연균의 〈화석이 된 나무〉 연작이 함께 초대됐다.

3관 '조상의 목소리'는 개최지 광주의 '예향'과 마찬가지로 점차 잊히거나 경시되는 전통의 현재적 관점을 바탕으로 세계 곳곳의 비서구적 토착문화와 전통의 재해석, 서구 근대성에 도전하는 각각의 고유문화 본질 탐구와 이에 기반한 예술적 실천들을 탈국가적으로 조명했다. 실제로 이 공간에서는 사라진 옛 문명이나 원주민의 자취, 소수민족의 고유 민속 등과 관련한 작품들이 전시되어 인류사적 탐구의 장을 펼쳤다.

4관의 '일시적 주권'도 3관 주제와 같은 연장선으로 후기 식민주의와 탈식민주의, 이주, 디아스포라, 다문화주의, 제도적 불평등에 관한 작품들로 구성됐다. 아시아, 아메리카, 아프리카 등지의 서구 침탈과 식민지 경영의 흔적들, 그로 인한 문화적 혼성과 차별, 그런 속에서의 정체성 등의 이슈로 지금의 사회적 통념이나 가치관과 지식체계에 질문을 던지는 회화적 평면작업과 영상, 사진, 설치작업들로 펼쳐졌다.

5관 '행성의 시간들'은 이숙경 총감독이 여러 소주제들을 엮어 추적하고 탐구해 온 과제와 이슈들을 통해 결국 무엇을 말하고자 하는지를 담는 마지막 장이었다. 갈수록 심화되는 기후 위기와 생태환경의 변화, 코로나19 같은 바이러스 팬데믹 등 인류가 당면한 공동의 과제와 사회적 현안에 관한 진단 및 성찰과 더불어 변화와 유동성, 불확정적 세계인 우주론적 관점의 '행성적 비전' 가능성을 찾고자 했다. 이를 위해서는 지역과 국가와 이념과 체제의 경계를 넘어 불평등한 생산과 소비 시스템, 후기 자본주의 경제구조, 과도

제14회 광주비엔날레 전시실. 엄정순의 〈코 없는 코끼리〉, 에드가 칼렐(Edgar Calel)의 〈고대 지식 형태의 메아리〉, 과달루페 마라빌라(Guadalupe Maravilla)의 〈질병 투척기〉 연작, 멜라니 보나조 (Melanie Bonajo)의 〈TouchMETell〉

한 경쟁과 침탈전쟁 등 인류생존의 위기에 대한 공동의 대응을 '글로벌을 넘어선 행성적 관점'으로 풀어 보자고 강조했다. 이 소주제 섹션에는 광주 출신 김민정의 한지 겹침과 스미고 번짐효과 수묵작업 〈타임리스〉, 〈히스토리〉 등이 함께 전시됐다.

제14회 비엔날레의 주제전은 이숙경 총감독이 오랫동안 진행해 온 세계 곳곳 소외되고 억압되고 가려진 고유문화와 삶들에 대한 현장 리서치 경험과 관점들이 밑바탕을 이루었다. 그래서인지 전시가 전체적으로 현란하거나 강렬한 시각예술의 실험적 작업들이기보다는 문명과 문화와 삶의 본질적 가치를 탐구하는 대단위 리서치의 장처럼 보였다. 아울러 비엔날레전시관 외 국립광주박물관, 무각사, 예술공간 집, 호랑가시나무아트폴리곤 등 다른 네 곳도 공간별 특성에 맞춘 작품들로 주제전을 분담하였다.

또한 동반전의 하나인 광주비엔날레 파빌리온이 9개국으로 늘어나 광주 곳곳에서 비엔날레 시즌의 분위기를 돋우었다. 광주시립미술관(네덜란드), 이이남스튜디오(스위스), 양림미술관(프랑스), 10년후그라운드·양림살롱·

포도나무갤러리(폴란드), 이강하미술관(캐나다), 국립아시아문화전당(우크
라이나), 광주미디어아트플랫폼(이스라엘), 은암미술관(중국), 동곡미술관
(이탈리아) 등이었다.

공간과 존재의 관계로서
'판소리, 모두의 울림'(2024)

광주비엔날레가 창설 30주년이 되는 2024년 제15
회 광주비엔날레 주제는 '판소리-모두의 울림'이다. 『관계의 미학』, 『포용: 자
본세의 미학』 등 주로 미디어와 네트워크 등 기술 발전과 커뮤니케이션 영역
에 기반을 둔 예술 실험과 실천 유형들을 탐구해 온 니콜라 부리오(Nicolas
Bourriaud, 미술비평가, 전시기획자, 2019 이스탄불비엔날레 전시감독) 예
술감독이 내건 주제다. 그는 "예술이라는 공간은 정신적, 사회적, 상징적인
특정 공간이자 시대와 문명을 초월한다. 현실을 재구성하고 의문을 제기하
는 곳이며, 사회적 삶과 시공간을 재창조할 수 있는 곳이다"고 했다.

제15회 광주비엔날레 포스터

　　특히 동시대 미술 영역에서의 '관계'와 '매개', '참여', '상호작용' 등에 관심
을 기울여 왔듯이 주제 '판소리–모두의 울림' 또한 한국 전통음악인 판소리
를 은유로 삼아 인류의 보편적 현안인 공간을 탐구하려 한다. 그는 "공간은
집단과 개인 모두와 관계되어 있다. 팬데믹으로 인한 사회적 거리두기를 비
롯해서 홍수, 사막화, 온난화로 인한 해수면 상승 등의 기후변화는 인류와
공간의 관계를 지난 몇 년 동안 급격하게 변화시켰으며, 공간에 대한 달라진
우리의 감각과 지각에 대한 심도 깊은 발화가 필요한 시점"이라고 말했다.

　　2024년 3월 참여작가 발표 후 가진 국립아시아문화전당 강연에서 니콜라
부리오 감독은 "인류세 시대의 예술은 행위자로서 인간에서 자연환경이나 배
경 등의 공간 앞이 아닌 그 공간에 몰입하는 것이다. 새로운 예술의 시대는 인
간중심주의가 아니며 거대와 미시, 우주와 분자의 공존, 보이는 것과 보이지
않는 것이 함께하는 것이다. 예술은 뭔가를 보이게 하는 것, 공간을 보여주기
위한 것이다. 인류세 시대는 개체와 물체로 가득한 공간이 아닌 주체로 가득한
공간이다. 관계의 공간은 인간만이 아닌 동물·식물 등 많은 것들의 대화의 공

간이다. 인간과 다른 존재들 간의 균형 맞추기, 균형 찾기가 필요하다"고 했다.

전시는 공간을 세 가지 음운현상처럼 3개 섹션으로 꾸밀 예정이다. 먼저 '라르센 효과(Larsen effect)'는 모든 것이 연속적이고 전염성이 있거나 반향실(echo chamber)이 된 지구를 보여줄 예정이다. 인간의 여러 활동으로 포화상태가 된 곳에서 인간과 인간, 종과 종 사이의 관계는 더욱 치열해진다. '다성음악(Polyphony)'은 오페라 공연에서 가수 한 명 외 나머지 음악가들의 소리를 소거해 버리는 것과 같다. 예술가들은 우리가 다양한 관점이 존재하는 세계에서 살고 있다는 것을 인정하고 그 복잡성에 주목하면서, 세계를 다성음악으로 이해하고자 한다. '태초의 소리(Primordial sound)'는 중국의 '치', 불교의 '옴', 빅뱅의 첫 번째 소리처럼 모두 태초의 소리를 의미한다. 예술가들은 비인간의 세계, 즉 우리 앞에 있는 우주와 분자 세계 등 광대한 세계를 탐구한다. 신속한 이동과 즉각적인 의사소통의 시대에 살면서도 '거리'를 찾는 것처럼 분자와 우주, 즉 극소 세계와 광대한 세계 속에서 거리를 발견하고자 한다.

제15회 광주비엔날레 D-100 마당 스케치북 그림대회(2024. 5. 29.)

비엔날레스럽게
놀아 보자

　　　　　　광주비엔날레는 국제현대미술전이 기본 성격이다. 그러면서도 꽤 오랫동안 '시각예술 중심의 복합문화예술축제'를 지향해 왔다. 초기 재단 이사회에서도 비엔날레 성격에 대해 논의 끝에 그렇게 합의한 적도 있다. 창설 초기부터 한동안은 미술 전시회만이 아닌 공연 이벤트가 풍부하게 결합된 복합문화축제를 만든다고 생각했던 것이다. 전야제, 개막식뿐만 아니라 행사기간 동안 매일 몇 개씩의 공연프로그램들이 진행되었는데, 일반 대중에게는 어렵기만 한 현대미술전시의 거리감을 다른 걸로 채워주자는 의도였다. 초기 몇 회 동안은 도심 광장이나 대극장 등 대중 공간에서 전야제를 열어 시민들에게 행사 개막을 알리면서 사전에 분위기를 띄우는 장으로 삼았다.

　　개막식도 딱딱한 의식행사 위주였다가 세 번째 이후부터는 그 회만의 특별한 색깔을 담은 주제 퍼포먼스를 곁들인 기획된 공연연출 작품으로 바꿔 그해 비엔날레를 세상에 활짝 터트리는 이벤트로 삼았다. 행사 기간 내내 다양한 공연 이벤트와 퍼포먼스 프로그램들은 관람객들에게 전시 이외의 즐거운 놀이마당이자 문화적 휴식거리를 제공해주었다. 하지만 점차 전국 곳곳

워낙 많은 축제행사들이 열리다 보니 광주비엔날레는 시각예술과 관련된 이벤트나 시민참여프로그램 위주로 해서 차별화를 시키려 했다.

개막 열기를 띄운 비엔날레 전야제

광주비엔날레 창설에 쏟아부은 의지와 기대만큼 드디어 그 행사의 문을 연다는 것은 대단한 일이었다. 그런 가슴 벅찬 흥분을 맨 처음 대중들에게 터뜨려낸 것이 전야제였다. 현대미술제가 개막하는데 웬 길거리 전야제인가 싶었지만 관이 주도하는 큰 행사가 막을 여는데 당연히 동네방네 소문나게 풍악을 울려야 한다고 생각하던 시절이었다.

첫 광주비엔날레 개막 전야제는 지금의 5·18민주광장, 당시 전남도청 앞 분수대 주변 광장과 금남로 일대가 무대였다. 1995년 9월 19일, 오후 해가 한참 남은 4시 30분부터 금남로 일대 1.8㎞ 구간을 교통 통제한 상태에서 수창초등학교 앞에서부터 도청 앞까지 풍물패를 앞세운 길놀이가 시작되었다. 경찰 선도차와 싸이카들이 앞장서고 화동과 마스코트들, 향토사단 군악대와 경찰악대, 비엔날레 참가국 국기 행렬, 전통혼례 행렬, 취타대, 농악대, 리듬체조단, 탈춤패, 택견과 해동검도단 등 무예 시범단, 패밀리랜드 고적대, 패션 카니발, 세계 민속의상 퍼레이드 등 40여 종의 대열에 1,700여 명이 참여한 대규모 거리행렬이었다. 그에 이어 금남로3가에서는 250여 명이 두 팀으로 나뉘어 줄패장의 지휘에 따라 투지를 겨루는 고싸움놀이 판을 벌렸다.

그리고 해가 뉘엿뉘엿 어둠이 깔리기 시작하자 분수대 앞 특설무대에서는 광주비엔날레 성공 개최를 위한 축원제가 시작됐다. 각계 주요 인사와 기관장들이 참석하고 시민들이 금남로를 가득 메운 가운데 비엔날레 축전 서곡과 주제가 '손에 손잡고' 연주 합창, 비엔날레의 성공개최를 기원하는 비나리 군무, 사물놀이패와 무용단 공연 등 축원 의식들이 이어졌다. 축원의식 후에는 특설무대를 비롯해 금남로 3개 구간에서 길놀이에 참여했던 각 팀들

1995년 광주비엔날레 전야제. 거리축제(국가기록원 자료사진)

청춘 비엔날레

의 공연 이벤트들이 펼쳐지며 시민들과 함께하는 축제마당을 만들었다.

30여 년이 지난 지금 생각으로는 비엔날레 행사와는 전혀 어울리지 않는 축제마당 구성이다. 그러나 광주에서는 전에 없던 대규모 국제행사인 광주비엔날레 개막은 주최자인 광주시나 전야제를 주관한 한국예총 광주시지회 뿐 아니라 관련 분야에서는 엄청난 일이었고, 그만큼 전야제도 보통의 축제마당과는 차원을 달리 봤을 것이다. 행사를 추진한 관계자들만의 간절함이 아닌 시민들의 관심과 지지를 끌어모아 성공적인 행사가 되어야 하고, 그러기 위해서는 시민 모두가 참여하는 대중축제 판을 벌여야 한다고 여겼다.

1997년 두 번째 광주비엔날레 전야제도 금남로 일원에서 같은 방식의 거리축제로 열렸다. 전남도청 앞 광장부터 수창초등학교 앞까지 도시 중심부에서 시민들이 97광주비엔날레의 성공개최와 지구촌 대화합의 국제 문화예술축제로 승화되기를 기원하는 대규모 대중문화축제였다. 첫 회와 마찬가지로 수창초등학교 앞에서 도청 앞까지 대형 태극기 행렬, 비엔날레 주제인 '지구의 여백' 현수막, 경찰악대, 비엔날레 경축 현수막, 비엔날레 심벌과 로고 깃발들, 마스코트인 비두리와 참가국들 깃발들, 패밀리랜드 마칭밴드 퍼레이드, 시민단체들이 참여한 가장행렬, 동물 캐릭터 행렬, 만화 페인팅과 하회탈놀이, 전남경찰 농악대 공연 등이 40여 분 동안 펼쳐졌다.

이어 도청 앞 특설무대에서는 광주시립교향악단과 사물놀이패 연주, 축시 낭송, 가무단 기원무와 전통 훈령무, 광주시립무용단과 호주 국립민속공연예술단 공연, 엄정화와 댄스그룹 공연, 광주시립소년소녀합창단 공연 등이 전통과 현대를 접목하며 비엔날레 개막 전야 분위기를 한껏 고무시켰다. 이와 함께 금남로 거리를 구간별로 나누어 어울마당과 한복 패션쇼, 페이스페인팅과 의상페인팅 참여프로그램이 진행되고, 조선대학교 운동장에서는 식후 화려한 불꽃놀이가 진행돼 행사의 흥을 돋우었다. 이 두 번째 전야제 행사도 모두 45팀 1,000여 명이 참여할 정도로 큰 행사였다.

이와 같은 대규모 거리문화축제 형식의 전야제는 제3회 때까지 계속됐다. 도시의 중심부인 도청 앞 광장과 금남로가 늘 전야제의 정해진 현장 무대였다. 2000년은 뉴밀레니엄을 맞아 봄으로 개최 시기를 옮긴 때이고, 따라서 개막 전야제 또한 새천년의 기대감으로 한층 더해진 열기 속에 비가 오는 날씨에도 3천여 명이 참여할 만큼 시민과 함께하는 거리축제로 성대히 치러졌다.

그러다가 광주비엔날레의 정체성과 운영 방향에 관한 고심과 발전방안 연구, 관련 논의들이 계속되면서 전야제도 재고의 대상이 됐다. 주된 의견은 실험적 현대미술 발표와 교류의 장인 광주비엔날레가 계속해서 대중문화축제 마당을 꾸려갈 필요가 있느냐는 점과, 지자체마다 서로 중복되고 유사한 축제 공연행사들이 점점 더 많아지고 있으니 비엔날레 본연의 행사에 집중할 필요가 있다는 판단을 하게 됐다. 따라서 2002년 제4회 때는 거리축제 형식의 전야제는 중단하고 대신 일본에서 활동하던 김연자 가수의 개막 축하공연을 광주문예회관 대극장에서 펼쳤다. 이후 광주비엔날레 개막 전야제는 더 이상 열지 않았다.

세계로 첫 문을 여는 비엔날레 개막식

행사의 공식적인 출발을 알리는 것이 개막식이다. 광주비엔날레 개막식은 초기 의식행사 위주일 때는 행사 첫날 오전에, 그 자체를 하나의 이벤트로 연출하면서부터는 개막 전날 초저녁 시간대에 펼쳐졌다. 제1회부터 3회까지는 의식행사 중심이었는데, 이때는 중외공원 야외공연장이 개막식장으로 이용되었다. 문민정부가 들어서면서 문화계도 민주화 시대로 많이들 바뀌었지만 행사 개막식은 여전히 권위주의 시절의 잔재가 관행처럼 되풀이되는 경우가 많았다.

광주비엔날레 개막식도 흔히 관청에서 쓰던 의자들이 무대 위에 수십 개 열지어 깔리고, 정계 관계나 사회 분야 인사들이 의전 순위에 따라 도열해 앉았다. 그러다 보니 개막식에 초청을 받고 안 받고도 중요하지만 무대 위 자리가 어디인지에 예민했다. 각 기관 단체의 비서진이나 수행자들은 모시는 분들의 자리를 조금이라도 더 앞쪽으로 지정받기 위해 비엔날레 관계자와 실랑이를 벌이는 경우도 자주 있었다. 무대 위 자리 배치는 앞서 얘기했듯이 제3회 때 차범석 이사장이 관료적인 무대 풍경에 아주 불쾌해하며 무대 지정석을 거부하고 객석에 앉아 식을 진행토록 한 뒤부터 내빈석이 무대 아래로 바뀌게 되었다. 하지만 이후로도 앞쪽 줄 경쟁은 여전했고, 자리 위치에 대한 불만 때문에 개막식에 참석하지 않은 경우도 이따금 있을 정도로 늘 민감한 문제였다.

의식적인 개막식은 대부분 공기관의 의례적인 행사들과 마찬가지로 국민의례에 이은 개회사, 줄줄이 이어지는 축사, 시상, 기념촬영이 거의 고정된 식순이었다. 때로는 축사 순서에 자신이 들어 있지 않은 걸 문제 삼아 역할이 없다고 개막식에 불참하는 인사도 있었다. 이런 지루한 개막식을 외면하고 전시장으로 바로 들어가고 싶어도 개막식이 다 끝나고 높으신 분들께서 전시장 앞에서 개막 테이프 커팅을 하고 입장을 하고 난 뒤에야 비로소 전시장 문이 열리고 일반관람이 시작되는 게 정해진 수순이었다. 이 같은 일련의 식순과 의전에서 조금이라도 어긋나거나 소홀하면 그 행사는 기본도 안 된 것들이라고 입살에 오르곤 했다.

이런 판에 박힌 관 주도형 개막식의 틀을 깨기 시작한 것은 2002년 제4회 광주비엔날레 때부터였다. MBC문화방송 편성제작국장과 광주MBC 사장을 지낸 김포천 이사장이 취임하면서 비엔날레 같은 최첨단 실험적 예술 행사는 개막식부터가 달라야 한다고 획기적인 변화를 주문했고, 또 그렇게 직접 진행 과정을 챙겼다. 이에 따라 아예 뺄 수는 없는 의식행사 부분은 줄

이고 그해 비엔날레를 축하하는 특별한 공연형식의 주제퍼포먼스에 비중을 두었다. 국제적인 현대미술제의 첫 문을 여는 행사답게 수준 높은 볼거리와 화젯거리, 극적인 공연의 질을 충분히 갖춰야 한다고 강조하였다. 그래서 개막식은 공연이벤트 전문 연출자에게 기획을 맡기고 의식행사와 이벤트가 결합된 무대구성으로 차별성을 두고자 했다. 이에 따라 식 전체가 하나의 공연으로서 극적인 무대연출이 중요했기 때문에 2002년 개막식부터는 장소를 중외공원 야외공연장보다는 광주문화예술회관 대극장으로 옮겨 조명 음향효과를 활용한 주제공연이 가능토록 했다.

2004년 개막식은 노무현 대통령 내외분의 참석으로 특별한 주목을 받았다. 국무총리가 참석한 적은 있었지만 대통령 참석은 처음이어서 개막식의 격도 높아지고 내외신의 관심과 취재가 집중됐다. 재단 사무처도 며칠 전부터 행사 당일까지 치밀한 VVIP 의전이나 경호 관련 대비와 현장 통제 관리를 경험하기도 했다. 이때 개막식에서 대통령께서는 제5회 광주비엔날레 개막 축사와 함께 광주를 '아시아문화수도'로 선포함으로써 이후 20년 국책사업인 아시아문화중심도시 조성사업의 출발을 선언했다. 또한 개막식 후에는 바로 비엔날레전시관으로 이동해서 여러 인사들과 함께 테이프 커팅 이벤트도 하고 전시작품들을 둘러보며 특이한 설치작품들이 많은 비엔날레 전시에 흥미로워하셨다.

그러나 광주문예회관 대극장에서 개막식을 두 번을 치르고 보니 행사 직후 차량을 이용해야 하는 거리의 비엔날레전시관 앞 개관이벤트 위치까지 그 많은 개막식 참석인사들의 신속한 이동이 간단치 않은 문제였다. 그래서 제6회 때는 중외공원 야외공연장으로 다시 옮겼는데, 낮이라 조명 등 무대연출효과가 반감되는 데다 우천과 돌풍 등으로 또다시 문예회관으로 옮겼다. 이렇게 중외공원 야외공연장과 광주문예회관 대극장을 오가며 혼란스럽던 비엔날레 개막식장은 2010년 제8회 때부터 아예 비엔날레전시관 앞 광장에 특

설무대를 설치하고 진행하면서 전혀 색다른 개막식 분위기로 바뀌게 됐다.

　비엔날레전시관 앞 개막식은 옥외공간이라 비가 오는 날씨 등을 대비해야 하는 문제는 있지만 틀에 짜인 기존 무대의 틀을 벗어나 훨씬 자유롭고 실험적인 무대제작과 연출이 가능해졌고, 그만큼 독특한 볼거리로 참석자들은 물론 신문 방송에도 특별한 개막식 소식을 알릴 수 있게 됐다. 뿐만 아니라 초청장 없이도 시민들 누구나 자유롭게 참관할 수 있는 열린 개막행사가 되고, 개막식 후 별도로 전시관 앞에서 진행하던 개막이벤트 없이 참석 인사들이 바로 전시장으로 입장할 수 있는 이점이 있었다. 이 같은 장소변화의 장점을 최대한 살리기 위해 그동안 지켜오던 개막식 시간대도 행사 첫째 날 오전에서 전날 초저녁으로 바꿔 조명 영상효과를 최대한 살리게 됐다.

　가령, 2010년 제8회 때는 비엔날레전시관 앞 광장에 붉은 섬을 만들어 이은미컴퍼니의 입체적인 퍼포먼스 공연을 펼치거나, 2012년 때는 주제공연

2010년 광주비엔날레 개막식 중 안은미컴퍼니의 주제 퍼포먼스

을 앞으로 당기는 식순 변화로 이경은 리케이댄스, 이어부프로젝트 공연 등을 선보인 뒤 의식행사를 진행하기도 했고, 2014년 제10회 때는 전시관 외벽 앞에 거대한 격자형 비계구조물을 설치해서 댄서들이 그 칸들을 오가며 춤과 조명, 영상, 공중아크로바틱, 불꽃놀이를 결합한 '불꽃 난장: 터전을 불태우라'로 격정적인 장을 연출하기도 했다. 또 2018년 제12회 개막식에서는 비가 내리는 궂은 날씨 속에서도 비엔날레전시관 A, B동 외벽에 이이남의 거대한 미디어아트를 투사하는 영상쇼로 환상적인 '상상된 경계들' 주제 퍼포먼스를 펼치기도 했다. 그러나 이후 제13회부터는 번잡스러운 것들을 간소화시켜 예산도 줄이고 최대한 전시에 집중한다는 대표이사의 판단에 따라 무대구성이나 주제 퍼포먼스를 훨씬 간소하게 축소시키게 됐고, 따라서 이후로는 행사 개막 시점의 빅이벤트로서 특별함보다는 행사 시작을 알리는 공식행사 정도에 그치게 됐다.

문화창작 놀이마당으로서
시민참여프로그램

초기에는 광주비엔날레 성격을 '복합문화예술축제'라고 규정할 만큼 전시 이외 일반 공연이벤트에도 비중을 많이 두었다. 그러다가 점차 곳곳의 지역문화 축제들에서 유사한 공연이벤트들이 흔해지고, 비엔날레 본연의 행사에 집중해야 한다는 생각으로 부대행사들은 점차 줄이게 됐다. 그런 추세로 2010년 제8회부터는 공연행사보다는 미술과 관련된 퍼포먼스나 시민 관람객이 직접 참여해서 뭘 제작하고 꾸미며 즐기는 프로그램 위주로 구성하고 주말 콘서트도 공연이벤트를 두어 개 올리는 정도로 줄였다. 전시 이외에 관람객들에게 다른 즐길거리를 서비스하되 비엔날레 횟수가 쌓일수록 비엔날레의 동반행사다운 차별성을 두려는 쪽으로 초점을 맞추었다.

먼저 2000년 제3회 때 '상처'라는 이름의 영상프로그램이 있었다. 당시

매일같이 진행되던 공연이벤트 프로그램들과는 다른 방식으로 일반 관람객들이 비엔날레를 즐기고 문화적 휴식을 취할 수 있도록 기획한 특별프로그램이었다. 비엔날레전시관에서 가까운 광주시립민속박물관 기획전시실에 전시와 놀이, 휴식을 누릴 수 있는 공간을 꾸몄다. 이섭 큐레이터가 기획한 이 프로그램은 난해한 본전시 쪽과는 달리 특별한 지식이나 이해력 없이도 일반인들이 편히 즐길 수 있는 전시와 꾸밈으로 민주적 소통방식을 실현코자 한 것이었다.

그 가운데 기획전시인 '광주에서 25시간'은 작가들이 유행가에 빗대어 세상비평을 담아 제작한 뮤직비디오들의 코너 '음악과 이미지'와, 비디오나 CD-Rom을 대여받아 의자에 앉거나 카펫 바닥에 눕거나 자기 편한 대로 영상물을 감상할 수 있는 '개김이 방', 광주를 드러내고 5·18의 현재성을 담거나 시민들이 촬영한 사진들로 꾸민 '광주에서 살기' 등의 코너로 꾸며졌다. 또한 '영상으로 세상 읽기'에서는 시민강좌와 영상 워크숍, 영상과 애니메이션 심포지움, 사진·동영상·소리·통신 등 멀티미디어를 활용한 디지털 작업으로 온라인 가상공동체를 경험해 보는 온라인 비엔날레 형식의 '가상의 진실' 등을 즐길 수 있었다. 이와 함께 애니메이션과 실험영화, 다큐멘터리 등을 접할 수 있는 '보고, 읽고, 생각하기', 홈비디오처럼 시민들이 자신의 이야기를 공중파 방송 형식으로 풀어가는 '우리 이야기를 들어보소' 등도 관람객들의 흥미를 돋우었다.

2006년 제6회 때 '제3섹터-시민프로그램'은 시민 관람객이 문화생산 창작의 주체가 되도록 한 '열린 비엔날레'로 동반 행사에 새 기운을 불어넣었다. 안이영노 프로그래머의 총괄기획으로 그동안의 공연·이벤트·참여프로그램 형식을 재구성한 '미드나이트 피버 파티', '빛카페·빛가든', '비엔날레 놀이터', '광주별곡', '열린 아트마켓', '이벤트 행사', '공연예술제' 등으로 비엔날레전시관 앞 광장을 비롯한 중외공원 일대를 시민문화마당으로 만들었다.

이 가운데 '빛 가든'에서는 폐기된 CD-Rom을 이용한 그림이나 메시지로

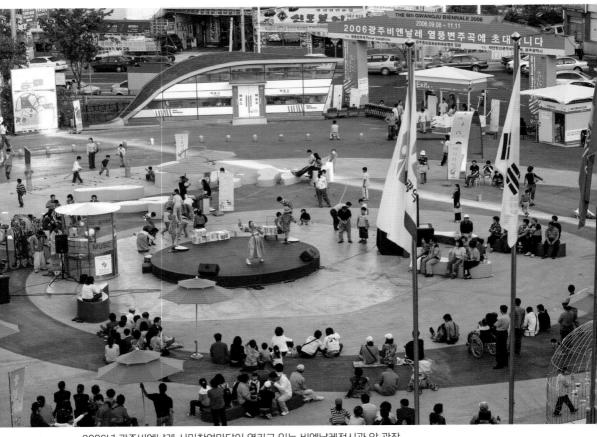

2006년 광주비엔날레 시민참여마당이 열리고 있는 비엔날레전시관 앞 광장

설치작품에 참여할 수 있도록 했고, '비엔날레 놀이터'에서는 초·중·고생들과 일반 시민들의 연령대에 맞춘 종이 공작실, 아트북, 판화세상, 사진교실, 건축학교, 깡통로봇 만화공작실, 음식과 미술의 만남, 인형 만들기 등을, '열린 아트마켓'에서는 도시 주거문화, 교통, 놀이터, 쓰레기통 등에 관한 시민들의 자유로운 아이디어와 드로잉을 공모하고 전시 판매하는 온·오프 장을 열었다. 또한 '광주별곡'은 시민 가족들을 팀 단위로 참여신청을 받아 사전 워크숍으로 함께 토론하고 작품을 구상하여 중외공원 숲길에 부스별로 작품을 설치해 꾸미는 미술 놀이마당을 진행하였다. 이 '광주별곡'은 나중에 제10회 광주비엔날레 때부터 시민참여프로그램의 하나인 '나도 비엔날레 작가'로 확대 발전됐다.

광주비엔날레 전시 이외 동반행사로 운영된 공연·이벤트 프로그램들은 2008년 제7회부터 대부분 토·일요일 주말행사 위주로, 일부는 관람객이 많이 몰리는 금요일을 추가하는 정도로 크게 간소화시켰다. 대신 전시 관람 전후로 잠시 휴식 삼아 즐기는 '주말 콘서트'는 줄이고 비엔날레답게 시민 관람객들이 직접 창·제작에 참여할 수 있는 미술 관련 프로그램으로 일반 축제행사들과 차이를 두고자 했다.

함께 꾸미고 진행해 보는 '나도 비엔날레 작가'

예전에 비해 시민들의 문화활동이 훨씬 다양해지다 보니 단지 감상자나 수요자가 아닌 직접 만들고 즐기는 주체로서 참여할 수 있는 체험들을 좋아한다. 광주비엔날레 같은 대규모 행사에서도 일반적인 공연이벤트 프로그램뿐만 아니라 전시작품에서도 시민이나 관람객들의 참여를 열어놓는 경우가 가끔 있다. 큰 행사나 유명작가 작품에 한몫 참여하고 흔적을 남기는 건 재미난 일이지만, 그에 못지않게 온전히 자기 이름을 걸거나 속한 모임으로 뭔가를 내보인다는 걸 꽤 흥미로워 한다.

광주비엔날레가 2010년 제8회부터 시행한 '나도 비엔날레 작가'는 미술 행사로서 비엔날레 문맥의 시민참여 프로그램이었다. 사전 공모를 통해 마을이나 공공장소를 문화공간 대상지로 삼은 참여 희망 단체와 동아리의 제안서를 접수해서 이 가운데 25개 정도를 선별하고, 우수 기획안에 대한 시상금 외에 각 팀별로 약간씩의 운영비를 지원하여 각자의 기획안을 실제로 실행해 보도록 하는 시민주도 지원프로그램이었다. 전체를 총괄하는 프로그래머가 대부분 아마추어들인 팀별 진행 과정을 돕고 필요한 부분은 조율해가며 진행했다. 행사 기간은 광주비엔날레와 같은 기간을 진행하는 경우도 있지만 공간이나 장소, 설치된 작품의 특성에 따라 자유롭게 정해 직접 관리 운영하도록 했다.

희망하는 장소들도 마을회관이나 공터, 마을도서관, 병원 로비, 중고등학교 복도, 전철역 역사, 전통시장 등등으로 공간의 위치나 성격들도 다양해서 회를 거듭할수록 시내 곳곳이 시민들의 문화공간들로 채워져 갔다. 다만 참여자들도 기존의 단체보다는 일시적인 모임이 많고 지원되는 예산도 소박한 수준이다 보니 한시적인 미술공간 꾸미기나 비엔날레에서 봤던 것처럼 주변 재료들로 설치작품을 만들어 보는 경우가 많았다. 그렇더라도 남이 해놓은 것을 구경만 하는 입장이 아니라 스스로 장소를 찾고, 기획안을 만들고, 재료를 구해 문화공간으로 꾸미고, 거기로 사람들이 찾아와 즐기는 과정을 직접 진행해 보는 경험은 문화활동의 폭을 넓히는 것이기도 하면서 비엔날레를 통해 시민 문화 역량을 키워가는 과정이 됐다.

2010년도에는 전시 형태의 시민참여프로그램으로 '양동시장 프로젝트'와 '나도 비엔날레 작가' 두 가지를 진행했다. '양동시장 프로젝트'는 2008년 제7회 광주비엔날레 때 대인시장에서 펼쳤던 '복덕방 프로젝트' 후속편 같은 것일 수도 있다. 달라진 건 워낙 쇠락한 상태였던 대인시장에서는 여러 폐점포와 골목 등 시장 전체 구역을 행사장소로 삼았지만 양동시장은 늘 활기가

넘치는 곳이라 상인회와 협의를 거쳐 시장 옥상에 새로 개설된 상인들의 공동공간 '어진관'을 중심으로 안팎을 꾸몄다는 점이다.

어진관 실내에는 '양동시장 아카이브전'이라고 해서 상인들이 간직하고 있던 옛 시장 물품이나 도구, 사진들로 시장 변천사와 상인들의 삶의 기록을 펼치고, 외벽에는 시장 사람들의 글과 사진 등을 그리거나 붙이고 자유롭게 글과 그림으로 메시지를 남길 수 있는 낙서판을 두었다. 또한 큼직하게 '이모티콘 아트맵' 판을 붙여놓고 시민들이 방문했던 가게의 특징을 작은 나무판에 아이콘으로 표현해서 시장 지도를 꾸미기도 했다.

이 옥상 공간에는 베트남 음식점과 동남아 식품을 파는 가게가 같이 운영되었고 객석 구조의 데크를 만들어 야간 공연이벤트를 펼치는 등 시장에 문화예술로써 활력을 돋우는 데 힘썼다. 그러나 대인시장은 2008년 이후로도 해마다 중소기업청의 전통시장 활성화 지원으로 대인예술시장 프로젝트가 진행되는 데 비해 양동시장은 2010년 한 차례 행사로 끝나고 옥상 문화공간도 이후 특별한 매력거리로 시장 상인과 고객들이 소통하고 정을 나누는 프로그램을 이어가지 못해 아쉽다.

같은 2010년에 처음 시작한 '나도 비엔날레 작가'는 비엔날레 주제전시 '만인보'와 동반 프로그램이라는 의미로 '만인보+1'이라 이름했다. 공모에 46개 기획 제안서가 접수됐고, 이 가운데 25개를 선정했다. 칠석동 당산 버드나무와 마을 사랑방, 대인시장 국밥집, 양동 다방 등 삶의 현장과 더불어 치과, 초등학교, 교회, 전철역, 시청자미디어센터, 문화센터, 어린이도서관 등 다양한 공간들이 대상지였다. 전체 워크숍을 통해 진행 과정과 방법 등을 공유한 뒤 각 팀별로 해당 장소에서 작업을 진행했다. 팀별로 개성 있게 공간을 꾸미고, 작품을 만드는 형식도 얼굴 그리기, 앞치마 그림 그리기, 타일 벽화, 사진 아카이브, 그림 그린 돌멩이 설치, 복도공간 설치 등으로 다양하게 진행됐으며 어린이와 청소년, 시민들의 일상 문화와 솜씨 그대로 소박하

고도 아기자기하게 꾸몄다.

2012년에는 35팀의 제안이 접수되어 25팀을 선정했는데, 특정 장르에 편중되지 않고 여러 사람들이 함께 참여할 수 있는 인문 교육형 작품들이 많았다. 시민들의 문화현장 참여활동과 도시인문학적 효과를 결합하는 데 중점을 두었고, 프로그래머와 자문위원단이 각 팀의 기획과 실행을 도왔다. 대상 장소도 대인시장과 양동시장을 비롯 가로수길, 지하철역, 노인복지관, 학교, 카페 등 시민들이 접하기 쉬운 일상 공간과 공공장소들로 다양했다. 참여팀들은 양림동 가옥에서 주민들과 추억의 사진전을 꾸미기도 하고, 일곡동 주민농원 논두렁에 허수아비와 바람개비를 설치하는가 하면, 환경보호 자전거 타기 캠페인을 겸한 광주투어 프로그램, 향토음식박물관에서 가족 단위 음식 관련 작품전, 카페에서 청소년들과 지역주민들이 주말마다 작은 공연과 함께 하는 작품전 등으로 다채로운 활동을 펼쳤다.

회차가 쌓이다 보니 2014년에는 훨씬 신선하고 독창적이고 아이디어들이 많이 제안되었다. 이해 광주비엔날레 주제인 '터전을 불태우라'처럼 보다 적극적으로 시민들의 일상으로 들어가 소소한 고민과 불편함 등을 해소하자는 데 중점을 두었고, 단순 전시에 머무르지 않고 지역사회의 변화와 발전을 제안하는 프로젝트가 두드러졌다. 양림동에서 어두운 골목에 예술등을 달아 빛을 밝히기, 용봉제 생태습지공원에 폐자재를 활용한 작은 정원과 그래피티로 게릴라 가드닝 꾸미기, 산수동에 마을아틀리에로 주민 텃밭 가꾸기, 산수동 가로수에 세월호 희생자들을 기리는 추모의 글과 그림 매달아 전시하기, 광주폴리 중 〈광주천독서실〉에서 헤어진 연인과의 추억이 담긴 물건을 매매하거나 버리지 못한 편지를 파쇄해주는 '아름다운 이별 가게'를, 지산동 카페에서는 늘어나는 자전거 이용자들을 위한 실용적인 팔찌형 백미러를 개발하여 전시 소개하기도 했다.

2016년에는 '나도 아티스트'로 이름을 바꿨다. 이해 광주비엔날레 전시

광주비엔날레 '나도 비엔날레 작가' 현장들. 위 왼쪽부터 풍암동 아이숲도서관(2010), 일곡동 한새
봉논두레(2012), 비엔날레전시관 앞 광장(2014), 옛 남광주역 앞 폐선부지 폐열차 안(2014), 광주
비엔날레 시민참여프로그램 '나도 아티스트' 중 충장로5가 현장(2016)

타이틀인 '제8기후대—예술은 무엇을 하는가?'로 미지의 예술 역할을 탐색하듯 현대사회에서 중요시되는 예술의 위로 치유 역할에 중점을 두었다. 시민작가 20팀, 퍼포먼스 5팀이 선정됐는데, 사회공헌재단(GKL, Grand Korea Leisure)의 후원을 받아 역대 최대 규모로 진행됐다. 일반 시민뿐만 아니라 소외계층, 이주가정, 학교 밖 청소년 등이 현대미술에 함께 참여해 감성을 돋우고 치유하는 공동작업들을 펼쳤다. 혼자 사는 어르신을 위해 꽃병의 꽃을 갈아주고 간식을 전달하는 활동들을 사진으로 담아 양림동 관광안내소에 걸고, 장애우와 함께 뮤직비디오를 촬영해 북카페에서 상영하기도 하고, 벽화, 설치, 퍼포먼스 등 다양한 현대미술 결과물을 충장로, 미디어산업센터, 광주비엔날레 광장, 양림동 펭귄마을 입구, 미산초등학교 생태학습장, 아시아문화전당, 5·18민주광장 등에 펼쳐 놓았다.

한편으로 '나도 비엔날레 작가'는 디자인비엔날레가 열리는 해에는 '나도 디자이너'로 이름을 붙였다. 시민들 입장에서는 공모나 진행형식도 비슷하고, 광주비엔날레나 디자인비엔날레나 다 같은 미술로 여겨지기 때문에 '나도 비엔날레 작가'나 '나도 디자이너'나 비슷한 제안과 작업들이었다. 다만 진행하는 재단 쪽에서 가급적 디자인비엔날레 시기일 때는 좀 더 디자인적인 작업들을 우선하고 유도하기는 했다.

2011년 제4회 광주디자인비엔날레 때는 '나도 디자이너'에 22개 제안서가 접수되어 12개를 선정했다. 작업은 크게 지하철역과 전동차, 시내버스, 도심의 공공시설물 등 세 부분으로 나눠 진행됐다. 이 가운데 원도심에 가까우면서 유동인구가 많고 광주폴리와도 연결되는 지하철 금남로4가역에 6팀이 작업을 설치하여 중심 거점으로 삼았다. 아무래도 디자인비엔날레와 분위기를 맞추다 보니 공공성을 띤 작품 설치나 사인물과 일러스트 이미지 작품들이 많았다. 지하철역에 폐품 플라스틱파이프를 활용한 작은 녹색공간 꾸미기, 작가와 제과공장 직원들이 폐품과 기계부품들로 물고기 모양을 만

들어 환경생태 메시지 담기, 작가와 협업자 2명이 숲속 동물들 캐릭터를 만들어 지하철 역사 CCTV 카메라 위나 통로 벽에 앙증맞게 설치하기, 역사 플랫폼에 캐릭터 모양 네모 철제상자 의자 만들기, 전동차 창문에 각 역 주변의 주요 장소나 시설물들 아이콘을 넣어 만든 일러스트 아트맵 등이었다.

2013년에는 10개 참여팀이 함께 시민 디자인하우스를 꾸몄다. 특히 고래를 상징 이미지로 삼아 생태환경 보호 메시지를 디자인에 반영하는 디자인 커뮤니티 문화공간 만들기에 초점을 맞췄다. 동명동 푸른길의 한옥 폐가를 손질해서 고래등 모양으로 지붕을 꾸미고, 오랫동안 비어서 창고처럼 잡동사니들이 쌓여 있던 방들과 화장실을 치워 새로운 마을 문화공간으로 탈바꿈시켰다. 참여팀은 공모 때 6가지 미션을 걸어 한옥 폐가와 주변을 디자인하도록 했고, 이를 돕는 예술가들을 멘토로 한 '나도 디자이너' 10개 시민디자인팀을 선정해서 커뮤니티 디자인하우스를 만들었다. 6가지 공모 미션은 시민 디자인하우스 '고래집'의 아트숍 디자인, 고래집의 외관 디자인, 앞마당 조경디자인, 순환하는 생태환경 화장실 디자인, 길거리 벤치 등 편의가구 설치 등이었다. 이에 따라 폐가는 시민들이 꾸리는 주민 문화공간이자 광주디자인비엔날레 기간 동안 시민들이 만든 다양한 디자인 상품과 체험이 있는 디자인숍이 되었고, 마당은 고래가 헤엄치는 연못과 푸른 텃밭으로 변모해 색다른 공간을 보여줬다.

이처럼 광주비엔날레를 어려워하고 거리감을 느끼는 시민들이 일상 속 미술 문화마당을 꾸려보도록 한 '나도 비엔날레 작가'는 2018년부터는 다른 프로그램들로 바뀌면서 사라졌다. 적은 지원비로 일회성 미술놀이마당을 즐기는 것 못지않게 일반 시민들이 현대미술을 보다 친근하게 접하고 작가들의 작품에 담긴 의미들과 작품 제작과정을 직접 보고 듣고 얘기 나눌 수 있는 프로그램들로 대체됐다. 비엔날레 전시 동반 프로그램인 '비엔날레 스쿨', 'GB 작가탐방', 'GB 토크' 등이 새로 기획한 작가와 시민들의 만남 프로그램이었다.

비엔날레 기운으로
도시를
탈바꿈하기

도시 현장,
역사적인 장소 재조명하기

어떤 행사든 개최하는 장소와 공간에 따라 그 힘은 크게 달라진다. 물론 장소가 행사로 인해 새롭게 재탄생하거나 세상의 주목을 받기도 한다. 광주비엔날레의 행사장소가 되면 전혀 아닐 것 같던 장소나 공간에 작품이 설치되고, 수많은 국내·외 보도매체들을 통해 세상에 널리 알려질 뿐만 아니라 관람객과 시민들의 발걸음이 크게 늘어 분위기가 달라지곤 한다. 대개는 비엔날레전시관을 중심으로 인근 광주시립미술관과 시립역사민속박물관, 국립광주박물관 등 중외공원 내 시설이 주로 이용됐지만, 더러는 광주 시내 곳곳을 찾아 나선 경우도 꾸준히 이어졌다. 특히 도시 역사에서 중요한 현장이거나, 본래 기능을 잃고 도시 역사의 뒷그늘로 밀려난 폐공간들이 문화현장으로 거듭나기도 했다.

광주 수창초등학교 방음벽이 한때 청년작가와 학생들이 함께 꾸민 거대한 화폭으로 탈바꿈한 적이 있다. 금남로5가 큰 도로를 오가는 시선에서도 길옆을 길게 막아선 시설물이 답답하고, 어린 학생들도 매일 높이 3m, 전체 길이

120여m에 이르는 높은 장벽 아래를 지나 학교를 드나들어야 하는 데다, 학교생활 중에도 높은 벽이 둘러선 교육환경이다 보니 미관상으로도 심리적으로도 적지 않은 부담이었다. 이 같은 문제의식을 갖고 공공미술 대상지로 선정했고, 멋진 예술벽면으로 개조시키기로 한 건데, 1997년 제2회 광주비엔날레 때의 일이다. 특별전 '공공미술프로젝트-도시의 꿈'의 프로그램 중 하나로 학교 정문 양옆으로 뻗은 높고 긴 철제벽면을 아

1997년 광주비엔날레 특별전 '공공미술프로젝트' 중 수창초등학교 어린이들과 청년작가들이 함께한 방음벽 벽화작업

이들의 꿈이 가득 담긴 말랑말랑한 동심의 세계로 채워 보기로 한 것이다.

화가인 주홍이 기획을 맡고, 강운·김광철·김병택·김성용·박수만·신동신·신창운·정규봉·정선휘·주라영 등 열정 넘치는 청년작가들이 의기투합 뭉쳤다. 먼저 교장 선생님을 만나 취지와 작업 방향을 상의하고, 학생들이 강당에 모여 각자 원시시대와 미래세계를 주제로 그림을 그린 다음, 이 가운데 일부를 골라 벽면에 맞게 배치해서 도면을 만들었다. 이와 함께 방음벽의 낡은 페인트칠을 일일이 사포질해서 다 벗겨내고 물청소를 한 뒤, 협찬받은 특수도료로 작가와 아이들이 비계 설치대에 올라가 함께 그림을 확대해서 수퍼그래픽으로 그리는 과정을 진행했다. 이 방음벽 앞길 한쪽에는 벤치와 소녀상을 설치해 밋밋한 색으로 도색되어 있던 초등학교 교문 양쪽 방음벽 길

이 어린이들의 상상세계로 알록달록 채워져 새 단장을 하게 됐다.

그러나 이 방음벽 동심의 세계는 아쉽게도 이후 온전히 보존되지 못했다. 2년여가 지난 뒤부터 도료가 조금씩 들떠 벗겨지기 시작하고 색이 바래면서 처음의 생기가 시들어가고, 음악 벤치로 설치한 청동 소녀상을 누군가 가져가버렸다. CCTV 카메라도 없던 시절이라 경찰에서도 절도범을 잡는 데 난감해했고, 방음벽은 점점 더 손상되어 가는데 학교나 교육청에서는 보수 보존에 소극적인 채로 있다가 어느 시점엔가 예전처럼 페인트 도색에 상투적인 그래픽 그림으로 덮혀버렸다.

남광주역은 도심철도 이설로 사라졌다. 1930년부터 70여 년 동안 운영되다 2000년에 없어진 이 역은 광주와 여수·순천을 잇는 기차역으로 바로 앞 남광주시장에 싱싱한 농수산물을 산지 직송해서 연결하던 역이었다. 옛 정취와 함께 도심과도 인접한 도시 역사의 한 장이었지만 도시확장에 따라 선로를 변경하면서 운영이 중단된 것이다. 이곳에 광주비엔날레 '현장 프로젝트-접속'을 벌인 것은 2002년도 제4회 때의 일이다. 정기용 건축가가 큐레이터를 맡아 도시의 과거와 현재·미래, 도시와 자연생태를 잇고자 한 이 '접속' 프로젝트는 이때 광주비엔날레 대주제였던 '멈춤'과도 서로 연결되는 면도 있었다. 철거되고 빈터만 남은 옛 역사 일원에 폐물이 된 열차 객실과 비닐하우스 형태의 임시 전시공간을 만들어 색다른 도시 역사문화 현장을 꾸몄다.

김용익·박상호·정현·김영준·알레한드로·올가 테라소·이종호·공성순 등 22명의 작가가 참여했는데, 옛 기차역에 남아 있던 침목 등 폐품을 재활용하기도 하고, 역의 역사를 알 수 있는 퇴적층을 드러내고 철로 쇄석들을 쌓아 야외박물관을 만들거나, 도시생태와 도시의 미래를 연결하는 설치작품, 건축적 풍경을 연출하거나 아카이브 자료들을 선보였다. 이 '프로젝트 4-접속'은 남광주역 폐선 이후 민관협의체가 추진 중이던 '푸른길가꾸기운동'의 구간별 조성사업에 속도를 내도록 힘을 불어넣기도 했다. 사라진 도시 근현대사 공간에 도시공학

과 문화현장과 자연생태 녹지공간을 결합한 환경 중재의 현장 프로젝트였다.

2002년도에 비엔날레를 통해 광주의 역사적 장소를 재조명하는 일은 5·18자유공원에서도 있었다. 성완경 총감독은 20년이 넘은 5·18을 보다 확장된 관점으로 들여다보고 그 정신을 확산시켜야 할 때라고 여기고 이를 위한 마땅한 장소를 찾던 중 5·18자유공원을 접하게 됐다. 원래 5·18민주화운동 당시의 상무대 법정 영창은 그 자리에 대단위 아파트가 들어서면서 없어졌고, 옆으로 200여m 떨어진 곳에 옛 모습으로 복원해서 '5·18자유공원'이라 이름 붙인 곳이다. 성 감독이 이 장소를 처음 찾았을 때 실제 현장이 아님

2000년 광주비엔날레 때 옛 남광주역 앞 일원에서 진행된 '프로젝트4-접속' 중 박상호의 〈역사적인 설치〉

에도 숙연한 분위기가 엄습했고 이곳이 구상하던 5·18 관련 전시장소로 제격이라는 생각이 들었다고 했었다.

성 감독이 직접 기획한 이 '집행유예' 전시는 5·18자유공원, 즉 옛 상무대 헌병대의 법정 영창이라는 특수한 장소성을 바탕으로 5·18민주화운동의 재맥락화, 한국의 근대화 경험, 미술의 사회적 역할, 공공미술과 문화의 공공영역에 대한 비판적 성찰 등을 탐구한 신학철, 조덕현, 배영환, 박영숙, 박태규, 이융, 그룹 퓨전 등 49명의 국내작가 작품들로 연출됐다. 헌병대 앞마당, 영창과 감시탑, 군사법정, 내무반, 식당, 식기 세척장, 사무실, 창고 등에는 거대한 구덩이부터 크고 작은 설치와 영상모니터, 현장 설문 채집자료, 저항과 비판 풍자가 담긴 사진과 그림 등이 각 공간들의 기능과 조건들에 따라 전달방식을 달리하며 펼쳐졌다. 이들 공간과 작품들을 둘러보는 관람객들은 1980년 오월 당시 이곳에 끌려와 극심한 고통 속에서 생과 사를 넘나들었을 수많은 시민군들과 민주인사들의 처절한 상황을 미루어 짐작하며 몸서리를 쳤다. 특정 장소가 지닌 역사성과 현실 또는 그 이면을 단지 시각적인 전시물의 감상만이 아닌 각자의 감정과 상상으로 더 큰 울림들을 증폭시켜냈던 것이다.

일반 시민들은 물론 택시 기사들도 5·18기념공원과 헷갈리거나 그 위치를 잘 모를 정도로 역사의 뒷그늘에 가려져 있던 이 5·18자유공원은 대형 국제행사인 광주비엔날레 전시장소의 하나로 국내외에 존재를 드러내게 됐다. 그리고 그 기운을 이어 2004년 제5회 때도 다른 결의 기획인 '현장전-그 밖의 어떤 것' 전시장소로 다시 한번 더 이용됨으로써 그 위치와 존재를 확실하게 인지시키게 됐다.

2008년 제7회 광주비엔날레 때 대인시장에서 진행한 '복덕방프로젝트'도 도시 역사의 한 이면을 전시이벤트로 드러낸 공공문화사업이었다. 대인시장은 광주의 원도심 전통시장으로 1937년 개장 이후 농산물공판장을 두고 한때는 광주역과 공용버스정류장이 바로 옆에 있고 전남도청과도 가까운 광주

시민들의 주요 일상공간이었다. 하지만 1992년 공용버스정류장이 이전하고 이어 2005년 전남도청이 무안으로 옮겨간 이후 도심 공동화와 더불어 급속히 쇠퇴하기 시작해 찾는 이들도 많이 줄어들고 빈 가게들이 늘며 활기를 잃고 있었다. 이런 쇠락한 시장과 더불어 원도심권에 문화예술로 다시 활기를 불어넣자며 일을 벌인 게 제7회 광주비엔날레 현장 프로젝트였다. 대인시장 옆 대안공간 '매개공간 미나리'의 운영자인 박성현 큐레이터에게 기획을 맡겨 생활밀착형 공공프로젝트를 펼쳤다.

이 '복덕방프로젝트'에서는 박문종·백기영·마문호·구현주·신호윤 등 5명의 주축작가를 중심으로 각각 2~6명씩 팀을 꾸려 모두 17명의 작가가 31점의 작품을 만들었다. 빈 가게의 닫힌 셔터를 장미란 선수가 번쩍 들어 올리는 그라피티를 비롯, 시장 골목 곳곳에 그림을 그려 넣기도 하고, 시장 상인들의 인터뷰 기록 등을 아카이빙하거나, 포장마차용 비닐에 시장 상인들의 초상과 야채 등을 바느질로 수놓거나, 유전자 변형으로 왜곡된 먹거리들을 풍자하는 과일가게를 열기도 하고, 대인시장 주인공 격인 홍어의 부속물을 실리콘으로 떠 빈 가게에 설치하는가 하면, 시장 빈 점포에 레지던시 프로그램과 외국인 어학당을 운영하기도 하는 등 작가들과 인문학 활동가들이 협업을 벌이기도 했다. 이 '복덕방프로젝트'를 계기로 이듬해부터 아예 연례행사로 '대인예술시장' 프로젝트가 이어지게 된 것은 의미 있는 진전이었다.

이 밖에도 여러 차례 광주비엔날레 주제전의 일부 전시공간으로 작품이 배치된 적이 있는 오래된 단관극장 광주극장과 팔레 드 도쿄의 광주 파빌리온 공간으로 활용한 광주공원의 철거 중단상태 옛 시민회관, 주민들과 작가들이 함께 현장극을 벌인 일곡동 한새봉논두레, 주택가에 자리한 두암동 행정복지센터 옥상에 지역 연계 프로그램 작품들이 설치되고, 현장 프로젝트들이 진행된 것도 비엔날레라는 국제 문화 이벤트를 통해 그 지역과 장소, 삶의 현장에 활기를 돋우며 외부 세계로 띄워내는 장소특정형 프로젝트로서

2002년 광주비엔날레 때 5·18자유공원 일대에서 진행된 '프로젝트3–집행유예' 중 옛 헌병대 식당의 박태규 작품 〈광주탈출〉, 2008년 광주비엔날레 때 대인시장에 펼친 '복덕방프로젝트' 중 구헌주의 그라피티, 2018년 광주비엔날레 'GB커미션' 중 옛 국군광주병원의 거울들을 모아 국광교회에 설치한 마이크 넬슨의 〈거울의 울림〉, 광주비엔날레 재단이 5·18민주화운동 40주년을 기념해서 기획한 '광주비엔날레 MaytoDay' 전시 일부(국립아시아문화전당 문화창조원 전시실)

청춘 비엔날레

기억할 만한 일들이었다.

그런가 하면 장소 특정형 프로젝트 중에 5·18 사적지들의 전시공간화는 또 다른 의미였다. 2002년과 2004년 두 차례 광주비엔날레 현장프로젝트를 진행했던 5·18자유공원은 그 역사적 환기 효과에도 불구하고 재현 복원된 공간이라는 점에서 직접적인 현장감은 덜했다. 그러나 2018년과 2021년에 연이어 전시장소로 이용한 옛 국군광주병원과 옛 전남도청 회의실 등은 1980년 5·18 당시 긴박한 역사의 현장 바로 그곳이었다. 이는 재단의 김선정 대표이사가 광주비엔날레 행사와는 별도로 기획한 특별프로젝트로, 'GB 커미션'과 'Maytoday'라 이름했다.

처음에는 국군병원과 전남도청 공간 말고도 505보안부대, 광주교도소 등이 후보지에 포함됐었다. 그러나 5·18사적지로서 관련 단체의 훼손 우려나 이용 관련 까다로운 절차상의 문제로 실제 전시장소가 된 곳은 국군병원과 전남도청 일부 공간이었다. 505보안부대 건물도 그랬지만 옛 국군광주병원은 처음 현장답사 때 들어가기가 꺼려질 정도로 완전 폐허가 돼 있었다. 40여 년 가까이 오랫동안 사람의 발길이 끊긴 채 방치돼 있다 보니, 미로 같은 통로들을 낀 채 길게 뻗은 복도는 한낮에도 어둠과 정적에 묻혀 있고, 유리창들은 죄다 깨져 그 사이로 바깥의 우거진 잡풀들이 비집고 들어와 엉켜 있는 데다, 먼지와 때에 절고 천장들이 내려앉거나 뜯어져 내린 내부 공간은 등골이 오싹하니 음산하기조차 했다. 병원 정문 앞 야산에 있는 부속 교회당도 마찬가지로 천장이 다 뜯어져 내린 상태였지만 그래도 볕이라도 들어오니 좀 나은 편이었다.

이런 상태에서 사적지 내부를 일체 건드리지 않는다는 조건으로 사용 허락을 받아 2018년에 처음 일부 병원 폐공간에 'GB커미션' 작품을 설치했다. 태국 작가 아피찻퐁 위라세타쿤은 5·18 때 광주의 시민군이었던 이강하의 회화작품 이미지들을 영상설치로, 영국 마이크 넬슨은 천장이 무너져 내린

병원 몇 군데에 폐목재 나무판자들을 세워 놓고, 국군교회당에는 병원 폐허 속에서 찾아낸 거울들을 천장에 매달아 설치했다. 이와 별도로 아드리안 비야르 로하스(Adrian Villar Rojas)는 옛 전남도청 자리에 들어선 국립아시아문화전당 창조원 복합1관 거대한 공간에 영상작품을 설치했다.

이 'GB커미션'은 코로나19 팬데믹 확산 때문에 다음 해 봄으로 연기된 제13회 광주비엔날레에 맞춰 2021년 봄에 두 번째 전시를 펼쳤다. 옛 국군광주병원 폐공간에 치하루 시오타(Chiharu Shiota)의 성경 낱장들과 검은 실들이 빼곡하게 공간을 채운 〈신의 언어〉와 카데르 아티아의 의수족들과 모니터 영상작품들이 2018년과는 다른 공간을 이용해 설치됐다. 옛 국군병원에는 2018년 설치된 마이크 넬슨의 거울 설치물들로 한 구성을 이루었다. 이와 더불어 국립아시아문화전당 민주평화교류원이 된 옛 전남도청 회의실 바닥에는 임민욱의 〈채의진과 천 개의 지팡이〉가, 문화창조원 복합5관에서는 한국 현대사 여러 항쟁과 5·18을 애니메이션 영화 스토리보드 같은 호 츄니엔(Ho Tzu Nyen)의 일러스트 영상 등이 소개됐다.

한편으로 5·18민주화운동 40주년이었던 2020년에는 이를 기념하기 위한 광주비엔날레 특별전 'Maytoday'가 열렸다. 광주에서 5·18민주화운동 40주년으로 다양한 추모 결의행사가 펼쳐지던 오월에 그 '오월정신'의 외지 확산을 위해 서울 아트선재에서 먼저 첫선을 보인 뒤 가을에 광주전으로 이어졌다. 광주전은 5·18민주화운동 항쟁본부이자 최후 항쟁지였던 옛 전남도청 자리의 국립아시아문화전당 창조원 공간에서 열렸다. 복합5관에는 강연균·임흥순·오형근·백승우·박태규·권승찬·홍영인·임인자·천 지에전 등의 현실풍자 비판의 작품들이 큰 전시를 이루었다. 또한 무각사 로터스갤러리에도 김봉준·조진호·유연복·한희원·김진수·두렁·광주전남미술인공동체 창작단 등의 1980년대 목판화들이 '항쟁의 증언, 운동의 기억'이라는 이름으로 펼쳐졌다.

코로나19 팬데믹으로 국외 5개국 6개 도시 순회전 계획에 차질을 빚은

'Maytoday'는 이후 이탈리아 베니스(2021)와 아르헨티나 부에노스아이레스(2022)에서 해외전을 가졌다. 5·18민주화운동의 시각예술로서 재해석과 세계 확산작업은 당초 계획보다 줄긴 했지만, 이 특별프로젝트를 통해 전격적으로 일반에 공개된 5·18 사적지는 옛 국군광주병원 폐공간이 가장 세월의 간극을 실감케 하는 충격의 현장이었다.

비엔날레 기반으로 아시아문화중심도시 가꾸기

광주비엔날레가 개최지 광주에 미친 가장 큰 영향을 꼽자면 국가 정책사업인 아시아문화중심도시로 지정 조성하게 된 일일 것이다. 광주비엔날레 창설 10주년이 되던 2004년 제5회 행사 개막식에 참석한 노무현 대통령이 광주를 '아시아문화수도' 원년으로 선포하였고, 이듬해 본격적인 사업 추진과 함께 명칭을 '아시아문화중심도시'로 바꿨다. 광주비엔날레의 국제적 위상과 문화교류 영향력을 발판으로 광주를 아시아문화 허브로 만들겠다는 정책적 의지였다. 이에 따라 원도심 심장부에 위치한 옛 전남도청 일원을 국립아시아문화전당으로 재단장하고, 이를 중심축으로 광주의 각 구역별 특성을 살려 7대 문화권으로 조성하는 20년 국책프로젝트였다. 즉, 옛 전남도청 일원은 아시아문화전당권, 광주 근·현대사 현장인 양림동 일원은 아시아문화교류권, 비엔날레전시관이 자리한 중외공원 일원은 시각미디어문화권, 무등산과 광주호와 영산강 등을 묶은 문화경관·생태환경보존권, 마륵동 공군탄약고 부지를 교육문화권, 광산구 광주과학기술원과 첨단과학단지 일원을 아시아신과학권, 남구 칠석동 고싸움놀이전승관 일원을 아시아전승문화권으로 설정한 것이다.

이 7대 문화권은 2018년에 5대 문화권으로 재조정되었고, 사업 추진 기간도 2023년에서 5년 연장하여 2028년까지로 변경됐다. 5대 문화권은 옛 전남도청

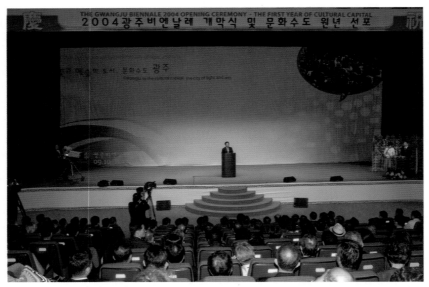

2004년 광주비엔날레 개막식에서 광주를 '아시아문화수도'로 선포하는 노무현 대통령[(재)광주비엔날레 자료사진]

일원과 양림동 등 원도심권을 포함한 문화전당·교류권, 비엔날레전시관이 있는 중외공원 일원은 원래대로 시각미디어문화권, 광산구 비아동 일원과 R&D특구와 송암·하남·소촌산단 등을 묶은 융합문화과학권, 남구 칠석동과 대촌동과 월봉서원 등을 연결한 아시아공동체문화권, 서구 마륵동 일원을 미래교육문화권으로 통폐합 수정 또는 유지했다. 이들 가운데 사실상 조성사업이 구체적으로 느낄 수 있을 만큼 진행되는 것은 문화전당·교류권뿐이고, 나머지 권역들은 기초연구나 계획만 있을 뿐 실질적인 추진사항이 드러나지 않고 있다.

그나마 시각미디어문화권이 홀수·짝수년으로 번갈아 격년제 국제문화행사인 광주비엔날레와 광주디자인비엔날레를 꾸준히 펼치며 시각미디어문화권 이름을 뒷받침하고 있는데, 2026년 완공 예정인 비엔날레전시관 이전 신축공사와 더불어 중외공원 일대를 재도약시키는 혁신적 사업들이 활성화되

면 원도심의 문화전당·교류권과 양대 축을 이루어 광주를 국제 문화교류 거점으로 활기를 돋울 수 있지 않을까 하는 기대가 있다.

광주비엔날레 단짝으로서
광주디자인비엔날레

광주비엔날레는 첫 회부터 세계 미술계에 큰 반향을 불러일으켰다. 광주의 도시 특성을 반영한 주제전시와 담론 창출은 이후로도 계속되어 국제 비엔날레의 선도그룹으로 일찍 자리 잡았다. 그러나 실험적 예술창작의 장으로서나 사회문화적 이슈 제기, 예술과 현실상황을 잇는 공적인 의미들로는 세계에서 다섯 손가락 안에 꼽히는 수준이라 하더라도 도시경제를 키우는 데는 별다른 힘이 되지 못했다. 국내·외 관람객들이 많이 올수록 입장권 판매수익과 더불어 도시관광 연계성이 더불어 높아지긴 하겠지만, 이런 경제적 파급효과 이외 수치로 환산될 수 없는 비가시적 개최 효과가 더 크다는 것은 인정받기 쉽지 않다.

이처럼 상업적인 행사와는 지향점이나 가치판단 기준이 전혀 다른 광주비엔날레의 개최 효과를 실리적으로 활용하자는 의도로 시작된 것이 광주디자인비엔날레다. 광주비엔날레의 국제적 위상과 노하우를 활용해서 도시산업과 지역경제에 보탬이 될 수 있는 미술행사를 열고자 한 것이다. 이에 따라 광주광역시가 주최하고 광주비엔날레 재단에 주관을 위탁하는 형식으로 2005년 첫 광주디자인비엔날레를 개최했다. 광주비엔날레는 광주시와 재단이 공동주최하고 문화체육관광부가 후원하는 것과 달리 디자인비엔날레는 광주시 단독 주최이면서 재단이 수탁자로 주관을 맡고 산업자원부가 후원하는 식이어서 추진체계부터가 전혀 달랐다.

제1회 광주디자인비엔날레 주제는 '삶을 비추는 디자인'이었다. 이순종 총감독(서울대 교수)의 총괄기획으로 "산업과 경제의 논리를 넘어 인간의 삶

2005년 광주디자인비엔날레 창설을 기념하여 광주시청 앞에 설치한 알렉산드로 맨디니
(Alessandro Mendini)의 〈기원〉

을 풍요롭게 하고, 미래 인간의 삶을 인도할 빛이 될 세계성을 지닌 가치는
무엇인가를 모색"하는 데 초점을 맞췄다. 전시구조는 광주비엔날레와 마찬
가지로 본전시와 특별전, 학술행사, 이벤트로 구성하고, 본전시에는 '미래의
삶'과 '아시아의 디자인' 두 주제를 두었다. 본전시가 세계 디자인의 현재와
미래를 제시한다면, 지역 디자인산업 진흥과 관련한 과제들은 특별전에서
다루었다. '한국의 디자인', '세기의 디자이너 명예의 전당', '뉴 웨이브 인 디
자인', '우수 산업디자인 상품전'과 더불어 '미래도시 광주'와 '광주의 디자인'
을 두어 개최지의 디자인 제품과 활동들을 조명했다.

광주광역시청 청사 앞에 여덟 팔을 벌리고 있는 공공디자인조형물 〈기원〉
도 제1회 광주디자인비엔날레 때 만들어졌다. 이탈리아 원로 디자이너 알렉
산드로 맨디니(Alessandro Mendini)가 광주정신을 기리고 디자인비엔날

2011년 광주디자인비엔날레 전시작품 중 안드레아스 자크의 〈즐거운 나의 의회〉

레 창설을 기념하는 의미를 담아 디자인한 것이었다. 첫 디자인비엔날레 개막 전날 밤 이곳에서 한국 민속 전통에 따라 돼지머리 고사를 올리고 이국의 풍습이 낯설면서도 그에 맞춰 따라준 맨디니와 총감독을 비롯한 참석자들이 탑돌이 하듯 조형물을 돌고 마지막에 축원문을 낭독하고 소지하는 순서로 진행되었다. 컴퓨터 프로그래밍에 의해 계속 움직이게 돼 있는 8개의 팔은 4계절마다 다른 디자인으로 옷을 바꿔 입히고, 매시 정각이면 시보 음악이 울리게 돼 있는데, 원래 제작 의도와 달리 평소에는 정상 작동시키지 않고 천만 갈아 끼우고 있어 본래의 모습대로 보여지지 않고 있어 아쉽다.

2007년에 열린 두 번째 광주디자인비엔날레 주제는 개최지 빛고을 광주가 세계 디자인 현장과 디자이너들의 소통 교류의 장이자 디자인 발전의 메카로 자리하기를 바라면서 주제를 'LIGHT'라 했다. 이순인 총감

독(홍익대학교 교수)의 총괄기획으로 전시는 '생활의 빛'(Light), '정체성의 빛'(Identity), '환경의 빛'(Green), '감성의 빛'(Human), '진화의 빛'(Technology) 등 다섯 섹션으로 구성했다. 국내외 디자인계의 교류와 발전을 도모하는 국제 디자인 전시와 함께 현대사회 공동과제인 '환경'과 디자인의 관계를 결합시키거나, 광주 전략산업인 '광산업'을 직결시킨 조명디자인 코너를 특별히 구성하는 등 디자인과 산업현장, 일상의 삶, 개최지와의 관계 등에서 더 많은 파급효과를 내고자 했다.

이 두 번째 디자인비엔날레 때 '세계디자인평화선언'이 있었다. 민주·인권·평화의 도시 광주에서 김대중 전 대통령이 노벨평화상을 수상(2000. 12.)했던 것을 기려 '세계디자인평화선언'을 한 것이다. 디자인비엔날레 개막식에 김대중 전 대통령이 참석해서 직접 이 선언문을 낭독했다. 디자인과 평화를 결합시켜 미래 디자인의 가치와 비전을 새롭게 제시하자는 것이었는데, "민주와 인권으로 상징되는 광주정신은 디자인의 기본 철학과 맞닿아 있으며, 그 바탕에는 평화와 공존에 대한 염원이 담겨져 있다. 2007 광주디자인비엔날레를 계기로 디자인이 인간을 위한 디자인, 사회를 위한 디자인, 자연과 공존하는 디자인으로 거듭날 것을 다짐한다"는 내용이었다. 이와 함께 디자인평화선언 기념조형물인 〈평화의 빛〉도 세웠다. 독일의 원로 조명디자이너인 잉고 마우러(Ingo Maurer)의 디자인으로 빛고을 광주를 상징하듯 빛이 휘몰아쳐 올라가는 기둥 형상인데, 그때만 해도 조형물에 LED 소자를 심어 빛의 회오리 기둥을 만드는 기술력이 부족했던지 시각적으로 썩 그리 효과적으로 표현되지는 못했다. 처음에는 김대중컨벤션센터 출입부 옆에 세워졌다가 그쪽에 노벨평화상 기념물을 조성할 때 주차장 출입부 옆으로 옮겨지면서 특별히 관심을 받지는 못하고 있다.

광주디자인비엔날레는 이후 제3회(2009, 'The Clue-더할 나위 없는', 은병수 총감독), 제4회(2011, '도가도비상도 道可道非常道', 승효상 총감

독), 제5회(2013, '거시기머시기', 이영혜 총감독)까지 광주비엔날레 재단에서 위탁 주관했다. 그러다가 정부 주무 부처인 산업자원부의 계속되는 산업과 연계시킨 경제 유발효과 요구와 매년 번갈아 두 비엔날레를 치르는 데 따른 재단 사무처의 업무 과중과 두 행사 모두에 대한 집중력 저하 등의 이유로 더 이상의 주관은 바람직하지 않다는 발전방안연구용역 결과와 내부 의견집약에 이르렀다. 이에 따라 2015년 제6회부터는 이전부터 본래 행사 주관처였어야 했다고 주장하던 광주디자인센터(현 광주디자인진흥원)로 주관처가 옮겨가게 됐다.

지역 미술시장 살리기
'아트광주' 인큐베이팅

앞서 한갑수 이사장 얘기 때 잠깐 언급했듯이 광주아트페어는 2007년 광주시의 요청으로 광주비엔날레 재단 이사장과 광주광역시의회 의장이 유럽 대형 아트페어 현지 견학을 다녀올 때 착수되는가 싶었다. 그러나 그때 만난 아트페어 관계자들이 조언하는 개최조건에 비해 광주의 기반은 너무 열악해서 아직 시기상조라는 판단이 들어 이 같은 상황인식을 광주시장에게 전했고, 조건이 성숙될 때까지 유보하는 것으로 일단락됐었다. 하지만 광주비엔날레의 국제적인 성장과 균형을 맞추기 위해서나 지역 미술계의 건강한 생태계를 위해 아트페어는 반드시 있어야 한다는 주장이 계속 제기됐고, 우려만 앞세우기보다 일단 시작해 보자는 의견들도 만만찮았다. 이에 광주시는 2010년 마침내 국제 아트페어를 시작하기로 결정했다.

그러나 대규모 아트페어를 경험해 본 적이 없는 광주 미술계의 현실에서 이를 맡아 추진할 주관처부터가 마땅찮았다. 그래서 십수 년간 국제 미술행사를 치러 온 광주비엔날레 재단이 인큐베이팅 차원에서 창설행사를 맡아달라며 광주시의 위탁사업으로 광주비엔날레 재단에 그 추진을 떠맡겼다. 하

지만 본 업무인 제8회 광주비엔날레 개막이 몇 달 남지 않았고, 게다가 두어 달밖에 남지 않은 5·18민주화운동 30주년 특별전까지 별도로 추진하고 있던 재단 입장에서는 새로 출범시켜야 하는 대규모 미술행사를 더 한다는 건 엄청난 부담이었다. 그럼에도 광주시와의 관계상 거부할 수도 없는 재단은 임시조직으로 특별프로젝트부를 신설해서 오월 특별전과 아트페어를 맡게 했다. 인력을 늘리기가 쉽지 않은 터라 재단 전시부장이던 내가 특별프로젝트부장까지 겸하고 재단 직원 1인과 기간제 계약직으로 1인으로 팀을 꾸려 두 개 행사를 추진했다. 광주비엔날레와 5·18특별전에 국제아트페어까지 세 개의 국제 미술행사 실무를 총괄해야 하다 보니 그 2010년은 광주비엔날레 23년 근무 기간 중 가장 힘겹고 부담스러운 시간이었다.

상업적인 행사라 성격부터가 광주비엔날레와는 전혀 다른 아트페어의 경험이 전무하기도 했지만 닥쳐 있는 업무들을 풀어가느라 재단 사무처 실무진들은 이미 과부하 상태였다. 특별프로젝트부를 뒀지만 세 명이 일정도 촉박한 두 개의 국제행사를 감당하기에는 한계가 있어 아트페어는 외부 전문업체를 찾아 실행을 맡기기로 했다. 그러나 광주시에서 붙여준 예산은 신생 국제 미술시장을 열기에는 턱없이 적은 액수였다. 그러다 보니 시비보다 더 많은 자기자본을 투자하며 일을 맡아줄 주관사를 찾아야 했는데 이미 한국국제아트페어(KIAF) 등 기존 크고 작은 아트페어들이 진행 중인 시기라 주관사는커녕 전문인력을 확보하는 것조차 난감한 일이었다. 다행히 미술시장에 갓 진출하려 창업을 준비 중이던 서울의 ㈜아트플랫폼이 공모를 통해 주관사로 참여하게 됐고, 재단 이용우 대표이사의 총괄 아래 특별프로젝트부와 협력체제로 일을 진행하게 됐다.

불과 3개월여 남은 준비 기간도 너무나 짧은 데다 주관사도 신생회사라 맡겨놓고만 있을 순 없고, 광주비엔날레 주관이라는 이름값 때문에도 국내외 참여갤러리의 수준이나 수적인 균형을 맞춰야 해서 대표이사의 인맥을

총동원해가며 일을 풀어나갔다. 부족한 시간도 메우고 네트워크를 최대한 가동시키기 위해 권역별 커미셔너를 두어 협조를 구했다. 그렇게 해서 가까스로 제8회 광주비엔날레 개막에 맞춰 김대중컨벤션센터에서 국내외 54개 갤러리(국내 31, 국외 23)에 301명의 작가(국내 176, 국외 69, 3개 특별전 56명)가 참여하는 첫 '아트광주'(2010. 9. 1.~9. 5.)를 치렀다. 아트페어 전시 외에도 국제적인 갤러리스트와 컬렉터, 미술비평가가 참여하는 토크프로그램을 진행해 비엔날레급 주관의 격을 맞추려 했다.

5일 동안 최선을 다한 행사 운영으로 150여 점의 작품 판매에 42억여 원의 매출실적도 올렸다. 무엇보다 당초 행사 취지였던 지역 미술시장 활성화의 첫 단추를 나쁘지 않게 꿰어 냈다. 본전시와 특별전에 직접 참여한 작가들과, 지역에서 처음 열린 대규모 국제미술시장을 경험하게 된 미술애호가나 갤러리스트와 컬렉터들, 미술학도, 시민들이 두 개의 서로 다른 대규모 전시행사를 함께 접할 수 있었던 것만으로도 광주를 더 풍요롭게 했다고 생각한다.

갑작스레 떠맡은 행사를 어렵게 치러내고, 악조건 속에서도 이후 그 이상으로 매출실적이 넘어가지 못하는 성과를 올렸지만 '아트광주'는 광주비엔날레 재단에서 계속 맡을 일은 아니었다. 그런 이유를 공감한 아트광주조직위원회의 논의 결과에 따라 첫 행사에 대한 결산까지는 마무리를 짓고 '아트광주'는 더 이상 재단에서 맡지 않기로 했다. 그래서 두 번째 행사부터는 광주시 산하인 광주문화재단으로 주관이 맡겨졌다가 다시 한국미술협회로, 광주미술협회로 주관처가 떠돌다 최근에는 공모로 주관업체를 선정해서 맡기고 있다.

그러나 문제는 상업적인 미술시장을 행정기관인 광주광역시가 주최할 일도 아니고, 당해 연도 예산이 확정 지어진 이후에야 3~4개월 남겨두고 부랴부랴 대행사를 선정해서 치르는 일회성 이벤트여서도 안 될 일이다. 철저한 시장논리로 사업전략을 세우고 스태프들이 마케팅 역량을 발휘하고 경험을 쌓아가며 생산적으로 시장을 일궈나가는 전문 미술시장 체제로 전환되어야

한다. 첫 회 때 촉박한 일정으로 광주비엔날레에 맡겨 치렀던 일회성 임시방편 운영방식을 20년이 넘어서도 여전히 되풀이하고, 사업실적도 20회가 넘도록 첫 회를 한 번도 넘어서지 못했다는 것은 심각한 시장경제 퇴출 요인임을 각성하여 획기적인 혁신이 있어야만 한다.

도시 문화정책과 연계한 '유네스코미디어아트창의도시'

광주는 빛고을이다. 따라서 '빛'을 주된 테마로 도시 정체성을 구축하거나 관련 광산업과 문화정책을 키워 왔다. 한편으로 광주는 전통적인 '예향'이었다. '빛'과 '예술'의 결합은 전자적인 빛을 매체로 한 시각예술을 펼쳐내는 미디어아트를 특화시키는 정책을 만들었다. 그러나 호남 남화와 자연주의 구상회화가 오랫동안 대세였던 광주는 그 많은 미술 인구에도 불구하고 기계적이면서 전자기술을 기반으로 하는 미디어아티스트는 상대적으로 많지 않다. 1990년대 전반부터 행위예술 소품이나 설치작품의 부재로 가끔 눈에 띄기 시작하는 정도였다. 그러다가 2000년 무렵부터 몇몇 작가들이 비디오나 스크린 영상을 작품형식으로 활용하기 시작했지만 20년이 지난 지금 훨씬 다양해진 매체 실험과 표현형식들 속에서도 미디어아트 전문작가 수나 활동은 크게 늘지 않은 상태다.

2010년에 미디어아트에 관심 있는 작가들과 광산업 관련 기업들 간의 협력체로서 '빛예술연구회'가 결성되어 전시회도 한번 열었지만 이후 이어지지 못했다. 같은 해 민간 차원의 '디지페스타'가 비엔날레전시관에서 큰 규모로 열렸으나 이 또한 뒤를 잇지 못했다. 이 '디지페스타'는 ㈜디스텍과 광주 MBC, 광주시립미술관 공동주최로 국내외 31명의 작가가 참여해 주제전과 신진작가들의 '루키전'과 '백남준특별전' 등 디지털매체와 아날로그 시각예술의 장을 펼쳤다. 이 행사가 이후로도 지속되었다면 광주 미디어아트가 훨씬 더

청춘 비엔날레

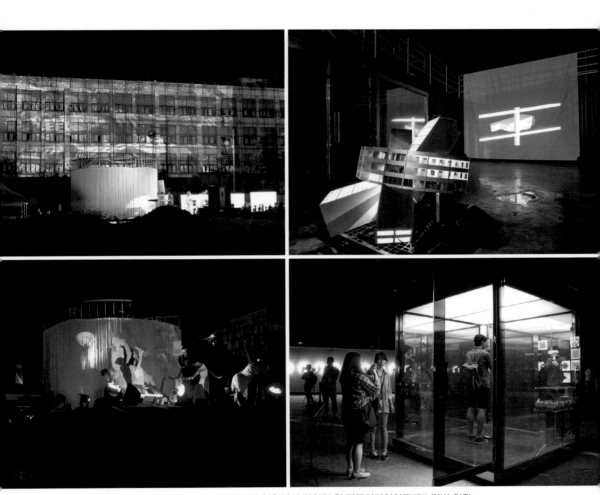

2012년 옛 전남도청 앞 5·18민주광장 일원에서 펼쳐진 첫 광주미디어아트페스티벌 현장

활성화됐을 수도 있다. 이어 2012년에는 광주시에서 지역 미디어아트 분야의 활성화를 위해 '광주미디어아트페스티벌'을 시작했다. 구 전남도청 앞 광장을 주공간으로 삼고 미디어아트 설치와 파사드영상 등으로 시민들에게 미디어 아트라는 예술을 일상 가까이에서 접할 수 있는 장을 만들었다. 이후 매년 정기적으로 장소를 옮겨가며 행사를 열어 왔고, 몇 안 되는 지역작가들 작품과 함께 외지나 외국의 미디어아트를 함께 접하는 연례행사로 계속하고 있다.

광주시는 지역의 미디어아트를 보다 국제적으로 키우기 위해 2014년 '유네스코미디어아트창의도시' 지정을 신청했다. 지정된다고 해서 특별한 지원이 있는 것은 아니지만 국제적인 문화기구로부터 미디어아트 특화도시로 인정을 받는다는 것과, 다른 창의도시들과 공식적인 국제 네트워크를 맺어 상호발전을 도모할 수 있다는 이점이 있기 때문이었다. 다른 도시들은 몇 번씩 거듭 도전한 후에야 겨우 지정을 받는다는데, 광주는 첫 도전으로 성공했다. 광주가 내걸었던 비전은 "'인권의 빛' '예술의 빛' '광산업의 빛'을 기치로 미디어아트로 인류 보편의 가치를 담아 도시를 발전시킨다"는 것이었다. 그때 파리 유네스코 본부의 창의도시 지정 심사에 참여했던 추진단장의 후일담에 따르면 광주는 광주비엔날레 덕을 크게 봤다고 했다. 광주비엔날레의 높아진 국제적 위상과 함께 실험적 전자매체나 설치형식들이 많은 전시작품들 성향에서 도시의 미디어아트 발전 가능성을 높게 봤다는 얘기다.

창의도시 지정 당시 주관처였던 광주문화재단은 이후 미디어아트플랫폼 조성과 미디어아트페스티벌 연계 해외 창의도시 교류사업 등을 펼쳐오며 활동 규정을 이행해 왔다. 2021년에는 유네스코미디어아트창의도시 정책포럼을 개최해서 국내외 관계자들이 광주에 모여 교류와 향후 활동에 관한 논의의 자리를 갖기도 했다. 그러다가 2022년 3월 개관한 광주미디어아트플랫폼(G.MAP)이 준비과정 중 문화재단에서 광주시립미술관으로 이관됐고, 2023년에 별도 독립기관으로 분리되면서 광주 미디어아트 관련 사업의 주

무기관이 되어 있다. G.MAP은 2023년 현재 21개국 22개 도시로 확산된 "유네스코 창의도시 네트워크(UNESCO's Creative Cities Network) 창의도시들의 자산을 온전히 활용하기 위해 협력프로젝트 진행 및 타 도시 간 이해 과정을 돕는 등 도시들에 매우 소중한 기회들을 제공하고 있다. 그리고 이것이 경제적, 문화적, 환경적, 사회적 관점에서 지속 가능하고, 포괄적이고 균형적인 발전을 건설하기 위한 기초로 사용되길 희망한다"고 밝히고 있다.

도시 역사와 장소성의 랜드마크 '광주폴리' 조성

요즘 대부분의 도시들은 문화관광산업 활성화를 위해 지역의 문화자산들을 경쟁적으로 내세운다. 예로부터 물려받은 문화유산이나 역사 흐름 속에 남겨진 사적 또는 시설물들과 함께 도시에 활력을 불어넣기 위한 새로운 문화자원을 만들기도 한다. 이 가운데는 특정 구역에 집적되어 있어 문화관광지구로 묶어지기도 하고, 곳곳에 자리하면서 도시의 요소요소를 띄우기도 한다.

광주에는 장기간의 프로젝트로 추진된 공공조형물로서 '광주폴리'들이 있다. '광주폴리'는 광주의 주요 역사적 장소와 일상 공간들을 랜드마크처럼 표상화시켜주는 소규모 공공건축조형물들이다. 광주비엔날레 재단이 광주디자인비엔날레를 주관하던 2011년 제4회 때 총감독이던 승효상 건축가가 비엔날레 전시는 행사 기간 이후 끝나더라도 이와는 별도로 지역에 오래도록 남을 만한 문화자원을 구상하며 시작된 사업이다. 국제적으로 잘 알려진 광주비엔날레의 위상을 활용해서 세계 유명 건축가들의 작품을 5·18의 도시 광주 곳곳의 랜드마크로 조성해 보자는 생각이었다.

첫 출발은 광주의 심장부라 할 원도심이자 일제 강점기 초기에 사라진 광주읍성 터를 사업 대상지로 삼아 도시의 역사를 되살려내고자 했다. 그러나

원도심을 감싸고 도는 읍성의 성벽 터는 대부분 도로가 돼 있거나 상가들이 들어서 있어 이를 복원하기는 불가한 상황이었다. 따라서 승효상 총감독은 성문이나 성벽이 있던 자리를 따라 10곳을 선정해서 랜드마크 기능의 광주폴리를 세우기로 했다. '역사의 복원'을 주제로 〈99칸〉(Peter D. Eisenman), 〈열린 장벽〉(현상공모, 정세훈·김세진), 〈기억의 현재화〉(조성룡), 〈열린 공간〉(Dominique Perrault), 〈광주사랑방〉(Francisco Sanin), 〈잠망경과 정자〉(Yoshiharu Tsukamoto, 塚本由晴), 〈소통의 오두막〉(Juan Herreros), 〈서원문 제등〉(Florian Beigel), 〈광주사람들〉(Nader Tehrani), 〈유동성 조절〉(Alejandro Zaera Polo) 등이 2011년에 조성한 1차 작품들이다.

그해 광주디자인비엔날레 예산의 일부로 이 거대 프로젝트를 진행하다 보니 사업비가 턱없이 모자라 승효상 총감독이 국내외 인맥을 활용해서 5·18의 상처를 딛고 일어선 민주·인권·평화의 도시에 작품을 헌정한다는 마음으로 참여해줄 것을 요청하고 세계적인 건축가들이 이에 화답하며 이루어진 국제 프로젝트였다. 따라서 국제 건축계 거장들의 작품을 보러 전국 건축학도들이 현장학습을 오거나 다른 도시들의 견학이 이어지는 등 도시 공공 문화자원으로서 그 역할을 보여주었다. 그렇지만 공북문(북문) 자리인 충장로지구대 앞 〈99칸〉은 가게 간판을 가린다는 상가 주인의 완고한 반대로 끝내 미완의 상태로 남았고, 일부 폴리는 통행에 불편을 주거나 미관상 좋지 않다는 민원이 제기되기도 한다.

2차 폴리는 2012년부터 2013년에 만들었다. 승효상 총감독이 처음 시작할 때 연차별로 10여 차례에 걸쳐 총 100개의 폴리를 조성하자고 광주시에 제안했던 마스터플랜에 따른 것이었다. 첫 출발은 2011광주디자인비엔날레의 특별프로젝트로 시작했다가 2차부터는 광주시가 도시 정책사업으로 채택해서 디자인비엔날레와는 별도로 광주비엔날레 재단에 위탁하는 형식으로 추진하게 됐다. 2차 폴리 총감독은 독일 건축가 니콜라우스 히르쉬

(Nikolaus Hirsch, 프랑크푸르트 슈테델슐레 건축대학장)이었다. 광주의 도시 성격에 맞춰 '인권과 공공 공간'을 주제로 5·18민주화운동 당시 주요 시위 현장과 광장을 대상지로 모두 8개의 폴리를 만들었다.

충장로 뒷골목인 광주학생독립운동기념회관 옆 골목에 행인들이 오가며 질문에 답을 선택하는 〈투표〉(Rem Koolhaas & Ingo Niermann), 국제기구의 VIP 위생시설을 시민들이 이용할 수 있도록 재현한 광주공원 앞 〈유네스코 화장실〉(SUPERFLEX), 광주역 앞 광장 한쪽 교통섬에 원형의 유리공간으로 토론의 장을 만든 〈혁명의 교차로〉(Eyal Weizman), 무등경기장 옆 광주천 둑길 아래 한옥 지붕을 뒤집은 모양의 거대한 구조물 〈광주천 독서실〉(David Adjaye & Taiye Selasi) 등은 정치적 의미를 지닌 공공 건축공간들이었다.

이와 더불어 도시의 짜투리 공간을 찾아 운영되는 캠핑카 형태의 서도호 작 〈틈새호텔〉, 마찬가지로 도시의 어느 곳이든 이동 설치 조리가 가능한 아이 웨이웨이(Ai weiwei)의 〈포장마차〉, 광주 전철 객차 내부를 일상 너머 특별한 공간으로 꾸민 락스 미디어 콜렉티브의 〈탐구자의 전철〉, 5·18민주광장 아래 금남지하상가에 공개된 비밀상자들을 꾸민 고석홍·김미희(공모 당선)의 〈기억의 상자〉 등도 2차 폴리 작품들이었다. '광주폴리'라는 공공작품의 의미뿐 아니라 실제 운영되는 기능성을 중요시했던 이들 2차 폴리는 각각 관련 NGO 시민단체나 지역 기반 업체 등과 협력관계를 맺어 시민들의 일상 문화공간으로서 부여된 역할을 다하도록 운영됐다.

세 번째 광주폴리는 2014년에 착수해서 2017년에 설치되었다. 폴리가 늘어 갈수록 시민들의 민원이나 의견도 많아져 시간이 걸리더라도 폴리시민협의체를 중심으로 다양한 요구와 제안들을 수렴하며 진행하다 보니 1·2차에 비해 추진기간이 더 길어졌다. 천의영(경기대학교 교수) 총감독의 기획으로 '도시의 일상성-맛과 멋'을 주제로 아래 4개국 11명의 건축가가 10개의 폴리를 조성했다.

2011년에 조성된 제1차 광주폴리 중 광주 장동 교차로에 설치된 후안 헤레로스의 〈소통의 오두막〉

국립아시아문화전당 옆 광주영상복합문화관 옥상에 가변형 광고판의 색 구성을 방문자가 임의로 바꿀 수도 있고 광주 도심 사방을 내려다볼 수 있는 '뷰폴리' 〈CHANGE〉(문훈, Realities United, Jan Edler & Tim Edler), 산수동 주택가 골목 안 빈집을 개조한 한옥식당과 유리식물원 모양 카페 '쿡 폴리'(장진우)인 〈청미장〉과 〈콩집〉, 100년도 더 된 서석초등학교 교문 앞 도로 바닥에 어린이 놀이터 형태로 꾸민 'GD폴리'(Gwangju Dutch) 〈아이 러브 스트리트〉(Winy Mass)와 산수동 푸른마을공동체 옆 풀밭에 보랏빛 움집처럼 자리한 〈꿈집〉(조병수), 충장로 상가 건물들 사이 틈이나 좁은 골목 입구에 설치한 '뻔뻔폴리'(Fun Pun, 김찬중·진시영) 〈무한의 빛〉 〈소통의 문〉 〈미디어월〉과 1차 폴리인 〈광주사랑방〉에 붙인 〈미디어 셀〉, '미니폴리'로 비엔날레전시관 앞 광장 정화조 위에 세웠다가 나중에 광주예총 앞으로 옮긴 〈다이크로닉웨이브(Dichroic Wave)—빛과 바람의 대화〉(국형걸 & 신수경)와 범선 미니어처 모양으로 장소를 옮겨 다닐 수 있는 〈스펙트럼〉(Leif_hansen) 등이다.

가장 최근에 완공한 네 번째 폴리는 호남고속도로 광주 톨게이트의 〈무등

광주영상복합문화관 옥상에 설치된 제3차 광주폴리 〈뷰폴리〉에서 내려다본 광주 시내 전망

의 빛〉(이이남 & 김민국)이다. 관문형 폴리로 5·18민주화운동 40주년에 맞춰 2020년 5월에 첫선을 보인 이 폴리는 민주·인권·평화의 '광주정신'을 담으면서 유네스코미디어아트창의도시 진출입부로서 무등산의 사계와 광주의 문화자원들을 LED 전자영상으로 담아 빛을 발하고 있다. 시외를 잇는 여러 길목마다 관할 기초단체들에서 서로 폴리 설치를 원했으나 대규모 작품으로 제작 기간이나 예산이 많이 소요되어 4차 폴리는 이 한 작품에 집중했다.

광주폴리는 2011년부터 2020년까지 20년에 걸쳐 4차 폴리까지 모두 31점이 광주 곳곳에 설치됐다. 그 사이에 물리적 시설물이다 보니 보행 불편과 시각적 경관에 대한 불만 등을 제기하는 민원도 없지 않았다. 또한, 광주비엔날레 재단의 운영진단과 발전방안 연구 때 광주폴리 주관 수탁을 더 이상 받지 않는 게 바람직하다는 의견도 있었다. 그러나 광주비엔날레의 국제적 위상과 국내외 네트워크를 활용하면서 쌓아 온 경험을 살려 계속 맡아주기를 바라는 광주시의 요청이 있어 연속되었고, 2023년 현재 '순환폴리'(둘레길사업 연계)를 주제로 제5차 폴리를 준비하고 있다.

국제미술계를
선도하다

선도처는 앞서가는 만큼 짊어져야 할 역할도 크다. 자체 역량 강화는 물론 관련 분야에 도움이 될 만한 선 기능을 해야 하기 때문이다. 광주비엔날레는 한국과 아시아가 세계 미술문화계와 통하는 창구이자 플랫폼이다. 지역사회와의 밀착, 국내 미술문화계와 소통 못지않게 국제적인 관계망과 그에 따른 활동들이 적극적이고 선도적이어야 하는 이유다.

1995년 출범한 이후 광주비엔날레 30년 역사에서 그 중반을 넘어서는 2010년 무렵부터 그런 대외관계나 전시 이외 사업들을 적극적으로 펴기 시작했다. 아무래도 이전 15년은 내적 기반을 다지는 데 우선했다면, 2008년 외국인 총감독제로 전환하면서부터 비로소 국제무대에 적극적으로 오픈하기 시작했다고 볼 수 있다. 이러한 변화에는 '신정아 사태' 이후 재단의 혁신적 변화 필요성이 높아졌고, 이 당시 상임부이사장을 거쳐 대표이사로 재단 운영에 권한과 책임을 맡게 된 이용우 대표이사의 국제화 의지가 가장 큰 밑바탕이 됐다. 이전의 사회적 명망가나 광주광역시장이 맡던 관리 운영 위주의 이사장 중심 체제보다 미술·문화 관련 민간 전문인사를 대표이사로 초빙해서 경영 차원의 실질적 운영권을 맡겼을 때 재단의 특수사업이나 프로그

램들이 활성화됐기 때문이다.

세계 젊은 기획자들의 연수프로그램 '국제큐레이터코스'

광주비엔날레 재단이 국제적 위상에 걸맞는 이름값을 하기 위해 벌인 사업 중 대표적인 것이 '국제큐레이터코스' 운영이었다. 세계 미술계의 내일을 가꾸어 갈 국내외 신진·청년 큐레이터들을 공모해서 비엔날레 개막 전 한 달 정도 광주에 머물며 강의와 워크숍, 선택주제 탐구, 현장학습 등 전문성을 키우고 동세대 간 국제 네트워크를 넓히도록 기회를 제공하는 전문과정 교육프로그램이다. 말하자면 국제 현대미술의 새로운 세대를 양성하면서 세계 곳곳에 광주비엔날레 인적 연결고리들을 만들어가는 사업이기도 했다.

그 모태는 2008년 제7회 광주비엔날레 때 오쿠이 엔위저 전시총감독이 동반 프로그램으로 '글로벌 인스티튜트(Global Institute)'를 운영하면서부터다. 오쿠이 엔위저 총감독이 학장으로 재직하고 있던 샌프란시스코미술대학과 영국 왕립미술학교, 한국예술종합학교 학생들을 한국으로 불러 광주와 서울 등지에서 다양한 현장 교육프로그램을 진행했던 것을 정규 연수과정으로 발전시킨 것이다.

각 기별 25명 이내 정원으로 선발해서 4주 동안 지도교수 책임하에 코스를 진행했다. 광주비엔날레의 총감독이나 큐레이터를 포함한 국내외 선배 큐레이터와 미술 관련 교수나 전문가들로 초청강의를 편성하고, 국립현대미술관이나 리움미술관, 백남준아트센터 등과 같은 한국의 주요 미술현장 리서치, 작가 스튜디오 탐방, 광주비엔날레 전시 준비과정과 프레스 오픈이나 국제 심포지엄 등 개막 행사들에 직접 참여하며 대규모 국제전의 진행 과정을 학습하도록 했다. 대부분 신진들로서 독립큐레이터가 가장 많고, 갤러리

나 미술관에 적을 두고 있는 현직 큐레이터와 함께 아직 대학이나 대학원 재학 중인 학생들도 있었다.

다만, 전 과정의 기본 소통 언어가 영어이다 보니 선발시험에서 한국 큐레이터들 가운데서도 외국 유학파들이 상대적으로 유리했고, 해외에서 활동 중인 한국인 큐레이터들이 몇 명씩 포함됐다. 반면에 개최지의 전문인력 양성을 위해 지역 참여자를 일정 비율 넣고 싶어도 언어 소통력 때문에 매번 한두 명이라도 넣기가 쉽지 않았다. 지역대학 이론 전공자들이 많이들 신청했지만 면접시험 영어테스트에서 점수들을 얻지 못하면서 외국어 소통력의 필요성을 절감했을 것이다. 설령 홈그라운드 이점으로 가산점을 주어 참여시켜도 정작 프로그램 운영과정에서 스스로 위축되고 아웃사이더가 되곤 해서 안타까웠다.

코스 참가비는 따로 없고, 숙소는 재단에서 대학 기숙사나 호텔 등을 확보해서 제공하되 체류비용은 각자 본인이 해결토록 했다. 무엇보다 비엔날레 총감독과 큐레이터 등 국제적인 미술현장 전문가들을 만나는 초청강의와, 비엔날레 전시 준비과정을 직접 접하거나 개막식 관련 학술행사 등에 참여하는 현장성이 참여자들에겐 매력적이었나 보다. 이와 더불어 세계 각지에서 활동하는 또래 젊은 큐레이터들끼리 생각과 경험을 나누면서 다국적 네트워크를 만들 수 있어 동반성장의 계기가 될 수 있다는 것도 큰 장점이었다고들 한다.

또한 코스 참여를 통해 개최지 광주라는 도시의 특수한 역사·문화적 배경 속에서 탄생한 광주비엔날레와 광주디자인비엔날레의 성격을 이해함으로써 광주와 두 비엔날레가 국제 미술문화계와 실질적인 네트워킹을 넓혀가는 장치가 될 수 있었다. 아울러 현장 방문과 그룹스터디 등을 통해 광주와 한국 현대미술 현장을 직접 접할 수 있게 한 것도 청년 큐레이터들의 장래 국제적인 활동 속에서 광주나 한국미술과 어떤 연계를 기대해 볼 만한 부분이었다.

청춘 비엔날레

2009년 제1기 광주비엔날레 국제큐레이터코스 중 마시밀리아노 지오니(2010년 광주비엔날레 예술총감독)의 초청강의

　　이 국제큐레이터코스는 짝수년과 홀수년마다 번갈아 개최되는 광주비엔날레와 광주디자인비엔날레의 개막 직전 달아오른 열기 속에서 2018년까지 운영했다. 그 첫 기는 2009년으로 은병수 제3회 광주디자인비엔날레 총감독과 마시밀리아노 지오니 제8회 광주비엔날레 총감독이 코스 디렉터가 되고, 바바라 밴더린든(Barbara Vanderlinden, 2008 브뤼셀비엔날레 총감독)을 지도교수로 초빙했다. 그해 5월에 사전 국제공모를 실시했는데 첫 국제사업인데도 25명 모집에 28개국 114명이 신청해서 높은 관심을 보였다. 이 가운데 프로필과 최근 활동 등 제출자료로 심사를 해서 16개국 27명을 선발했고, 이 가운데 한국인은 6명이었다.

　　2010년 2기 때는 마시밀리아노 지오니(Massimilino Geoni) 제8회 광주비엔날레 총감독과 승효상 제4회 광주디자인비엔날레 총감독이 코스 디렉터로, 댄 캐머런(Dan Cameron, U.S비엔날레 창설자 겸 총감독)이 지도

교수를 맡았다. 26개국 76명이 신청해서 이 가운데 16개국 24명을 선발했고, 14개국 22명이 수료했다. 이듬해 2011년 3기는 34개국 95명이 신청해서 19개국 24명이 참여했다. 승효상&아이웨이웨이 제4회 광주디자인비엔날레 공동감독과 다음해 제9회 광주비엔날레 공동감독 6인인 캐롤 잉화 루(『Frieze』 객원편집위원), 김선정(한국종합예술학교 교수), 마미 카타오카(동경 모리미술관 수석큐레이터), 낸시 아다자냐(인도 독립큐레이터), 와싼 알–쿠다이리(카타르 아랍현대미술관 관장)가 코스 디렉터였다. 또한 지도교수로는 중진 기획자인 우테 메타 바우어(Ute Meta Bauer, MIT 교수 겸 아트·컬처·테크놀로지 프로그램 디렉터)가 맡았다.

이듬해 2012년 제4기는 제9회 광주비엔날레 공동감독 6인과 이영혜 제5회 광주디자인비엔날레 총감독이 코스 디렉터가 되고, 옌스 호프만(Jens Hoffmann, 캘리포니아 예술대학 와티스현대미술연구소 디렉터)을 지도교수로 초청했다. 38개국 98명이 참여 신청했고 18개국 23명이 선발되어 수료했다. 이때 당시 참여자 만족도조사 결과를 보면 매우만족이 29.8%, 만족 41.6%로 71.4%가 긍정적인 답변을, 10.1%가 불만족 의견을 표시했다. 특히

국제큐레이터코스 참여자들의 광주비엔날레 전시작품 설치 현장 참관수업

만족도에서는 지적 호기심 고취가 95.8%, 동료들과의 만남이 91.7%, 큐레이팅에 대한 전반적인 지식이 91.7%로 압도적으로 높은 비율을 보여 참여자들의 주된 관심사와 기대치가 무엇인지를 알 만했다.

이어 2013년에는 당해 연도인 제5회 2013광주디자인비엔날레의 이영혜 총감독과 이듬해 2014년 제10회 광주비엔날레의 제시카 모건 총감독이 코스 디렉터, 지도교수는 스웨덴 스톡홀름의 텐스타 쿤스트홀(Tensta Konsthall) 현대미술센터 관장인 마리아 린드가 맡았다. 수강자는 26개국 71명이 신청해서 17개국 21명이 참여했다. 그리고 2014년 제6기는 루스 노악(Ruth Noack, 2007카셀도큐멘타 큐레이터, 영국 왕립예술학교 현대미술기획 프로그램 디렉터 역임)을 지도교수로 초청했고, 수강자는 32개국 75명이 신청을 해서 18개국 21명이 참여했다. 이 6기의 참여자들 연령대를 보면 20대가 65%로 가장 많고 30~33세까지가 30%, 그 이상이 5%인데 매기마다 비슷한 비율이었다. 그야말로 신진 청년 기획자들의 생생한 연수코스가 되고 있음을 알 수 있다. 또한 현직 비율을 보면 석·박사 과정이 20%, 기관 소속이 10%, 독립큐레이터 활동이 70%여서 자기 세계를 개척해 나가는 의욕적인 성장기의 청년 활동가들이 주로 참여하고 있음을 알 수 있었다.

2015년은 광주디자인비엔날레 주관처가 광주비엔날레 재단에서 광주디자인센터(현 광주디자인진흥원)로 옮겨가다 보니 국제큐레이터코스도 한 해를 건너뛰게 되었다. 그동안 국제큐레이터코스의 교장을 맡았던 이용우 대표이사가 2014년 코스 종료 직후 퇴임하고 박양우 중앙대학교 교수로 대표이사가 바뀐 뒤이기도 했다. 재단은 비엔날레 준비 연도에 코스를 쉬는 대신 그동안의 수료자들을 대상으로 한 워크숍을 만들었다. 2009년부터 2014년까지 코스를 거쳐 간 6기 130여 명의 수료자들 가운데 15개국 20명이 참여해서 그동안의 활동들을 공유하고 참여자와 재단 간의 네트워킹을 활성화하는 프로그램을 진행했다. 한 해를 마무리하는 12월 초에 5일간의 일정으로

진행된 이 프로그램은 첫째 날 도착 환영 리셉션에 이어 이튿날부터 페차쿠차(간담회), 국립아시아문화전당 투어, 2016년 광주비엔날레 주제 설정 관련 홍익대에서의 '오픈 포럼' 참석, 서울 문화현장 탐방, 한국 젊은 큐레이터 10인과 함께하는 스피드 데이팅, 마무리 리셉션 등을 가졌다.

2016년에 국제큐레이터코스 제7기가 다시 문을 열었다. 이해에 열린 제 11회 광주비엔날레 예술총감독인 마리아 린드와 전시기획자이자 교육자인 요안나 바르샤(Joanna Warsza)가 공동 지도교수를 맡아 전·후반부를 나누어 맡았다. 국제공모를 통해 40개국 124명이 지원해서 역대 가장 많은 신청을 보였고, 이 가운데 16개국 22명이 선발되어 코스에 참여했다. 이들 또한 비엔날레 개막 전 4주 동안의 다양한 프로그램에 참여했는데, 설문조사 결과를 보면 지적 호기심 고취와 동료들과의 만남이 각각 84%로 높은 만족도를 보였고, 한국과 지역 미술계 접촉이 74%, 수업 토론 72%, 그룹스터디와 실무경험 70% 등의 만족도를 보였다. 아울러 코스의 자유로운 분위기와 참여자들과 소통하려는 초청 강사들의 태도, 작가와의 미팅 프레젠테이션, 다양한 배경의 참여자들 간 네트워킹이 좋았다고 했다. 반면에 일정이 너무 많고 자주 바뀌는 점, 비엔날레 전시 준비과정에 좀 더 많이 참여할 수 있었으면 하는 아쉬움을 들기도 했다.

2018년 제8기는 코스 교장이 김선정 새 대표이사로 바뀌었고 별도 지도교수 없이 대표이사가 운영을 총괄했다. 이해에는 당초 광주비엔날레 재단의 국제큐레이터코스와 국립아시아문화전당 지원처인 아시아문화원의 융복합문화기획자양성 프로그램을 연계해서 협력프로그램으로 진행하기로 했으나 준비과정에서 양쪽 운영시스템의 차이와 그에 따른 예산집행의 애로 등을 들어 공동운영을 유보하게 됐다. 이에 따라 코스 운영 기간도 4주에서 2주로 줄고, 참여자 숫자도 36개국 90명의 신청자 가운데 13개국 16명만을 선발해서 예전에 비해 축소된 상태로 진행했다.

2009년 처음 시작해서 2018년까지 10년 동안 8기를 이어 온 광주비엔날레 국제큐레이터코스는 이후 운영이 중단되었다가 2024년 제15회 광주비엔날레와 연계해서 재단의 국제아카데미 사업으로 다시 운영되었다. 그동안 이 코스를 거쳐 간 176명의 35세 이하 신진 청년기획자들은 이 코스를 통해 같은 또래끼리의 문화와 활동을 공유 교류하며 미래 미술계 주역들로 성장하는 연수의 기회를 가졌다. 광주비엔날레가 일회성 전시이벤트가 아닌 세계 인문·사회, 현대미술 현장의 새 장을 열고 담론을 넓히며 미래문화를 준비하는 실험적 복합문화 현장이라면 이를 일궈갈 세계 곳곳의 전문인력들을 양성하는 일은 매우 중요한 역할이고 그런 점에서 국제큐레이터코스는 계속 운영되어야 한다.

인문학적 현대미술 담론지
『NOON』(눈) 발행

광주비엔날레가 격년제 행사 외에 국제 시각예술 분야의 선도처로서 역할을 다하기 위해 국제큐레이터코스와 더불어 진행했던 사업이 『NOON』이라는 제호의 정론지 출판이었다. 이 또한 이용우 대표이사의 의욕적인 국제사업 중의 하나로 착수되어 2009년 창간호를 낸 뒤 2018년까지 7호를 발간했다. 원래는 해마다 1권씩 연간지로 출판하다가 2014년 광주비엔날레 재단에 소용돌이가 일어 이용우 대표이사가 사직하면서 잠시 출판을 보류했다가 2016년에 다음 호를 냈고, 2018년에 한 차례 더 출판한 뒤 중단한 상태다.

제호를 '눈'이라고 한 것은 미술이 시각예술이므로 인간의 감각기관 중 시각을 담당하는 '눈'과 영어로 전성기, 절정, 최고점을 일컫는 'Noon'을 중의적으로 복합시킨 의미였다. 말하자면 "인간의 눈을 통해 현대미술과 문화에 대한 담론을 절정의 장으로 이끌어 가는 소통의 매개체를 만들겠다"는 뜻을 담았다.

원래 이 사업은 지구촌 시대 미술 문화적 담론 구조의 지형도를 파악하

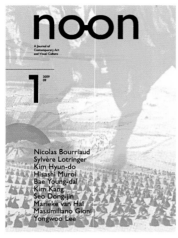

광주비엔날레가 발행한 정론지 『NOON』
(눈) 제1호 표지

고, 세계 비엔날레 메카로서의 광주 비엔날레의 위상을 높인다는 데 주된 목적을 두었다. 그리고 현대미술의 주요 쟁점과 이슈, 주요 학술·출판·전시·작가활동·미학적 담론화를 위한 최근 자료, 국내외 현대미술 관련 정보 소개를 주된 성격으로 삼았다. 세계 현대사회와 시각예술을 통찰하면서 적절한 진단과 분석, 제언을 담는 책이었다.

대표이사가 편집인이 되어 전체 진행을 총괄하고, 인문·사회·미학 등 각계 학자와 전문가들로 편집위원회를 꾸려 주된 방향과 주제를 설정하고 필진 구성과 진행사항 등에 관해 몇 차례씩 회의를 가지며 출판을 추진했다. 김우창(이화학술원 석좌교수), 윤수종(전남대 사회학과 교수), 심혜련(전북대 과학학과 교수), 실베레 로뜨렝제(Sylvère Lotringer, 컬럼비아대학 명예교수), 크리스천 모그너(Christian Morgner, 캠브리지대학교 객원연구원) 등 7인이 1기 편집위원이었다. 임기는 2년씩으로 김우창 교수처럼 오래 연임한 경우도 있었고, 이후 강수미(서울대 인문학연구원 선임연구원), 서동진(계원디자인예술대 인문교양학부 교수), 이택광(경희대 글로벌커뮤니케이션학부 교수), 김수기(현실문화연구 발행인), 클레어 비숍(Claire Bishop, 뉴욕시립대 미술사학 교수) 등이 참여했다.

매호마다 특집 주제는 당대 이슈와 깊이 연관된 국내외 석학과 전문가들의 글을 실었다. 창간호는 '스펙터클의 폭력', 제2호는 '기념비적 또는 비기념비적', 제3호는 '진리, 정보, 시각예술 사이', 4호는 '실패의 힘', 5호는 '예술

의 사회적 생산의 가치', 6호는 '포스트-온라인', 7호는 '경계 너머의 유토피아'가 특집주제였다. 우리 사회 현상과 일상의 삶, 그와 직간접적으로 연결된 정신세계와 시대문화적 상황들을 주시하고 헤집으며 그 이후를 넘어다보는 주제들이었고 이를 풀어내는 필진들의 글들을 모아냈다.

주요 논제들을 보면 히사시 무로이(Hisashi Muroi, 요코하마국립대 교수)의 '미디어 스펙타클'(1호), 김우창의 '기념비적 거대 건축과 담담한 자연'(2호), 찰리 기어(Charlie Gere, 랭커스대학 교수)의 '이름에 헌정하는 기념비로서의 소셜 네트워크'(2호), 자크 랑시에르(Jacques Rancière, 파리8대학 교수)의 '분과학문들 사이에서 사유하기'(3호), 김남시(이화여대 교수)의 '가시적인 것의 진리와 비진리'(3호), 강수미의 '실패 연구: 결을 거슬러 솔질하기'(4호), 이택광의 '발터 벤야민, 그리고 실패의 부정성과 삶의 폐허성'(4호), 서동진의 '사회적인 전환 이후의 미술—미적인 것과 정치적인 것의 불가능한 조우'(5호), 클레어 비숍(Claire Bishop, 뉴욕시립대 교수)의 '참여와 스펙터클—우리는 지금 어디에 서 있는가?'(5호), 이광석(서울과학기술대 교수)의 "포스트-미디어 '이후'의 예술"(6호), 메디 벨라 카셈((Mehdi Belhaj Kacem, 프랑스 저술가)의 '게임, 미학 그리고 정치'(6호), 슬라보예 지젝(Slavoj Žižek, 류블랴나대학교 사회철학연구소 선임연구원) '블레이드 러너 2049: 포스트휴먼 자본주의에 대한 어떤 관점'(7호), 히로키 아즈마(Hiroki Azuma, 출판사 겐론 대표)의 '다크 투어리즘과 다크 유토피아'(7호) 등이 있다.

사실 『NOON』은 필진이나 글의 내용들에서 전문 학술지로서 난이도가 높아 일반 대중들이 접하기에는 무거운 책이다. 하지만 다루는 이슈나 담론의 시의성과 깊이, 책의 성격에서 흔치 않은 전문지로 대우를 받고 일부 대학원에서 교재로 사용하기도 했다. 비엔날레가 시각적인 전시만이 아닌 담론 창출과 유도가 주요 역할 중의 하나라면 전시를 통해 담아내는 담론과 더불어

국제 심포지엄과 『NOON』 같은 정론지로 풀어내는 학술적인 작업들도 매우 중요할 수밖에 없다. 그러나 재단 대표이사가 바뀌고, 한정된 조건에서 전시를 우선하다 보니 국제적 출판사업은 뒤로 밀려나고 2018년 이후 휴간 상태가 계속되고 있어 안타깝다.

역사상 첫 '세계비엔날레대회' 개최

사실 세계 비엔날레 역사에서 광주비엔날레는 후발 주자다. 원조격인 베니스비엔날레가 100년째 되던 해에 뒤늦게 창설했다. 그러나 늦게 시작했어도 첫 회부터 강력한 울림을 만들며 빠른 속도로 자리를 잡았고, 10여 년 만에 세계 5대 비엔날레(2004년 art.net 국제적 전문가 그룹 설문조사 결과)로 위상을 다지게 됐다. 그런 광주비엔날레가 실제로 세계 비엔날레의 주요 거점으로 위치를 확고히 하게 된 것이 2012년도에 '세계비엔날레대회'를 주관하여 개최하기에 이른 것이다. 이 세계비엔날레대회는 비엔날레 120여 년 역사상 처음으로 전 세계 비엔날레 관계자들이 한자리에 모여 비엔날레의 현재와 향후를 논의하는 총회 같은 장으로 그 일을 광주비엔날레가 해낸 것이다. 세계 곳곳에서 수많은 비엔날레들이 개최되고 있는데, 100년이 넘는 그 오랜 시간 동안 단 한 차례도 모두가 모이는 자리를 갖지 않았다는 것이 이상할 정도였다.

원래 이 행사는 2011년 1월에 네덜란드 암스테르담에 본부를 두고 있는 '비엔날레재단(BF, Biennial Foundation)' 자문위원회의에서 처음 '세계비엔날레대회' 개최를 논의했고, 이 자리에 참석했던 이용우 광주비엔날레 대표이사의 적극적인 의견 개진으로 첫 행사를 광주에서 개최하기로 의결됐었다. 그러나 이후 추진과정에서 광주비엔날레가 BF에 요구한 재원 분담이 원활히 이루어지지 않아 이듬해로 연기했고, 결국 제9회 광주비엔날레 기간에 대회를 개최하게 됐다.

아홉 번째 광주비엔날레 행사가 한창 진행 중이던 2012년 10월, 세계 최초의 '세계비엔날레대회'가 광주에서 열렸다. 재단법인 광주비엔날레와 비엔날레재단(BF, Biennial Foundation), 독일국제교류재단(IFA, Institut für Auslandsbeziehungen)이 공동주최하고 광주비엔날레 재단이 주관을 맡아 진행했다. 물론 처음 광주대회를 논의했던 비엔날레재단은 예산은 물론 행사 준비에서도 별다른 도움이 되지 못한 채로였다. 5일간의 일정은 첫날 광주광역시장의 환영 리셉션에 이어 '비엔날레 포럼'과 '비엔날레 대표자 회의', 광주비엔날레와 부산비엔날레 관람, 국립아시아문화전당과 리움미술관 등 광주 서울의 미술문화 현장 탐방 등으로 진행했다.

이 가운데 광주 김대중컨벤션센터 국제회의실에서 3일 동안 열린 '비엔날레 포럼'에는 국내외 비엔날레와 현대미술 관계자, 문화활동가, 관련 전공학생 등 450여 명(외국 103명, 국내 346명)이 참석한 가운데 3인의 기조 발제와 22개 비엔날레 사례발표, 특별인터뷰 등이 진행됐다. 특히 각 비엔날레들의 활동 현황을 공유하고, 향후 비엔날레의 가치지향적 역할과 방향을 모색하는 사례발표에서 몽고의 척박한 사막이나 팔레스타인 분쟁지역 위험지대라는 열악한 조건에도 불구하고 오로지 사명감으로 비엔날레를 치러낸 예 등은 대형 비엔날레들에 가려져 있던 군소 비엔날레들의 존재와 '비엔날레'의 궁극적 지향가치에 대해 많은 생각을 하게 했다.

전체 일정 중 둘째 날이 정말 중요한 날이었는데, 비엔날레 역사상 첫 '비엔날레 대표자 회의'가 열렸다. 이 회의에는 리버풀, 베를린, 이스탄불, 하바나, 요코하마, 족자 등 세계 52개 비엔날레의 운영자나 관계자 61명이 참석했다. 이 대표자 회의에서 사례발표를 통해 확인된 각 비엔날레들 간의 협력과 연대 필요성이 주요 의제로 다루어졌고, 이를 구체적으로 실행하기 위한 '세계비엔날레협회(IBA, International Biennial Association)' 창립에 관한 논의가 이루어졌다. 이에 따라 협회 창립을 위한 준비위원회 구성과 대륙

2012년 광주비엔날레 재단이 세계 비엔날레 역사상 처음 개최한 '세계비엔날레대회'(김대중컨벤션센터 국제회의실, 2012. 10. 28, 광주비엔날레 자료사진), 세계비엔날레대회 중 비엔날레대표자회의(김대중컨벤션센터 회의실, 2012. 10. 29, 광주비엔날레 자료사진).

청춘 비엔날레

별 대표자 선정에 관한 기초 논의를 가졌고, 세계비엔날레대회를 광주행사로만 그치기보다 다음 대회 개최 희망지를 물색하여 계속 이어가기로 했다. 이렇게 비엔날레 역사상 첫 전체 비엔날레 총회가 광주에서 개최되고, 더하여 세계협회 창립 결의에까지 이르렀으니 참으로 기록적인 중요 행사가 아닐 수 없다.

이 '비엔날레 대표자 회의'의 결의를 토대로 이듬해 3월 준비위원들이 아랍에미리트 샤르자에서 창립회의를 열어 '세계비엔날레협회'를 공식 출범시켰다. 1895년 베니스에서 '비엔날레'가 시작된 후 120여 년 동안 세계 곳곳에 200여 개에 이르는 비엔날레들이 만들어졌는데, 그 비엔날레들 간의 연대와 공동 가치를 모색해 나가기 위한 연합체를 비로소 결성한 것이다. 이사진 구성과 함께 그 초대 회장은 첫 '세계비엔날레대회'를 성공적으로 치러낸 광주비엔날레 재단의 이용우 대표이사로 선임했다.

사실 국제기구 초대 회장이다 보니 욕심을 내는 인사들이 여럿이었다. 그중 그동안의 활동이야 미약해서 존재 자체도 불분명했지만 앞서 관련 단체를 운영해 왔다는 점을 내세운 '비엔날레재단(BF)' 대표가 세계협회 주도권도 겸하고 싶어 했다. 그 외에도 회장직을 노리는 인사들이 여럿이다 보니 암암리에 표 확보를 위한 물밑 경쟁도 펼쳐졌다. 그러나 협회 결성의 계기가 된 세계대회를 잘 치러낸 광주비엔날레 이용우 대표이사의 활동력을 우선해서 초대 회장으로 선출했다. 또한 그 협회 사무국은 회장의 원활한 직무 수행을 위해 광주에 두기로 결의했다. 이로써 유수한 유럽의 여러 비엔날레들을 제치고 후발주자인 광주비엔날레가 세계 비엔날레의 주요 거점이 되고, 첫 문을 여는 국제기구 본부가 광주에 자리하게 됐다.

초기에는 광주비엔날레 재단 사무처가 협회 사무국을 지원하는 구조로 운영했다. 협회 사무실은 광주비엔날레 재단 사무처가 있는 제문헌 3층에 별도의 공간을 두었다. 초기 업무의 원활한 진행을 위해 세계비엔날레대회

때 실무를 총괄했던 내가 재단의 정책연구실장 업무와 함께 협회 사무총장을 겸직했고, 외국어에 능통한 직원 2인을 채용해서 초기 행정과 국제업무를 진행했다. 재정은 아직 신생협회라 기본 틀이 잡히기 전인 데다 회원 회비제로 운영비를 충당하기에는 턱없이 적은 액수여서 광주시에서 연간 예산을 후원해서 기본 경비로 사용했다.

갓 출범한 국제기구라 서둘러 처리해야 할 일들이 산더미였으나 재정 여건상 인력 운영은 충분하지를 못했다. 당초 조직구성은 재단 대표이사가 협회 회장을 겸직한 상태에서 사무총장 아래 사업팀, 연구기획팀, 관리운영팀을 두어 각 팀별로 팀장 외에 1~2명의 팀원을 구성할 계획이었으나 재정 여건상 그러지는 못했다. 그러다가 2013년 12월에 협회를 사단법인으로 등록하면서 2014년 초에 우선 관리운영팀장을 채용하고 협회의 행정이나 예산·회계처리를 광주비엔날레 재단과 완전 분리시켜 독립된 운영체계를 갖도록 했다. 재단과 협회 일을 겸직하던 나도 협회 일은 사의를 표하고 협회 관리운영팀장이 회장에게 직접 보고하고 결재받는 방식으로 전환했다.

그러던 중 2014년 9월에 이용우 회장이 광주비엔날레 재단 대표이사직을 사임하면서 광주를 떠나자 이후 사무국과 원격으로 업무를 진행할 수밖에 없게 됐다. 거기에다 2015년부터는 광주시로부터 예산지원도 끊기고 협회 회장과 사무국도 아랍에미리트 샤르자비엔날레로 옮겨가면서 세계비엔날레협회는 광주를 떠나게 됐다. 이용우 대표이사의 광주 부재와 광주시의 예산지원이 중단된 데다가 예전부터 샤르자에서 세계협회를 유치하고 싶어 노력을 기울여 오던 터라 결국 광주에서 국제비엔날레협회 본부를 잃게 된 셈이었다. 2024년 현재 세계비엔날레협회는 여전히 샤르자에 있고, 세계비엔날레대회(General Assembly of the International Biennial Association)는 11회째를 맞아 리옹비엔날레 주관으로 가을 개최를 추진 중이다.

청춘 비엔날레

국제 현대미술 교류공간
'광주비엔날레 파빌리온'

광주비엔날레가 어느 정도 기반이 다져졌을 때 비엔날레의 세계화 전략으로 간혹 나온 얘기가 비엔날레 파빌리온 운영이었다. 말하자면 베니스비엔날레에서 주최 측의 기획전시와 더불어 행사를 알차게 채우는 국가관 운영체제를 광주에도 만들어 보자는 거였다. 비엔날레가 열리는 기간 동안 중외공원 문화예술지구 일대에 각 국가나 도시들의 전시관을 운영하면 국제 비엔날레로서 활발한 교류의 장이 될 거라는 기대였다. 이는 아시아문화중심도시 조성사업에서 시각미디어지구로 설정한 중외공원 일원의 활성화 방안으로도 다뤄졌고, 광주의 도시문화 미래 전략으로도 언급됐었다. 그러나 국제적인 관광도시이자 100년 넘는 역사에다 세계 비엔날레의 종주국으로 세계 도처에서 사람들이 몰려드는 베니스와 광주는 여건부터가 다르고, 광주비엔날레 하나만 보고 국가관을 개설하지는 않을 것이며, 광주에 국가관들을 유치할 만한 인프라가 있는가 등등의 회의적인 의견이 많았다. 첫술에 배부를 수는 없으니 긴 호흡으로 추진해 보자는 의견도 있었지만, 광주의 추진 의지보다는 광주에 국가관을 짓고 운영하기를 원하는 국가들의 기대와 판단에 광주 여건이 맞아떨어질 수 있겠느냐는 상대론이 더 지배적이었다.

그러다가 광주비엔날레와 연계해서 다른 나라의 파빌리온이 처음 개설된 것은 2018년 제12회 광주비엔날레 때였다. 유럽 실험적 현대미술의 전초기지라 할 프랑스의 팔레드 도쿄, 핀란드 헬싱키 인터내셔널 아티스트 프로그램(HIAP), 필리핀 현대미술기관 연합체인 필리핀 컨템포라리 아트 네트워크 등 3개 기관이 광주에 파빌리온의 문을 연 것이다.

이들 중 팔레드 도쿄는 예전부터 광주비엔날레와 협력 교류사업에 특별한 관심을 보였었다. 이용우 대표이사 시절인 2014년 광주비엔날레와 상호

전시교류에 관한 MOU까지 체결했었는데, 한·프 수교 130주년이 되는 2016년에 열릴 제11회 광주비엔날레를 공동주최해서 광주와 프랑스의 팔레드 도쿄에서 전시를 연다는 양해각서였다. 광주비엔날레를 광주나 파리 어느 쪽에선가 먼저 개최하고 나서 그대로 상대 도시로 옮겨 순회전을 연다는 것이었다. 경우에 따라서는 광주비엔날레가 광주가 아닌 국외 다른 도시에서 먼저 열렸다가 광주로 오게 될 수도 있는 거였다. 서로 여러 상황을 고려하느라 어디에서 먼저 개최할지는 결정하지 못했지만, 두 번의 전시에 소요되는 예산은 각각 해당 개최지에서 부담하고, 작품 운송비는 나중에 개최하는 쪽에서 부담한다는 등의 내용이었다. 하지만 이 협의는 합의에 이르지 못한 세부사항들을 남겨 놓은 채로 이용우 대표이사가 2014년 8월 〈세월오월〉 걸개그림 사건으로 갑자기 사퇴하면서 없는 일이 되어버렸다.

그랬던 팔레드 도쿄가 2018년 광주비엔날레 기간 중에 광주에 파빌리온을 열게 된 것이다. 추진 당사자는 2014년 때 공동주최를 협의했던 장 드 르와지(Jean De Loisy) 관장이었다. 광주비엔날레 재단에서 후보지들을 추천하기는 했지만 일체의 비용은 팔레드 도쿄 측의 부담으로 이루어진 국제 교류전시였다. 팔레드 도쿄는 여러 후보지 가운데서도 건물의 앞면만 남기고 거의 절반이 철거되어 일부 벽체공간과 철골구조 뼈대만 남은 옛 광주시민회관을 선택했다. 이곳에서 '경계의 파괴를 시각화하는' 기획개념을 세우고 모두 11명(프랑스 7인, 한국 4인)의 파격적인 작품들을 구성했다. 일부 시설 보수를 하긴 했지만 낡은 역사적 건축물의 장소성과 공간 특성에다가 얼른 의미교감이 쉽지 않은 난해한 설치 전시작품들이 빚어내는 현장 기운은 묘했다.

"우리의 모든 말과 노래와 언어는 우리의 혼란스러운 생각을 불완전하게 번역한 것이다… 불확실한 감각의 영역, 이성과 문법을 통해 이 혼합물에서 어구를 맹렬하게 추출해낸다면… 그런 것들이 본 전시를 구성하는 탈바꿈

2018년 제12회 광주비엔날레 때 옛 광주시민회관을 전시장으로 이용한 팔레드도쿄의 파빌리온 작품 중 일부

이며 초기의 감각을 일렁이며 경계를 녹여 없애는 변형이다"라는 기획자 장 드 르와지 관장의 기획글로도 쉽게 가늠이 되지는 않았다. 지붕이 없어져 하늘이 훤히 올려다보이는 넓은 공간의 천장 트러스트에 비닐이 길게 늘어뜨려져 있거나, 목화솜 뭉치와 나뭇가지들이 엉켜 있거나, 각목과 사각기둥이 뜻 모를 불규칙한 형체를 이루거나, 알 수 없는 자루와 연결된 VR을 쓰고 또 다른 공간을 탐색하거나 등등 어법도 전달방식도 참 어렵기만 한 작품들이었다.

 핀란드 파빌리온은 광주 무각사 문화관에서 열렸다. '허구의 마찰'이라는

전시명으로 한국 3인, 핀란드 2인의 설치 영상작품을 선보였다. 사찰의 고요한 분위기 속에서 여러 겹의 흙들로 쌓인 지층이 들여다보이는 설치물과 5·18 희생자 관련 영상으로 짝을 이루거나, 거친 돌맹이들에 유리판들을 기대어놓거나, 줄넘기 줄 끝에 석고뭉치가 달려 있거나 하는 등등 해독이 어려운 낯선 작품들이었다. "과거와 현재, 개인과 집단, 미시적 시선과 거시적 시선 사이의 경계들을 탐색하면서 균열되고 파괴되는 확실한 경계보다는 상호의존성과 연속체를 강조하면서 시적—정치적으로 복잡하게 얽힌 모습"을 보여주고자 했다고 하니 이해 광주비엔날레 주제 '상상된 경계들'에 화답하는 기획인 것 같았다.

필리핀 파빌리온은 광주 양림동 이강하미술관과 용봉동 주택가의 대안공간 핫하우스 두 군데에서 진행됐다. 전시명이기도 한 '핫하우스(Hothouse)'는 "제철이 아닌 식물을 재배하는 구조물로서 자연물과 인공물 사이의 접촉지대와 무언가가 이례적인 속도로 변형되는 것을 의미한다"는 것이다. 화분에 담긴 식물들이 군데군데 놓이고 포장비닐을 잇대어 만든 삼각텐트들 아래 인조잔디가 깔리거나, 헌 문틀에 괴석과 식물, 오브제들이 놓여지기도 하고, 낫을 빼곡히 세워 만든 풀밭, 경계를 가르는 사진 작업, 일부 태우거나 지워버린 시사뉴스 신문조각들의 콜라주 등 필리핀 4인, 한국 2인의 작품으로 구성됐다.

코로나19 팬데믹의 확산으로 해를 넘겨 개최한 2021년 제13회 광주비엔날레 때는 스위스와 대만 2개국의 파빌리온이 문을 열었다. 은암미술관의 스위스 파빌리온은 쿤스트하우스 파스콰르트(Kunsthaus Pasquart)와 비엘/비엔(Biel/Bienne)이 주관했다. 기술과 소비지상주의시대, 분열된 의식 상태의 현대사회를 되비추며 디지털의 연결성과 온라인상의 감정 이입, 고립, 부재 등의 주제를 집단 퍼포먼스 후 남긴 영상을 특별한 구조의 설치물과 함께 상영하기도 했다. 또한 국립아시아문화전당 문화창조원 복합5관에

서는 대만 파빌리온 Taiwan C-LAB이 대만작가 6인과 한국작가 1인의 설치작품과 영상작품들로 독특한 분위기의 전시공간을 꾸몄다.

3년여에 걸친 긴 코로나19가 주춤해진 2023년 제14회 광주비엔날레 때는 파빌리온이 9개국으로 크게 늘었다. 네덜란드, 스위스, 이스라엘, 이탈리아, 프랑스, 폴란드, 우크라이나, 캐나다, 중국 등의 공공기관이나 민간단체들이 광주에 문화교류의 장을 연 것이었다. 네덜란드 프레이머 프레임드(Framer Framed)는 광주시립미술관에, 주한 스위스 대사관은 양림동 이이남스튜디오에, 이스라엘 CDA Holon(The Centre for Digital Art Holon)은 광주미디어아트플랫폼(G.MAP)에, 주한 이탈리아 문화원은 동곡미술관에, 중국미술관과 주한중국문화원은 은암미술관에, 캐나다 이누이트 협동조합 웨스트 바핀 에스키모 코어퍼레이티브(West Baffin Eskimo Cooperative Limited)는 이강하미술관에, 폴란드의 아담 미츠키에비츠 문화원(Adam Mickiewicz Institute)은 10년후그라운드에, 프랑스 주한프랑스 대사관은 양림미술관에, 우크라이나는 갤러리포도나무에 각각 미술교류장을 열었다.

사실 일반 시민들 관점에서는 시내 여러 곳에 분산 배치된 광주비엔날레 주제전 전시나 파빌리온 프로젝트 작품들이 특별히 달라 보이지는 않기 때문에 광주 곳곳이 온통 광주비엔날레 전시로 북적거리는 느낌이었다. 각 나라마다 색다른 문화적 배경과 독특한 작품들로 공간들을 꾸몄기 때문에 주제전과 더불어 다양한 문화들을 접할 수 있는 그야말로 비엔날레 도시다운 분위기였다. 파빌리온에 참여한 협력기관들은 저마다 그 나라와 지역을 대표하는 공·사립미술관이거나 대안공간들로 광주에서 각기 다른 동시대 미술을 펼쳐 보인 것이었다.

이 가운데 이강하미술관에서 선보인 캐나다 이누이트 작품들은 평소 쉽게 접할 수 없는 이국적 문화인 데다 당대 유행양식과는 상관없는 에스키모

2018년 광주비엔날레 때 이강하미술관의 필리핀현대미술네트워크 파빌리온, 2023년 광주비엔날레 때 이이남스튜디오의 스위스 파빌리온, 광주시립미술관의 네덜란드 파빌리온

인들의 아마추어 순수감성과 자연친화적 이미지들로 많은 호기심을 불러일으켰다. 양림미술관의 프랑스 파빌리온은 2022년 베니스비엔날레 때 프랑스관을 꾸몄던 지네브 세디라(Zineb Sedira)의 전시구성을 축소해놓은 듯한 영화 관련 소품과 아카이브 자료, 영상으로 작업실과 극장 영화상영을 재현했다. 은암미술관의 중국파빌리온은 전시주제 '죽의심원(竹意心源)'에 따라 대나무숲을 거니는 현대인들의 일상적 모습, 대나무로 층위를 이룬 산수도, 묵죽도 등 중국다운 특색을 물씬 풍겼다. 또한 광주미디어아트플랫폼(G.MAP)의 이스라엘 파빌리온은 '불규칙한 사물'을 주제로 한 실험적 영상과 설치작품들을, 광주시립미술관의 네덜란드 파빌리온은 인류가 식민주의와 자본주의를 위해 벌여 온 폭력들을 '멸종전쟁'으로 규정하고 석유 드럼통과 철조망, 멸종된 동식물들 이미지로 생태계를 파괴하는 현대문명에 대해 기후범죄 재판소에 공소를 제기하는 구성을 연출했다.

광주비엔날레 기간 동안 광주 곳곳에서 동반 협력전시로 열리는 파빌리온 프로젝트는 2024년 제15회 때는 30여 개국으로 급팽창했다. 국립아시아문화전당에 꾸며지는 아시아존에 10개국의 파빌리온이 모이긴 하지만 광주시내 곳곳에 각기 다른 나라 문화공간들이 운영되면서 비엔날레 주제전의 분산배치 장소들과 함께 광주 전역을 비엔날레 분위기로 채우게 될 것이다. 니콜라 부리오 예술감독이 연출한 '판소리: 모두의 울림'은 독특한 개념설정과 기획 구상으로 주목받고 있으면서 창설30주년 행사로서도 관심을 모으고 있다. 따라서 한껏 달아오른 광주비엔날레 분위기 속에 각 나라들이 자국의 문화와 현대미술을 소개하며 다양한 교류의 장을 여는 파빌리온 프로젝트들로 광주는 훨씬 더 생동감 넘치는 비엔날레 도시가 되고 있다.

비엔날레
배경이자 동력인
지역미술계와의 관계

광주비엔날레에 참여한 광주 작가들

광주비엔날레가 시작되고 꽤 긴 시간 동안 계속된 비엔날레 입방아 중에는 지역미술인들의 불만이 많았다. 사실 작가들 입장에서는 제법 큰 미술 잔치에 나도 끼고 싶다는 기대심리가 있기 마련이고, 그러나 그게 이루어지지 않았을 때 실망감과 소외감이 비엔날레에 대한 불만거리가 되곤 했다. 그렇더라도 한 회에 겨우 몇 명 들어가는 정도로는 그 많은 작가들의 기대를 다 채울 수가 없다. 그러니 안방을 내어주고 제대로 대접받지 못한다, 잔치 벌여서 남 좋은 일만 시킨다는 등의 불만이 적지 않았다. 아무리 국제 비엔날레라고 해도 개최지로서 일정 지분은 가질 수 있지 않느냐, 이 미술판에서 나도 나름 내노라 하는 작가인데 나를 부르지 않느냐, 선정된 참여작가나 작품이 나보다 나을 게 뭐 있냐는 등의 자존심이나 주관적 비교가 그 바탕에 적잖이 깔려 있었을 거라고 본다. 그러다가 시간이 흐르면서 실망감이 외면으로 변하거나, 비엔날레라는 것의 성격을 좀 알게 되기도 하고, 광주비엔날레만이 아닌 30여 개 가까운 비엔날레들이 나라 곳곳에서 새로 만들어져 열리다 보니 그만큼 희소성이나 관심도가 희석된 것

인지 예전보다는 참여 여부에 대한 불만은 좀 줄어들었다.

사실 지역미술계의 어른이거나, 잘 나가는 인기작가이거나, 어려운 여건 속에서 자존심을 지켜가는 작가로서나, 소문난 잔치에 초대받고 안 받고를 마치 자신에 대한 예우나 평가처럼 여길 수도 있다. 일반 초대전과는 달라 미술계의 노장에 대한 예우 차원이나, 유명세나 작품성과는 상관없이 그 회 주제의 효과적인 연출을 우선한 작가 작품의 선정이라는 걸 이해하고 인정하는 데는 꽤나 긴 시간이 필요했다.

물론 비엔날레 스타일과 내 작품세계는 달라 상관없다는 외면형이나, 규모가 좀 큰 전시일 뿐 굳이 거기 참여하고 안 하고가 뭐 그리 중요하냐고 연연할 거 없다는 자존형, 세계 곳곳의 개성 강한 작가와 작품들 보면서 참고하고 자극받으며 내 갈 길 간다는 자기주도형까지, 비엔날레에 대한 작가들의 태도는 각기 다르다. 어찌 보면 비엔날레에 대한 적극적인 지지자나 옹호자보다는 무관심이 더 많은 것 같고, 내가 거기 끼지 않으니 '그들만의 리그'라고 짐짓 선을 긋기도 한다.

1995년 첫 회부터 2023년까지 지난 30년 동안 열네 번의 광주비엔날레에 참여한 광주·전남 연고작가는 전체 1,403명 중 75명(54명 6팀)으로 대략 전체의 5.3%선이다. 대체로 유명세나 작품 수준에 대한 평가보다는 매 주제와의 연관성을 우선하면서 독자적인 표현세계가 확실한 경우들이 많다. 이는 마치 영화감독이나 스포츠 감독이 역할에 맞는 최적임자를 찾아 캐스팅하듯 주제 연출에 따른 확실한 캐릭터가 필요하기 때문일 거다. 비엔날레가 워낙 독창적 실험성이나 파격의 형식과 담론을 다루다 보니 자연히 젊고 개성 있는 작가 비중이 높다. 따라서 일반 미술계에서는 그만큼 상대적으로 참여폭이 좁게 느껴질 것이다. 광주비엔날레에 초대된 작가들은 평소 자기 스타일의 작품을 그대로 내는 경우도 있고, 감독이나 큐레이터가 예전 작품 중에서 고르기도 하고, 내친김에 비엔날레 성격대로 새롭게 변화를 찾아 실험

적 작품을 시도하는 경우도 있다.

1995년 제1회 광주비엔날레 때 본전시 '경계를 넘어'에 참여해서 인기상을 받았던 우제길은 평소의 회화 양식을 유지하되 새롭게 입체 설치로 확장하는 시도를 보였다. 평면화폭에 빛이 반사되는 듯한 기하학적 색면들을 겹치거나 교차시키는 구성의 평소 작업과 달리 불규칙한 모양의 화판들을 곡면으로 구부려 겹쳐 세우고, 전자 감지장치를 두어 부스에 관람객이 들어오면 화판들 사이 설치한 꽹과리가 울리며 풍물굿 소리를 내고 색색의 조명이 변하는 입체 설치작품이었다. 한국의 전통 민속문화와 서구식 현대미술, 첨단 공학기술을 결합시킨 것인데, 입체적이면서 시각과 청각이 어우러지는 특별한 체험에 관람객들이 흥미로워했다. 이 첫 회에 우제길 외에 신경호, 홍성담이 시대풍자 현실주의 회화작품으로 참여했다.

1997년 제2회 '지구의 여백' 때 참여한 손봉채는 뉴욕 유학에서 돌아온 직후에 광주비엔날레 참여기회를 얻었다. 본전시 '권력' 섹션에 초대된 그는 천장 가득 철제 외발자전거를 설치한 〈보이지 않는 구역〉으로 주목을 받았다. 각 외발자전거에는 모터가 달려 열심히들 페달을 돌리는 형상인데, 앞으로 제대로 돌리는 경우도 있고 거꾸로 돌리거나 멈춰 서 있는 경우도 있어 인간 군상의 삶을 비유한 것으로 해석할 수 있었다. 이런 광경이 바닥에 깐 거울에 비추게 해 삶의 이면을 올려다보거나 내려다보게 구성했고, 부스에는 자전거 바퀴들 돌아가는 소리만이 가득했다. 신예로서 귀하게 얻은 기회를 의욕적으로 활용한 손봉채는 그러나 작품 규모가 큰 만큼 많은 빚을 지게 됐고, 이 때문에 한동안 그 뒤처리로 힘든 시간을 보내기도 했다. 이 두 번째 비엔날레에는 하성흡이 광주의 일상풍경을 담은 영상작업으로, 김혜선과 영상매체연구소가 광주 역사 현장의 기록사진들로 함께 참여했다.

2000년 세 번째 광주비엔날레에는 강운, 홍성담이 본전시에 참여했다. 강운은 그때 당시 구름 연작으로 한창 활동력을 높여가고 있었는데, 광주비

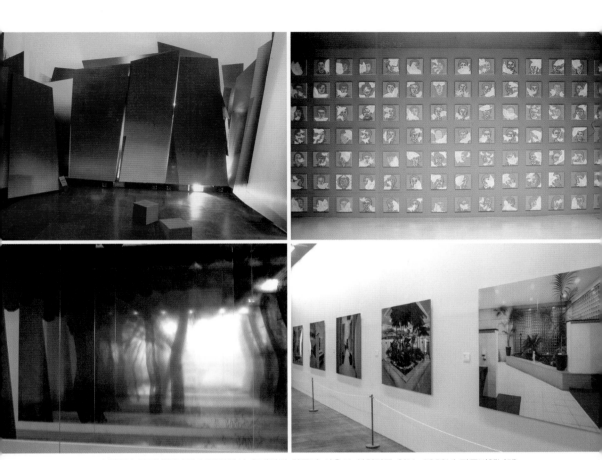

1995년 광주비엔날레 본전시에서 우제길의 화폭과 사운드 설치작품 일부, 2000년 광주비엔날레
본전시에서 홍성담의 〈나비가 나이고 내가 나비인가〉, 2006년 광주비엔날레 때 손봉채의 〈경계〉,
2008년 광주비엔날레 때 황지영의 사진 연작 〈미소방〉

엔날레 넓은 공간에 새벽하늘 변화무쌍한 구름만을 사실적으로 묘사한 〈순수형태―여명〉 연작 큰 화폭들을 둘러 난해한 이미지나 설치형식 등 다른 작품들과 대조를 보였다. 비엔날레 주제 '인+간'에 맞춰 인간 육신이나 세상 이런저런 모습과 풍경들을 직설과 풍자, 은유 등으로 심각하게 풀거나 무거운 작품들이 많았기 때문이다. 이해에 함께 참여한 홍성담은 〈나비가 나이고 내가 나비인가〉라는 제목으로 5·18 희생자들의 얼굴 초상 위로 흰 나비들이 나는 작은 화폭들을 100여 개 이어 붙여 평소 직설이나 풍자가 많던 작품들에 비해 명상적 분위기를 연출했다.

2002년 제4회 때는 박문종이 초대됐다. 평소 먹을 다루는 한국화가이고, 거친 종이나 비닐에 기호화된 논 표식만으로 그림을 그려내던 그가 광주비엔날레에 참여하면서 파격적인 작업을 시도했다. 논 표시 기호들을 그려 넣은 비닐을 둘러 부스 내부 공간을 나누고 네모나게 압축시킨 볏단들을 깔아 휴식의 장소를 만든 것이었다. 긴 동선의 전시를 보다가 볏짚 냄새 가득한 헛간 같은 이곳에서 시골생활 영상을 보며 쉬어가도록 한 건데, 볏단은 전시실 바깥에까지 깔려 있어 비엔날레 방문객들의 휴식처가 되었다.

2004년은 광주비엔날레 창설 10주년으로 제5회째를 맞는 해였다. 이때 주제는 '먼지 한 톨 물 한 방울'로 현대 산업사회 속 오염·훼손되어가는 생태환경에 관한 환기의 메시지를 전하고자 했다. 따라서 세계 곳곳의 여러 분야에서 활동하는 전문가부터 일반 시민, 학생까지 60여 명이 '참여관객'이라는 이름으로 작가들과 짝을 이뤄 전시작품에 참여를 했는데, 이 가운데는 나라 안팎에서 환경운동을 하는 NGO나 활동가들이 여럿 포함됐다. 광주 작가 중 '환경을 생각하는 미술인 모임'이 초대됐는데, 김숙빈·김영태·박태규·정선휘 등이 회원이었다. 이들은 환경운동가이기도 한 지율 스님과 짝이 되어 〈광주천의 숨소리〉를 입체적으로 구성했다. 부스 한가운데 배 속에 생활 쓰레기가 잔뜩 들어차 뼈만 남은 철제 물고기를 매달고, 그 아래엔 냄새도 지독한 광

주천 하수종말처리장에서 옮겨온 슬러지를 모아 놓았다. 벽에는 광주천 상류부터 하류까지 따라 걸으며 채집한 어류와 식물들의 사진과 영상들을 빼곡히 채웠다.

이들과 더불어 광주의 신생그룹인 S.A.A도 초대됐는데, 조근호·강원·신철호·안유자·이한울이 회원이었다. 이들은 참여관객인 순천여고 이정은 학생과 팀을 이뤄 비엔날레전시관에 〈정은미용실〉을 꾸몄다. 주제전 전시실에 실제와도 같은 미용실을 차려 세종미용그룹에서 지원 나온 전문 헤어디자이너나 메이크업아티스트가 관람객들에게 미용 서비스를 해주는 살아 있는 일상공간이다 보니 인기가 많았다. S.A.A는 이해 연초에 광주 황금동 미용실에서 일상 공간에 예술을 접목시킨 현장작업을 선보였는데, 작업이 흥미로워서 전시총감독에게 소개했더니 기획내용과 잘 맞는다고 판단해서 광주비엔날레에 초대하게 됐다.

2006년 제6회 광주비엔날레 주제는 '열풍변주곡'이었다. 이때는 김상연, 손봉채와 정기현·진시영 팀이 참여했다. 김상연은 〈공존-샘〉이라는 제목으로 두껍게 배접한 한지에 원숭이를 그리고 오린 후 넝쿨처럼 빼곡히 매달고 벽에는 등받이가 높은 소파 먹그림 연작을 배치했다. 그 시절 한참 진행 중인 연작 작업들이었는데 인간 존재와 욕망, 삶을 비유한 등받이가 비정상적으로 높은 소파 그림 연작을 회화설치로 일정 공간을 엮어 채운 입체화된 작업과 함께 구성한 것이었다. 손봉채는 〈경계〉라는 제목으로 넓은 통유리에 단색 선묘로 소나무들을 그려 여러 판을 겹쳐 세우고 관람객들이 그 사이를 거닐며 소나무숲길 산책 기분을 느끼도록 했다. 여러 겹의 투명판 그림들을 프레임에 맞춰 겹쳐 넣어 입체 회화처럼 보이게 하던 작업의 대규모 확장판이었다. 정기현과 진시영은 한 팀이 되어 낡은 폐간판들을 철제빔 틀에 이어붙여 부스 공간을 만들고 옥상에서는 광주의 일상을 담은 모니터 영상을 보게 한 〈광주-일상의 단편들〉을 설치했다.

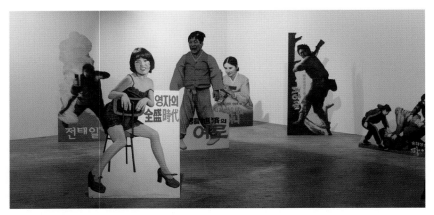

2010년 광주비엔날레 때 박태규의 〈기억〉

　　2008년 일곱 번째 비엔날레는 '연례보고'였는데, 비엔날레 전시관에는 남화연과 황지영이, 대인시장 '복덕방프로젝트'에는 마문호, 박문종, 신호윤이 참여했다. 특별한 개념적 주제를 두지 않고 최근 진행된 주요 전시와 작품들을 재구성하는 형식이었기 때문에 전체를 하나로 관통하는 메시지보다는 각각의 작품 자체가 중심이었다. 남화연은 무언극과도 같은 무용퍼포먼스 영상작품 〈망상 해수욕장〉을, 황지영은 전국의 고속도로 화장실에 마치 상상 속 유토피아처럼 꾸며진 실내 정원 인테리어 사진 연작인 〈미소방〉을 출품했다. 전시장을 벗어나 삶의 현장으로 찾아간 대인시장 '복덕방프로젝트'에서 마문호는 포장마차 비닐천에 바느질로 생활소품들을 기워 벽에 걸거나 바구니들을 만들어 매달아 설치했다. 박문종은 전라도 특산물인 홍어가게를 차용해서 실리콘으로 만든 홍어 내장 부속물들을 빈 가게 가득 설치했다. 신호윤은 상가 가게를 빌린 스튜디오에 집창촌이라 간판을 걸고 자기 작업과 함께 동료 작가들이 공동 창작공간으로 이용하는 오픈 스튜디오를 운영했다.

　　2010년 제8회 광주비엔날레 주제는 '만인보'였다. 공적이든 사적이든 수없이 양산되는 사진 자료나 갖가지 이미지들을 통해 현대사회를 들여다보

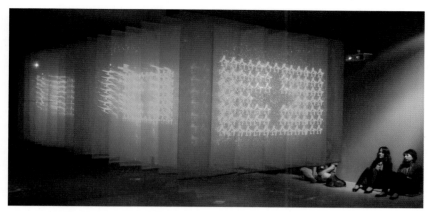

2012년 광주비엔날레 때 비빔밥팀의 〈숲 숨 쉼 그리고 집〉

는 개념인데, 이때는 광주에서 강봉규·박태규·임남진과 잉여인간팀(강선호·
김용진·박성완·정다운)이 참여했다. 원로 사진작가 강봉규는 한국의 오래된
시골 삶의 단편들을 담은 〈가족〉 등 흑백사진들을, 박태규는 추억의 한국 영
화간판 그림들을 그러모은 〈기억〉의 공간을 펼쳐놓았다. 잉여인간팀은 전시
관 두 동 사이 연결통로에 천막을 치고 앉아 각자의 개성대로 즉석에서 관람
객들 초상화를 그려주는 〈오버플러스 프로젝트〉를 진행했다.

　　2012년 제9회 때는 여섯 명의 공동예술감독들이 '라운드테이블'을 주제
로 비엔날레 전시를 꾸몄다. 이해에는 광주에서 김주연·이정록·조현택·최미
연·황지해·비빔밥팀(박상화·박한별·이매리·김한영·강운)이 참여했다. 비엔
날레전시관에서는 최미연이 일상 현실계 삶의 단상과 상상계가 결합된 화사
한 색채의 진채 세필 산수화 〈금강산유람단〉, 〈나만의 도시〉 등을, 이정록은
새마을운동 이후 주택개량사업으로 국적 불명의 건축양식들을 갖게 된 한국
의 시골 가옥들을 〈glocal site〉 사진 연작으로 보여주었다. 그리고 전시관
밖의 옥외부스로 꾸며진 비빔밥팀의 〈숲 숨 쉼 그리고 집〉은 한글 자음과 모
음이 흩날려 내리는 영상과 사운드 효과를 결합한 미디어아트 영상을 감상

하면서 잠시 휴식을 취하는 공간으로 연출했다. 비엔날레전시관 앞의 용봉제 수변 녹지공간에는 황지해의 〈DMZ-고요한 시간〉 야외정원 설치물들이 배치되고 바로 옆 실내 레스토랑에는 런던 첼시 플라워쇼 때 정원설치 작품들이 사진전으로 소개됐다.

한편으로, 이해에는 주 전시장인 비엔날레전시관과 주변 중외공원 야외공간 외에도 광주 시내 여러 곳에 전시가 분산 배치됐다. 이 가운데 무각사문화관 로터스갤러리에 배치된 김주연은 사찰의 명상적 분위기 속에서 관람객들이 소금더미에 맨발을 올려놓고 앉아 자기 정화와 치유의 시간을 갖도록 하는 〈기억 지우기〉를, 광주극장에서는 조현택이 〈소년이여 야망을 가져라〉, 〈고분 태극기〉 등 드라마 단편 같은 사진 작품들을 펼쳐 놓았다.

광주비엔날레 창설 20주년이 되는 2014년은 제10회 행사답게 자기혁신을 강조하는 '터전을 불태우라'라는 파격적인 주제와 강렬한 작품들로 관심을 모았다. 이때는 외부 장소로 분산 없이 오롯이 비엔날레전시관에만 전시 전체를 집중했는데, 황재형, 최운형, 박세희, 임인자 등이 초대됐다. 황재형은 탄광촌 광부들의 척박한 삶을 부려져 묶은 〈삽〉과 극사실적인 묘사의 작업복 그림 〈황지 330〉 등 회화작품을, 최운형은 흐물거리는 유기체들의 형상과도 같은 반추상화 〈몬스터〉 연작을, 박세희는 숲의 이미지 장막이 불타 사라지며 실제 숲이 드러나는 비디오영상 〈상실의 풍경〉을 출품했다. 또한 연극 연출자인 임인자는 파트너인 에이 아라카와(Ei Arakawa)와 협업단체인 놀이패 신명, 극단 토박이의 멤버들과 함께 1980년을 전후한 시기의 광주 연극의 변천사로서 민주화운동에 참여한 다양한 군상들을 독특한 캐릭터의 연기자 사진들로 모아 〈비영웅극장〉을 구성했다.

2016년 제11회는 주제가 '제8기후대, 예술은 무엇을 하는가?'였다. 이해에는 김설아, 김용철, 박인선, 설 박 등 4명의 지역 청년작가가 초대됐다. 박인선은 도시 재개발로 한순간 폐허가 된 삶의 터전들을 찍은 사진을 캔버스

에 꼼꼼히 재배치하고 거기에 세필 그림을 더해 떠도는 폐기물 선박처럼 표현한 〈표류〉와, 뿌리째 뽑혀 크레인에 높이 매달린 철거가옥을 삶의 초상으로 묘사한 〈뿌리〉 연작 등을 출품했다. 또한 김설아는 인간 삶의 이면, 아니면 부지불식 감각 밖의 보지 못하는 세계에 서식할 것 같은 미생물이나 벌레 같은 형상을 극세필로 스멀거리듯 묘사한 〈숨에서 숨으로〉, 〈침묵의 목소리〉, 〈들리다〉 등 독특한 회화작품을 출품했다. 또한 김용철은 빠르고 거친 필치의 표현주의적인 회화작품 〈개〉를, 설 박은 먹의 농담을 먹인 한지를 찢어 붙여 산수화를 구성한 〈어떤 풍경〉을 전시했다. 그러나 이때 김용철과 설 박의 경우 전시관 로비 벽인 데다 작은 소품 한 점씩만을 전시해서 아쉬움이 컸는데, 지역 청년작가 포트폴리오 공모를 통해 선정된 작가 중 일부를 본전시에 참여시켜 달라는 재단 측의 요구에 예술총감독이 무언의 항의 표시를 한 것이었다.

2018년은 '상상된 경계들'이라는 주제로 열두 번째 광주비엔날레가 열렸다. 전시는 7개의 소주제 섹션들로 나뉘어 여러 큐레이터들이 분담했는데, 중외공원 비엔날레전시관에 4개 섹션, 국립아시아문화전당 문화창조원에 3개 섹션을 배치해서 양쪽이 거의 비슷한 무게의 전시장소를 운영했다. 이해에 광주권에서는 강연균·강동호·김민정·문선희·박상화·박세희·박일정·박화연·오용석·윤세영·이정록·정유승·정찬부·최기창 등 14명으로 역대 가장 많은 지역작가들이 주제전에 참여했다. 대부분 아시아문화전당 쪽 섹션에 초대됐는데, 강연균은 1995광주통일미술제 때 망월동 오월묘역 일대에 설치했던 〈하늘과 땅사이 4〉의 만장 일부를 재구성했고, 박화연은 5·18민주광장 분수대 모양의 설치대에 5·18 관련한 인터뷰와 구술채록들을 모은 카드와 비디오영상들로 〈광장에서 만남 사람들〉을, 문선희는 허름한 골목 낡은 벽들의 찌든 땟국이나 갈라진 틈, 넝쿨, 녹물 자국 등을 5·18 관련 이미지로 치환시켜낸 사진작업들 〈묻고, 묻지 못한 이야기〉를, 정유승은 광주의 사라진 집

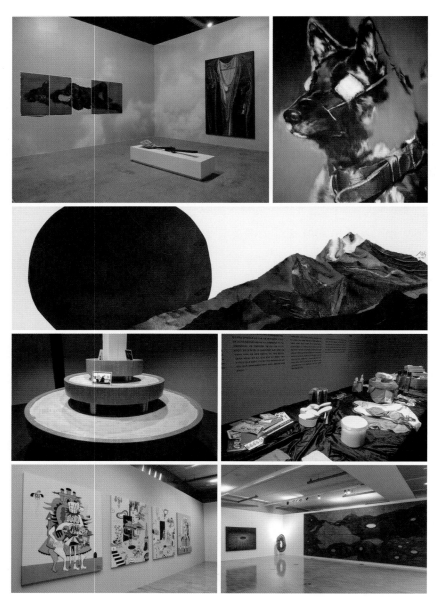

2014년 광주비엔날레 때 황재형의 〈삽〉(1984), 〈황지330〉(1981), 〈낙오자〉(1983, 온돌바닥지에 유화), 2016년 광주비엔날레 때 김용철의 〈개〉, 2016년 광주비엔날레 때 설 박의 〈어떤 풍경〉, 2018년 광주비엔날레 때 국립아시아문화전당 문화창조원 전시실에 배치된 작품들–박화연의 〈광장에서 만난 사람들〉, 정유승의 〈2003년 3월 23일〉, 강동호의 〈하이브리드 사피엔스〉 연작, 윤세영의 〈생성지점〉 연작(위 왼쪽부터)

창촌 흔적과 소외된 여성들의 삶을 채집한 사진과 다큐영상, 생활소품들로 꾸민 〈황금동 여성들〉, 〈집결지의 낮과 밤〉, 〈언니네 상담소〉를 전시했다.

이와 함께 또 다른 세계로 넘어서는 일상 밖 경계지점으로서 공항 수화물 찾는 곳을 영상으로 담은 박세희의 〈Passengers〉, 광주공동체의 정신적 의지처이자 일상의 쉼의 공간이기도 한 무등산을 환상 속 유토피아로 영상작업한 박상화의 〈무등산 환타지아─사유의 가상정원〉, 어두운 배경에 오직 빛의 흐름만으로 글자인 듯 기호인 듯한 이미지를 담아낸 이정록의 사진 연작 〈사적 성소〉, 도려낸 상처인 듯한 형체와 푸른 화폭에 가시넝쿨이 가득 피어나는 듯 삭혀 드는 듯 싶은 윤세영의 채색화 〈시간, 심연〉, 수많은 선들이 꿈틀대며 심연의 일렁임을 표현한 듯한 오용석의 화폭들, 블라인드처럼 내려뜨린 스크린에 가지런히 텍스트를 채운 최기창의 〈더, 한번 더, 그걸로는 충분치 않아〉, 플라스틱 빨대들을 잇고 모아 붙여 색색의 돌멩이들과 생명체들을 만든 정찬부의 〈피어나다〉, 색을 입힌 도조로 식물 이파리들의 군집을 만든 박일정의 〈풀다리〉, 〈인디언 밥풀〉 등을 볼 수 있었다.

2020년 비엔날레는 코로나19 팬데믹이 나라 안팎으로 한창 확산되던 때라 이듬해로 반년 연기했다. 그래서 열세 번째 광주비엔날레는 '떠오르는 마음, 맞이하는 영혼'을 주제로 2021년 봄에 열렸다. 이때는 조현택과 이상호가 초대됐다. 조현택은 전시관 사이 이동통로의 긴 벽에 불상, 십이지상, 그리스도상, 석탑 등 다종교 집합장이 된 석공장의 파노라마 풍경을 담은 〈Stone Market〉을, 이상호는 일제 강점기부터 군부정권 시절과 1980년 5·18을 거쳐 이후 현재에 이르는 한국의 근현대사와 정치·사회 현실을 비판 풍자한 〈일제를 빛낸 사람들〉, 〈광주정신〉, 〈지옥도〉, 〈통일염원도〉 등을 출품했다.

앞 행사가 반년 뒤로 연기되다 보니 원래 2022년 가을에 개최해야 할 다음 행사도 그만큼 준비기간이 짧아졌고, 더구나 아직 코로나19가 수그러들지 않고 있는 상황이어서 열네 번째 광주비엔날레도 2023년 봄으로 밀리게

2021년 제13회 광주비엔날레 때 조현택의 사진작품 〈스톤마켓〉, 2023년 제14회 광주비엔날레 때 유지원의 〈한시적 운명〉

됐다. 이해의 주제는 '물처럼 부드럽고 여리게'였고, 강연균·구철우·김민정· 유지원 네 작가의 작품이 전시됐다. 강연균은 원래 주로 보여주던 사실적인 수채화 대신 최근 틈틈이 하고 있는 추상적인 〈화석이 된 나무〉 연작을, 이탈리아를 기반으로 활동 중인 김민정은 한지를 가늘게 잘라 겹쳐 붙여 산맥이나 파도, 수평선을 연상할 수도 있고, 시간의 여러 층위들이 켜켜이 쌓인 적요의 공간으로 느낄 수도 있는 〈Mountain〉, 〈History〉, 〈Timeless〉 등을 출품했다. 이들과 달리 유지원은 시멘트물을 바른 골판지를 불규칙한 형태의 일정 두께로 전시장 모난 벽에 붙여 마치 철거된 가옥의 남은 흔적과도 같은 〈한시적 운명〉을 설치했고, 국립광주박물관 전시실에는 작고한 구철우의 윤리와 도덕에 관한 고시나 명언들을 필묵으로 옮겨 쓴 10폭짜리 행초서 서예 병풍이 이질적인 설치작품들과 더불어 전시됐다.

　2024년은 광주비엔날레 30주년으로 여느 때와 다른 의미와 기대가 모아지고 있다. '판소리, 모두의 울림'이라는 주제의 이 열다섯 번째 비엔날레 전

시에 광주 쪽에서는 김자이와 김형숙 두 작가가 초대됐다. 김자이는 버전을 바꿔가며 '휴식의 기술' 연작을 주로 해 왔다. 자연으로부터 얻는 치유 효과에 영감을 받아 푸른 식물과 씨앗 등으로 휴식공간을 만들고 관객과 자연 생명을 기르고 교환하는 과정을 진행하며 진정한 심신의 휴식을 찾아가도록 한다. 김형숙은 주로 엄격한 시각적 구성의 공간조형 설치와 리얼다큐 영상 작업을 병행해 왔다. 대칭과 반복의 패턴을 갖는 다육식물의 생명력과 질서, 척박한 자연환경과 인공구조물 속 생명에서 미시세계와 무한 거시공간 간의 긴장된 관계와 울림을 영상으로 담아내기도 한다. 두 작가가 이번에는 어떤 작품을 보여 줄지 기대된다.

전문 문화활동가 양성과정으로서 도슨트제도

실험적 현대미술제인 광주비엔날레의 꽃은 역시 전시다. 다른 학술행사나 이벤트들은 이 전시를 더욱 풍부하게 뒷받침하기 위한 동반행사인 셈이다. 비엔날레의 핵심인 이 전시를 일반 관람객들이 보다 깊이 이해하고 교감할 수 있도록 연결하고 돕는 것이 도슨트 활동이다. 이는 전시 운영에 따른 안내 관리요원들과는 다른 전문영역으로서 현대미술은 물론 해당 전시의 기획내용과 작가 작품들에 대한 폭넓은 이해를 필요로 한다. 그만큼 본인의 전문적인 역량을 키우기 위해 적극적인 자료수집과 연구 이해, 말하고자 하는 내용의 맥락 있는 정리, 언어와 표정과 매너 등을 통한 효과적인 전달력을 갖추어야 한다. 사실 공부한 내용도 여러 성향의 관람객들을 대하여 반복 설명하다 보면 요령이 늘고, 학습과 실전을 거듭하니 스스로 성장을 느끼게 된다. 실제로 참여자들은 학교에서 배우는 것보다 훨씬 실질적이라고들 하는데, 이 도슨트 활동을 경력 삼아 공립미술관 또는 민간 갤러리의 전문 큐레이터가 되거나 문화활동가로 이어지기도 하고, 작가 출신들

도 이후 차원을 달리하는 작품활동의 좋은 경험으로 활용하는 경우들이 많다. 결국 비엔날레 도슨트제도가 문화 전문인력을 양성하는 과정이 되고 있는 셈이다.

전시와 작품의 해설을 담당하는 도슨트제도는 우리나라에서는 1990년대 초부터 호암갤러리나 국립현대미술관 등에서 운영하기 시작했다. 그런 미술관 전시보다 훨씬 이해하기 어려운 게 비엔날레 전시인데, 광주비엔날레에서는 2002년 제4회 때부터 도슨트제도를 운영하기 시작했다. 작품설명문이나 리플릿, 음성안내기 정도로는 도무지 비엔날레의 작품들을 이해하기가 어렵다는 관람객들의 반응이 설문조사를 통해 확인했고, 그 어려움은 비엔날레에 대한 불만이나 거리감으로 이어지기 때문이었다. 따라서 2002년 행사 때 시범적으로 13명의 도슨트를 선발해서 운영했는데, 역시 서로 얼굴 보면서 직접 설명하고 질문에 답하는 게 흥미와 이해도를 더 높인다는 걸 확인할 수 있었다.

첫 시범운영의 경험을 바탕으로 2004년 제5회부터는 도슨트 수도 늘리고 학습 기간도 훨씬 늘려 보다 체계적이고 적극적으로 운영했다. 대학생이나 대학원생이 대부분인 도슨트 참여자들부터가 최근의 현대미술에 대한 기본 이해가 낮은 현실을 감안해서 교육기간을 훨씬 늘려 전년도 12월에 1차 선발을 해서 1월에 있었던 참여관객 워크숍에 참관토록 하는 등 기초교육에 들어갔다. 전공이나 연령에 제한을 두지 않다 보니 참여 희망자가 많아 270여 명이 신청했고, 이 가운데 103명이 1차 서류심사 통과자로 학술회의 참여, 갤러리 탐방 등 기초교육 과정을 진행하다가 5월에 리포트 제출과 시연 심사를 통해 56명의 합격자를 선정해서 심화학습 과정을 거치도록 했다. 심화학습은 기획자들 외에 외부 전문가의 초청강의와 조별 스터디, 참여작가 작품 설치기간 중 현장학습 등으로 진행했다. 전시 기간 중에는 일반관람객과 청소년 단체관람객, 외국인, 주요 인사를 분담해서 활동했고, 시간대별

도슨트 심화학습 과정 중 작품설치 현장 작가미팅(2004년 광주비엔날레), 도슨트 전시현장 작품소개 활동(2006년 광주비엔날레)

정기 해설과 특별해설, 의전해설 등을 진행했다.

　이 같은 선발과정과 교육, 현장운영 등은 이후 기본체계를 유지하면서 조금씩 보완해 운영했다. 참여자 수는 회차마다 다른데, 2006년 제6회 때는 72명까지 늘어났다가 이후 조금씩 줄어져 2008년에는 58명, 2010년에 40명, 2012년 36명으로, 이후 25~30여 명 수준을 유지했다. 아무래도 도슨트 활동비 예산이 제한되다 보니 충분한 인력을 쓸 수 없었다. 또 도슨트에 따라 해설의 수준이나 만족도가 다르다 보니 작품해설 서비스 개선을 위해 어느 때는 작품 가까이 가면 센서에 의해 작동하는 음성안내기를 써 보기도 하고, 스마트폰 기능이 좋아지자 음성안내 앱을 이용하기도 했으나 역시 마주 대하면서 관람객에 따라 해설의 눈높이나 속도도 달리하고 질문에 답하기도 하는 대면 서비스가 만족도가 높았다. 또한, 교육기간도 초기에는 6개월 정도로 기초교육과 심화과정을 진행했으나 도슨트 참여자들이 재학생이 많고 아르바이트를 하거나 다른 일을 병행하는 사회인들도 있어 여름방학 기간 위주로 3개월 정도로 줄여서 압축 운영하게 됐다.

　어쨌거나 도슨트 참여자 중에는 미술전공자라 해도 본인의 적극성에 따라 서비스의 질이 다르고, 비전공자일지라도 개별 노력과 관련 활동들을 통

해 오히려 일반인 입장에서 서비스를 하다 보니 더 호응이 좋은 경우도 있었다. 비전공자 가운데는 도슨트 활동으로 미술 쪽 공부를 더 하고 싶어져 미술대학원에 진학하고 이후 미술 현장에서 전문적인 활동을 펴게 되면서 인생길을 바꾼 이들도 있다. 한때는 비엔날레 활동을 계기로 도슨트협회를 만들어 자체 기획전이나 단체활동을 갖기도 했으나 회차별 도슨트들이 서로 이어지지 못하고 대부분 개별활동으로 그치고 있는 것은 지역 문화계 전문 인력 활용 면에서 아쉬운 점이다.

지역 청년작가 등용문으로서 포트폴리오 공모

기성세대에 비해 갓 등단하는 신예나 청년작가들은 비엔날레와 훨씬 문화적 코드도 잘 맞고 예술에 대한 인식 자체가 열려 있기 때문에 관심이나 이해도가 다를 것이다. 창작세계에서도 한창 성장기일 것이므로 외부의 신선한 자극이나 낯선 접촉들에 대한 반응과 흡수력도 빠르다. 이들이 비엔날레에 참여할 기회를 갖게 된다면 생생한 학습효과는 몇 배로 커질 수도 있다. 따라서 광주비엔날레 현장에 참여할 기회를 열어줄 겸 지역 청년작가 육성 프로그램으로 포트폴리오 공모를 시행했다.

맨 처음 시작은 2012년 제9회 광주비엔날레 참여작가 선정방식의 하나로 시도했다. 광주·전남 지역의 역량 있는 청년작가를 발굴하고 창작활동을 지원하면서 이 가운데 우수작가는 광주비엔날레 본전시에 발탁해서 참여시키기 위한 것이었다. 따라서 광주·전남 출신이거나 이 지역에서 활동하고 있는 만 35세 미만의 신예 또는 청년작가라면 누구라도 응모할 수 있게 했다. 대망의 국제 비엔날레에 참여할 수 있는 공식 통로라는 점에서 신예작가들을 고무시켰고, 보다 넓은 세계로 나아가고 싶어 하는 새내기 시기에 국제적으로 활동하는 비엔날레 예술감독이나 큐레이터들에게 자기 작업을 보여줄 기

회라는 것만으로도 이들의 창작욕을 자극하기에 충분했다.

　2012년 처음 시행한 이 공모에 63명이 신청했고, 이 가운데 제출한 포트폴리오로 심사를 진행해서 1차로 10명을 선정했다. 그리고 비엔날레전시관에서 이들 10인의 작품전을 열고, 이 전시를 6인의 공동예술감독과 지역 미술단체 대표들이 실제 작품을 보고 심사를 해서 본전시에 참여할 최종 3명을 선정했다. 조현택, 최미연, 로이스 응(ROYCE NG)이 주인공으로 비엔날레 본 무대에 작품을 선보일 기회를 얻었다. 로이스 응은 싱가포르 작가인데 광주에 와서 대인시장에 머물며 작품활동을 하던 중에 귀한 기회를 얻은 경우였다.

　이어 2014년 광주비엔날레 때는 연령 기준을 만 40세 이하로 늘려 46명

2012년 처음 시행한 포트폴리오공모전에서 이세현의 〈에피소드〉

이 신청했고, 이 가운데 최운형과 박세희 2인이 최종 본전시 참여작가로 선정됐다. 이때는 지역미술계 인사들이 포트폴리오로 1차 심사를 하고, 여기에서 걸러진 작가들을 대상으로 제시카 모건 예술총감독이 직접 작업실을 방문해서 작품을 확인하고 인터뷰를 해서 최종 2인을 선정하는 절차를 거쳤다. 최운형의 경우는 광주 출신으로 시카고 아트 인스티튜트를 거쳐 예일대학교에서 석사학위를 마치고 홍익대학교에서 박사과정 중에 있었고, 박세희는 광주에서 태어나 조선대학교를 졸업한 뒤 런던예술종합대학교에서 사진을 전공한 경우로 둘 다 아직 지역은 물론 미술무대에서 많이 알려지지 않은 시기에 좋은 기회를 얻게 된 것이었다.

2016년에는 사전 공모를 진행하되 이 가운데 일부 작가만 제한적으로 본전시에 참여하기보다 최종 선정된 10인을 비엔날레 기간에 함께 동반전시를 열어 비엔날레를 찾은 관람객이나 전문가들에게 이들 작품을 소개할 기회를 만들어주었다. 명칭도 '포트폴리오 리뷰프로그램'으로 바꿨고, 이해 공모에 모두 52명이 신청했다. 이 가운데 심사를 거쳐 김도경, 김명우, 김성결, 김용철, 문유미, 박종영, 설 박, 유목연, 이세현, 이인성, 이조흠, 조현택 등 12명이 1차 선정되었고, 다시 마리아 린드 예술총감독의 2차 심사를 거쳐 김용철과 설 박이 이해 광주비엔날레 주제전에 참여하는 영예를 안았다. 그러나 정작 김용철과 설 박의 작품은 전시실이 아닌 비엔날레관 로비에 소품으로 한 점씩만 걸려 아쉬웠는데, 포트폴리오로 선정된 지역 청년작가 중 일부를 본전시에 참여시켜달라는 비엔날레 재단 측의 요구를 작가 선정권 침해로 여긴 예술총감독의 반감 표시였던 것 같다. 두 작가를 제외한 나머지 10인은 무각사 문화관에서 '포트폴리오 리뷰전'으로 각자의 독창적인 작품을 선보였다.

2018년 제12회 광주비엔날레 때는 이 포트폴리오 리뷰프로그램을 1년 앞서 2017년 가을에 공모를 진행하고 심사 선정까지 마쳤다. 모두 36명(팀)이 응모를 했고 공동큐레이터 3인이 심사를 해서 강동호, 문선희, 박상화, 박세

희, 박화연, 오용석, 윤세영, 이정록, 정유승, 최기창 등 10명이 선정됐다. 그리고 이들은 청년작가들의 창작력을 높이기 위해 마련된 전문 큐레이터들과의 아티스트 토크와 멘토링 과정을 거쳐 10인 모두 이듬해 광주비엔날레 주제전에서 세 큐레이터들이 기획한 소주제별 전시에 참여하게 됐고, 그래서 이해 광주비엔날레의 지역작가 참여율이 가장 높았다.

광주비엔날레 포트폴리오 공모는 2018년 이후는 다른 프로그램들로 대체되면서 더 이상 진행되진 않았다. 그러나 2012년부터 모두 네 차례 진행되는 동안 지역 청년작가들에게 신선한 자극이 되면서 국제 미술의 장에 참여할 수 있는 통로로서 선택의 여지를 만들어준 값진 창작지원 프로그램이었음은 분명하다.

창작 현장을 찾아 소통하는 작가 스튜디오 탐방

작업 과정 자체가 개별적일 수밖에 없는 시각예술 작가들 입장에서는 자신의 작업을 남에게 내보이는 것 못지않게 객관적인 평가나 조언이 필요할 때가 있다. 전시장에서, 아니면 비평문을 통해 이를 해소할 수도 있지만 결과물만이 아닌 작업 과정에 대해 깊이 있는 대화를 원하기도 한다. 광주비엔날레가 진행한 작가스튜디오탐방은 우선은 역량 있는 지역작가를 발굴하기 위한 목적도 있지만 전문적인 기획활동을 하는 예술총감독이나 큐레이터 등 비엔날레 관계자들이 지역작가들의 창작활동에 관심 가져주고 격려와 조언을 전하기 위한 직접적인 현장 접촉의 기회이기도 했다.

광주비엔날레 작가 스튜디오 탐방은 예술총감독이 전시를 준비하는 과정에 지역작가를 발굴 선정하기 위해 광주에 체류하는 동안 수시로 작업실을 찾아다니곤 했으니 비엔날레 역사와 함께해 왔다고 볼 수 있다. 그러다가 감독만이 아닌 동료 작가나 일반 시민들과 함께 오픈된 작가 소통 프로그램으

광주비엔날레 작가스튜디오탐방 중 정운학 작가의 스튜디오(양림동, 2018)

로 정례화한 것은 2017년 하반기부터다. 새로 비엔날레 재단 경영을 맡게 된 김선정 대표이사의 수시 작가접촉 관심사를 지역작가 지원프로그램으로 공식화한 건데, 초기에는 비엔날레에서 월별로 작가를 정해 찾아가다가 후에 희망작가들의 신청을 받아 그 순서대로 월례 행사로 진행하게 됐다.

대개는 먼저 주인공인 작가가 자신의 작업이나 생각을 이미지 자료를 편집해서 프레젠테이션 형식으로 얘기해주고, 그에 대해 방문객들이 질문과 의견을 나눈 다음 작업실에 펼쳐 놓았거나 쌓여 있는 작품과 작업 흔적들을 살펴보는 식으로 진행했다. 이처럼 작업실로 직접 찾아가 얘기도 듣고 평소 작가의 활동과 생활을 들여다보니 전시회 때와는 다르게 현재 진행 중인 작업은 물론 이전의 작업들까지 훨씬 더 넓은 범위의 작품이나 창작의 흔적들을 살펴볼 수 있어 좋아했다. 방문객 중에는 비엔날레 대표이사나 전문가들뿐만 아니라 일반 시민이나 전공학생들도 섞여 있어 관심사나 질문도 다양하고 보다 입체적으로 작가의 생각이나 작업들을 들여다볼 수 있어서 작

가에 대한 이해도를 높이고 작가 또한 자신의 작업을 객관화해 보는 기회가 됐다.

물론 작가마다 작업실 사정이 달라 중견 원로의 경우는 안정된 작업조건을 갖춘 편이지만, 청년작가들 대부분은 경제적 현실이 열악하다 보니 작업 공간도 저렴한 곳을 찾아 상가나 주택의 비좁은 공간에서 겨우겨우 작업을 이어가는 경우들이 많았다. 심지어는 20~30명 되는 방문자들이 다 들어가질 못해 일부는 바닥에 앉고 상당수는 문밖에서 들여다보기도 했다. 그러나 이 모든 현실이 작가의 작업 배경이었음을 알게 되고, 그런 여건 속에서도 창작의 열정을 쏟고 있는 작가들에게 격려와 응원의 마음을 갖기도 했다.

2017년 하반기부터 시작된 'GB작가스튜디오탐방'은 강 운, 정선휘, 지구발전 다오라, 박상화, 이이남, 2018년에는 김형진(하루.K), 신호윤, 이정록, 주라영, 오용석, 강연균, 문유미, 황영성, 이세현, 정광희, 이인성, 정운학 등으로 이어졌다. 2019년은 박일구, 권승찬, 박성완, 조진호, 노여운, 조현택, 최순임, 송필용, 박태규, 우제길, 송필용, 임현채, 2020년에는 한희원, 하승완, 이매리, 임용현으로 이어지다 코로나19 확산으로 다중집합행사가 취소되거나 제한되다 보니 잠시 쉬다가 작업실에 모이는 대신 인터뷰 영상을 촬영해서 재단 유튜브를 통해 공유하는 방식으로 바꿨다. 이렇게 해서 이강하, 이연숙, 박남재, 2021년 김설아, 허달용, 정정하, 김광철, 2022년 정유승, 조정태, 하성흡, 임용현, 문선희, 박인선, 2023년 임남진, 윤세영, 김자이, 2024년 김제민, 김상연, 서영기 등이 참여했다.

지역사회 연계 프로그램으로서 월례회

광주비엔날레에서 주제전이나 학술·이벤트 등 주무대의 공식 행사와는 별도로 지역사회 연계 프로그램이 가장 활발했던 때

는 2016년이었다. 당시 예술감독이던 마리아 린드 감독의 원래 스웨덴에서부터 주된 관심사가 문화예술과 지역사회의 연계 쪽이어서이기도 했다. 비엔날레 전시나 작가만이 아닌 지역사회와 일반 시민들과 접속 소통을 넓히기 위함이었는데, '작가 스크리닝', '작품 포커스', '아티스트 토크', '독서 모임', '광주비엔날레와 차를', '광주 걷기' 등의 월례회 프로그램을 다양하게 진행했다.

주로 대인예술시장에 있던 대안공간 미테우그로 공간을 이용한 '작가 스크리닝'과 '작품 포커스'는 비엔날레 참여작가나 지역 청년작가 중 그달의 작가를 한두 사람 초대해서 총감독과 비엔날레 참여작가, 일반 시민 학생들과 함께 작품세계나 창작활동에 관해 집중적으로 얘기 나누는 시간을 가졌다. 협력 프로그래머인 미테우그로(대표 조승기)의 주관으로 매월 한 차례씩 진행했는데, 시장 골목의 상가를 개조해서 운영하는 넓지 않은 공간에 예술감독과 작가, 일반 참여자들이 빼곡히 둘러앉아 진지하게 얘기를 나누는 모습은 그야말로 살아 있는 문화현장다웠다. 이 두 프로그램에 지역작가로는 이인성, 권승찬, 김성결, 박세희, 이선희, 정호정, 문유미, 노영미, 정다운, 김설아, 박인선 등이 주인공으로 초대됐었다.

'아티스트 토크'는 광주비엔날레 참여작가 중 한 사람씩을 초대해 그의 작품세계에 대해 소개하는 시간이었다. 이로써 비엔날레와 시민사회의 밀착력도 높이면서 그 작가나 비엔날레 출품작에 대한 이해도를 높일 수 있었다. '독서 모임'은 미학이나 인문학 서적을 미리 예고하고 관련 자료를 공유한 뒤 한데 모여서 책의 내용이나 저자가 전하고자 하는 바에 관해 자유롭게 얘기 나누는 시간이었다. 또한 '비엔날레와 차를' 프로그램은 일반인이나 전공자 누구라도 관심 있는 사람이면 자유롭게 참여해서 다과와 함께 비엔날레 큐레이터와 참여작가로부터 그해 광주비엔날레 준비 상황이나 현대미술, 작품세계에 관해 얘기를 나누도록 했다.

2016년 대인예술시장 미테우그로에서 진행된 광주비엔날레 월례 작품포커스 중 권승찬과의 만남

'광주 걷기'는 광주비엔날레를 통한 지역의 재발견이자 인문학적 도시탐구의 하나로 기획했다. 한 달에 한 번씩 광주의 어느 지역을 정해 인문학자로부터 얘기를 들으며 참여자들이 함께 걸으며 현장을 느껴 보는 프로그램이었다. 그렇게 해서 사직공원 아래 사동과 양림동, 재개발지구로 지정된 월산동, 주민 주도로 도시의 생태 숲을 만들어가는 산수동, 오래전 매립되어 흔적도 없이 사라져버린 계림동 옛 경양방죽 터, 5·18의 현재를 더듬는 오월길, 광주의 상징적인 존재로서 무등산, 광주의 일상공간인 대인시장과 원도심권 등을 돌아봤는데, 참여한 시민과 학생들이 평소 알지 못했던 지역사회를 다시 들여다볼 수 있게 됐다며 좋아했다.

비엔날레로 풀어본
5·18민주화운동
기념행사들

　　　　　　　광주비엔날레는 탄생 배경부터가 5·18민주화운동
의 예술적 승화라는 명분을 두고 있었기 때문에 초기부터 매회 그 '5·18'이나
'광주정신'이 어떤 식으로든 반영되곤 했었다. 주최하는 재단에서 예술감독
들에게 굳이 강조해서 주문하지 않더라도 전시를 맡게 되면 워낙 강한 이미
지로 알려져 있는 5·18을 먼저 떠올리게 되고, 전시를 준비해가는 과정에서
리서치를 하고 좀 더 광주를 깊이 있게 알다 보면 결국 광주다운 비엔날레로
서 '5·18'이나 '광주정신'이 더 깊숙이 녹아들곤 한 것 같다. 물론 감독이나 큐
레이터의 기획 성향과 담론 해석의 각도에 따라 선명하게 직설적으로, 또는
은유와 함축의 메시지로 전시를 구성하는 차이들을 보이긴 했다.

　　비엔날레 본전시나 주제전에서 전체 전시의 일부나 몇몇 작가들의 작품으
로라도 이 맥락을 나타내려는 경향이 있었다면, 특별전에서는 아예 전시명이
나 주제부터 뚜렷하게 이를 드러내는 경우가 많았다. 1995년 첫 광주비엔날레
때 특별전 '광주 오월정신'과 '증인으로서 예술', 제2회 때 특별기념전 '97광주통
일미술제', 제3회 때 '예술과 인권', 제4회 때 '집행유예', 제5회 때 '그 밖의 어떤
것' 등으로 이어진다. 그리고 2006년 제6회부터는 특별전을 따로 두지 않고 주

제전으로 통합하면서 그 안에서 5·18이나 광주정신 관련한 접근들을 담아냈다.

한편, 광주비엔날레 본전시나 특별전과 같은 정례 행사와는 별도로 5·18민주화운동 또는 광주정신을 되비춰 보는 기획전을 이따금 기획했다. 예술총감독이 기획하는 정례 행사와는 별도로 비엔날레 재단에서 직접 진행하는 특별 프로그램들이다. 2008년 제7회 전시이벤트의 하나로 옛 전남도청과 금남로에서 시민 학생들과 뜨겁게 펼쳤던 거리퍼포먼스 '봄(Spring)', 5·18민주화운동 30주년이던 2010년에 펼쳤던 특별전시로 꾸몄던 '오월의 꽃', 광주비엔날레 창설 20주년인 2014년에 5·18과 광주정신을 전시와 학술회의, 이벤트 등으로 풀어봤던 '달콤한 이슬', 광주의 5·18정신을 세계 인류 보편적인 가치로 연결해서 2018년부터 국내외 순회전으로 진행한 'MaytoDay' 등이 그 예다.

오월을 기리는
집단 거리퍼포먼스 '봄(Spring)'

2008년 늦여름 어느 날 옛 전남도청 앞 민주광장과 금남로 일대가 수많은 인파와 아주 특별한 행사로 후끈 달아올랐다. 9월 5일 밤이었으니 오월은 한참 지난 시점이었지만 5·18민주화운동을 추념하고 그 정신을 지금의 시민 공동체문화로 되살려 보는 대규모 거리이벤트가 펼쳐졌다. 이해 열린 제7회 광주비엔날레의 여러 전시이벤트 중의 하나였지만 준비 과정과 참여자들, 퍼포먼스 진행형식은 비엔날레와 별도로 여겨질 만큼 그 자체로 오월을 기리는 특별한 행사였다. 그동안 시민들이 접했던 오월 거리 행사들과 전혀 다르고, 국립아시아문화전당 건립공사에 따른 도심 공동화로 밤이면 늘 적막에 잠겨 있던 민주광장 일대가 모처럼 들썩일 정도로 열기가 대단했다.

제7회 광주비엔날레 큐레이터인 클레어 탄콘스(Claire Tancons)의 기획으로 5명의 비엔날레 참여작가들(브라질·미국·트리니다드 토바코·홍콩·

2008년 광주비엔날레 개막 전날 금남로와 5·18민주광장 일원에서 진행된 거리행렬 퍼포먼스 'Spring'

청춘 비엔날레

하이티 출신)과 함께 연출한 남미 카니발 형식의 거리행렬 퍼포먼스였다. 작가들마다 각 20~30명으로 팀을 이뤄 3주간의 워크숍을 진행하면서 행사의 기획 취지와 5·18민주화운동의 의미 등을 공유하고, 조선대학교 미술대학 실기실에서 퍼포먼스에 쓸 의상과 소도구들을 공동제작하는 과정을 가졌다. 무엇보다도 광주항쟁처럼 자발적 참여에 의한 커뮤니티로서 활동을 우선했고, 여기에는 지역 대학생과 고교생 등 200여 명이 함께 참여했다. 퍼포먼스 당일 모 고교 교장께서는 행사의 취지에 적극 호응해서 대체학습으로 버스 가득 참여학생들을 수송해주기도 했다.

금남로 3가에서 1가 구간에서 진행된 행렬의 맨 앞에는 우쿨렐레 같은 악기를 든 남미 음악 연주자와 90여 명의 대학생 풍물패가 춤사위와 함께 흥을 돋우고, 몸에 진흙을 잔뜩 바른 학생들이 유럽의 성곽이나 기이한 건물 형상을 한 스티로폼 구조물을 들고 행진했다. 스티로폼에는 'CO2'나 '나는 왜 스티로폼을 썼을까' 같은 글씨들을 적어 지구온난화와 환경문제에 대한 관심을 환기시켰다. 이어 푸른색을 몸에 바른 참가자들이 철창에 갇힌 모습이나 옛날 죄수들이 목에 차던 칼을 쓰고 걸으며 인권과 박해 문제를 떠올리게 했고, 흰옷에 흰색 가면과 긴 종이창을 들고 그 창이 자신의 몸을 찌른 듯한 분장을 한 행렬과, 안에 불을 밝힌 사각 구조물을 한지로 두르고 현대사회의 이슈들을 낙서처럼 적은 7대의 수레가 이어 행진했다.

이들 행렬은 맨 앞의 풍물패 소리 말고도 디제잉 리믹스 음악이 분위기를 돋우고 시민들도 행렬 옆에서 함께 걷거나 참가자들을 향해 박수를 보내는 등 적극 호응해줬다. 이 거리행진 퍼포먼스는 마지막 지점인 5·18민주광장 분수대 주변을 한 바퀴 돈 뒤 스티로폼 소품이며 한지 수레 등을 폐기하고 불태우는 것으로 1시간 30분 정도의 퍼포먼스를 마감했다. 이날 거리행렬은 전 과정을 촬영해서 비엔날레 기간 동안 전시관에서 편집본을 상영하기도 했다. 한국 민주주의 역사 현장이자 광주의 심장부인 금남로와 옛 전남도

청 앞 5·18민주광장에서 1980년의 광주정신과 이후 지금에 이르는 현대사
회 여러 현안 이슈들을 연결하며 한국의 거리굿과 남미 카니발 형식을 접목
해서 풀어낸 독특한 퍼레이드 이벤트였다.

5·18민주화운동 30주년 기념
'오월의 꽃'

2010년은 5·18민주화운동이 30주년 되는 해였다.
따라서 처음 창설 배경부터가 5·18의 예술적 치유와 승화를 주요 가치로 삼
고 있던 광주비엔날레로서는 어떤 식으로든 이를 기념하고 현재화해야 할
필요가 있었다. 당시 비엔날레 재단의 경영자였던 이용우 대표이사는 첫 창
설행사 때 전시기획실장, 제5회 때 전시총감독이었던 미술비평가이자 전시
기획자였다. 따라서 전문분야도 살릴 겸 재단 입장에서 30주년된 5·18을 기
념하기 위해 전시와 학술행사, 이벤트 등의 특별한 프로젝트를 기획하고 진
행했다.

2010년 오월이면 서너 달 후에 개막하는 제8회 광주비엔날레 준비로 재
단 사무처가 한창 바삐 돌아가고 있을 때였다. 그렇다 보니 기존 전시부에서
이 오월행사를 겸할 수 없는 상황이어서 임시기구로 특별프로젝트부를 신설
했다. 그 부서장은 전시부장이던 내가 겸직하고 재단 직원 1인과 기간제 계
약 직원 1인을 충원했다. 추진체제는 광주비엔날레 재단과 5·18민주화운동
30주년기념사업회, 문화체육관광부 아시아문화중심도시추진단, 광주시립
미술관이 공동주최를 하고 광주비엔날레 재단이 주관처였다. 기념사업회는
30주년 오월 행사의 전체적 연계 협력을 위한 것이었고, 아시아문화중심도
시추진단과 광주시립미술관은 전시공간 협조가 주된 목적이었다. 따라서 예
산이며 전체 기획을 광주비엔날레 재단과 이용우 대표이사가 주도하다 보니
대부분의 일들이 재단에서 진행될 수밖에 없었다.

2009년 10월부터 기초검토와 준비에 들어간 이 프로젝트는 이용우 대표이사가 책임큐레이터로 총괄기획을 하고 나와 광주시립미술관 윤 익 학예연구실장이 공동큐레이터를 맡았다. 기본적으로는 5·18민주화운동 30주년과 연계한 행사이면서, 이를 보다 열린 시각에서 현대미술 및 문화담론과 연결 지어 확장시키고, 따라서 실험적 현대미술 현장인 광주비엔날레의 성격과 아시아문화중심도시로서 광주의 개최지 특성 등을 반영한 역사적·미학적 의미를 함축하고자 했다. 그러면서도 전시의 구성에서는 5·18의 직접적 표현이나 자료전, 또는 선언적 의미보다는 '광주정신'의 미래를 열어가는 넓은 의미의 미학적 실천들에 초점을 맞추고자 했다. 이를 위해 주로 민주·인권과 관련된 국내외 역사적 인물이나 사건, 공간 등에 대한 재해석을 중심으로 다양한 시각이미지와 형식, 매체의 작품들을 위주로 했다. 이 같은 기획 의도를 담아 전시명은 '오월의 꽃'이라 했다.

전시장소는 비엔날레전시관은 사전 공간공사로 쓸 수가 없어서 광주시립미술관과 옛 전남도청 앞 광장의 컨테이너 구조물인 쿤스트할레광주(건립공사 중인 국립아시아문화전당의 홍보관)와 금남로2가 뒷길 상가건물의 지하 빈 공간을 이용했다. 참여작가는 13개국 25명(1팀 2인 포함, 국외 15, 국내 10)을 초대해서 광주시립미술관에 18명(팀), 쿤스트할레광주에 4명, 만성회관 지하에 1명, 전남대학교 대강당에서 퍼포먼스 1인으로 배치했다.

가장 많은 수가 배치된 광주시립미술관 전시작품 중에는 옛 전남도청 어두운 밤하늘에 초승달만이 떠 있는 야경을 수묵으로 그린 허달용의 〈하현(下弦)〉, 컨베이어벨트를 타고 끊임없이 동전이 쏟아지는 이경호의 설치작품 〈Circulation〉, 뒤주 틈으로 들여다보면 5·18민주화운동 당시 계엄군들의 폭력적 진압과 이에 저항하는 시민군들 영상이 상영되고 있는 이이남의 〈5분 18초, 3개의 뒤주 이야기〉, 하얀 타일 욕조에 백두산이 둘러서고 검은 물이 가득 담긴 이불의 〈천지〉, 커다란 여행가방과 함께 드로잉과 사진집들

2010년 5·18민주화운동 30주년 기념 특별전 '오월의 꽃' 중 알프레도 자의 설치작품 〈백화제방〉

을 꺼내 벌여놓은 백남준의 〈Fluxus Traveling〉과 전기기자재 조립설치물 〈Post Man〉, 팔각의 플라스틱 파이프 구조물에 호박넝쿨이 자라는 김주연의 〈이숙〉, 대형 송풍기에서 불어대는 강풍에 흔들리고 말라 죽어가는 화초들과 5·18 다큐영상으로 넓은 공간을 채운 알프레도 자(Alfredo Jaar)의 〈백화제방(flowers)〉, 비닐로 막힌 좁은 공간에서 서양문화를 상징하는 케첩과 동양 문화의 상징 간장으로 두 사람이 치열한 싸움을 벌이는 퍼포먼스 영상을 보인 차이 유안 & 지안 준시(Cai Tuan & Jian Jun Xi)의 〈케첩과 간장의 전투 – 2010 광주 프로젝트〉, 스촨성 지진 당시 어린 학생들의 희생과 당국의 축소 은폐를 텅 빈 공간에 노트북 화면의 희생자 명단만으로 고발한 아이 웨이웨이 의 〈4851〉 등 강렬한 메시지 작품들이 많았다.

2010년 '오월의 꽃' 전시에서 허달용의 수묵채색 〈하현(下弦)〉

　또한 5·18민주광장 쿤스트할레 광주 컨테이너 공간에는 계엄군인 공수부대원과 평범한 여성 시민이 빨간 표식을 들고 긴 복도 양쪽에 마주 선 권승찬의 〈Place〉, 비닐포장천에 바느질로 인물들을 무늬처럼 기워 채우고 화물차의 가득 실은 짐을 덮은 마문호의 〈부유-열망〉, 낡은 자전거로 베를린의 동쪽에서 서쪽으로 도로를 역방향으로 거슬러 마르크시즘과 자본주의 사이를 이동하는 라이너 가날(Rainer Ganhal)의 비디오영상 〈칼 마르크스 대로부터 브란덴부르크 게이트를 지나-베를린 1989년을 묵상하며〉, 카리브해 연안이나 뉴올리언스 등지의 카니발 거리행진 영상을 통해 5·18의 시민 집회를 연상시키는 세실리아 트립(Caecilia Tripp)의 〈광주의 봄〉 등 전시됐다. 또한 금남로2가 뒷길의 옛 유흥주점이었던 만성회관 어두운 지하공간에

는 레이저 광선들로 신성한 기하학적 구조를 채운 매튜 슈라이버(Matthew Schreiber)의 〈결정구조〉가 설치됐었다.

한편, '오월의 꽃' 기획행사 중 하나인 이벤트는 아르토 린제이(Arto Lindsay)의 콘서트 퍼포먼스로 전남대학교 대강당에서 펼쳐졌다. '새로운 꽃, 새로운 법'이라 이름 붙인 이 퍼포먼스는 세계적인 실험 음악가이자 행위예술가인 아르토 린제이와 동료 밴드들의 무대공연과 함께 광주여대·호남대 학생 80여 명이 객석에서 무대로 이동하여 공연의 일부가 되거나 대강당의 맨 위층 창문들에 모습을 비췄다 사라졌다를 연출하는 집단 퍼포먼스로 5·18 30주년을 기념했다. 공연과 건축공간과 다중의 행위자들을 결합한 이 퍼포먼스는 객석의 관객뿐 아니라 대강당 밖에 운집한 사람들에게도 독특하고도 장중한 이벤트의 특별함을 느끼게 해주었다.

아울러 전시·이벤트와 함께 행사의 한 축인 국제학술회의는 전남대학교 용지관에서 이틀 동안 열렸다. '예술의 두 얼굴 – 대중과 예술, 그리고 시장'이라는 주제로 진행된 회의는 30년 전 일어난 역사적 사건을 회상하면서 현재의 삶과 대중적 주제, 특히 현대미술의 시장지배와 시장 종속적인 현실에 대해 진단하고 토론했다. 시장의 제도적 장치들 필요성과 대안 기능에 대한 논의와 함께 시장과 미학이 상호공생하는 방안, 미술운동을 통해 대두된 예술이념들의 가치와 역사, 현대사회에서의 대안예술과 대안공간의 역할에 대해서도 논의했다. 고은 시인과 최협 전남대 교수의 대담에 이어 1부 '예술의 저항적, 실험적 가치와 예술운동', 2부 '시장지배 현상의 대두와 비평의 쇠퇴에 대한 대안', 3부 '예술과 미디어, 시장 그리고 관객' 등의 섹션별 소주제를 다뤘다. 발제는 리차드 노블(Richard Noble, 골드스미스칼리지 교수), 알프레도 자(예술가, 건축가, 영화감독) 등 6인이, 토론에는 김영호(중앙대학교 교수), 알레산드라 산드롤리니(Alessandra Sandrolini, 큐레이터) 등 9인이 참여했다.

광주비엔날레 20주년 기념
5·18 특별전 '달콤한 이슬'

2014년은 광주비엔날레 창설 20주년이 되는 해였다. 이에 따라 뭔가 특별한 기획으로 이를 기념하자는 재단 내부 논의가 진행됐고, 가을에 있게 될 제10회 광주비엔날레와는 별개의 특별기획을 개최하기로 했다. 행사의 성격이 미술뿐 아니라 사회문화 분야 등 폭넓은 연결고리를 가져야 해서 외부 전문가들로 자문위원회를 꾸렸는데, 문화예술계는 강연균 자문위원장을 비롯해서 황영성·김선정·박영택 등 11인, 시민사회계는 백수인·조상열·강내희 등 7인, 학계는 이태호·정연심·김남시 등 6인, 시의회 홍인화 의원 등 25인으로 구성했고, 2023년 3월부터 회의를 시작했다.

기본방향은 시민사회와 협업을 통한 '광주정신'의 인문 사회학적 재조명과 그 미래가치의 계발 실천을 위한 광주발 공동가치의 메시지를 발신한다는 데 초점을 두었다. 주제는 '달콤한 이슬, 1980 그 후'라 내걸고 광주비엔날레 재단과 광주시립미술관이 공동주최하여 전시와 학술회의, 퍼포먼스를 진행하기로 했다. 총괄기획은 이용우 재단 대표이사가 맡고, 전시는 윤범모 가천대 교수가, 학술회의는 김상윤 광주창의시민포럼 공동대표가 분담했다. 행사의 의미나 얼개가 큰 만큼 상당한 예산이 필요했는데, 광주비엔날레와는 별개이므로 광주시로부터 특별 지원금을 확보하여 추진했다.

먼저 전시는 20주년을 맞은 광주비엔날레의 창설 배경이기도 한 '광주정신'의 승화 확장과 관련된 국내외 작가 작품들로 8월 8일부터 11월 9일까지 94일간 열렸다. '터전을 불태우라'고 혁신적 메시지를 내건 광주비엔날레 전시와 더불어 바로 옆 시립미술관 공간에서 광주로부터 인류 공동의 가치를 천명하는 데 뜻을 두었다. 모두 14개국 47명의 작가가 초대되어 시대정신을 담은 저항과 풍자, 치유, 화해의 의미를 담은 회화·사진·입체·영상·설치작

품들을 출품했다. 대부분 전시주제인 '달콤한 이슬[甘露]'에 따라 국가폭력이 자행된 광주와 세계 곳곳의 희생과 상처를 씻어내고 치유하는 의미를 담았다.

몇 작품을 예로 들면 오욕의 굴레와 전쟁 등으로 고통받는 중생들의 현생을 되비춰 구원하고 원혼을 달래주는 통도사 감로도 2점이 전시장 입구에 자리하고, 5·18 당시 시민들의 주검과 충격을 역사적 기록화로 묘사한 강연균의 〈하늘과 땅 사이-2〉, 광주의 상처를 마음 깊이 아파하고 공분했던 도미야마 다에코(Tomiyama Taeko)의 〈광주의 피에타〉, 제주 4·3항쟁의 아픈 역사를 드러낸 강요배의 〈동백꽃 지다〉, 그 4·3항쟁의 희생을 강정마을·오사카 등지를 연결해서 다큐영상으로 담은 임흥순의 〈비념〉, 세월호 참사를 현실정치 상황과 대입시켜 대형 화폭으로 엮어냈다가 국가원수 풍자로 전시 불가 파동을 일으킨 홍성담의 〈세월오월〉, 세월호 희생자들이 하얀 비둘기가 되어 깊은 바다로부터 날아올라 천국에 이르기를 기원한 이이남의 미디어아트 설치작품 〈Re Born〉, 독일 근대사의 그늘에 가려진 노동자와 농민, 민중들의 고통스러운 삶과 반전의 메시지를 강렬한 흑백 판화로 담아낸 캐테 콜비츠(Kathe Kollwitz)의 〈희생자들〉, 비참한 중국 기층민들의 삶과 항일 국공내전 시기 사회현실을 비판적으로 판각해낸 루쉰(魯迅, Lǔ Xùn)의 목판화 모음, 거대 폭력과 압박 속에서 고통스러운 삶을 헤쳐나가는 인간초상을 애니메이션 영상으로 그려낸 윌리엄 켄트리지(William Kentridge)의 〈History of the Main Complaint〉 등이 전시됐다. 또한 특별코너로 경기도 광주의 일본군 위안부 피해자 쉼터 '나눔의 집' 할머니들이 미술치료로 그린 〈빼앗긴 순정〉 등 17점도 함께 전시되어 눈길을 끌었다.

한편 국제학술회의는 학계와 문화예술계, 시민사회가 더불어 공동 탐구 논의를 통해 '광주정신'의 인문 사회학적 담론을 재정리하고 마지막에 그 핵심 정신을 대외적으로 천명하자는 방향으로 추진했다. 2014년 1월부터 5월

2014년 광주비엔날레 20주년 특별전 '달콤한 이슬' 중 킨조 미츠루(Kinjo Mitsuru)의 〈낙원〉 연작

까지 세 번에 걸쳐 '광주정신'에 관한 분야별 라운드 테이블을 진행하고, 정치·미디어·환경·미학 등 다양한 주제의 심포지엄과 초청강연회, 퍼포먼스를 진행하여 전시가 끝나는 11월에 최종적으로 '광주정신'에 관한 마니페스토를 발표한다는 계획이었다.

　라운드 테이블(원탁회의)은 전남대학교 5·18연구소가 주관을 맡았다. 첫 번째 원탁회의는 '광주정신의 지구화와 그 실천방안'을 주제로 학계 교수들 위주로 자리를 만들었다. 발제1 '광주정신과 세계화, 도시문화의 재구성'은 정근식(전남대 사회학과) 교수가 발제를 하고, 최영태(전남대 역사학과) 교수가 토론을, 발제2는 '광주정신'에 관하여 박구용(전남대 철학과) 교수가 발제하고 은우근(광주대 사회학과) 교수가 토론을, 발제3 '광주비엔날레와 광주정신'은 조지 카치아피카스(Georgy Katsiaficas, Wentworth 공과대학

2014년 1월에 열린 광주비엔날레 20주년 특별프로젝트 국제학술회의 제1차 라운드 테이블

인문사회과학부) 교수가 발제하고, 박해광(전남대 사회학과) 교수가 토론을 했다. 이어진 종합토론에는 발제 토론자 외에 이재의(광주 나노바이오연구원장), 정현철(광주 폴리텍 교수), 김남시(이화여대 교수), 김상윤(광주 창의시민포럼 공동대표), 전영호(광주전남소설가협회장), 이민원(광주대 교수), 이경률(광주광역시 인권담당관) 등이 발제내용과 '광주정신'에 관한 의견들을 나누었다. 대체로 "'광주정신'은 학살, 저항, 평화를 바탕으로 지역적 특색을 담고 끊임없이 재해석 되는 개념으로 국민들의 직접선거가 박탈된 시점에서부터 발전국가의 정치적 경제적 차원에서 만들어져 역사적 사건으로 분출되었으며, 시간의 흐름에 따라 숙성되는 과정이다"는 것이었다.

두 번째 원탁회의는 3월에 열렸다. 이번에는 문화예술계 활동가들을 초대해서 '광주정신에 대한 성찰과 현재적 의의'를 주제로 토론을 벌였다. 발제 주제들을 보면 '광주정신의 현재성과 패러다임'(김준태 시인), '광주정신의 태동, 형성과 발전과정'(윤만식 연극인), '광주정신과 지역 문화운동에 대하여'(전용호 소설가), '광주정신이 과연 존재하기나 할까?'(홍성담 화가), '5·18은 인간의 숭고함을 보여주는 광주만의 특별한 경험이다'(박문옥 작곡

가), '생명중심 문화운동도시 광주'(임진택 국악인) 등이었다. 토론은 윤범모 (가천대 교수), 이무용(전남대 교수), 나상옥(한국미술협회 광주시지회장) 등이 참여했다. 여기에서는 "'광주정신'은 사회적 제도를 포함한 객관정신으로서, 지역과 민족을 바탕으로 형성된 우리주의에서 보편적인 모두의 정신으로 발전되어야 하며, 우리이면서 모두인 경계에서 성립되고, 객관적으로 안팎의 타자를 지속적으로 형성해가는 정신이어야 한다"는 의견이었다.

세 번째 원탁회의는 시민사회계 주요 활동가들을 패널로 '광주정신 담론의 구체화와 재성찰'을 주제 삼아 토론했다. 먼저 박병기 교수(전남대 철학과)가 '헤겔의 정신철학 개요: 헤겔에게 정신이란 무엇인가?'에 대해 발제를 하고, 이어 김영정(광주진보연대 집행위원장), 최지현(광주환경연합 사무처장), 박봉주(민주노총 광주지역본부장), 이기훈(지역문화교류재단 상임이사), 안평환(광주YMCA 사무총장), 정영일(동강대 사회복지학과 교수), 최은순(참교육학부모회 광주지부 정책실장), 백희정(여성민우회 사무처장), 김태헌(전 5·18민주화운동부상자회 사무국장) 등이 토론에 참여했다. 이 자리에서는 "광주정신의 정수는 지역 민주주의이고, 자발적인 참여와 합리적인 의사 결정에서 비롯된 것이다. 따라서 광주비엔날레가 더 많은 민주주의 요소를 주입할수록 예술의 수동적 소비주의형에서 벗어나 광주시민들의 예술의 향유의 자유가 커진다"는 요지로 논의가 이루어졌다.

초청강연과 심포지엄은 김상윤 국제학술회의 프로그래머의 주관으로 대부분 김남시 교수(이화여대 조형예술학부)가 기획했다. 초청강연은 3월에 홍익대에서 진행한 것 외에 전시기간 중인 8월에서 10월에 3회를 더 진행했는데, 장 드 르와지(팔레 드 도쿄 관장), 알프레도 자(예술가, 건축가, 영화감독) 등을 초청했다. 심포지엄은 20주년 특별전이 개막하는 날의 '지각변동을 일으키는 사람들'을 비롯해서 전시 기간 중 '문명의 생태적 전환', '세계화와 민주주의 위기', '국가폭력', '자립의 확장', '대안적 가치와 삶', '전환도시 : 해

킹 더 시티' 등을 주제로 비엔날레전시관 거시기홀에서 7차례 진행했다.

이와 더불어 특별프로젝트의 동반 이벤트로는 시민과 함께하는 거리퍼포먼스가 있었다. 이무용 교수(전남대 문화전문대학원)가 기획을 맡아 '길 위의 광주정신, 길 위의 퍼포먼스'를 주제로 광주비엔날레 20주년을 시민사회와 함께 기념하고 '광주정신'의 실천적 확장을 위해 광주의 역사·문화 현장을 새롭게 조명하는 데 중점을 두었다. 8개 퍼포먼스 등 대부분의 프로그램은 전시 기간인 8월과 9월에 맞춰 전남대와 금남로, 오월길 등 광주 시내 곳곳에서 동시다발적으로 진행했다. 20주년 특별프로젝트 개막식일에 5·18민주광장에 전국에서 모인 작가들이 미술 난장을 벌인 '오월길을 여는 100인의 5·18 릴레이 아트', 개막일부터 사흘 동안 금남로 일원에서 여러 나라 퍼포머들이 국가폭력에 저항하는 행위예술을 펼친 '국제퍼포먼스아트 LOOK TOGETHER', 오월 사적지를 따라 운행하는 518번 시내버스를 예술작품으로 꾸미고 그 안에서 퍼포먼스와 즉흥공연을 벌인 '518 아트버스', 전남대 정문부터 옛 전남도청까지 오월길을 따라 손수레를 끌며 공연과 퍼포먼스를 진행한 '달콤수레빠' 등이었다.

이렇듯 광주비엔날레 20주년을 기념하는 다양한 전시·학술·이벤트들이 펼쳐졌는데, 그 대미를 '광주정신'의 선언으로 마무리하고자 했었다. 그 '광주정신'이 무엇인지를 분야별로 집중 논의했던 원탁회의의 주요 키워드는 인본정신, 시민자치정신, 주체적 자발성, 공동체정신, 대동정신, 나눔의 정신, 홍익인간정신, 희생정신, 민주 인권정신, 진보정신, 저항정신, 주먹밥정신, 시대정신, 반 생명력의 정화 등이었다. 이런 원탁회의 논의와 초청강연, 심포지엄의 주요 내용들을 토대로 '광주정신'에 관한 마니페스토를 천명하기로 계획했었다.

'광주 선언'으로 작성된 발표문 초안은 "5·18민주화운동의 숭고한 민주정신과 대동정신은 이제 세계인이 주목하는 인류의 소중한 가치로 자리 잡았

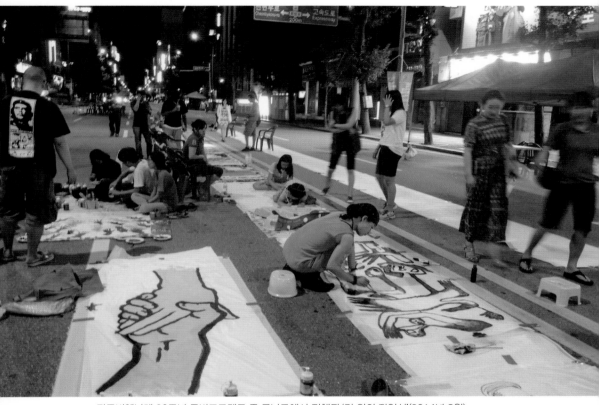

광주비엔날레 20주년 특별프로젝트 중 금남로에서 진행된 '길 위의 작업실'(2014년 8월)

습니다. 야만적인 국가권력에 의한 잔혹한 폭력과 살상 만행에 저항한 광주정신은 한국사회의 민주화를 위한 투쟁의 원천이었습니다. 오월광주가 보여준 절대공동체의 대동정신은 인류가 지향해 온 자유와 정의를 가늠하는 근본 가치임을 재확인합니다…"로 시작한다. 이와 함께 첫째, 지구를 살려야 한다. 둘째, 민주주의를 살려야 한다. 셋째, 어떠한 형태의 국가폭력도 배격해야 한다. 넷째, 언론매체는 공공성을 수호해야 한다. 다섯째, 새로운 공동체와 대안적 삶의 방식을 모색해야 한다고 밝혔다. 그러면서 "민주-정의-공동체-저항의 광주정신이, 자본의 탐욕과 국가권력의 부당한 폭력에 저항하고 피폐해진 공동체의 가치를 복원시키는 전 세계 시민들의 연대로 거듭날 것을 촉구합니다"라고 마무리 짓고 있다.

그러나, 이 특별프로젝트의 한 축인 전시에서 홍성담의 〈세월오월〉 걸개그림 파동과 혼란이 야기됐고, 그에 따른 재단 이사장인 광주시장과 재단 대표이사, 전시의 책임큐레이터에 대한 책임소재 논란이 계속되면서 전시는 물론 국제학술회의나 이벤트까지 모두 묻혀버리는 상황이 됐다. 게다가 특별프로젝트 총괄자인 재단 이용우 대표이사가 사퇴하면서 한창 남은 행사들이 힘을 잃게 됐고, 그 여파로 행사 주최자인 광주비엔날레 차원을 넘어 광주가 세계로 띄워 보내는 역사적 사건으로서 '광주 선언'도 공식적으로 발표되지 못한 채 사장되고 말았다.

광주의 오월과 세계를 잇는 'GB커미션'과 'MaytoDay'

광주비엔날레는 앞서도 얘기했듯이 창설 배경 때문에도 그렇지만 매회 주제전이나 특별전에서 5·18민주화운동과 광주정신을 밑바탕에 두고 있었고, 이러한 색깔이 광주비엔날레만의 차별화된 정체성으로 평가되기도 했다. 그러면서 비엔날레에서는 단지 추모나 기념을 넘어 보

다 열린 관점으로 이를 재해석하고 확장시켜야 한다는 기획들이 초기부터 있어 왔다. 그렇지만 본전시에서는 워낙 거대하고 다양한 담론들을 다루다 보니 그 속에 녹여져 선명하게 부각되긴 어렵고, 따로 집중해서 다루던 특별 전들도 없어지다 보니 멀어지는 5·18과의 시간적 거리만큼이나 이 명제가 점차 희미해지는 것 아닌가 하는 느낌을 주었다.

그러던 차에 예술총감독이 기획하는 광주비엔날레 정례 전시와는 별도로 재단에서 직접 광주 오월을 특화하는 전시를 기획했다. 김선정 대표이사가 2018년부터 기획한 'GB커미션'과 이후 또 다른 특별전으로 만들어진 '메이투데이(MaytoDay)'가 그것이다. 2018년 처음 시작된 'GB커미션'은 기념비적인 장소특정형 신작 프로젝트로 1980년 5·18민주화운동에 뿌리를 둔 광주비엔날레와 개최지 광주의 역사성을 지구촌 세계 시민사회에 민주와 인권, 평화의 묵직한 메시지로 전달한다는 기획이었다. 첫 전시장소를 찾기 위해 옛 전남도청, 옛 광주교도소, 옛 국군광주병원, 옛 505보안부대 등 여러 대상지들을 검토하고 시설물 관리주체 기관이나 5·18 관련 단체와 협의를 진행했다. 그러다가 사용조건이 맞지 않는 다른 곳들을 포기하고 시민군들의 최후 항쟁지였던 옛 전남도청 자리 국립아시아문화전당과 옛 국군광주병원으로 정했다.

이 가운데 국립아시아문화전당(ACC) 문화창조원 복합1관 넓은 공간에는 아드리안 비샤르 로하스(Adrián Villar Rojas)의 영상작품만이 상영됐다. 북한과 대한민국의 경계인 DMZ에서 제작한 장소특정형 다큐멘터리 영상 2점을 스크린 양쪽에 보여주었는데, 분단의 상징인 비무장지대의 역사적 고찰을 그곳 주민들의 평범한 일상의 모습으로 담아 공간의 역사와 문화적 맥락을 전했다.

또한 5·18사적지 23호인 화정동의 옛 국군광주병원은 1980년 오월 당시 계엄군 부상자는 물론 연행되어 고문 폭행으로 만신창이가 된 시민과 사

5·18민주화운동 40주년 기념 GB커미션 중 옛 전남도청 회의실(현 국립아시아문화전당 민주평화교류원)에 설치된 임민욱의 〈채의진과 천 개의 지팡이〉

회 인사들을 강제 이송해 치료했던 역사 현장이지만 2007년 함평으로 이전한 뒤 10년 넘게 문이 닫혀 있던 곳이다. 그렇다 보니 한낮에도 등골이 서늘할 정도로 어둡고 적막한 실내에는 검은 먼지가 수북하고 출입문이며 유리창들은 거의 다 파손된 데다가 일부는 천장이 내려앉고 무성한 잡풀들은 건물 안쪽까지 넝쿨을 뻗어 자라는 등 폐허나 다름없었다. 이곳에 현 상태를 훼손하지 않는 조건으로 제한된 구역만 겨우 사용 허가를 받아 작품을 설치했다.

　작품 관람도 밤에만 관람하도록 해 예고된 시간에 모여 운영요원의 손전등에 의지해 안내하는 대로 따라다녀야 했다. 영국 마이크 넬슨은 건물의 물리적 현존성을 테마로 폐허가 된 공간들에 마치 인간 형해처럼 마르고 주름

청춘 비엔날레

2021년 제13회 광주비엔날레 특별전 'MaytoDay' 중 이인성의 〈플레이어〉와 〈그라운드〉

진 건축 목재들을 세워놓거나 병원 밖 숲속의 빈 국군교회에 병원에서 모아
온 깨진 거울들을 매달아 설치했다. 태국 아피찻퐁 위라세타쿤은 광주 작가
인 이강하와 정선휘 작품을 스크린에 반복해서 띄우는 영상을 설치했고, 카
데르 아티아는 먼지 수북한 당구대에 당구공 몇 개를 올려놓아 어둠의 폐허
속에 숨죽이는 긴장감을 느끼게 했다.

2020년은 5·18민주화운동 40주년이 되는 해였다. 따라서 'GB커미션'도
전 회보다 훨씬 더 많은 작가들로 확대해서 국립아시아문화전당과 옛 국군
광주병원 양쪽, 그리고 일부는 코로나19 확산 때문에 2021년으로 연기된 제
13회 광주비엔날레 전시의 일부로 배치했다. GB커미션 중 ACC 문화창조원
복합5관에서 호 추 니엔(Ho Tzu Nyen)은 동학혁명에서부터 5·18민주화운

동에 이르는 국가폭력과 이에 저항하는 시민들의 봉기를 영화 같은 스토리보드의 애니메이션 영상으로 제작한 〈49번째 괘〉를, 임민욱은 옛 전남도청 회의실에 한국전쟁 당시 민간인학살 현장에서 살아남은 생존자가 만든 옹이진 지팡이들을 네온피스 불빛들과 함께 줄지어 늘어놓은 〈채의진과 천 개의 지팡이〉를 보여줬다. 아울러 옛 국군광주병원 폐공간에서는 거미줄처럼 얽힌 검은 실들 사이사이에 성경 낱장들을 엮어놓은 시오타 치하루의 〈신의 언어〉, 병원 빈방이나 화장실에 희생자들의 분신처럼 의수족들을 의자에 앉혀놓은 카데르 아티아의 〈이동하는 경계들〉 등등이 전회 작품들과 더불어 공간을 지키고 있었다.

한편으로 5·18민주화운동 40주년에 맞춰 5·18정신을 세계 속으로 확산 연결시키기 위한 '메이투데이(MaytoDay)'를 특별프로젝트로 진행했다. '메이투데이'라는 제목은 5월(May)의 일상성(day)을 되짚으면서 그 시점을 현재(today)로 연결한다는 의미다. 이에 따라 5·18정신을 국경을 초월해 유사한 질곡의 역사를 가진 국내외 도시들을 연결해 민주주의 담론과 관점으로 순회전을 갖는 다국적 특별전시 프로젝트로 진행했다. 한국의 서울, 대만의 타이베이, 독일 쾰른, 아르헨티나 부에노스아이레스 4개 도시를 잇고, 그 지역 초청 큐레이터의 기획으로 전시를 구성하며, 이후 하나로 재편해서 광주를 거쳐 이탈리아 베니스에서 전시를 펼치는 것으로 구성했다.

그러나 연초부터 국제 교류와 집단활동을 위축시킨 코로나19의 확산 때문에 프로젝트 진행과정이 순탄치 못했다. 그럼에도 불구하고 대만의 타이베이(5. 1. ~7. 5.)를 시작으로 서울(6. 3. ~7. 5.)과 독일 쾰른(7. 3. ~9. 27.)에서 순차적으로 전시를 진행했고, 부에노스아이레스만 상황이 좋지 않아 2년여 뒤에야(2022. 12. 2. ~2023. 3. 5.) 겨우 개최됐다. 대만에서의 '오월공감: 민주중적중류'는 대만과 한국의 민주화 역사 재조명과 함께 당시 진행 중이던 홍콩 민주화운동을 연결하는 것이었다. 쾰른 전시는 '광주 레슨'이라

는 이름으로 광주시민미술학교 등 민주화운동 과정의 목판화운동과 연대를, 부에노스아이레스는 '미래의 신화'를 제목으로 국가폭력과 비극에 관한 증언들과 저항의 역사에 공감하는 전시를 만들었다.

이 가운데 서울전시는 아트선재에서 우테 메타 바우어(Ute Meta Bauer, 싱가포르 현대미술센터 디렉터)의 기획으로 '민주주의의 봄'을 개최했다. 1980년 5월 이후 40년이 지난 지금의 시점에서 동시대 예술의 언어로 5·18 민주화운동을 다시 조명하고자 했다. 이를 위해 역대 광주비엔날레에 출품됐던 작품들 가운데 관련 작품들을 재구성했는데, 5·18 당시 계엄군 만행에 의한 처절한 학살 현장을 분노와 절규로 표현한 강연균의 〈하늘과 땅 사이 1〉, 당시 보도사진과 함께 구성한 오형근의 〈광주이야기〉 연작, 박태규의 오월 현장의 상처를 묘사한 가상 영화 포스터 〈광주탈출〉, 망월동 구 묘역의 영정사진들을 시간 간격을 두고 촬영한 노순택의 〈망각기계〉, 한국전쟁 당시 집단학살자 유해를 발굴지에서 광주로 이동하는 과정을 생중계했던 임민욱의 이동 퍼포먼스 영상 등이 전시됐다.

이와 함께 1980년 광주의 실상을 전 세계로 알렸던 독일 기자 위르겐 힌츠페터(Jürgen Hinzpeter)의 취재 자료들, 5·18 진압과정에 미국 행정부가 개입했음을 폭로한 미국 기자 팀 셔록(Tim Shorrock)의 아카이브 문서 등, 5·18기념재단과 5·18민주화운동기록관의 협조를 받아 오월 당시의 기록사진 및 출판물들과 함께 구성해서 지난 40년의 시간을 연결 짓고자 했다. 또한 제2전시장인 인사동 나무아트갤러리에서는 격변기 시대의 증언으로서 제작됐던 목판화들을 다시 소환하는 전시회를 병행했다. 1980년대 민주화운동의 대중화 매체이자 기록들로서 김봉준, 손기환, 오윤, 조진호, 한희원 등의 목판화를 한자리에 모은 것이다.

이렇게 여러 나라에서 열린 'MaytoDay'는 가을에 전체 여정을 종합하는 장으로 5·18의 도시 광주로 모아와서 규모 있게 장을 열었다(2020. 10.

5.18민주화운동 40주년 기념 광주비엔날레 특별전 'MaytoDay' 중 1980년대 목판화들을 재조명한 '항쟁의 증언, 운동의 기억'(무각사 로터스갤러리, 2020년 10월)

14. ~11. 29.). 국립아시아문화전당 문화창조원 복합5관과 민주평화교류원 양쪽을 이용한 넓은 공간과 함께 목판화전은 같은 기간에 무각사 문화관에서 서울전보다 더 확대해서 열었다. 원래대로라면 제13회 광주비엔날레 기간이어서 광주가 실험적 현대미술과 민주주의 역사를 비추는 두 큰 전시로 세계 속에 강력한 메시지를 발신할 수 있었겠지만, 코로나19 팬데믹 때문에 비엔날레를 이듬해 봄으로 연기하는 바람에 이 'MaytoDay 광주전'만 열게 된 것이다.

한편, 코로나19로 원래 계획대로 진행하지 못했던 'MaytoDay' 베니스 전시는 코로나가 다소 누그러진 2년 뒤에 다른 버전으로 열었다. '5·18민주화운동 특별전―꽃 핀 쪽으로'(2022. 4. 20. ~11. 27.)라 이름하고 국내외 11명 작가의 회화와 설치, 사진 등으로 꾸몄다. 현지 여건에 맞추느라 축소판이 되긴 했지만 원래 'MaytoDay'의 의도대로 5·18정신의 동시대성 시각화와 더불어 5·18을 매개로 한 국제사회 민주주의에 관한 연대와 공감의 장을 만들고자 했다. 홍성담의 오월 민중항쟁 연작판화, 옛 전남도청과 상무관, 5·18민주묘지, 전남대학교 등 5·18민주화운동 주요 현장의 소리를 담은 김창훈의 〈광주 사운드스케이프〉, 5·18에 관한 광주시민의 기억을 인터뷰한 박화연의 〈마른 길을 적시는 걸음〉, 한국의 근현대기 낡은 사진들에 색을 올리거나 회화적으로 변용한 안창홍의 〈아리랑〉 연작, 이밖에 노순택의 〈망각기계〉, 카데르 아티아의 〈이동하는 경계들〉, 호 추 니엔(Ho Tzu Nyen)의 〈49번째 괘〉, 배영환의 〈유행가: 임을 위한 행진곡 ver. 2〉 등으로 7개월여 긴 시간 동안 전시했다.

한국은
비엔날레
공화국

민간 주도 국제현대미술제로서
비엔날레의 출발

한국은 참으로 비엔날레 대국이다. 1995년 광주비엔날레의 창설과 국제적 성공 이후 수많은 비엔날레들이 잇달아 문을 열어 현재 30여 개가 운영되고 있을 정도다. 비엔날레 발원지이자 문화 선진국들이 많은 유럽이나 현대미술의 집산지라 미국 같은 경우도 한 나라에 한두 개, 많으면 서너 개 정도 운영하는 것과는 대조적이다. 사실 '비엔날레'란 '격년제 현대미술전시회'라는 용어 의미 외에는 그 성격과 내용, 체제를 규정하는 특별한 기준은 없다. 그러다 보니 나라는 물론 한 도시 안에서도 서로 다른 비엔날레가 운영되기도 하면서 전국적으로 지자체별 문화이벤트처럼 계속 늘어나는 것이다. 처음엔 이름도 전시내용도 낯설어했던 '비엔날레'가 짧은 기간 동안 각지에서 번창하고 있는 이 현상은 오래전부터 문화활동이 활발했던 다른 나라들과 비교해서도 확실히 특이한 한국의 문화현상이라 하겠다.

한국에서 '비엔날레'의 시작은 1970년 동아일보사가 주최한 '국제판화비엔날레'가 가장 이르다. 1950년대 말에서 1960년대 초에 반-국전과 비정형

청춘 비엔날레

2004년 제2회 부산비엔날레 전시실

1980년 제1회 공간국제판화비엔날레 대상 수상작 헤르만 클레머스(Hermann Clemers) 〈Schnnecken Post〉, 에칭, 아쿼틴트. 공간사 홈페이지 자료사진

추상(Informal) 전위미술운동으로 등단한 청년작가들이 그로부터 10여 년쯤 지난 이 시기에 한국미술계의 주역들로 성장하면서 신개념의 다양한 작품형식과 활동을 펼치고 주요 언론사들이 이를 지원하는 미술전들을 운영하던 때였다. 이어 1980년 공간사가 주최한 '공간국제판화비엔날레'가 그 뒤를 잇는데, 이전에 진행하던 '공간대상'을 제5회부터 국제전으로 전환한 것이었다. 청년작가들뿐만 아니라 기성세대 작가나 일반인들에게도 매력적인 매체로 한창 확산되던 판화의 인기를 따라 2002년 제13회 때는 63개국 1,029점이 전시될 정도로 규모가 커졌으나 이후 점차 시들해지더니 2011년 제16회 행사 이후 사라졌다.

　지방에서는 1981년 '부산청년비엔날레'가 맨 처음이었다. 부산 지역에서 현대미술운동을 펼치던 35세 미만의 젊은 작가들이 부산화랑협회의 후원을 받아 여러 화랑들을 연결해서 격년제 미술행사로 시작했다. 그러다가 제2회

부터는 국제전으로 전환했고, 1990년 제5회 때는 부산문화회관을 주 공간으로 11개국 107팀까지 규모가 늘어났다. 그러다가 점차 힘을 잃더니 1994년 제7회 행사 이후 소멸되었고, 뒤에 관이 주최하는 부산비엔날레의 밑거름이 되었다. 이와 함께 부산과 비슷한 성격으로 1996년 출발한 대구의 '대한민국청년비엔날레'(뒤에 세계청년비엔날레)가 있었다. 지역 청년작가들의 활동 폭을 넓히기 위해 대구청년작가회 주도로 2004년까지 격년제 행사를 치렀으나 운영상의 문제로 대구시로 넘겨져 2008년까지 계속하다가 이후 대구아트페어의 일부 행사로 변형되면서 사라졌고, 2014년 한 차례 부활의 날개를 펴는 듯했으나 뒤를 잇지는 못했다.

그러나 무엇보다도 한국의 비엔날레를 민간 미술계가 아닌 공공영역에서 주도하면서 춘추전국시대를 맞이하게 된 것은 1995년 '광주비엔날레' 출범부터였다. 1990년대 중반까지 청년작가들에 의해, 또는 언론사가 주최하여 운영되던 국내 비엔날레가 광주비엔날레 창설을 계기로 예술과 정치·사회적 관계들이 결합된 공공영역의 대형 문화이벤트로 변모하게 된 것이었다. '88 서울올림픽'이나 '1993대전엑스포'를 잇는 국가단위 대형 국제문화 이벤트로 여겨진 이 행사가 언론매체의 경쟁적인 보도와 프로그램들을 통해 대대적으로 홍보되고, 문화환경이나 도시 인프라 면에서 척박하기만 한 지방 도시의 한계에도 불구하고 첫 회 163만 명이라는 기록적인 관람객들을 모으면서 한국 문화예술계에 새로운 메가 이벤트 시대를 열게 됐다. 그리고 때마침 그해에 지방자치제도가 시작됐는데, 지방도시에서도 전국은 물론 국제적으로도 대단한 관광 홍보 효과를 낼 수 있다는 자극제가 되어 이후 지역별 문화관광 축제처럼 경쟁적으로 비엔날레들을 출범시켰다.

광주에 이어 부산에서도 부산시 주최로 1998년과 2000년 두 차례 개최하던 '부산국제아트페스티벌'을 2002년 행사부터 '부산비엔날레'로 명칭을 바꿨다. 광주는 광주광역시와 재단법인 광주비엔날레가 공동주최하는 민관

협력체제이고 비엔날레 전용 전시관을 주 공간으로 이용하고 있지만, 부산은 부산광역시 단독 주최에 부산시립미술관을 주 전시공간으로 이용하고 있어서 운영방식에서는 광주가 실험적 시도를 하기에도 좀 더 자유로운 편이다. 이러한 광주와 부산의 비엔날레 운영을 모델 삼아 주관은 조직위원회나 관련 단체가 맡더라도 주최는 공기관을 앞세워 예산과 행정적 지원을 안정되게 확보하려는 미술계와, 미술행사를 통해 도시 문화정책과 관광·홍보 효과를 취하려는 민·관 양측의 이해관계를 충족하려는 경우들이 많다. 지역의 고유문화자산 계발 교류와 더불어 지자체의 대외홍보 이벤트로서 효과나 활용도를 기대하면서 새로운 비엔날레들이 계속 이어지고 있는 상태다.

한국에 비엔날레 붐을 일으킨 광주만 해도 광주비엔날레 외에 광주디자인비엔날레, 소촌산단비엔날레, 양림골목비엔날레 등 4개가 있다. 시나 구에서 주최하는 앞의 경우들과 달리 양림골목비엔날레는 주민과 지역 내 작가들이 협의체를 꾸려 주관하면서 마을을 주 무대 삼아 광주비엔날레 기간에 마을의 일상 삶의 공간으로 외지 관람객과 관광 여행객들을 끌어들이려는 문화행사로 개최한다는 점이 눈여겨볼 점이다. 일본의 세토우치트리엔날레나 에치고츠마리트리엔날레가 섬이나 마을을 주무대로 삼는 것과 비슷한 형태다.

이렇듯 우리나라 지역별로 열리다가 멈췄거나 열리고 있는 비엔날레는 크고 작은 것들을 모두 합하면 대략 30여 개가 된다. 일부 지역 미술단체가 주관하는 곳도 있지만 대부분은 관이 주도하는 형태다. 앞에 든 1970~1980년대 민간 운영 비엔날레와 대전청년트리엔날레(1987~2000, 운영위원회) 외에 광주비엔날레 창설 이후 급증한 비엔날레들로 갑자기 한국은 비엔날레 공화국이라도 된 것 같았다. 앞서 얘기한 부산비엔날레뿐 아니라 대한민국청년비엔날레(1996~2008, 2014, 대구시 / 대구청년작가회), 세계서예전북비엔날레(1997~, 전라북도 / 조직위원회), 청주공예비엔날레(1999~, 충

2008년 제5회 서울국제미디어아트비엔날레(현 미디어시티서울)에서 AES+F group의 〈최후의 반란〉(2005)

2006년 타이페이비엔날레 전시실, 2013년 고베비엔날레 야외전시장 메리켄파크

청북도·청주시 / 조직위원회), SeMA미디어시티서울(2000~, 서울특별시 / 서울시립미술관), 경기세계도자비엔날레(2001~, 경기도 / 도자문화재단), 서울국제타이포그래피비엔날레(2001~, 문화체육관광부 / 한국공예디자인문화진흥원·한국타이포그라피학회), 금강자연미술비엔날레(2004~, 공주시 / 한국자연미술가협회 야투), 인천여성미술비엔날레(2004~2011, 인천시 / 조직위원회), 안양공공예술프로젝트(2005~, 안양시 / 안양문화예술재단), 대구사진비엔날레(2006~, 대구시 / 조직위원회), 이코리아전북비엔날레(2012, 완주군 / 조직위원회), 창원조각비엔날레(2012~, 창원시 / 추진위원회), 대전과학예술비엔날레(2012~, 대전시 / 대전시립미술관), 애니마믹비엔날레(2013~, 대구시립미술관), 강원국제트리엔날레(2013~, 강원도 / 강원문화재단), 제주비엔날레(2017~, 제주도 / 제주도립미술관), 서울도시건축비엔날레(2017~, 서울시 / 서울디자인재단), 전남국제수묵비엔날레(2018~, 전라남도 / 전남문화관광재단) 등이 계속 만들어졌다.

이 같은 광주비엔날레 이후 일어난 비엔날레 붐은 인접국들에서도 마찬가지다. 앞서 만들어진 도쿄비엔날레(1952~1990, 2020~), 인도트리엔날레(1968~), 방글라데시비엔날레(아시안아트비엔날레, 1981~), 족자비엔날레(1988~), 타이페이비엔날레(1992~, 1998년부터 국제비엔날레로 전환)도 있지만, 상하이비엔날레(1996~), 요코하마트리엔날레(2001~), 광저우트리엔날레(2002~, 2015부터 광저우아시아비엔날레로 전환), 베이징비엔날레(2003~), 싱가포르비엔날레(2006~), 고베비엔날레(2007~), 관두비엔날레(2008~, 타이완), 세토우치트리엔날레(2010~), 에치고츠마리트리엔날레(2012~) 등이 계속해서 새로 등장했다. 이들은 제대로 된 전시공간이나 문화적인 기반을 갖춘 경우도 있지만, 도시 곳곳의 이용 가능한 크고 작은 공간들을 연결해서 비엔날레라는 이름으로 국제현대미술전을 열면서 도시의 문화정책을 펼치거나 지역문화축제의 장으로 활용하기도 한다.

비엔날레는 왜 하는 걸까

그렇다면 이토록 유독 우리나라에 비엔날레가 많은 이유는 뭘까. 뭘 하기 위한 걸까. 이만큼 현대미술의 열기가 높은 나라였던가… 앞에 얘기한 한국 지방자치제도의 경쟁적 정치·행정제도에 따른 현상이긴 하지만 다른 도시에서 뭘 해서 빛을 봤다 싶으면 바로 따라서 비슷한 행사를 곳곳에서 만들기 때문이다. 그러면서 대부분 비엔날레 본래 취지나 성격을 살려 특화하기보다는 '국제'라는 간판을 붙여 지역을 알리는 문화축제로 홍보 수단화하는 주객전도가 많다. 좋게 보면 현대미술을 도시나 지역 할 것 없이 활성화하고 대중과 가깝게 하면서 예술적 자극과 충전을 일반화할 수도 있겠지만, 다른 한편으로는 비슷비슷한 행사들의 되풀이로 비엔날레에 대한 신선도나 관심을 반감시키는 물타기가 되기도 한다. 그래서 이쯤에서 우리나라에서 열리고 있는 수많은 비엔날레들의 성격을 짚어 볼 필요가 있다.

첫째로는 비엔날레 본연의 순수 현대미술 창작 발표 교류의 장을 우선하는 경우다. '비엔날레'는 격년제를 기본으로 하지만 3년, 5년, 10년 만에 한 번씩 개최하는 미술 전시회도 '비엔날레'라고 함께 묶는다. 그러나 비엔날레 행사에서 우선 중요한 것은 정례적인 시간의 주기보다는 일반 미술관이나 갤러리 전시보다 더 자유롭고 과감한 실험적 현대미술 작품들의 발표와 교류의 장을 만드는 데 있다.

한국의 비엔날레 가운데 현대미술의 창작활동 진흥 교류의 장으로 운영된 예로는 동아일보사가 창사 50주년을 기념하며 1970년 처음 창설해서 1994년까지 개최한 '서울국제판화비엔날레'와, 공간사가 1980년부터 2011년까지 30여 년 동안 지속했던 '공간판화비엔날레'가 앞선 예들이다. 한정된 평면에 개성 있는 예술세계를 집약시켜내는 회화성과, 표현방법과 기술의 다양성, 회화의 유일성과는 다른 복제성 등으로 작가나 수요자에게 매력적

인 판화를 통해 한국 현대미술에 활력을 불어넣었던 국제미술제였다.

또한 1981년부터 1994년까지 부산 지역 35세 미만 청년미술인들이 현대미술의 적극적인 모색과 창작활동 활성화를 위해 자생적으로 만들어 운영했던 '부산청년비엔날레', 대전 지역 37세 미만 청년작가들에 의해 1987년부터 2000년까지 치러진 '대전트리엔날레', 대구 지역 청년작가들의 주도로 1996년부터 2008년까지 개최된 '대구청년비엔날레'(2014년 세계청년비엔날레), 대도시의 복잡한 개최환경 속에서도 비교적 다른 정치·사회·도시관광 등의 목적성을 앞세우지 않은 2000년부터의 '서울미디어시티비엔날레'(SeMA미디어시티서울)와 2001년부터 열린 '타이포그래피비엔날레' 등이 비교적 미술 이외 다른 목적성을 띠지 않은 예들이라 할 수 있다.

두 번째는 현대미술과 도시의 인문 사회적 특성을 결합하는 경우다. 광주비엔날레 창설은 중앙정부나 지자체의 정치적 판단과 도시의 역사에 복합적으로 연결되어 있다. 말하자면, 문민정부의 정치적 슬로건이었던 '세계화·지방화'를 뒷받침하면서 그해에 처음 지정된 '미술의 해'를 가시화하고, '진상규명과 책임자 처벌'이 여전히 큰 이슈로 남아 있던 '5·18민주화운동' 이후 도시의 상처 치유와 그 예술적 승화, 거기에 더하여 '예향' 전통의 현대적 계발 등의 명분이 국제적 문화관광 기반이 열악한 광주에서 거대 국제 예술행사를 창설하게 된 배경이었다.

그리고 다른 한편으로는 비엔날레의 모태인 베니스비엔날레 100주년에 베니스 카스텔로공원 안 마지막 국가관인 한국관 개관에 맞춰 국내에서도 국제비엔날레를 창설하려는 정부의 정책적 필요성도 함께 연결되어 있었다. 이러한 광주비엔날레의 정치·사회·인문·예술 등 여러 복합적인 탄생 배경이 세계 300여 개(세계비엔날레협회 IBA 웹사이트 참조) 비엔날레 가운데 유독 인문·사회적 특성이 뚜렷한 비엔날레로 평가되는 이유이고, 다른 비엔날레와는 차별화된 중층적 함의를 지니고 있다. 사실 광주비엔날레 창설 이후

행사의 형식과 체제를 차용 또는 변형한 국내 20여 개 비엔날레들이 만들어졌지만 정치 사회적 배경이나 특성이 뚜렷한 경우는 광주가 유일하다.

세 번째, 지역의 독특한 역사 전통을 현대미술로 녹여내어 지역성을 특화하는 경우다. '비엔날레'는 현대미술전시회가 기본성격이다. 그러면서도 요즘의 문화행사들은 일상 또는 지역과 밀착하는 경향을 보이고, '비엔날레'라는 이름으로 이를 이벤트화 하는 경우도 많다. 이들은 대개는 전문 예술행사로 인지도가 높은 '비엔날레'라는 이름을 차용해서 예술과 지역 문화관광산업을 결합하려는 의도가 깔려 있다. 더구나 지방자치제도 특성 때문인지 도시 간의 경쟁이 치열해지면서 광주비엔날레처럼 도시홍보 면에서 성공을 거둔 선례를 모방하는 후발주자들이 계속 등장하는 양상이다.

한국과 아시아를 대표하는 실험적 현대미술의 국제거점인 광주비엔날레도 창설 배경이나 차별화된 정체성 면에서 도시 특성과 깊은 연관을 맺고 있다. 이를테면 예향 전통의 현대적 계발과 더불어 도시에 깊이 패인 1980년 오월의 상처와 이후 한국 민주화운동의 주요 거점으로서 활동을 배경으로 하고 있고, 유무형의 여러 파급효과들로 지역은 물론 국가 차원의 문화적 브랜드 파워를 만들어 오고 있는 것이다.

또한, 현존 세계 최고 금속활자본인 '직지심체요절'의 제작지라는 역사를 바탕으로 공예와 문화산업을 접목해서 1999년부터 대규모 국제공예전람회의 장을 운영하고 있는 청주공예비엔날레, 조선 후기 백자 관요의 중심지라는 전통을 살려 지역 도자산업을 진흥시키고자 만든 '경기도자페스티벌'을 개편해서 2001년부터 새롭게 출범한 경기도자비엔날레, 백제 고도의 고대문화 역사를 바탕으로 지역 자연환경에 현장예술을 결합시킨 '야투' 활동을 토대로 2004년 첫 장을 연 공주의 금강자연미술비엔날레, 2005년부터 도시의 일상과 시민 삶의 현장에 공공미술작품들을 설치해서 도시 문화자산을 축적시켜 온 안양공공예술프로젝트 등이 그런 예들이다.

청춘 비엔날레

2018년 제1회 전남국제수묵비엔날레 중 목포문화예술회관 전시작품 일부

또한 제주의 천혜 자연 관광자원과 민속문화 요소들을 자산으로 현대미술·지역문화·자연환경을 결합해서 특화시키고자 2017년 시작한 제주비엔날레, 호남 남화 전통과 화맥을 토대로 현대 수묵화의 거점이 되고자 2017년 프레 행사를 거쳐 2018년 첫 회를 열었던 전남국제수묵비엔날레 등 지역문화에 뿌리를 둔 비엔날레들이 계속 이어지고 있다.

네 번째는 특정 장르를 전문화해서 차별성을 내세우는 경우다. 현대미술은 기존의 장르 개념에서 벗어나 재료나 표현형식을 끊임없이 확장하며 복합적이고 다원화되어 가는 중이다. 그만큼 장르 구분이 모호할 뿐만 아니라 더 이상 의미가 없어진 지 오래다. 그러나 복합문화예술축제를 지향하며 출발한 광주비엔날레에 뒤이어 1990년대 후반부터 지역마다 경쟁적으로 만들어진 후발 비엔날레들은 다른 비엔날레들과 차별화를 위해 특정 장르를 전문 분야로 내세워 지역 문화정책이나 관광산업과 연계시키는 경우들이 많다. 전주-서예, 청주-공예, 서울-미디어아트·타이포·도시건축, 경기-도자기, 광주-디자인, 안양-공공예술, 대구-사진, 창원-조각, 전남-수묵화 등이 그런 장르 중심형 비엔날레들이다. 지역의 문화자산이나 전통을 현대화시키면서 지역 특성화 사업으로 연결하려는 의도들이다. 전국 각지에서 현대미술의 각 장르를 분담해서 지원 육성하고 활성화시키니 나라 전체로 보면 전 분야가 고루 성장할 수 있는 구도이긴 하다.

그러나 처음부터 순수하게 지역 문화예술의 진흥 육성이 목적이기보다는 현대미술의 한 조각씩을 떼어내 지역문화나 도시정책의 기대효과를 채우려는 경쟁관계가 앞서기 때문에 지역 간이든 각 행사 간의 유대나 협력은 거의 없는 편이다. 더구나 다른 행사에서 돋보이는 점이나 현대미술의 복합적인 특성을 끌어들여 전시 구성효과를 높이기 위해 본래 채택한 장르 외의 다른 분야나 시각예술의 일반요소를 끌어들여 오히려 행사 고유특성을 약화시키기도 한다.

다섯째로 들 수 있는 것은 대형 국제행사의 연계 효과를 높이려는 쪽이다. 대부분의 비엔날레들은 시각예술을 특성화한 국제 문화교류의 장을 표방하고 있다. 예술의 여러 영역 가운데 비교적 젊고 실험적인 무대라는 이미지가 강한 '비엔날레'를 다른 행사나 정책사업에 연결시켜 문화도시 또는 문화정책의 외연을 넓히려는 포장들을 자주 볼 수 있기 때문이다. 특히 문화·체육·관광을 하나로 묶는 경우가 많은데, 정부와 지자체가 유치하는 스포츠 행사를 풍성하게 내보이기 위해 동반 문화예술 행사의 하나로 비엔날레를 활용하는 것이다.

예를 들면, '2002한일월드컵'에 맞춰 광주비엔날레 개최 시기를 조정한 적이 있었다. 1995년에 시작했으니 격년 주기를 맞추려면 원래는 1999년 가을에 세 번째 행사를 열어야 했지만 2000년 봄으로 변경했었다. 물론 세기말의 우수와 회의적 분위기보다는 새천년 벽두인 2000년 새봄에 빛고을 광주로부터 인류사회의 미래를 밝힐 빛을 발신한다는 뜻이 주요 이유였다. 그러나 이와 함께 2002년 봄에 한국에서 열릴 월드컵 행사를 '문화 스포츠'로 각색하고, 국내외 외지인들에게 국제 미술행사 방문을 유도해서 문화적인 볼거리 즐길거리를 풍부하게 제공한다는 목적도 함께 고려한 조치였다. 이에 따라 월드컵 행사년 전회부터 미리 시기를 조정해서 제3회는 2000년 봄에, 제4회는 2002년 봄 월드컵 기간에 맞춰 개최했다. 그러나 결과적으로 정작 선수단이나 관계자, 경기 관람차 방문한 외지인들의 관심은 예술행사와는 별개여서 실제 연계 효과는 거의 없었다. 오히려 실내에서 차분하게 작품을 감상하고 교감하는 미술전시에 밖으로 기운이 발산되고 변덕이 심한 봄날의 기후환경이 부적절해서 다음 회차인 2004년 행사부터는 다시 가을로 되돌리게 됐다.

스포츠와 예술행사의 결합은 강원국제트리엔날레도 마찬가지다. 원래 2018평창동계올림픽을 문화올림픽으로 꾸미고, 열악한 강원권의 문화환경

을 채워줄 국제 미술행사로 비엔날레를 채택했다. 그러나 2013년 첫 행사를 시작할 때 정책적 필요에 따라 짧은 기간에 급조하다 보니 국제 전문행사라기에는 모자람이 많았고, 충분치 못한 준비기간과 끼워 맞추는 듯한 행사 추진이 문제였다. 그럼에도 강원도의 민속문화와 관광 자산들을 연결한 장소 선정과 행사구성에서 비엔날레에 거는 지역의 기대들은 높았었다. 그러다가 2018년 평창동계올림픽이 열릴 때 강원국제비엔날레로 이름을 바꿨고, 2021년부터는 강원국제트리엔날레로 간격을 더 늘려 진행하고 있다.

스포츠 쪽은 아니지만 대형 국제행사와 연계한 후속 사업으로 시작한 경우로는 대전과학예술비엔날레가 있다. 1993년 열린 '대전엑스포'의 자기부상열차·갈락티파스·뉴로컴퓨터 등 첨단과학기술 분야의 개최 성과와 당시 구축된 과학특화 기반시설이나 과학도시 이미지를 살려 예술과 과학을 결합시키고자 2012년부터 '프로젝트대전'이라는 격년제 국제 미술행사를 개최해오고 있다. 물론 대전엑스포 당시에도 촉각예술전, 테크노아트전, 리사이클링 아트전 등 미술행사를 곁들여 문화적인 다양성을 확장시켰지만, 일회성으로 끝날 대규모 국제행사의 개최 효과를 비엔날레 형식으로 환류시킨 것이다. 이후 2018년부터는 대전비엔날레로, 2022년부터 대전과학예술비엔날레로 이름을 바꿔 진행하고 있다.

비엔날레는 무엇을 해야 할까

무엇이거나 지속성을 갖기 위해서는 그 의미와 가치에 대한 폭넓은 공감대가 뒷받침되어야 한다. 이름만 비엔날레일 뿐 지역 주최 문화축제의 하나로 변용되는 경우들이 많지만, 그러나 비엔날레라고 이름을 걸고 하는 행사라면 비엔날레 본연의 성격과 가치를 우선하고 지켜야 마땅하다. 따라서 비엔날레의 본래 가치는 결국 지속적인 과제일 수밖에 없다. 실험적 창작활동을 북돋우고 현대미술의 담론을 확장시키면서, 국내외

청춘 비엔날레

미술문화 교류 통로와 교감의 공간을 넓히고, 대규모 이벤트성 행사를 통해 최신 현대미술에 대한 일반 대중의 관심과 접촉 기회를 더 많이 늘림으로써 시각예술의 성장은 물론 국가나 지역의 예술과 문화관광산업을 활성화시키고 있는 것은 지금의 춘추전국시대 같은 비엔날레 공화국의 순기능이다.

그러나 개최지만 다른 비슷비슷한 미술이벤트들이 전국 곳곳에서 끊임없이 열리고, 같은 시기에 3~4개씩 겹쳐 열리기도 하면서 '특별한 무엇'이었던 비엔날레에 대한 흥미를 반감시키고 피로감을 유발시킨다는 반응들이 적지 않다. 더구나 국제행사로서 품격과 내용을 갖춰 손님을 초대할 만한 전문 기획자나 경험 있는 인력들이 부족한 상태에서 경쟁적으로 행사만 늘어나다 보니 결국 몇몇 기획자들에 의한 비슷한 기획이 재가공되거나 행사 운영에서도 부실해지는 요인이 되기도 한다. 따라서 비엔날레 대국의 장단점 속에서 각 운영주체들이 공통되게 갖춰야 할 비엔날레 본연의 가치와 과제를 되새겨 볼 필요가 있다.

그 첫째로는 창의적 실험정신과 다원성의 확장으로 현대미술을 선도하는 것이다. 나날이 진화 확장하는 현대미술이지만 비엔날레는 그보다 더 확실하게 형식적 파격성이나 창작과 공유의 방식에서 새로운 장을 여는 시대문화의 선도처여야 한다. 물론 미술관이나 갤러리에서도 과감하고 무게 있는 기획전들이 수시로 열린다. 하지만 비엔날레는 본래 성격 자체가 보다 대담하고 진취적으로 일반 통념과 기준을 뛰어넘는 예술적 실험의 장이길 기대받고 있다. 따라서 이를 통해 현대 시각예술의 다원적 요소들을 증폭시켜내고 그 활동 폭을 훨씬 넓혀가는 주 무대이어야 하는 것이다. 주기적인 행사의 반복에서 쌓인 노하우가 내부의 관행이나 틀로 굳어질 수도 있기 때문에 조직 전체의 혁신적 태도가 늘 기본이 되어야 한다.

둘째는 행사의 색깔과 정체성이 뚜렷해야 한다. 비슷한 유형의 행사들이 많아질수록 차별화는 사활이 걸린 과제가 된다. 단지 특정 장르를 전문분

광주 양림동을 기반으로 한 양림골목비엔날레 두 번째 행사(2023) 중 김설아의 〈목숨 소리−문지방을 넘어서는〉(양림동 빈집)

야로 삼았다고 해서 차별성이라고 내세우기에는 유사 행사가 너무 많고 일반 향유자들의 문화적 안목도 계속 달라지고 있다. 창설 동기가 도시의 역사와 시대 배경에 따른 것이든, 예술 내부적인 동인이든, 지자체의 정책적 필요 때문이든, 사람들을 끌어들여야 하는 행사로서 독자적인 성격이 명확해야 한다. 예술에서 공감대와 흡인력을 좌우하는 행사의 질과 내용의 차별화도 결국은 본래 뿌리와 지향하는 가치가 분명해야 이루어질 수 있기 때문이다. 당연히 일반 미술관이나 갤러리들의 기획전과는 달라야 한다. 사실 미술관에서 비엔날레를 개최하는 경우도 적지 않다. 이런 경우 그 미술관의 평소 기획전들과 전시 공간도 같은 데다 내용이나 구성도 특별히 다를 것이 없다면 비엔날레라는 이름이 오히려 관람객의 호기심과 만족도와는 반대로 실망감만 높일 수도 있다.

셋째는 지역사회와 동반 성장하며 도시문화 속 공공성을 확대해 가야 한다. 요즘은 도시 간의 교류와 협력, 경쟁이 일반화되어 있다. 도시의 한 행사가 나라를 대표하여 국격을 높이기도 하고 지역은 물론 나라 전체에 파급효과를 만들어내기도 한다. 그러다 보니 행사의 뿌리가 결국 도시 또는 지역일 수밖에 없게 됐다. 개최지의 역사·문화 전통과 자산, 이를 응집시켜내고 새롭게 키워내는 리더와 구성원들의 의지나 활동력, 정치·사회적 관계나 경제력들에 따라 행사의 힘이 달라지기도 한다. 오늘날의 비엔날레가 민간 영역의 자생적인 비엔날레들을 대체하게 된 지자체나 기관의 제도권 이벤트성 행사일지라도, 이를 통해 지역 또는 도시의 문화 비전과 어떻게 관계시킬 것인가는 동반성장에 대한 합의와 신뢰가 밑바탕이 돼야 한다.

또한 예술 장르나 소구대상, 장소와 공간에서 특정 범주에 국한하지 않는 요즘 비엔날레의 확장된 틀을 이용해 지역사회의 도시문화 속 공공가치를 늘려갈 수 있다. 지역사회와 도시의 공적 차원에서 미래 비전을 갖는 정책사업을 발굴하고 실현하는 데 있어 비엔날레의 브랜드 파워를 통해 이를 뒷받

침해줄 수도 있다. 또한 시민이 주체가 되는 전시 추진과정과 참여프로그램도 비엔날레의 공공성을 키우는 방법이다. 단, 비엔날레는 일반 사회교육이나 시민문화프로그램과는 달라야 한다. 당초 비엔날레가 목표했던 지향점을 전제로 차별화한 행사내용과 추진과정을 통해 공공의 가치를 실현해내는 과정과 방법이어야 한다.

넷째로 안정적이고 지속성 있는 개최를 위해 예술과 문화경영을 접목할 필요가 있다. 비엔날레는 일회성 이벤트는 아니다. 따라서 안정된 체제로 지속적인 개최를 하기 위한 내적 기반 다지기로 경영이라는 차원의 행사운영이 중요할 수밖에 없다. 더욱이 민간 부문의 후원 확보나 자체 재원 조성도 큰 과제고, 공공기금 지원도 까다로운 절차와 경영지표 중심의 평가, 초기 준비부터 결과정리와 후속 환류까지 전 과정을 통합 관리해야 하는 상황에서 경영의 관점이 더 많이 필요하게 됐다. 그러나 이러한 상황들을 이유로 문화예술의 자율성과 불특정성을 위축시킨다면 비엔날레처럼 최대한 자유롭고 창의적이어야 하는 예술현장에서 제약과 압박 요인으로 작용하게 될 것이다.

사실, 순수예술 행사로 수익사업을 벌리고 이윤을 내는 것은 한계가 있다. 그럼에도 공공예산의 지원 관리기관에서는 경제지표에 의한 계량화된 가치측정이 정성적 평가보다 훨씬 비중이 높은 것이 현실이고 자생력을 요구하기도 한다. 그렇다 보니 무형의 문화적 영향 또는 비가시적 성과까지도 구체화시켜 정책당국이나 문화기관, 민간기업, 시민사회에 공감대를 넓히는 것이 주요 과제가 되어 있다. 따라서 이러한 문화적 가치와 경영 측면의 성과를 균형 있게 이끌 수 있는 리더의 역할이 중요한 덕목이 되고 있는 것이다.

다섯째, 차세대 창의적 인재와 문화인력을 양성해 가야 한다. 비엔날레는 단지 현대미술뿐 아니라 인문·사회·정치·경제 등 여러 분야와 밀접한 관계를 맺고 있다. 행사의 추진이나 성과의 공유뿐만 아니라 창의적 사고와 관점을

2006년 광주비엔날레의 발전 성장을 위한 평가포럼

열어주는 자극제이기도 하다. 한국에서 본격적인 국제비엔날레의 시대로 전환된 지 이제 30여 년이 되다 보니 시대 문화와 사회, 세상을 바라보는 다양한 시각과 표현들을 주기적으로 접하면서 성장한 '비엔날레 키즈'들이 미술계뿐 아니라 사회 각 분야에서 중추적인 인재들로 중요한 역할들을 펼치고 있다.

간접적인 관람 학습에서부터 참여작가, 도슨트, 운영인력 등으로 현장을 경험하면서 쌓은 문화감각과 사고의 확장, 실현 방법에서 간접 체험과 대담성 등으로 세대문화가 달라진 것이다. 문화는 결국 사람들 속에서 만들어지고 사람들로 인해 그 힘과 가치가 달라진다. 비엔날레 같은 특별한 문화의 장을 경험한 세대들은 지역사회와 나라, 인류의 미래 자산들로 성장해 가는 만큼 창의적인 인력양성은 비엔날레의 중요한 가치이자 과제이다.

나라 밖에서
광주비엔날레를 보는
눈들

해외 전문매체들의 시각

행사를 하다 보면 이를 찾아주는 관람객은 물론 일
반 시민과 관련 분야의 평가들이 객관적 거울이 되곤 한다. 계획한 개최 효
과를 확인하기 위해서도 그렇고 미비점을 보완해서 더 나은 행사를 만드는
데 필요한 자료이기 때문이다. 1995년 처음 광주비엔날레를 열었을 때 아무
래도 국제행사이다 보니 해외에서는 어떻게 보는지 유력 매체들의 평가가
관심일 수밖에 없었다. 5·18의 상처를 안은 도시 광주에서 대규모 문화예술
행사를 연 것에 우선적인 관심을 보이면서 그 비엔날레에 도시의 역사와 현
재를 어떻게 담아내었는지에 대한 보도와 평가들이 많았다.

이 가운데 프랑스의 [르 몽드(Le Monde)]지는 1995년 첫 광주비엔날레
행사에 대해 "세계 어느 비엔날레 못지않은 훌륭한 행사를 마련하고, 극동에
서는 유일한 비엔날레를 창설한 광주는 이제 아시아 지역에서 문화적 선두
주자가 되고자 하는 뚜렷한 의지를 과시하고 있고, 이번 비엔날레는 국제,
국가 및 지역 차원의 요구를 모두 만족시켜주기 위한 노력을 시도하고 있는
것으로 평가받고 있다. 또한 경제 발전을 이룩한 한국의 문화에 대한 관심은

많은 개발도상국가들의 경제개발의 모델이 되고 있는 한국이 또 다른 모범을 보이고 있다"고 보도했다.

또한 일본 [요미우리신문(讀賣新聞)](1995. 11. 9.)은 "문화전략으로서의 현대미술을 진흥시키고 아시아의 주 미술 조류를 대표하며, 한국미술의 세계 진출을 추구하고 있다"고 보도했고, 이탈리아 미술전문지 『도무스(Domus)』(1996년 2월호)는 1995광주비엔날레의 추진과정과 본전시, 특별전 등을 자세히 소개하며 다양한 민족적 양식을 구체화시킨 성공적인 전시라고 평했다.

두 번째인 1997년 광주비엔날레 '지구의 여백'에 대해서도 프랑스 일간지 [르 휘가로(Le Figaro)](1997. 9. 16.)는 '광주(한국)-아시아의 중심에 있는 신생 비엔날레'라는 제목으로 "광주비엔날레는 어느 것에도 비교할 수 없는 활기찬 조직의 단단한 구성으로 관람객을 놀라게 한다. 비엔날레가 창설된 지는 얼마 되지 않았지만 세계의 다른 중요한 비엔날레들인 베니스, 상파울로,

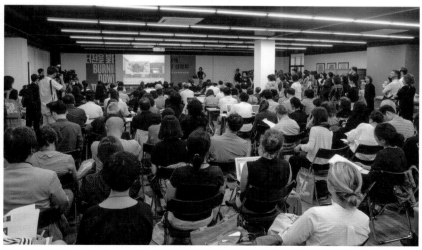

2014년 제10회 광주비엔날레 내외신 기자 초청 프레스 컨퍼런스

시드니, 이스탄불, 리용과 대등한 위치에 도달했다"고 보도했다. 일본 미술월 간지 『미술수첩(美術手帖)』(1997년 9월호)은 '세계의 대형 국제전 데이터 뱅 크−제2회 광주비엔날레'라는 제목 아래 "한국은 지난 95년 광주비엔날레의 창설을 통해 한국의 현대미술이 세계 미술계에 폭넓게 알려지게 되었으며 비엔날레홀(중외공원 문화벨트), 비엔날레기금의 설립 등으로 보아 현대미술을 나라의 중요한 정책의 하나로 인정하고 있는 점이 확실하다"고 평했다.

새천년의 벽두에 '인+간'을 주제로 열린 2000년 제3회 광주비엔날레에 대해서 [르 휘가로](2000. 4. 4.)는 '조용한 아침의 나라에 풍부한 햇살'이라는 제목으로 제1, 2회 비엔날레 관람객 수(1회 160만, 2회 90만) 같은 관람 인파는 전체 아시아의 비슷한 행사들 가운데 가장 성공한 것이라며, "역사적으로 중요한 도시 광주에서 열리고 있는 광주비엔날레가 라틴아메리카 브라질의 상파울로비엔날레처럼 아시아 예술의 산파역을 다하려는 한국의 의지를 나타내고 있다. 그러나 창설한 지 얼마 되지 않은 광주비엔날레가 어떻게 지역, 국가, 국제사회의 요구를 충족시킬 수 있을까, 어떻게 세계에서 가장 많은 관람객이 찾는 비엔날레로 계속 유지할 것인가? 현대예술을 전혀 이해하지 못하고 작품 앞에서 사진 찍기에만 급급한 가족 단위 관람객과 전문적인 예술가들을 어떻게 한자리에 모이게 할 것인가? 등이 차기 광주비엔날레가 해결해야 할 과제"라고 평했다.

2002년 제4회는 성완경 전시총감독이 '멈_춤'이라는 주제로 파격적인 전시구성과 세계 곳곳에서 일어나고 있는 대안공간들을 전면에 배치해서 혁신의 장을 만들었다. 이에 대해 독일 일간지 [베를리너 모르겐포스트(Berliner Morgenpost)](2002. 4. 2.)는 '세계화는 광주가 책임진다'는 제목으로 "한국의 광주라는 도시에서 열리는 제4회 광주비엔날레는 특별한 형식의 전시다. 왜냐하면 개인적으로든 공동체적으로든 생존경쟁의 시기에 있는 현재의 시점에서 소위 공식적으로 숙고와 반성을 먼저 제시하는 내용을 한국에서

보게 될 것이라고 아무도 생각하지 못했기 때문이다. 이 대단한 한국 예술축제의 주제는 '멈춤'이다"고 보도했다. 일본 [쥬니찌 신문(中日新聞)](2002. 4. 13.)은 '눈에 띄는 예술 네트워크'라는 제목으로 "이번 전람회는 'PAUSE'로 지금과는 조금 다른 테마이다… '일시정지'의 의미로, 정보와 사람, 물건이 세계 규모로 왕래하는 글로벌제이션(세계화) 시대에 일부러 멈춰서서, 역사를 돌아보고 미래를 깊이 생각해 보자는 하나의 제안을 던지고 있다. 개발의 물결 속에서 가속적으로 모습이 변해온 아시아의 현대적 이미지를 뒤집어, 의외의 키워드를 울린다"고 보도했다.

2004년 제5회 광주비엔날레는 이용우 전시총감독 기획으로 '먼지 한 톨 물 한 방울'을 주제 삼으면서 세계 곳곳의 각계각층을 초대한 참여관객제를 도입했었다. 이에 대해 일본 [재팬타임스(THE JAPAN TIMES)](2004. 9. 29.)는 "60명의 참여관객들이 인구통계학적 자료(문화, 사회, 인권, 국가 등)에 기반해 세계 각국으로부터 선정됐다. 이들은 3명의 예술감독과 5명의 큐레이터들 도움을 받아 41개국 200여 작가들을 골라냈다. 짝 지워진 참여관객과 작가들로 이루어진 각 조들은 독특한 새 작품을 제작하기를 기대받았다… 주제에 대한 해석은 애초에 예측 불가능했던 것만큼 자연스럽게 다양화됐지만, 인권과 환경문제 등 사회적인 면에 강한 초점이 부가되었다"고 소개했다. 그러면서 "광주비엔날레의 야심적인 실험에 모두의 기대가 높다. 몇몇 작품들의 미학적 부족함과 얼마나 많은 협업이 있었는지 불확실하기 하지만, 제5회 광주비엔날레는 확실히 다이나믹한 만남의 장소이며, 재미있는 분위기를 제공하고, 예술과 문화에 대한 적절한 질문을 제기한다"고 평했다.

김홍희 예술총감독이 기획을 맡은 2006년 제6회 광주비엔날레는 '열풍 변주곡'을 주제로 내걸고 최근 아시아로 이동하는 세계문화의 중심축, 또는 아시아로부터 일기 시작한 문화 열풍을 비엔날레 전시를 통해 보여주고자 했다. 이에 대해 미국에서 발행되는 『아트포럼(Art Forum)』(2006년 11

월호)은 리뷰 기사를 통해 "열풍변주곡은 (송동 작품을 위시하여) 오브제 중심의 설치작품이 많을 뿐만 아니라 (fluxus 전시와 같이) 미술사적 과거를 보여주는 부분도 있다. 그러나 무엇보다도 시간에 기초한 매체가 많은데, 이는 현재 미술계의 영상과 비디오에 대한 집착에서 비롯된 것이기도 하지만, 전시에서 다루는 이슈 상당수가 다큐멘터리 이미지를 그 형식적 비판적 출발점으로 삼고 있기 때문이다"고 평했다. 또한 영국의 『아트 먼슬리(Art Monthly)』(2006년 11월호)는 "광주비엔날레의 전시 '첫 장'은 싱가폴이나 상하이비엔날레 전시보다도 훨씬 더 담론적 언어와 이론적 틀을 형성하는 데 열중한다. 이를 통해 동양과 서양의 단순화된 이분법을 탈피하고 아시아의 재현을 보다 낫게 하며, 아시아 미술을 재배치하고 재정의하고자 한다… 광주의 강점은 대담하고 분명한 (주제의) 표현, 각각의 작품과 또 작품들 간의 관계에 대해 재고하여 지적인 자극을 유발하는 점이다"고 평했다.

광주비엔날레 역사상 첫 외국인 예술총감독으로 선임된 오쿠이 엔위저(Okwui Enwezor)는 2008년 제7회 광주비엔날레를 기획하면서 이전의 개념적 주제들과는 달리 '연례보고'라는 전시 제목만을 붙이고 최근 1년 동안 개최된 세계의 주요 전시들을 리뷰하는 형식으로 전시를 꾸몄다. 이 파격적인 일곱 번째 비엔날레에 대해 스위스 일간지 [노이에 취르허 차이퉁(Neue Zürcher Zeitung](2008. 9. 27.)은 "오쿠이 엔위저 총감독의 이론이나 의견과 분명 차이가 나는 전시 결과는 오히려 이미 예견된 성격을 띠고 있다. 한편으로는 강의와 카탈로그 텍스트를 통해 잘 알려진 예술총감독의 전시이론과 후기식민주의적 담론에 의해 결정된 그의 세계관, 정신세계, 예술세계에 관한 견해가 있지만, 다른 한편으로는 1년 동안 무슨 일이 일어났고 연구되어 왔는지에 대한 모든 것 또는 아무것도 아닌 것을 다양하게 펼쳐놓은 전시다. 어쩌면 전시 주제는 정말 더 이상의 것을 의미하지 않을 수도 있다… 총감독의 거대한 이론의 곡선이 이곳에서 마치 균열된 지붕처럼 전시장을

덮고 있을지라도 오쿠이 엔위저 총감독은 흥미진진하고 수준 높은 우수한 작품들로 구성된 전시를 하고 있다"고 논평했다.

2010년에는 광주비엔날레 창설 배경인 5·18민주화운동이 30주년이 되는 해에 열리는 데다 국제미술계에서 빠르게 두각을 나타내기 시작한 30대 중반의 젊은 기획자 마시밀리아노 지오니(Massimiliano Gioni)가 총감독을 맡은 것만으로도 일찍이 세간의 관심을 모았다. 이 가운데 [뉴욕타임스](2010. 2. 12.)는 연초에 한 해 미술계를 전망하는 기사를 올리면서 "제8회 광주비엔날레 윤곽이 드러났다"며 "마시밀리아노 지오니 예술총감독이 전시주제인 '만인보(10,000 Lives)'를 발표했다… 현대미술에 초점을 두는 여타 비엔날레와는 차별성을 둘 것이며 20세기 초반의 작품들과 함께 사진, 고대 유물 등이 포함될 것"이라고 기대감을 보였다. 또한 전시가 끝난 뒤 미국의 미술지 『아트포럼』(2010년 12월호)에서는 세계적 미술전문가 17인이 각자 예술 분야 '올해의 베스트'를 선정하는 가운데 2인이 2010광주비엔날레를 꼽았다. 전시 작품은 히토 슈타이얼(Hito Steyerl)의 영상작품 〈11월〉을 뽑으면서 "터키 정부에 의해 테러 혐의로 사형선고를 받은 작가의 친구 안드레아의 일대기를 그린 이 작품이 저항과 이미지의 삶에 관한 매우 강렬하며 독특한 관조를 제공하고 있다"고 밝혔다. 또 비엔날레 전시에 대해서는 "제8회 광주비엔날레가 다양한 얼굴을 지닌 이미지의 삶을 주제로 20세기와 21세기의 첫 10년에 걸친 100년이 넘는 작품들을 다양하게 발굴, 소개했다"고 선정 이유를 밝혔다.

2012년 광주비엔날레는 이전의 단일 총감독이 아닌 아시아권에 기반을 둔 여섯 명의 젊은 여성 기획자들이 공동감독이면서 주제도 '라운드 테이블(Round Table)'이라 붙였다. 이들이 꾸민 비엔날레 전시에 대해 독일 일간지 [프랑크푸르트 알게마이네 차이퉁(Frankfurter Allgemeine Zeitung)](2012. 9. 27.)은 "2012광주비엔날레는 과거 서구 중심의 미술무대가 아시아로 이동하는 주요 현상을 가장 극적으로 보여준다. 90명이 넘는 작가들이

World's Top 20 Biennials, Triennials, and Miscellennials

The artnet News power ranking of biennials.

artnet News, May 19, 2014

Darinka Pop-Mitić, *Aktiv Solidarceo* (*On Solidarity* series), 2005–ongoing.
Photo: Courtesy the artist.

5. Gwangju Biennale

In terms of budget, attendance, and clout, the Gwangju Biennale is undoubtedly in the first rank of world art spectaculars. Located in the cradle of Korean democracy—the 1980 Gwangju Massacre helped spur the end of the dictatorship—it has been known for staggering feats, including Okwui Enwezor's 2008 "On the Road / Position Papers" (a sort of biennial of biennials), and Massimiliano Gioni's 2010 "10,000 Lives" (a cosmos-spanning survey of art that prefigured the vision of his more recent Venice Biennale). It's most recent incarnation attracted more than half a million visitors, boasting 9,000 attendees per day, and this year's incarnation, curated by the Tate's Jessica Morgan and titled "Burning Down the House," promises to provoke with its theme of exploring the process of "destruction or self-destruction—burning the home one occupies—followed by the promise of the new and the hope for change."

Stats Sheet
Year founded: 1995.
Takes place every: Two years.
Current edition: 10th edition (in 2014).
Current curator: Jessica Morgan (in 2014).
Previous curators: Nancy Adajania, Wassan Al-Khudhairi, Mami Kataoka, Sunjung Kim, Carol Yinghua Lu, and Alia Swastika (in 2012).
Countries represented: 40 (in 2012).
Artists included: 92 (in 2012).
Attendance: 620,000 (in 2012).
Important dates: The 10th edition runs September 5 to November 9, 2014.

세계 톱 20개 비엔날레를 선정 발표한 '아트넷' 광주비엔날레 소개(2014. 5. 19.)

보여주는 이야기들은 역사적인 암시와 상징적 참고자료, 시대와 문화의 연결고리, 역사를 보는 새로운 시각으로 넘쳐난다… 2012광주비엔날레의 주제 '라운드 테이블'은 우리 시대의 중추신경을 찌르고 있으며, 여섯 명의 감독이 설정한 6개의 소주제는 현대미술의 다양성을 설명한다"고 썼다. 아울러 영국의 일간지 [가디언(The Guardian)](2012. 9. 25.)도 '한국민주주의의 서막에 돋아난 광주를 위한 대형 캔버스' 등 두 개의 특집기사를 다루면서 "2012광주비엔날레는 한국 현대사에서 민주화의 발단이 된 광주의 역할을 환기시키면서 한국의 민주화나 저항에서부터 아랍의 봄, 월가 시위에 이르기까지 저항운동에 대해서 다루고 있다"며 비엔날레가 다루는 사회, 정치적 맥락으로 보아 전 세계가 주목해야 할 전시라고 소개했다.

한편 미국에 기반을 둔 미술전문 인터넷 매체 '아트넷(artnet)'은 2014년 5월 19일자로 '세계 20대 비엔날레' 파워랭킹 선정 결과를 발표했다. 이들은 최근 20년 사이에 폭발적으로 증가한 세계의 비엔날레들을 대상으로 국제적으로 활동하는 미술비평가, 기획자, 미술관장 등 전문가들의 설문조사를 통해 상위 20위까지 순위를 설정해 본 것이었다. 첫 번째는 비엔날레 모태인 이탈리아 베니스비엔날레가, 두 번째는 세계적인 영향력을 미치고 있는 독일의 카셀도큐멘타가 선정됐고, 미국 휘트니비엔날레, 유럽 도시순회형 격년제 미술전인 마니페스타에 이어 광주비엔날레는 다섯 번째에 이름을 올렸다.

그러면서 광주비엔날레에 대해 "예산, 관람객 수, 그리고 영향력 면에서 광주비엔날레는 의심할 여지 없이 세계적인 예술의 극적인 장에서 첫 번째 순위에 있다. 1980년 광주 대학살은 독재정권의 종식에 박차를 가하는 데 도움을 주었던 한국 민주주의의 요람에 위치하고 있다"고 소개했다. 이와 함께 "오쿠이 엔위저의 2008년 광주비엔날레 '길 위에서 / 포지션 페이퍼'와 마시밀리아노 지오니의 2010년 비엔날레 '만인보'를 포함하여 엄청난 성과로 잘 알려져 있다. 가장 최근에는 하루에 9,000명의 관람객을 자랑하며 50만 명

이상을 끌어모았고, 테이트모던의 제시카 모건 총감독이 기획한 '터전을 불태우라'라는 제목의 올해 비엔날레는 '자신이 소유하고 있는 집을 파괴하거나 소멸시키고 그다음에 새로운 것과 변화에 대한 희망의 과정을 탐구하는 주제로 자극을 줄 것을 약속한다'고 2014년 비엔날레에 대한 기대까지 밝혔다.

광주비엔날레가 20주년을 맞은 2014년 광주비엔날레는 제시카 모건 총감독이 주제 '터전을 불태우라'를 내걸고 모두의 자기혁신을 강력하게 촉구했다. 이 행사에 대해 [뉴욕타임스](2014. 9. 16.)는 '한국의 운동가 정신에 맞추기'라는 보도에서 "광주비엔날레가 미술 순환로의 중요한 정류장으로 떠오른다"라며 "광주비엔날레는 아마도 아시아에서 가장 중요한 행사이며 큐레이터와 평론가 모두와 함께 세계에서 가장 중요한 비엔날레 중 하나로 명성을 얻고 있다"고 평했다. 또한 영국 미술지 『아폴로(Apollo)』(2012년 12월호)도 아시아 미술에서 비엔날레의 역할과 영향을 언급하며 가장 큰 영향은 비디오, 설치, 퍼포먼스 작품의 성장이라고 소개했다. 영국의 미술지 『프리즈(Frieze)』(2012년 11·12월호)도 제시카 모건 총감독의 기획에 대해 좋은 평가를 보이면서 비엔날레가 도전적이며 강하고, 이해에 있었던 광주비엔날레 20주년 특별전의 걸개그림 파동과 관련해 그 전시와는 별도임을 명확히 구분하면서 광주비엔날레에서 검열이라는 것은 전혀 느껴지지 않는다고 소개했다.

2016년 제11회 광주비엔날레는 '제8기후대'를 주제로 마리아 린드(Maria Lind) 예술총감독이 전시를 꾸몄다. 이때 미국의 미술지인 『아트 인 아메리카(Art in America)』(2016. 10. 26.)는 "5·18민주화운동 이야기는 1995년에 아시아 최초의 현대미술 비엔날레로 설립된 광주비엔날레에 관한 대부분 논의의 바탕을 이룬다. 그러나 1980년 군부 집권에 반대하는 광주 시민의 강렬한 표현과 전시의 관계는 매우 미묘하다… 장소 특정 프로젝트 또는 맥락 특정 프로젝트에 대한 마리아 린드의 명백히 규정된 양면성 또한 이러한 변화를 예시한다… 그러나 장소의 문제는 예술가들에 의해 탐구될 수 있고 탐

청춘 비엔날레

2014년 제10회 광주비엔날레를 보도한 [뉴욕타임즈](2014. 9. 17.)

구되어야 하며, 이번 비엔날레에서 이를 수행하는 몇 안 되는 작품, 특히 가르시아(García)의 〈녹두서점〉, 더그 애쉬포드(Doug Ashford)의 한국 민주주의 운동이 일어난 장소로 운반된 그림의 사진과 제작된 네 가지 예(2016), 에얄 바이즈먼(Eyal Weizman)의 〈라운드 어바웃 레볼루션〉(2013년 광주에서 실행되고 전시에 포함된 책과 영구 설치물)은 정확히 성공적인데, 이는 그들의 지역 주제가 글로벌 학문으로서 예술의 매개 변수 내에서 거침없이 참여하기 때문이다"고 평했다.

2018년에는 총감독 없이 김선정 대표이사가 전체를 총괄하면서 그리티야 가위웡(Gridthiya Gaweewong) 등 역대 최대인 11명의 공동큐레이터가 '상상된 경계들'을 대주제로 열두 번째 광주비엔날레의 7개 전시를 꾸몄다. 이 전시에 대해 영국의 일간지 [파이낸셜 타임즈(Financial Times)](2018. 9. 28.)는 "2018광주비엔날레는 주제를 다각도로 해석하고 시각화하면서 7개 전시가 이루는 전체적인 주제의식과 완성도가 흐트러지지 않았다"면서 제12회 광주비엔날레가 보여준 탁월한 집중도와 일관성을 높이 평가했다. 또한 독일 일간지 [프랑크푸르트 알게마이네 차이퉁](2018. 9. 20.)은 광주비엔날레를 독일의 카셀 도큐멘타(Kassel Documenta)와 견주어 '아시아의 도큐멘타'라며 비엔날레 전시내용 등을 소개했고, 주로 아시아 동시대 미술을 소개하는 '오큐라(Ocula)'도 같은 날 보도를 통해 다양한 주제들이 조화롭게 상호 작용하는 '모범적인 플랫폼'이라고 평했다.

2020년의 '떠오르는 마음 맞이하는 영혼'을 주제로 한 열세 번째 행사는 연초부터 빠르게 퍼진 코로나19 팬데믹 때문에 개최 시기도 반년 늦춰 2021년 봄에 겨우 열었다. 나라 간의 왕래도 차단되고 국제선들이 휴항하거나 출입국 절차가 까다로워지면서 외국인 관람객이 크게 줄었고, 해외 매체들의 비엔날레 보도나 소개도 거의 없었다.

열네 번째 행사도 아직 가시지 않은 코로나19 영향으로 2020년에 열지

못하고 또 반년을 늦춰 2023년 봄에 열었다. 이숙경 예술감독이 '물처럼 부드럽고 여리게'를 주제로 전시를 연출했는데, 미국 [아트뉴스(ART news)]는 이 전시에 대해 "예술가들이 전통을 유지하기 위해 고군분투하며 예술을 통해 지식을 전수하고 동시대 잔해를 파헤쳐 새로운 것을 창조하기 위해 노력했다"고 평했다. '아트넷'도 "아름답게 설치된 전시는 감동을 줄 뿐 아니라 영감을 주는 중요한 대화의 장이었으며, 자유와 민주주의를 위한 투쟁으로 알려진 한국의 도시 광주에서 열린 이번 비엔날레는 저항, 탈식민지화, 환경과 관련된 문제에 대해 다루는 정치적이면서도 시적인 작품이 적지 않았다"고 전했다. 아울러 '오큘라'는 79명의 작가를 세밀하게 측정된 듯한 작품 배열로 관계의 흐름을 이야기한 훌륭한 전시기획력을 언급했다.

이 밖에도 영국의 [가디언]과 [월페이퍼(Wallpaper)], 『아트뉴스페이퍼 (The Art Newspaper)』, 이탈리아 [일솔24오레(Il Sole 24 Ore)]와 [리베르타(Liberta)], 중국의 [신화통신(新华通讯)] 등 다양한 나라의 여러 매체들이 이 비엔날레를 다루었는데, 대체로 저항과 공존, 연대를 추구하고 탈식민주의·생태·환경 문제에 대한 희망적 메시지를 담았다거나, 비엔날레 특유의 도발적이고 거친 작업보다는 다층적인 이야기를 통한 공감대를 끌어내려는 노력이 돋보인다. 부드럽지만 강한 물처럼 자칫 정치적으로 강하게 느껴질 수 있는 현 사회가 직면한 다양한 주제를 관객이 부드럽게 받아들일 수 있는 기획이다, 5·18의 비극을 겪은 광주뿐만 아니라 세계 곳곳에 물처럼 스며들어 치유와 희망의 메시지를 전했다고 썼다. 반면에, 튀고 날 선 담론을 표출하는 비엔날레가 아닌 뮤지엄 전시 성격에 충실했다, 눈길을 잡아끄는 대형작품은 많지 않았다, 지난 비엔날레의 생태주의와 풍속사, 공예사와 유사한 면이 있기도 하고 기후·여성·탈식민 등 기존 담론을 되풀이하는 듯 보인다는 비판적 언급들도 있었다.

비엔날레가
키워가야
할 것들

지난 역사와 경험의 공유 자산화

무엇이건 쌓이고 모아지다 보면 귀물이 되는 수가
많다. 시간이 흐를수록 그 가치가 쑥쑥 커가는 것들이 있지만 그렇다고 그저
있다는 것만으로 저절로 가치가 키워지는 건 아니다. 꿰어야 보배라고 흩어
져 있는 하나하나를 어떻게 한데 모아 꿰어서 모양을 내느냐에 따라 가치는
달라지기 마련이다. 광주비엔날레 30년은 결코 짧은 역사가 아니고 그 세월
동안 열다섯 번째 행사에 이르기까지 숱한 일들도 많았고 매회 새로 만들고
남긴 행사 기록과 자료들이 헤아릴 수 없이 쌓여 있다.

광주비엔날레 재단 사무처에는 초기부터 자료실이 있었고 부서 이름과
소관업무 범위를 바꿔가며 자료취합과 정리를 진행해 왔다. 자료관리는 무
엇보다 일차적인 수집 의지와 꾸준함이 중요하고, 큰 틀의 체계를 잡아 거기
에 계속 내용물을 채우고 살붙임을 해나가야 한다. 그러나 가장 기초적인 일
로서 여러 부서의 각기 다른 업무 자료들을 한데 모으기도 쉽지 않았다. 왜
냐하면 초기 몇 년 동안은 재단 직원들이 1년 단위 계약제이다 보니 행사 끝
나면 자료정리나 인계인수도 없이 떠나버려 자료취합이 안 되는 데다, 계속

한때 비엔날레전시관 5실에서 운영했던 광주비엔날레 홍보자료관(2008~2010)

2017년에 방문했던 베니스비엔날레 라이브러리

있을 곳도 아니기 때문에 신경 써서 자료를 정리하고 남겨줘야겠다는 의식도 부족했다. 또한 행사 준비 때부터 숨 가쁘게 돌아가다 보면 우선 일 치르기에 급급해서 중요한 진행 과정들을 현장 기록으로 남기지 못한 경우가 많았다. 그런데다 대개는 자료정리는 당장 급한 일이 아니라고 여기기 때문에 행사가 다가오면 자료관리 인력마저 우선 필요한 쪽에 돌려쓰다 보니 일의 연속성도 없고 사람도 자주 바뀌어 체계 있게 진행되질 못했다.

자료는 그때그때 정리하지 않으면 쌓이는 만큼 일은 더 힘들어지고, 어지간해서는 작업한 표시도 나지 않는다. 재단 자료실에 출판물이며 영상, 사진자료들이 상당히 모아져 있는데, 10여 년 전부터 재단 정책기획실(현재는 폐지되고 전시부 소관이 됨)에서 체계적으로 데이터베이스화하기 위해 전담인력을 채용해 관련 업무를 진행했었다. 실물 자료들을 분류하고 목록화하고

청춘 비엔날레

전산프로그램에 입력하는 기본적인 일들에 많은 시간이 소요됐는데, 아카이브 요원으로 채용하고서도 행사가 닥치면 다른 일을 분담시키기도 했다. 그마저도 기간제 인력이라 기간이 만료되면 일이 멈추게 되고, 얼마 후에 예산이 확보되어 다음 인력이 들어오면 그가 접근하는 체계나 프로그램은 또 달라서 한동안은 비슷한 과정을 반복하기도 했다. 체계적이고 안정된 미술자료 전문 데이터베이스 프로그램이 없다 보니 도서관 프로그램을 기본으로 이용하면서 효과적일 것이라고 택하는 관련 프로그램마다 차이가 있었다.

나는 비엔날레에 근무하던 2017년에 베니스비엔날레의 비엔날레 라이브러리를 처음 방문한 적이 있었다. 그곳에서는 100여 년 넘게 쌓아 온 방대한 베니스비엔날레의 역사적 자료들을 적극적으로 아카이빙해 나가고 있었다. 특별했던 것은 2009년부터 'Book Pavilion' 프로젝트를 진행해 다른 비엔날레나 미술 관련분야로부터 전시도록 등 출판물들을 기증받아 자료를 늘리면서 2010년에 중앙도서관을 개조해 비엔날레 라이브러리를 개관하기에 이르렀다. 여기에 재단이 운영하는 현대미술·건축·영화·연극·음악·무용 등 6개 국제행사 관련 도록과 홍보자료, 발간물들을 모아 관리하는데, 방문했을 당시에 벌써 15만여 권의 자료들이 1·2층을 빼곡히 채운 상태였고, 5명의 전담직원이 자료정리와 입력, 방문객 서비스 등 운영체계를 갖추고 있어 부러웠다. 그때도 이용객들이 여럿 있었는데, 주로 학생과 연구자, 비엔날레 관련 방문자가 많고 연중 오픈하고 있었다.

베니스의 사례도 그렇지만 아시아의 대표 문화 선도처라 할 광주비엔날레의 소통력이나 서비스, 교육 연구기능의 확대를 위해서도 내부 자료실 성격이 아닌 대외 서비스를 위주로 하는 비엔날레 아카이브관을 만들 필요가 있다. 발전방안에서도 늘 다뤄지던 시급한 과제인데, 무엇보다 자료들을 외부로 오픈할 수 있으려면 그만큼 더 체계적인 분류와 관리체계를 갖춰야 하고, 기본적인 자료정리나 전산화 작업과 더불어 자료의 보존성과 활용도를

높이기 위해서라도 사진이나 영상자료들의 디지털 변환작업이 우선되어야 한다. 이렇게 되면 전문지나 언론매체에서 보도를 위해서도 그렇지만 학위 논문 연구자나 안팎의 관련 기관 단체에서 수시로 자료요청을 할 때 이에 효과적으로 응대할 수도 있다. 또한 행사 기간에 광주비엔날레를 좀 더 깊이 알고 싶어 하는 방문객들의 지적 호기심도 채워주면서, 비엔날레가 없는 시기에도 언제나 광주비엔날레를 찾을 수 있게 항시 방문거리를 제공하고 비엔날레 관련 자료를 서비스할 수 있을 것이다.

아울러 직접 재단에 방문하지 않더라도 국내외에서 언제든 온라인을 통해 자료를 확인하고 열람할 수 있게 서비스체계를 갖춘다면 비엔날레의 지적자산을 그만큼 더 폭넓고 효과적으로 공유시킬 수 있다. 현재 추진 중인 비엔날레전시관 신축건물이 2027년 문을 열 때는 광주의 소중한 문화자산인 광주비엔날레 아카이브의 활용도를 효과적으로 높일 수 있도록 기능적인 문화서비스 공간으로서뿐만 아니라 소프트웨어인 자료들도 잘 다듬어서 온·오프 서비스가 활발하게 운영될 수 있었으면 한다.

'광주답다'는 것!?

수많은 행사들이 넘쳐나는 시대에 지역에 기반을 둔 행사라면 그 지역의 특성을 드러내기 마련이고 또 그래야 한다. 나라보다는 도시의 이름을 걸고 국제무대에 나서는 많은 행사들이 경쟁력 확보를 위한 차별화 전략으로 자기 도시의 특이점을 내세우려 고심들을 한다. 물론, 지역성을 앞세우지 않고도 분명한 이슈나 운영체제, 구성방식 등으로 독자적인 색깔을 확보할 수도 있다. 그러나 요즘 대부분의 행사는, 특히 관이 연결된 행사라면 더 그렇지만 행사 자체의 개최성과만이 아닌 지역과 연계된 도시관광 효과에도 상당한 가치를 두기 때문에 구조적으로 지역이라는 개최지 배경을 소홀히 할 수가 없다.

광주비엔날레는 광주의 덕을 본 게 사실이다. 나라 안팎으로 광주라는 도시 이미지가 워낙 강하고, 더구나 창설의 주요 배경인 5·18민주화운동이 단지 광주만의 문제가 아닌 민주·인권·평화라는 인류 공동의 가치와 연결되어 국제사회로부터 폭넓은 지지와 공감대를 얻고 있기 때문이다. 문화환경이나 정치적 기반에서 어려운 여건임에도 이를 극복하고 5·18의 상처를 문화예술로 승화하고 자유와 상상력을 토대로 새로운 시대정신을 일궈갈 것이라는 창설 당시의 천명이 여전히 크게 자리하고 있다.

물론 "광주비엔날레는 광주의 민주적 시민정신과 예술적 전통을 바탕으로 한다"는 창설 선언문에서 예술과 사회와의 관계를 함께 연결하고 있다. 예향으로서 전통 또한 지역문화의 특성으로 자타가 인정하는 바다. 그럼에도 불구하고 현시대의 강렬했던 민주화 투쟁의 생채기가 선명하게 남아 있는 도시로서의 이미지가 앞서 있는 것이다. 광주비엔날레 기획을 맡게 되는 총감독들의 기본적인 이해에도 광주는 5·18의 도시라는 게 우선 깔려 있고, 광주에 관한 조사 연구를 하다 보면 가장 많이 접하는 게 5·18 관련 자료나 언급들이다 보니 자연히 이를 기본바탕으로 삼고 전시기획이 진행되곤 했다. 광주다운 비엔날레를 어떻게 만들어낼지 차별성을 드러내는 일이 감독들에겐 우선적인 과제인데, 그런 면에서는 광주라는 개최지 배경이 워낙 강해서 이를 어느 정도로 녹여낼지, 어떤 연출로 풀어낼지 고심거리가 비교적 뚜렷하게 제시되는 셈이다.

실제로 광주비엔날레의 특징은 순수하게 시각예술의 장이라기보다는 정치 사회적 이슈나 시대 현실의 반영이 더 크게 느껴진다는 반응들이 많다. 물론 총감독에 따라 이를 반영하는 정도나 접근하는 관점, 드러내는 방법에서 차이들이 있지만 대부분 매회 이 같은 시대 현실이나 인류사회 공동의 화두를 주제전시의 큰 메시지로 담아내고자 하는 면이 강하다. 어찌 보면 광주비엔날레를 통해 비춰지는 광주다운 것이 뚜렷할수록 행사의 정체성이나 그

해 비엔날레의 메시지가 선명하다고 보는 경향도 있다.

사실 '광주답다'는 건 개념적이면서도 추상적이다. 그래서 논하는 이들마다 관점이나 압축하는 언어 표현이 다르고 얼마든지 다양한 견해들이 존재한다. 이들 수많은 의견들 가운데 가장 많이 중첩되는 개념을 대표적으로 들곤 한다. '광주정신'도 그중 하나다. '광주정신'이라 하면 인문 사회적 의미가 강하면서 이를 풀어내는 관점들은 정말 다양하다. 앞에 얘기했듯이 2014년에 광주비엔날레에서 이 '광주정신'을 구체화하기 위해 인문 사회학자, 시민 사회 활동가, 문화예술가들의 생각을 라운드 테이블 형식의 학술회의로 모아봤을 때도 공동체정신, 대동정신, 홍익인간정신, 인본정신, 나눔의 정신, 저항정신, 생명정신, 시대정신, 진보정신, 시민자치정신, 주체적 자발성 등등 강조하는 지점들이 다양했다. 이 가운데 가장 많이 겹쳐진 의미가 '공동체 정신'이었다. 지역 전통사회의 오랜 미덕이기도 했고, 결정적으로는 5·18 때 분출된 시민항쟁의 핵심이 불의에 맞서 싸우며 생사고락을 함께했던 공동체 정신이었다고 보는 것이다.

무등산은 광주의 상징이다. 무던하고 묵직한 모습과 묵묵히 너른 품으로 광주의 역사와 현재와 삶들을 품어 안고 있는 정신적 의거처이기도 하다. 무등산을 광주의 어머니 같은 산이라고들 하지만 그런 생명의 모태이면서 다른 면으로는 아버지 같은 무게감과 의기를 길러주기도 한다. 묵직하고 원만해 보이는 산세지만 끝내는 세상을 향해 안으로부터 강렬한 기운을 뻗어내는 주상절리대를 머리로 삼고 있기 때문이다. 그런 무등산을 큰바위얼굴처럼 품고 사는 광주사람들에겐 그냥 산이 아닌 세상살이를 지탱해주는 정신적 지표인 셈이다. '무등의 정신'은 산이 주는 이미지 그대로 포용과 더불어 사는 정신과 의로움이라 할 수 있다.

광주다운 비엔날레. 광주비엔날레가 광주다워 보인다면 그것으로 행사 개최 의미나 정체성은 확실해진다. 나라 안팎 세상살이의 온갖 현상과 이슈

들을 광주 마당에 품어 안으면서 그런 난장으로부터 갈피를 잡아 내일을 열어갈 지표를 찾도록 담론의 장을 마련해주는 광주비엔날레의 역할이 모두와 함께 더 빛을 발하기를 바라는 바다.

비엔날레다운 것!?

비엔날레는 기본이 격년제 현대미술제다. 비엔날레라고 할 때 따라야 할 성격이나 규모나 형식을 가늠하는 공식적인 기준은 없다. 어떤 곳은 시각예술 전시회 그 자체에 충실하기도 하고, 어디는 미술전시회를 빌린 지역문화축제쯤으로 여기기도 한다. 번듯한 미술관을 공간으로 이용하기도 하고, 폐허 같은 창고나 폐건물, 상가 빈 점포나 비어 있는 주거공간, 마을 일상공간에 전을 벌이기도 한다. 세계 도처의 비엔날레들이 저마다의 개최 이유와 환경, 형편에 따라 비엔날레라는 이름의 전시회를 주기적으로 열고 있다.

광주비엔날레 30년을 맞은 지금의 시민들은 그동안 주기적으로 비엔날레라는 문화 현장을 접하면서 나름 비엔날레를 보는 관심사나 눈높이가 변해 왔다. 과잉이라 할 정도로 전국 곳곳에서 유사 비엔날레들이 개최되다 보니 웬만해서는 욕구에 차지도 않고, 불만이나 비판을 그대로 노출하기도 하면서 신선하고 색다른 뭔가를 찾는 게 일반적인 비엔날레 문화소비 양상이다. 예전보다는 미술관이나 갤러리 전시를 찾는 빈도도 많아지다 보니 그것과 비엔날레는 무엇인가 다르기를 원하고, 색다른 자극과 호기심으로 문화적 갈증을 해소 충전하고픈 마음들이 크다. 광주비엔날레에서 행사 때마다 진행하는 관람객설문조사 결과로도 그렇고, 다른 비엔날레를 보고 평가하는 말들에서도 일반적인 방문목적과 기대를 확인할 수 있다. 전시로서 무난하거나 잘 짜인 정도로는 비엔날레를 찾는 기대감을 충족시키지 못한다.

그렇다면 비엔날레다운 게 뭘까. 광주비엔날레가 우선하는 것은 자유로

2012년 광주비엔날레 때 마이클 주의 〈무제〉를 관람하는 관람객들(광주비엔날레 자료사진)

청춘 비엔날레

운 실험정신이다. 형식은 실험적이면서 내용은 대 사회적 메시지를 분명하게 담아내는 시각예술의 장이기를 원한다. 그것은 기획자나 운영하는 재단의 일차적인 과제다. 비엔날레라는 문화상품에 대한 관람객들의 반응과 소비 욕구가 어느 쪽으로 힘써야 할지를 명확히 제시해준다. 물론 모든 비엔날레가 실험적 태도를 중시하거나 메시지를 우선하는 것은 아니고, 꼭 그래야 한다는 전제도 없다. 그러나 적어도 광주비엔날레는 과감한 형식실험과 진취적 시대정신을 표방해 왔다.

통념을 넘어선 시도는 일반 관람객에겐 난해하게 비치기 십상이고 난해한 만큼 거리감을 만든다. 난해함은 심오한 것과 다르다. 난해한 것은 일반 어법으로 이해가 잘 되지 않는 내용의 난맥도 있지만 너무 많은 것을 벌려놓거나 기획에서 핵심이 잘 드러나지 않고 메시지 전달력이 부족해서일 수도 있다. 광주비엔날레는 불확실 상태의 난해함보다는 일반 통념을 넘어선 다른 차원의 미학적 또는 인문 사회학적 탐구로서 깊이와 낯설음에 도전해 왔다. 예술총감독마다 성향들이 달라 매회 도전의 초점이 다르긴 하지만 비엔날레는 늘 도전이고 새로운 시도여야 한다는 의식들이 깔려 있었다.

요즘은 문화소비거리가 넘치는 시대다. 즐길 게 많을수록 색다른 것, 낯선 자극을 찾는다. 광주비엔날레를 찾는 고객은 다른 전시나 비엔날레는 물론 예전 광주비엔날레와도 또 다른 문화접속을 원한다. 전시가 촘촘히 잘 짜여 있어도 굵직한 메시지나 찡한 자극이 부족하면 전시가 평이하고 실험정신이 부족하다고 즉각 반응한다. 정제된 미술관 전시와는 다른 날것 그대로 거칠고 과감하고 실험적인 것을 기대하는 것이다. 고객의 취향과 기대가 그런 만큼 비엔날레는 그에 맞춰 강렬한 시각적 자극을 제공하거나, 공감대가 확실한 메시지를 분명히 제시하거나, 깊은 울림으로 감동을 만들어낼 무언가를 제공해야 한다. 셀카든 인증샷이든 현장 사진들을 담아 SNS에 올리는 게 많을수록 대중적인 인기는 높아진다. 그러나 일회적 소모성 인기가 아닌

오래도록 여운을 남기고 회자될 만한 공감과 감동을 만들어주는 것이 시각적 자극 이상의 생생한 정신문화의 장으로서 비엔날레 역할이라고 본다.

광주비엔날레 브랜드파워

기업도 그렇지만 지자체도 경쟁력 있는 미래 자산으로서 도시의 브랜드파워를 높이려 한다. 지역에 우호적 인지도가 높은 문화상품이 많을수록 도시의 브랜드파워도 올라가고, 방문 희망이나 소비욕구가 높아져 문화관광이 활성화되고 다른 연관된 분야까지 파급효과가 이어지기 때문이다. 광주비엔날레가 세계 5위권 내의 선도자라고 평가되거나 유력 매체에 자주 다뤄지는 것과 더불어 국내외 관람객이 많을수록 브랜드파워는 현실로서 입증되는 것이다. 여기에는 비엔날레 단골로서 절대 지지층과 고정 고객, 충성고객을 얼마나 두터이 확보하고 있느냐가 중요한 요소이긴 하다. 광주비엔날레가 광주비엔날레다울수록 브랜드파워는 더 확실해진다. 정책당국이나 관련 기관에서 표본화된 정량 수치나 몇 가지 정성적 평가지표로 국내 비엔날레들을 점수로 계량하고 순위를 매기는 것과는 다른 차원이다.

그동안 광주비엔날레의 브랜드파워를 이용해 광주의 비중 있는 국제단위 문화정책 사업들을 펼쳐 온 게 여럿이다. 광주의 디자인산업 진흥을 위해 2005년 창설한 광주디자인비엔날레도, 열악한 지역 미술시장을 활성화하기 위해 2010년 출범시킨 광주국제아트페어(아트광주)도, 도시의 주요 장소들에 랜드마크를 세워 지역 문화자산을 조성해 가겠다고 시작한 2011년부터의 광주폴리 프로젝트도 모두 광주비엔날레의 국제적 위상을 후광으로 업고 착수한 일들이었다. 세 사업 모두 광주광역시가 주최하면서 주관은 광주비엔날레 재단에 위수탁으로 맡긴 일들이다. 이후 운영 여건의 변화에 따라 디자인비엔날레는 여섯 번째 행사부터 광주디자인진흥원으로, 아트페어는 첫해 인큐베이팅 역할 후 광주문화재단으로 넘겨졌다가 지금은 주관사 공모 선

2010년 광주비엔날레 때 비엔날레전시관 앞, 2014년 제10회 광주비엔날레 때 주한 각국 대사들 방문 전시관람

정으로 바뀌어 있지만 광주폴리는 여전히 비엔날레 재단이 주관을 맡아 제5차 프로젝트가 진행 중이다. 광주비엔날레의 국제적 위상과 인지도를 자산삼아 행사 추진에 필요한 나라 안팎의 협력과 초대, 관련 대외업무 처리에서 훨씬 원활히 풀어갈 수 있었던 것이다.

광주비엔날레 관람객 수는 현실적으로 무시할 수 없는 사업성과의 가늠척도다. 유료 문화상품으로 내놓는 사업인 만큼 방문객이 많아야 행사에 대한 고객층의 반응도 확인하면서 재정수입이 늘어나 재원 조성에도 도움이 되고, 도시의 예술관광 성과도 반사이익을 높일 수 있기 때문이다. 1995년 창설 첫 회에 163만 명이라는 관람객 수치는 한정된 실내 공간에 설치작품들까지 많고 차분한 교감이 필요한 비엔날레 전시 특성상 자랑만 할 수도 없다. 하지만 처음 시작하면서 이 엄청난 숫자가 만들어낸 놀라움이 행사에 대한 관심도를 높이는 효과를 낸 건 사실이다. 물론, 이후 쾌적한 전시 관람을 위한 적정 관람객 수가 고객서비스 차원에서 중요해지고, 수십 수백 명씩 줄을 잇던 단체관람 대신 소규모 단체나 가족 단위 또는 개별관람 위주로 변한 데다, 곳곳에서 열리는 유사한 비엔날레들로 분산되다 보니 회당 30만 명 안팎을 유지하고 있다. 평균적인 관람객 수가 형성된 만큼 그에 따른 운영 매뉴얼을 세심하게 다듬어 관람의 질과 편의성을 높여야 하고, 고급 문화상품으로서 가치와 꾸준한 재방문 욕구를 높일 수 있어야 한다.

이와 함께 중요한 것이 유력 매체와 전문가들의 방문과 평가다. 국내외 유력지나 전문매체 관계자, 현대미술 활동가들의 방문이 이어지고 그들의 긍정적인 관람 후기와 평가들이 대중매체나 전문매체에 많이 실릴수록 국내외 홍보 효과나 인지도를 높일 수 있고, 타지와 외국인 관람객들을 늘릴 수 있다. 주요 매체나 전문 인사는 일부러 초청해서라도 이 부분을 관리하기도 하지만 광주비엔날레의 매력과 관심도로 자발적 방문과 매체비평이 이루어진다면 그만큼 대외 인지도 면에서 탄탄한 기반을 다질 수 있을 것이다.

또한 일차적인 운영 주체라 해도 비엔날레만 잘한다고 그 브랜드파워가 높아지지는 않는다. 행사를 찾는 이들이 얼마나 만족감과 호감을 갖느냐는 비엔날레 전시 외에 주변 것들이 상당한 영향을 미치기 때문이다. 행사를 둘러싼 일상적 편의성과 안팎의 환경, 도시의 관광인프라가 모두 연결되어야만 긍정적 상호작용을 일으키는 것이다. 예전에는 광주에 국제 항공노선이 바로 연결되지 않고 국제 수준의 변변한 숙박시설이나 면세점 하나 없다는 게 인바운드 여행업계에서 지적하는 비엔날레 인프라의 약점이었다. 요즘에는 국제노선 없는 것은 이동시간이 짧아진 KTX로 대신하고 고급 숙박시설도 늘어나긴 했지만 같은 비엔날레를 개최하는 부산이나 상하이 등에 비하면 여전히 상대적인 한계는 있다. 그래서 비엔날레 행사를 벌이는 개최지의 여건이나 주변 요소들이 함께 개선되고 발전하기를 바라는 것이다. 광주비엔날레의 전시행사, 편의시설, 도시관광 인프라, 대중의 관심도와 전문매체의 우호적인 소개와 평가 등 안팎의 여러 요소들이 함께 잘 관리되고 선진적이 되어야 광주비엔날레의 브랜드파워도 더 높아질 것이다.

역동적 창작 교류의 플랫폼으로서 비엔날레전시관

요즘 광주비엔날레전시관 신축이 추진 중이다. 현 전시관은 1995년 처음 출범 당시 워낙 짧은 시간에 급조해서 지은 단순 창고식인 데다, 외벽 마감재 교체 말고는 특별한 전면적 개보수 없이 30년 넘게 계속 쓰다 보니 곳곳에서 빗물이 새고 하중에 따라 일부 층판의 흔들림이나 기능이 떨어진 전기 공조시설 등의 하자가 수시로 말썽을 부려 왔다. 게다가 당장 필요한 대규모 전시공간 우선으로 지었던 건물이라 관람객 편의시설은 생각지 못한 구조였다. 그러면서도 한편으로는 거칠고 단순하게 지어진 창고형 건물이라 갖가지 재료나 형식의 비엔날레 작품들을 설치하는 데는 오히

2004년 제5회 광주비엔날레 때 비엔날레전시관 전경

려 제약이 적어 자유로웠다. 대개 시설관리에 신경이 쓰이는 미술관 공간을 이용하는 다른 비엔날레들에 비하면 이런 거친 공간이 큰 장점이기도 하다.

그렇더라도 워낙 단순 간결한 구조이다 보니 관람객 입장에서는 전시 관람 외에는 딱히 문화공간이라고 쉬고 즐길 만한 부대시설이나 편의 공간이 없는, 정감이 없는 곳이다. 게다가 큰 도로와 연결 면에서 진출입이 불편하고, 호남고속도로 건너편에 있는 메인주차장과는 너무 멀리 떨어져 있어 행사 때마다 전시관 주변이 주차 대란으로 혼란과 불편을 겪곤 했다. 그래서 건물의 하자도 보수할 겸 문화휴식 공간으로서 여유나 방문객 편의성을 높

청춘 비엔날레

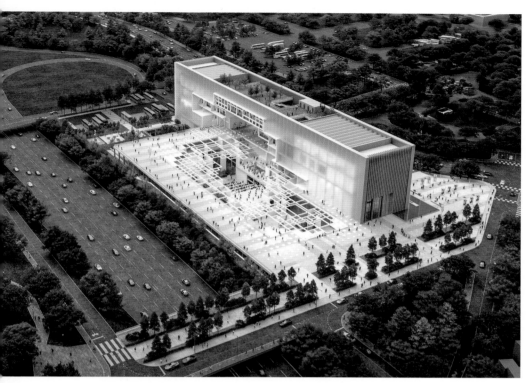

광주비엔날레 신축 전시관 조감도(광주광역시청 홈페이지 자료)

이자는 차원에서 20여 년 전부터 여러 차례 리모델링을 검토하곤 했었다. 당시 모 건축가는 A동 쪽 공원방향 2층의 막힌 벽 일부를 길게 터서 통창을 낀 휴식공간을 만들어 공간의 개방감도 주고 자연 녹지공간인 중외공원을 넓게 내다보는 전망효과와 함께 몇 가지 편의시설을 보완하자는 제안을 했었다. 그러나 리모델링을 위한 예산 확보에서 막혀 이를 실현하지는 못했다.

　이 딱딱하고 노후된 전시관을 전면 리모델링하거나 신축하자는 검토안을 몇 차례 광주시에 보내 협의도 하고 관련 부서 사람들과 함께 현장실사도 했었다. 그렇게 지지부진하던 비엔날레관 신축 건이 마침내 추진되고, 설계 공

모를 진행해서 2023년 말에 선정작을 발표했다. 당선작은 건물 앞면을 유리로 씌운 사각 박스형 구조로 지하 1층과 지상 4층에 전시실을 두고 지상 1층에 레스토랑과 카페테리아, 아트카페, 학습 교육공간, 다목적상영관 등의 복합문화공간을, 2층은 사무실과 열린 광장, 3층은 자료실과 연구실을, 지붕층은 4층 상설전시실과 연결된 옥상정원과 태양광 시설을 갖추는 구성이다. 23개 설계 제안(국내 15, 국외 8)이 접수됐고, 대한건축가협회에 심사를 의뢰해 당선작을 선정했다고 한다. 현 비엔날레관이 폐쇄적 전시공간 위주인 데 비해 개방감과 방문객 편의성을 대폭 늘린 점이 돋보인다.

건물은 주된 용도를 우선한 내부 공간구성이 중요하다. 그러나 이번 신축 예정 비엔날레전시관은 1,000억 원대가 넘는 공사 규모도 그렇고 광주비엔날레의 국제적 위상으로나 실험적이고 진취적인 비엔날레 이미지가 있다 보니 추진과정에서 대부분 독특하고 파격적인 건축디자인을 기대했다. 외관부터가 첨단 현대미술의 전초기지이자 교류 플랫폼으로서 비엔날레전시관다우면서, 세계가 주목할만한 독특한 멋을 지닌 예술적 건축디자인을 기대한 건데, 막상 공모 선정작은 단순 사각구조였다.

이에 대해 지역의 원로미술인들과 일부 미술 문화단체들이 기대 밖의 선정이라며 재공모하라고 반기를 들고 나섰다. 아시아문화중심도시 광주의 대표적 랜드마크를 가질 절호의 기회인데도 당선된 설계안의 외관이 너무 단순하다는 것이다. 지역에서는 유사 이래 가장 큰 규모인 국립아시아문화전당 건립이 국책사업으로 진행되어 10년 전 개관했는데, 지하 구조라 존재감도 약한 데다가 건축디자인의 차별성에서도 특별히 주목받지 못하고 이용에 불편이 많아 아쉬워했다. 이런 전례가 있던 터라 이번 비엔날레전시관 신축만큼은 광주비엔날레의 국제적 위상에 걸맞게 광주를 대표할 만한 독특한 건축물로 건립되기를 바랐는데, 선정작은 비엔날레관다운 참신성과 실험성이 부족하다는 비판들이다.

이에 대해 광주시는 입장을 달리하고 있다. 적법한 절차와 기간을 지켜 공모를 진행했고, 심사 또한 전문협회에 의뢰해서 공정성과 객관성을 담보해 결정했다는 것이다. 또한 재공모를 추진할 경우 사업 기간이 지연될 뿐만 아니라 시가 추진하는 다른 사업들에도 영향을 준다며 사실상 재공모 요구를 받아들일 수 없음을 밝혔다. "만약 세계 유명 건축가로 지명공모를 한다면 수의계약이 진행되어야 하고, 설계비만 총사업비의 25~50%가량이 지출되는 데다, 재료 사용과 시공에 따른 사업비용과 사업 기간이 증가하며, 세계적 문화명소가 된다는 보장이 불확실하고, 유명 건축가 지명에 따른 선정 기준에 논란이 따를 것"이라고 한다.

지난 20여 년 동안 아시아문화중심도시를 조성한다고 국책사업을 벌여왔지만 가시적 성과물이라 할 국립아시아문화전당도 특별히 주목받지 못하고 있다. 그런 상태에서 그 조성사업의 한 축인 중외공원 일대 시각미디어문화권의 핵심 시설이 될 광주비엔날레전시관이 이를 만회하고 국제적으로도 주목받을 수 있는 명물이 되기를 바라는 것이다. 물론 아시아문화중심도시가 하드웨어나 시설로 이뤄지는 것은 아니다. 하지만 그 중심 거점인 국립아시아문화전당을 비롯해서 랜드마크로서 차별화된 건축물 하나 선뜻 내놓을 게 없는 광주에서 다시 없을 대형 건축물 건립 기회인 이번에는 제대로 명물다운 명물을 만들어 보자는 바람들이다.

사실 비엔날레전시관의 필요한 기능만으로 본다면 굳이 건축적으로 화려하거나 독특할 필요는 없다. 어떤 형식의 작품이나 전시연출도 자유롭게 보장되는 공간이면 된다. 여러 다른 비엔날레들이 도시의 대형 폐공간이나 창고들을 이용하는 것도 그 때문이다. 내부는 대규모 전시를 위한 기본 시설 이외에는 최대한 단순할수록 좋다. 비엔날레는 전시 준비와 행사 진행으로 2년마다 5개월 정도 공간을 이용한다. 디자인비엔날레도 비슷하다. 나머지 기간은 다른 대형 이벤트 전시나 행사를 운영할 수 있다. 광주의 다목적 제2컨

벤션 공간으로 이용할 수도 있는 것이다. 이름은 비엔날레전시관이지만 공간의 이용률로 본다면 비엔날레 전시 못지않게 국제적 대형 문화이벤트들이 많이 진행되어야 공간의 활용도가 높아질 것이고, 그런 공간의 복합적 기능이나 성격 때문에도 이를 상징하는 독특한 외관이 필요하다고 보는 것이다.

사실 공간의 인지도나 방문율은 건물의 겉모습이 아닌 진행되는 행사나 그 내용들이 얼마나 알차고 흡인력과 매력을 갖는가에 따라 달라질 수 있다. 그러나 같은 행사라도 우선은 장소를 차별화하는 외관이 관심도나 방문 욕구를 이끌 수도 있고, 그와 더불어 시설의 독특함과 편의성, 행사내용이 전시효과와 관람 만족도에 영향을 줄 것이다. 최고 최대와는 다른 독특함을 지닌 문화공간이 도시관광에도 지속 가능한 기여를 하게 될 것이라도 본다. 전문 분야는 물론 일반 시민들의 눈높이도 이미 어지간한 정도로는 관심조차 갖지 않는 수준들이니 문화융성 도시를 기대한다면 그만한 거리들을 갖추고 볼 일이다.

적법한 절차와 규정 준수가 행정조직의 기본이지만 도시 백년대계에서 흔치 않을 대규모 시설건립을 그 기준에만 맞춰 진행하기에는 아까운 면이 있다. 모처럼의 특별한 기회를 통상적 기준으로 넘겨버리기보다 욕심을 내어 봐도 좋을 큰 건이니만큼 과감하고 도전적인 문화인프라 구축 의지가 필요한 때인 것 같다. 두고두고 아쉬워할 일이 생기지 않게 추진과정에서 방문 욕구를 높일 수 있는 건축적 매력과 신선도를 더하는 묘안을 찾아봤으면 한다.

청춘 비엔날레

청춘 비엔날레

광주비엔날레 30년 이야기

초판1쇄 찍은 날 | 2024년 8월 23일
초판1쇄 펴낸 날 | 2024년 8월 28일

지은이 | 조인호

펴낸곳 | (재)광주비엔날레
발행부서 | (재)광주비엔날레 경영지원실
　　　　　61104 광주광역시 북구 비엔날레로115
대표전화 | 062-608-4114
누리집 | https://www.gwangjubiennale.org

만든곳 | 심미안
등록 | 2003년 3월 13일 제 05-01-0268호
주소 | 61489 광주광역시 동구 천변우로 487(학동) 2층
전화 | 062-651-6968
팩스 | 062-651-9690
전자우편 | simmian21@daum.net
블로그 | blog.naver.com/munhakdlesimmian
값 30,000원

ISBN 978-89-6381-444-5　03600